예술과 객체

예술과 객체 Art and Objects

지은이	그레이엄 하먼
옮긴이	김효진
펴낸이	조정환
주간	신은주
편집	김정연
디자인	조문영
홍보	김하은
프리뷰	서현식 · 손보미 · 안진국
초판 1쇄	2022년 2월 22일
초판 2쇄	2022년 9월 28일
종이	타라유통
인쇄	예원프린팅
제본	바다제책
ISBN	978-89-6195-294-1 93600
도서분류	1.미학 2.철학 3.문화이론 4.예술학
값	24,000원
펴낸곳	도서출판 갈무리
등록일	1994. 3. 3.
등록번호	제17-0161호
주소	서울 마포구 동교로18길 9-13 2층
전화	02-325-1485
팩스	070-4275-0674
웹사이트	www.galmuri.co.kr
이메일	galmuri94@gmail.com

일러두기

1. 이 책은 Graham Harman, *Art and Objects*, Cambridge, UK : Polity Press, 2020 을 완역한 것이다.
2. 외국 인명과 지명은 원어 발음에 가깝게 표기하려고 하였으며, 널리 쓰이는 인명과 지명은 그에 따라 표기하였다.
3. 인명, 지명, 책 제목, 논문 제목 등 고유명사의 원어는 맥락을 이해하는 데 원어가 꼭 필요하다고 생각되는 경우를 제외하고는 본문에서 원어를 병기하지 않았으며 찾아보기에 수록하였다.
4. 영어판에서 이탤릭체로 강조된 것은 고딕체로 표기하였다. 단, 영어판에서 영어가 아니라서 이탤릭으로 강조한 것은 한국어판에서 강조하지 않았다.
5. 단행본과 정기간행물에는 겹낫표(『』)를, 논문에는 홑낫표(「」)를, 그림 이름에는 꺾쇠(〈〉)를 사용하였다.
6. 지은이 주석과 옮긴이 주석은 같은 일련번호를 가지며, 옮긴이 주석에는 *표시하였다.
7. 원서의 대괄호는 〔〕를 사용하였고, 옮긴이가 덧붙인 내용은 [] 속에 넣었다.
8. 한국어판 지은이 서문으로 옮긴이의 서문을 갈음한다는 옮긴이의 뜻에 따라 별도의 옮긴이 후기는 싣지 않는다.
9. 7쪽 제사의 번역문은 마르셀 프루스트, 『잃어버린 시간을 찾아서 4 : 꽃핀 소녀들의 그늘에서 2』, 김희영 옮김, 민음사, 2014, 13쪽에서 인용하였다.
10. 2020년 영어판 24쪽 13번째 줄의 RO-SQ는 원서의 오기이기 때문에 한국어판 76쪽에서 SO-SQ로 바로잡았다.

:: 약어표

I	Clement Greenburg, *The Collected Essays and Criticism*, Vol. 1 [클레멘트 그린버그, 『시론과 비평 모음집 1』]
II	Clement Greenburg, *The Collected Essays and Criticism*, Vol. 2 [클레멘트 그린버그, 『시론과 비평 모음집 2』]
III	Clement Greenburg, *The Collected Essays and Criticism*, Vol. 3 [클레멘트 그린버그, 『시론과 비평 모음집 3』]
IV	Clement Greenburg, *The Collected Essays and Criticism*, Vol. 4 [클레멘트 그린버그, 『시론과 비평 모음집 4』]
AAM	T.J. Clark, "Arguments About Modernism" [T.J. 클라크, 「모더니즘에 관한 논의」]
AAP	Joseph Kosuth, "Art After Philosophy" [조셉 코수스, 「철학 이후의 예술」]
AB	Robert Pippin, *After the Beautiful* [로버트 피핀, 『아름다움 이후』]
AD	Jacques Rancièr, *Aesthetics and Its Discontents* [자크 랑시에르, 『미학 안의 불편함』]
AEA	Arthur Danto, *After the End of Art* [아서 단토, 『예술의 종말 이후』]
ANA	Peter Osborne, *Anywhere or Not at All* [피터 오스본, 『어디에나 있거나 어디에도 없다』]
AO	Michael Fried, *Art and Objecthood* [마이클 프리드, 『예술과 객체성』]
AOA	Robert Jackson, "The Anxiousness of Objects and Artworks" [로버트 잭슨, 「객체와 예술 작품의 불안함」]
AT	Michael Fried, *Absorption and Theatricality* [마이클 프리드, 『몰입과 연극성』]
AW	Arthur Danto, *Andy Warhol* [아서 단토, 『앤디 워홀』]
BBJ	Elaine Scarry, *On Beauty and Being Just* [일레인 스캐리, 『아름다움과 정의로움에 대하여』]
BND	Hal Foster, *Bad New Days* [핼 포스터, 『나쁜 새로운 나날들』]

CGTA T.J. Clark, "Clement Greenberg's Theory of Art" [T.J. 클라크, 「클레멘트 그린버그의 예술론」]

CJ Immanuel Kant, *Critique of Judgment* [임마누엘 칸트, 『판단력비판』]

CR Michael Fried, *Courbet's Realism* [마이클 프리드, 『쿠르베의 사실주의』]

DB Gavin Parkinson, *The Duchamp Book* [가빈 파킨슨, 『뒤샹 북』]

ES Jacques Rancière, *The Emancipated Spectator* [자크 랑시에르, 『해방된 관객』]

FI T.J. Clark, *Farewell to an Idea* [T.J. 클라크, 『관념이여 안녕』]

GD Graham Harman, "Greenberg, Duchamp, and the Next Avant-Garde" [그레이엄 하먼, 「그린버그, 뒤샹 그리고 다음 아방가르드」]

HE Clement Greenberg, *Homemade Esthetics* [클레멘트 그린버그, 『수공 미학』]

HMW Michael Fried, "How Modernism Works" [마이클 프리드, 「모더니즘의 작동 방식」]

KAD Thierry de Duve, *Kant After Duchamp* [티에리 드 뒤브, 『뒤샹 이후의 칸트』]

LW Clement Greenberg, *Late Writings* [클레멘트 그린버그, 『후기 문집』]

MM Michael Fried, *Manet's Modernism* [마이클 프리드, 『마네의 모더니즘』]

NO Bettina Funcke, "Not Objects so Much as Images" [베티나 푼케, 「객체라기보다는 이미지」]

OAG Rosalind Krauss, *The Originality of the Avant-Garde* [로잘린드 크라우스, 『아방가르드의 독창성』]

OC Leo Steinberg, *Other Criteria* [레오 스타인버그, 『다른 규준』]

OOS Roger Rothman, "Object-Oriented Surrealism" [로저 로스먼, 「객체지향 초현실주의」]

OU Rosalind Krauss, *The Optical Unconscious* [로잘린드 크라우스, 『순수시각적 무의식』]

PA Jacques Rancière, *The Politics of Aesthetics* [자크 랑시에르, 『미학의 정치』]

RR Hal Foster, *The Return of the Real* [핼 포스터, 『실재의 귀환』]

TC Arthur Danto, *The Transfiguration of the Commonplace* [아서 단토, 『일상적인 것의 변용』]

TN Harold Rosenberg, *The Tradition of the New* [해럴드 로젠버그, 『새로운 것의 전통』]

차례 예술과 객체

4 약어표

8 한국어판 지은이 서문

16 예비적 언급

25 서론:형식주의, 그리고 단테의 교훈

49 1장 객체지향 존재론과 예술:첫 번째 요약

92 2장 형식주의와 그 결점

128 3장 연극적인, 직서적이지 않은

203 4장 캔버스가 메시지다

261 5장 전성기 모더니즘 이후

321 6장 다다, 초현실주의 그리고 직서주의

379 7장 기이한 형식주의

408 참고문헌

420 인명 찾아보기

426 용어 찾아보기

··· 우리가 식사를 하며 바라보는 걸작은
미술관 전시장에서만 기대되는 황홀한 기쁨은 주지 못한다.
미술관이야말로 모든 세부적인 장식품 없이
텅 비어 있는 모습이 예술가가 창작을 위해 전념하는
그 내면의 공간을 가장 잘 표현해 준다.

마르셀 프루스트
『잃어버린 시간을 찾아서 : 꽃핀 소녀들의 그늘에서』

예술은 객체지향 존재론(이하 OOO)에서 이례적으로 두드
러진 역할을 언제나 수행해 왔다. 이 책은 이런 관심사를 이전
보다 훨씬 더 확대한다. 근대 서양 철학은 합리론의 형태를 띠
는 경향이 있다. 17세기 프랑스에서 르네 데카르트로 시작된 이
철학은 지식의 어떤 확고부동한 제일 원리에서 토대를 찾게 되
어 있다. 이것이 이루어지고 나면 그다음에 철학은 한 가지 증
명 불가능한 가정에서 그다음 증명 불가능한 가정으로 기울기
보다는 오히려 수학과 자연과학의 엄밀한 방식으로 서서히 그
러나 확실히 전진할 수 있다. 임마누엘 칸트의 비판철학에서든
에드문트 후설의 현상학에서든 간에 철학에 관한 이런 일반적
견해는 대체로 오늘날까지 이어졌다. 그런데 도달할 수 없는 물
자체라는 칸트의 개념은 그런 합리론에 중요한 이의를 제기했
으며, 이렇게 제기된 이의는 존재가 마음에 대한 모든 현전에서
물러서 있다는 마르틴 하이데거의 관념에서 실로 위협적인 형
태를 띠었다. 진리에의 직접적인 합리적 접근 대신에 다른 인지
형태들이 언제든지 전면에 부각될 수 있을 것인데, 하이데거의
경우에는 시적 언어가 그런 간접적 인지의 전형적인 형태가 되
었다.

OOO가 하이데거에게 진 빚은 그가 실재의 비관계적 특질을 우연히 발견한 점과 대체로 관련되어 있는데, 그렇다 하더라도 하이데거는 때때로 정반대로 말하는 것처럼 보인다.『존재와 시간』에서 하이데거가 장치의 관계적 특질에 대한 유명한 분석을 제시한다는 점은 사실이지만 그럼에도 그가 도구가 부러질 수 있는 방식에 관해 이야기한다는 점이 더 중요하다. 이는 도구가 자신의 현행 용도에 의해 결코 전적으로 포괄되지는 않는 어떤 암흑의 비관계적 잉여를 포함하고 있음을 뜻하기 때문이다. 필경 이런 이유로 인해 처음에 OOO는 예술의 '형식주의'와 매우 비슷한 것처럼 보인다. 원래는 문학 비평가 빅토르 시클로프스키에 의해 사용된 러시아 형식주의에서 비롯된 형식주의적 접근방식은 마침내 2차 세계대전 이후 시기에 미국의 문예 비평을 지배하게 되었다. 형식주의적 접근방식에서는 어떤 주어진 예술 작품이 생산된 역사적 맥락, 전기적 맥락 혹은 경제적 맥락을 더는 자의적으로 참조하지 말아야 한다. 오히려 모든 예술 작품은 오로지 그 자체에 의거하여 분석되어야 하는, 외부 세계와의 관계들로부터 차단된 자족적인 내부다. 이런 형식주의적 입장에 대한 표준적인 비판은 추측하기 어렵지 않은데, 이를테면 미술과 문학은 사회 전체의 문제들을 직면하기를 거부한다는 점에서 무책임한, 한낱 사회적·지적 엘리트를 위한 게임에 불과한 것이 된다. 우리의 주의가 동남아시아의 착취당하는 공장 노동자들과 미국의 아프리카계 아메리카인의 운명으로

향한 역사의 현재 국면에서 형식주의는 많은 사람에게 방종과 다름없는 것처럼 보인다.

그런데 형식주의에는 부인할 수 없는 어떤 진실이 있는데, 이는 형식주의가 그저 일축되기보다는 오히려 소화되고 동화되어야 함을 뜻한다. 미술 작품이나 문학 작품이 그것의 사회정치적 맥락에 의거하여 분석될 수 있더라도 사실상 이런 맥락의 어떤 양태들만 분석의 조건으로 선택될 따름이다. 달리 말해서 현존하는 모든 것이 어떤 맥락에 속한다고 할지라도 어떤 사물이 자신이 처한 맥락의 모든 양태에 반응할 수 있다는 것은 사실이 아니다. 한정된 수의 외부 영향이 작용하게 된다는 사실은 모든 객체가 자기 주변에서 진행 중인 대다수 것을 전적으로 개의치 않는다는 것을 강조하는 데 도움이 된다. 많은 사물은 자신을 낳은 맥락보다 더 오래갈 수 있다는 명백한 사실도 있다. 셰익스피어의 희곡 작품들은 엘리자베스와 제임스 1세 시대의 영국에서 창작되었지만, 소비에트 러시아에서도 오늘날의 온건한 이슬람 국가 인도네시아에서도 철저히 다른 것이 되지 않은 채로 공연되었다. 모든 것이 반反형식주의자들이 상상하고 싶은 만큼 그 맥락의 모든 양태에 지나치게 민감하다면 아무것도 마이크로초 이상 지속하지 못할 것이다. 이런 의미에서 형식주의는 그야말로 불가피한 것이고, 따라서 우리는 어느 특정한 예술 작품에 대하여 어떤 외부가 영향을 미치는지 아니면 미치지 않는지 결정할 수밖에 없다.

러시아 형식주의 이전의 지성사를 뒤돌아보면 칸트의 『판단력비판』이 형식주의적 미학을 고무하는 핵심적인 영감이라는 것은 매우 명료한 사실처럼 보인다. 무엇보다도 칸트는 예술 작품을 그것의 고유한 언어 이외의 어떤 언어로도 환언換言될 수 없고 오히려 '취미'에 의해 판단되어야 하는 것으로 여긴다. 이는 이미 원原형식주의적 태도인데, 그 이유는 그것이 예술 작품을 용이한 사회정치적 견지 혹은 다른 관계적 견지에서 다시 진술하는 것을 자동으로 금지하기 때문이다. 그런데 『판단력비판』에서 또한 칸트는 OOO가 치명적 오류로 여기는 것을 행한다. 칸트는 예술 작품이 비관계적이어야 한다고 요구할 뿐만 아니라, 또한 예술 작품과 그 감상자가 서로 분리되어야 한다고 요구한다. 첫째, 작품은 어떤 외부의 의미로도 환원될 수 없도록 자신의 고유한 실재에서 자족적이어야 한다. 둘째, 감상자의 취미는 예술 작품과 관련되어 있기보다는 오히려 모든 인간이 공유하는 보편적인 판단 구조와 관련되어 있을 따름이다. 요약하면 칸트는 우주가 단 두 가지 기본적인 종류의 것들 — (1) 인간 사유 그리고 (2) 여타의 것 — 로 구성되어 있다는 근대주의적 가정을 여전히 수용한다. 이와 같은 근대 철학의 꽤 미심쩍은 신조를 가리키는 OOO의 용어는 '존재 분류학'으로, 우리가 데카르트에 의해 확립된 지평을 어떻게든 벗어날 수 있으려면 이것을 반드시 회피해야 한다.

『예술과 객체』에서는 특히 두 명의 미국인 형식주의 미술

비평가가 주된 논의 대상이 되는데, 왜냐하면 그들이 칸트주의적 존재 분류학에 과도하게 헌신했기 때문이다. 첫 번째 인물은 마이클 프리드다. 그는 1960년대에 등장했고 여전히 살아 있으며 2020년 말 현재 활발하게 글을 쓰고 있다. 미술에서 프리드의 주적은 그가 '연극성'이라고 일컫는 것으로, 여기서 연극성은 감상자의 정서적 반응을 의도적으로 불러일으키거나 감상자와 공공연히 상호작용하는 미술 형식을 뜻한다. 1960년대에 프리드는 미니멀리즘을 이런 부정적인 의미에서의 연극적 미술 형식이라고 비난했다. 프리드는 자신이 연극적 미술에 맞선 이 전투에서 패배하고 있다고 느꼈기에 자신의 경력을 동시대 미술 비평가에서 미술사가로 전환했다. 프리드는 처음에 18세기 프랑스에 집중했는데, 당시 프랑스에서는 드니 디드로가 이미 프리드가 높이 평가할 수 있을 그런 종류의 반[反]연극적 비평을 저술하고 있었다. 디드로는 그림 속 인물들이 무엇이든 자신이 하는 일에 '몰입'하고 있어서 작품의 감상자에게 기울일 주의가 전혀 남아 있지 않은 그런 회화를 선호했다. 그런데 얼마 지나지 않아서 프리드는 프랑스 회화의 역사가 어떤 직설적인 의미에서도 반연극적인 것으로 해석될 수 없다는 사실을 깨달았다. 19세기 사실주의 화가 귀스타브 쿠르베는 그 자신을 작품 속에 그려 넣음으로써 화가와 캔버스 회화 사이의 구분을 없애 버렸는데, 이는 회화와 감상자 사이의 장벽 역시 유지될 수 없음을 시사한다. 마지막으로, 중추적인 모더니즘 화가 에두아르 마네는 종종

자기 회화의 중심인물이 감상자를 직접 응시하게 함으로써 반연극성의 모든 원리를 어겼다. 게다가 마네는 회화가 르네상스 이후 대다수 유럽 미술처럼 원근법적 깊이로 물러서기보다는 오히려 감상자에게 직접적으로 도전하는 것처럼 되도록 회화의 표면을 평평하게 했다. 요약하면 칸트에 의한 작품과 감상자 사이의 존재 분류학적 구분은 파괴되었고, 작품과 감상자는 각각의 항이 서로를 필요로 하는 하나의 새로운 혼성 존재자로 융합되었다. 이 혼성체는 여전히 자족적이었기에 그 맥락의 나머지 부분과 독립적이었고, 그리하여 형식주의의 한 양태를 유지하였다. 그런데 감상자와 작품이 서로 정숙한 거리를 유지해야 한다는 관념은 그것을 보존하려는 프리드의 바람에도 불구하고 프리드 자신에 의해 최종적으로 타파되었다.

프리드의 예전 스승인 클레멘트 그린버그는 다른 어려움에 빠졌다. 그린버그는 감상자와 작품 사이의 차이에 대한 관심이 프리드보다 덜했고, 따라서 연극성이라는 주제에 대하여 신경을 훨씬 덜 썼다. 오히려 그린버그는 회화의 내용과 회화의 평평한 캔버스 배경 사이의 차이를 가장 강조했다. 르네상스 이후의 환영주의는 죽었다고 그린버그는 생각했다. 이런 생각에 대한 문화적 이유가 많이 있었지만, 요점은 회화가 평면 위에 제작되기에 마치 창을 통해서 바라본 삼차원 장면인 것처럼 보이게 하는 것을 그만두어야 한다는 것이었다. 그러므로 그린버그는 호안 미로, 피에 몬드리안 그리고 잭슨 폴록의 작품들과 분

석적 입체주의 같은 평평한 미술 형식들을 대단히 애호했다. 그런데 이렇게 해서 그린버그는 철학에서 하이데거가 저지른 것과 같은 잘못을 저지르게 되었다. 그 잘못은 바로 배경(혹은 존재Being)과 전경(혹은 존재자들beings) 사이의 차이가 일자一者와 다자多者 사이의 구분과 동등하다고 가정하는 것이었다. 하이데거는, 존재 자체는 일자이고 다수의 존재자는 인간 현존재에 현전하는 실재의 피상성과 더불어 생겨날 따름이라고 가정하는 경향이 있다. 유사한 방식으로 그린버그는 회화의 내용을 멸시하는데, 그 이유는 그가 캔버스 배경은 일자이고 내용의 유일한 기능은 그 배후에 있는 통일된 평평한 매체를 빗대어 암시하거나 다 알고 있다는 듯이 시사하는 것이라고 가정하기 때문이다. 그린버그는 다음과 같은 실제 상황을 거의 의도적으로 알아채지 못했다. 사실상 회화(혹은 다른 예술 작품)의 내용을 구성하는 각각의 조각은 독자적인 배경 매체가 있고, 회화는 한낱 은폐된 심층의 기표에 불과한 것으로서의 사소한 역할을 표면-내용에 맡기기보다는 오히려 이들 사적 배경을 서로에 대하여 배치함으로써 기능한다.

이 모든 것의 결과로 OOO는, 무엇보다도 1960년대 이후로 미술계에 밀어닥쳤지만 이전의 형식주의자들은 일축할 수밖에 없었던 그런 종류의 인간-작품 상호작용을 고려함으로써 전성기 형식주의 미술 비평의 가정들을 엄격히 수정한다. 동시에 OOO는 포스트형식주의 예술이 자임하는 메시아적인 사회적

역할도 방지할 수 있는데, 포스트형식주의 예술은 예술이란 부와 권력에 대한 항의를 부연하고 평등주의적 신조를 증폭하는 확성기에 불과하다고 종종 가정한다. 그리하여 예술은 자신의 고유한 존재론적 지위로 복귀하고, 게다가 운이 좋으면 우리가 근대주의 이후의 것이면서도 친숙한 의미에서 '포스트모던'적인 것은 결코 아닌 지적 세계를 추구할 때 철학과 협업할 수 있는 것으로 재조정된다.

2020년 12월 27일
캘리포니아 롱비치에서
그레이엄 하먼

주지하다시피 시각 예술의 모더니즘에 대한 지적 토대는 임마누엘 칸트의 『판단력비판』(1790)에서 드러나고, 더 최근에는 미국의 중추적인 비평가인 클레멘트 그린버그와 마이클 프리드의 저작에서 드러난다. 예술에 대한 칸트의 접근법은 종종 '형식주의'라고 일컬어진다. 그렇더라도 칸트 자신은 예술과 관련하여 그 용어를 사용한 적이 없다. 그런데 칸트는 자신의 윤리 이론에서 형식주의를 언급했다. 우리는 칸트가 윤리적 사례에서 그 용어를 사용하도록 고무하는 이유가 예술적 사례에도 적용됨을 이해하게 될 것이다. 그린버그와 프리드를 서술하는데 '형식주의자'라는 용어를 사용하면 적어도 이들 저자를 우호적으로 간주하는 집단에서 큰 저항을 보이면서 그린버그와 프리드에게 이 규정을 면하게 해주려는 특별한 노력이 이루어진다. 예를 들면 스티븐 멜빌은 "여전히 너무나 흔히 그린버그와 프리드의 칸트적 형식주의로 제시되는 것"에 대해 한탄하고, 리처드 모란은 형식주의가 "프랑스 회화에 대한 〔프리드의〕 뛰어난 해석을 특징짓는 데 부적절한 용어인 것처럼 보인다…"라고 이의를 제기한다.[1] 그런데도 이 책은 그린버그와 프리드를 칸트적 형식주의자로 지칭할 것이지만, 나는 그린버그와 프리드에

게 공감하는 대다수 사람보다 이들 저자에게 훨씬 더 공감한다. 사실상 나는 그 두 저자를 예술의 영역 이외의 여러 부문에서도 중요한 일류 작가로 여긴다. 나는 그린버그가 '형식주의'라는 용어에 냉담했다는 사실과 프리드는 훨씬 더 냉담한 상태로 있다는 사실을 잘 알고 있지만, 이 책에서 전개될 의미로서의 형식주의라는 용어는 전적으로 적합하다. 그렇게 말할 때 내 목적은 누군가에게 원치 않는 용어를 부여하는 것이 아니라, 예술에 대한 칸트의 접근법에서 살아 있는 것과 죽은 것에 주의를 다시 집중하는 것과 더불어 더 일반적으로 그의 철학적 입장에 다시 집중하는 것이다. 지난 250년 동안 칸트만큼 지성계를 지배한 인물은 전혀 없었다. 독일 관념론의 엄청난 노력에도 불구하고 그를 넘어서고자 한 이전의 시도들은 문제의 핵심에 실제로 이른 적이 결코 없다. 그러므로 오늘날까지 우리는 칸트의 강점과 한계에 여전히 시달리고 있다.

1960년대부터 미술계에서 형식주의의 위신은 더 좋은 용어가 없기에 '포스트모던'으로 불릴 수 있는 일반적인 반형식주의적 태도에 의해 도전을 받은 다음에 실추되었다. 이런 사태는 모더니즘 미술의 원리, 특히 앞서 프루스트에게서 인용한 제사에 반영된 예술 작품의 자율성과 온전성에 대한 형식주의적 신

1. Stephen Melville, "Becoming Medium," p. 104 ; Richard Moran, "Formalism and the Appearance of Nature," p. 117.

조를 경멸한 다양한 실천을 통해서 발생했다. 하지만 전성기 모더니즘에서 등을 돌리게 하는 데 자신의 권위를 쏟아부은 새로운 세대의 비평가들은 형식주의의 가장 중요한 통찰을 보호하지 않은 채 그것을 너무 빨리 내던져 버렸다. 이렇게 해서 대륙철학처럼 미술은, 철학에서 실재론에 대한 엉뚱한 반대로 규정될뿐더러 예술에서 현재 온후한 다다의 정신에 대한 노쇠한 헌신으로도 규정되는 황야에 남게 되었다. 객체지향 존재론(이하 OOO, '트리플 오'triple O로 발음함)은 형식주의의 명백한 난파에서 보물을 구출할 좋은 위치에 있는데, 그 이유는 OOO가 반드시 그렇게 하기 마련이기 때문이다. 그것이 맺은 다양한 관계와는 별개로 객체의 자율적 현존을 신봉하는 철학으로서 OOO는 자족적인 객체라는 형식주의의 기본 원리를 승인하는 한편으로 두 가지 특정한 종류의 존재자들 – 인간 주체와 비인간 객체 – 이 서로를 오염시키도록 절대 내버려 두지 말아야 한다는 후속 가정은 단호히 거부한다. 이처럼 인간을 모든 비인간에서 분리하는 엄밀한 분류학적 사유가 칸트의 철학 혁명의 중심에 놓여 있고, 이로 인해 더 좋은 경우는 좀처럼 없고 더 나쁜 경우는 종종 있다. 이 책은 칸트 이후의 철학과 형식주의 이후의 예술 둘 다에 이의를 제기하고자 하는 의도로 저술되었는데, 요컨대 그 두 경향이 모두 잘못된 이유로 각각의 선행 신조를 거부했다는 공통의 근거에 기반을 두고 있다. OOO는 프리드가 의도한 바와는 다른 의미에서의 **리터럴리즘**[2], 즉 직서直敍주

의 ─ 나는 또한 '관계주의'라고 일컫기도 할 것이다 ─ 에 대한 형식주의적 금지에 여전히 동조한다. 내가 직서주의라고 일컫는 것은 어떤 예술 작품이나 모든 객체가 그것이 갖추고 있는 성질들을 서술함으로써, 궁극적인 의미에서는 그것이 우리 혹은 어떤 다른 것과 맺은 관계를 서술함으로써 적절히 환언될 수 있다는 신조 혹은 진술되지 않은 가정을 뜻한다. 그런데 OOO는 어안이 벙벙해질 만큼 복잡하지만 강렬한 프리드의 반연극적 정서에 개의치 않고 연극성을 포용한다. 달리 말하면 나는 연극적인 것의 비관계적 의미를 옹호하는 논변을 전개할 것이다. 또한 나는 그린버그의 통일된 평평한 캔버스를 거부하면서 예술 작품의 모든 요소가 독자적인 별개의 배경을 생성하는 그런 모형을 지지할 것이다.

2. * 이 책을 관통하는 핵심 용어 중 하나인 '리터럴리즘'(literalism)은 미술 비평에서 프리드가 미니멀리즘을 '있는 그대로의 사물성/객체성에 대한 옹호'와 관련지어 비판하면서 사용한 용어인데, 보통은 '즉물주의'로 번역되어 통용된다. 그런데 이 책에서 하먼이 리터럴리즘으로 뜻하는 바는 프리드의 용법과 달리 '객체는 비유적으로 암시되기보다는 오히려 그 성질들을 직접적으로 서술하여, 혹은 그 성질들로 환언하여 규정될 수 있다'라는 신조임을 고려하면, 옮긴이가 보기에 하먼이 의도하는 의미에서의 리터럴리즘은 '즉물주의'보다 '직서주의'로 번역되는 것이 더 적절하다. 이런 점에서 OOO의 용어로 표현하면 직서주의는 객체를 그 성질들로 환원하는 일종의 '환원주의'에 해당하는데, 그래서 하먼은 리터럴리즘을 '관계주의'라고 일컫기도 한다. 따라서 이 책의 한국어판에서 옮긴이는 리터럴리즘이라는 용어를 대개 맥락에 따라 직서주의 혹은 즉물주의로 번역하였는데, 다만 그 다의성을 불가피하게 나타낼 필요가 있는 경우에는 리터럴리즘으로 표현하였다. '리터럴'(literal)이라는 형용사의 경우에도 마찬가지로 그 맥락에 따라 적절한 한국어로 번역하였는데, 예를 들면 하먼이 '리터럴 오브젝트'(literal object)로 뜻하는 바는 '성질들의 다발에 지나지

종종 그렇듯이 예술에 관한 철학서는 '예술', '미학' 그리고 '자율성' 같은 낱말들의 해당 의미에 다각적으로 세심한 주의를 기울임으로써 시작한다.『어디에나 있거나 어디에도 없다』라는 피터 오스본의 최근 저작에서 나타나는 대로(ANA, 38~46) 때때로 이런 일은 유익한 철저함으로 이루어진다. 어떤 용어의 역사를 상세히 설명하는 것은 어원학적 순수주의를 정당화하는 데는 절대 충분하지 않지만, 의미 변화를 통해서 상실되는 것을 규명하는 데는 확실히 도움이 될 수 있다. 물론 아이스테시스aisthesis라는 그리스어 낱말은 지각을 가리키고, 특정한 역사적 과정을 거쳐서 '아이스테시스'는 예술 철학을 가리키게 되었다. 그리고 또 다른 특정한 역사적 과정을 거쳐서 20세기의 다양한 예술가와 이론가는 예술을 아이스테시스와 동일시하는 견해를 거부하기로 했다. 이 이야기에서 오스본은 대다수 사람이 그렇듯이 한쪽 편에 서서 다음과 같이 진술한다. "'미학을 넘어' 확립된 포스트개념 미술의 새로운 존재론이 '동시대 미술'이라는 어구로 가장 적절히 일컬어질 수 있는 분야를 가장 깊은 의미로 규정하게 되었다"(ANA, 37). 동시에 오스본은 칸트와 예나Jena 낭만주의의 관계에 관한 역사적 설명을 통해서만 해소될 수 있을 뿐인 "자율성에 대한 혼란"(ANA, 37)을 빌미로 자신의 적들을 비난한다. 이런 권고는 철학적으로 중립적이지 않은

않는 것'이기에 그 용어를 '직서적 객체'로 번역하였다.

데, 그 이유는 오스본이 헤겔―아도르노에 의해 매개된 대로의 헤겔―에게서 영감을 받았기 때문이다. 나는 특히 칸트가 아니라 오직 낭만주의자들이 예술의 자율성을 옹호하는 논변을 어떻게든 전개했을 따름이라는 오스본의 주장을 거부하는데, 내가 그렇게 하는 이유는 (건축에 대한 칸트의 냉담함에서 나타나는 대로) 예술을 개념적 환언과 개인적 기호, 기능적 효용에서 분리한 칸트의 관점이 "예술과 관련하여 언제나 가장 중요했고 계속해서 가장 중요할 것의 대부분은…그것의 형이상적 기능과 인지적 기능, 정치 이데올로기적 기능"(ANA, 42~3)이라는 오스본의 주장에서 예술을 보호하는 데 충분하기 때문이다. 오스본의 접근법이 나타내는 분명한 단점은 그것이 예술―그리고 철학―과 관련하여 가장 독특한 것을 대중 매체와 상품 형식에 관한 주요한 연구의 늪에 잠기게 하는 경향이 있다는 것이다. 예술은 여타의 것과 같은 이유로 자율적인데, 이를테면 한 분야 혹은 객체와 다른 한 분야 혹은 객체의 관계가 아무리 두드러지더라도 이들 대다수는 서로 전혀 영향을 미치지 않는다. 자본이나 대중문화에 의거하여 예술을 설명하고자 하는 모든 시도는 이들 외부 인자가 예술 작품 자체에 속하는 것을 능가해야 하는 이유를 설명할 무거운 증명 책임을 떠맡는다. "이들 관계는 모두 예술 작품의 중대한 구조에 내재적이다"(ANA, 46)라고 주장하는 것만으로는 충분하지 않다. 그런 주장은 6장에서 알게 될 것처럼 아서 단토가 "형이상학적 사갱^{砂坑}"(TC, 102)이라고

일컫는 것의 운명에 직면한다.

그런데도 이어지는 글에서 야기될 어떤 혼란도 피하고자 나는 이른바 '자율성'과 '미학', '예술'이라는 용어들이 뜻하는 바를 간략히 규정할 것이다. 자율성이라는 용어로 내가 뜻하는 바는, 모든 객체에 인과적/구성적 배경 이야기와 더불어 주변 환경과 주고받는 수많은 상호작용이 있지만 이들 인자 중 어느 것도 주변 환경뿐만 아니라 자신의 배경 이야기 대부분을 대체하거나 배제하게 될 객체 자체와 동일하지 않다는 점이다. 미학이라는 용어는 그것의 원래 그리스어 뿌리에서 평소보다 훨씬 더 멀리 떨어진 것인데, 이를테면 객체와 그 성질들 사이의 놀랍도록 느슨한 관계에 관한 연구를 가리킨다. 이것은 이어지는 글에서 설명될 것이다. 예술이라는 용어는 아름다움을 생산할 채비를 확실하게 갖춘 존재자나 상황을 구축하는 것이다. 요컨대 감춰진 실재적 객체와 그것의 또렷한 감각적 성질 사이의 명시적인 긴장 상태를 의미한다.

이 책은 내가 마지막 장들을 추가할 수 있기 몇 달 전에 거의 완성된 상태에 있었다. 규명하기 어려운 이유로 인해 나의 논증에서 무언가가 잘못되었다고 느껴졌고, 출판사는 그로 인한 지연을 끈기 있게 견뎌냈다. 다행스럽게도 약간의 개인사적인 우발 사건이 일어남으로써 마침내 나는 끝낼 수 있었다. 1980년대 말에 나는 [미국] 메릴랜드주 아나폴리스에 소재하는 세인트 존스 칼리지의 학부생이었는데, 그 대학은 지적 호기심을 자극

하는 금요일 밤 강의 시리즈를 주최하는 교양 대학이다. 내가 대학 2학년 혹은 3학년이었던 시절의 어느 금요일 밤에 근방 볼티모어에서 온 50대의 마이클 프리드가 흥미로운 강의를 해주었는데 그 내용은 곧 『쿠르베의 사실주의』라는 그의 1990년 저작이 될 것이었다. 기억건대 나는 연사로서의 프리드에 감동했다. 하지만 그 당시에는 그의 명성이나 중요성을 전혀 알지 못했기에 미술 비평가와 역사가로서의 그의 작업이 여러 해가 지난 후에 철학자로서의 나에게 중요해질 것이라고 예견할 수 없었다. 나는 젊은 시절에 나 자신이 쿠르베에 관한 프리드의 강의가 품은 심오함을 가늠할 채비를 갖추고 있지 않았다는 점을 오랫동안 유감스럽게 여겼고, 그리하여 2016년에 로스앤젤레스 소재 남가주 건축대학교(이하 SCI-Arc)의 교수진에 합류한 후에 그 대학의 초청 강연 프로그램의 연사로 프리드를 추천하기로 다짐했다. 이 년이 채 지나지 않아서 SCI-Arc 행정 당국은 내 소원을 이루어 주었다. 이렇게 해서 2018년 2월 초에 프리드는 캠퍼스를 방문하여 두 차례 강의를 행하고 토요일의 마스터클래스를 거침없이 진행한 다음에, 게티Getty 미술관에서 카라바조에 관한 멋진 일요일 강연으로 대미를 장식했다. 거의 일주일 내내 이런 살아 있는 거장이 일하는 것을 보는 것은 흔치 않은 사건이었다. 더 구체적으로 프리드가 이야기하는 것을 듣고 약간의 전략적인 질문을 제기함으로써 마침내 나는 이 책을 마무리 짓는 길을 찾아낼 수 있었다. 프리드는 이 책의 내용에 대

체로 동의하지 않을 것이지만, 나는 그가 자신의 중요한 작업이 철학에서 어떻게 또 하나의 유사한 사유 노선을 촉발했는지 인식하리라 기대한다. 최근에 매슈 애벗이 편집한 모음집 『마이클 프리드와 철학』이 출간된 데서 알 수 있듯이 내가 프리드에게 철학적 사유를 신세 진 최초의 인물이 아니고, 의심할 여지 없이 최후의 인물도 아니다.

이 책은 예술과 객체지향 존재론(이하 OOO) 사이의 관계
를 그 주제에 관해 이전에 발표된 여러 출판물의 전례를 따라
상세히 다루는 최초의 책이다.[1] 이 책에서 '예술'은 시각 예술을
뜻하지만,[2] 여기서 진전되는 원리들은 필요한 변경을 가하여 모
든 예술 장르에 적용할 수 있을 것이다. OOO가 "제일철학으로
서의 미학"을 요구한다는 유명한 사실에서 알 수 있듯이[3] 예술
에 대한 OOO의 관계가 독자에게 특별히 흥미로운 것이 될 수
밖에 없는 이유는 이 새로운 철학이 예술을 철학의 주변부적인
하위분야로 여기는 것이 아니라 오히려 철학의 바로 그 핵심으
로 여기기 때문이다. 그런데 미학이 모든 철학의 근거로서의 역
할을 수행한다는 것은 무엇을 뜻하고, 게다가 분명히 일탈적인
그런 논제를 왜 수용해야 하는가? 이런 의문들을 진전시키는

1. Graham Harman, "Aesthetics as First Philosophy," "The Third Table," "The
 Revenge of the Surface," "Art Without Relations," "Greenberg, Duchamp,
 and the Next Avant-Garde," "Materialism Is Not the Solution." 또한, Timo-
 thy Morton, *Realist Magic* 을 보라.
2. * 주지하다시피 'art'(아트)라는 영어 낱말은 맥락에 따라 한국어로 '예술' 혹은
 '미술'로 옮겨진다. 이 한국어판에서 옮긴이는 'art'라는 낱말이 명시적으로 미
 술을 가리키는 경우에는 '미술'로 옮겼으며 그 밖에는 '예술'로 옮겼다.
3. Harman, "Aesthetics as First Philosophy."

것이 이 책의 목적이다.

『예술과 객체』라는 제목은 폴리티Polity 출판사의 한 편집자가 권고하였고, 나는 그런 단도직입적인 제안을 거부할 수 없었다. 그런데 그 제목으로 인해 두 가지 가능한 오해 중 하나가 초래될 수 있을 것이다. 첫 번째 것은 '예술과 객체'라는 어구가 나 자신의 방향과는 다른 방향으로 이끄는 두 가지 다른 저작의 제목들과 언어적으로 유사하다는 점이다. 한 제목은 1968년에 리처드 월하임이 발표한 『예술과 그 객체』라는 책 한 권 분량의 시론에 해당하는데, 이것은 이어지는 글에서 직접 논의되지 않을 한 편의 명쾌한 분석철학 시론이다. 나머지 다른 한 유사한 제목 ― 이 책의 독자들에게 틀림없이 더 익숙한 제목 ― 은 1967년에 마이클 프리드가 발표한 「예술과 객체성」[4]이라는 도발적인 논문에 해당한다. 여기서는 후자와의 우연의 일치가 더 중요한데, 그 이유는 월하임과는 달리 지금까지 프리드가 예술 작품에 관한 나의 사유에 큰 영향을 미쳤기 때문이다. 그런데 프리드와 나는 각자 정반대의 의미로 '객체'라는 낱말을 사용한다. 프리드의 경우에, 주지하는 바와 같이 그가 미니멀리즘 조각에

4. * 영어로 작성된 이 유명한 논문의 원래 제목은 "Art and Objecthood"이다. 한국 미술계에서는 이 논문이 일반적으로 「예술과 사물성」으로 번역되어 소개되지만, 이 책에서는 객체와의 언어적 유사성을 부각하기 위해 「예술과 객체성」으로 번역하였다. 기왕 말이 나온 김에 옮긴이는 이 책이 '객체지향 존재론'의 견지에서 예술을 고찰하는 점을 참작하여 'object'라는 영어 낱말을 거의 일관되게 '객체'라는 낱말로 번역하였다.

관하여 불평하는 대로 '객체'는 우리의 행로에 그야말로 현전하는 물리적 장애물이다. 이에 반해, OOO의 경우에는 객체가 현전하기보다는 오히려 언제나 현전하지 않는다. OOO의 실재적 객체는 감각적 객체라고 불리는 것과는 대조적으로 단지 간접적으로 암시될 수 있을 따름이다. 그리하여 실재적 객체는 직서적 형태를 절대로 띠지 않으며 심지어 물리적일 필요도 없다.

이렇게 해서 우리는 이 책의 제목이 초래할 두 번째이자 더 광범위한 오해에 이르게 된다. 예술의 맥락에서 '객체'에 관한 긍정적인 언급은 더 자유로운 형식의 예술 매체(퍼포먼스, 해프닝, 일시적 설치물, 개념 작품)인 것처럼 보이는 것을 희생하면서 중간 규모의 오래 가는 존재자들(조각품, 입상, 유리 공예품, 이젤 회화)을 찬양하기 위한 것이라고 종종 가정된다. 그런데 OOO 맥락에서 '객체'는 고형의 물질적 사물보다 훨씬 더 넓은 것을 뜻한다. 객체지향 사상가의 경우에 사건과 행위를 비롯하여 모든 것은 그것이 두 가지 간단한 기준, 말하자면 (a) 그 구성요소들로 환원하기의 불가능성 그리고 (b) 그 효과들로 환원하기의 불가능성을 충족하는 한에서 객체로 여겨질 수 있다. OOO에서 이런 두 가지 유형의 환원은 '아래로 환원하기'undermining와 '위로 환원하기'overmining로 알려져 있고, 자주 나타나는 그것들의 조합은 '이중 환원하기'duomining로 불린다.[5]

5. Graham Harman, "On the Undermining of Objects," "Undermining, Over-

OOO는 인간의 거의 모든 사유가 어떤 형태의 이중 환원하기를 수반한다고 주장하면서 객체의 내부 구성요소 및 외부 효과와는 별개로 객체 자체에 주의를 기울임으로써 그런 경향에 대항하려고 시도한다. 이것은 명백히 어려운 과업인데, 그 이유는 아래로 환원하기와 위로 환원하기가 우리가 갖추고 있는 지식의 두 가지 기본 형식이기 때문이다. 누군가가 우리에게 어떤 것이 무엇인지 묻는다면 우리는 그 사물이 무엇으로 이루어져 있는지 말하거나(아래로 환원하기), 그것이 무엇을 행하는지 말하거나(위로 환원하기), 아니면 한꺼번에 둘 다 말함(이중 환원하기)으로써 대답할 수 있다. 이것들이 현존하는 유일한 지식 유형들임을 참작하면 그것들은 인간 생존의 귀중한 도구이고, 따라서 우리는 이들 세 가지 형태의 '환원하기'를 깎아내리지 않도록 주의해야 하거나 그것들이 없어도 살아갈 수 있는 체하지 않도록 주의해야 한다. 하지만 내가 바라는 바는 이 책의 독자가 객체를 그 두 가지 환원하기 방향의 어느 쪽으로도 환원하지 않으면서도 아무튼 객체에 초점을 맞추는 지식 없는 인지 형식들이 나란히 현존함을 인식하게 되었으면 하는 것이다.

예술이 그런 종류의 인지 중 하나다. 또 다른 것은 철학인데, 요컨대 되다가 만 수학이나 자연과학으로 이해되는 근대적 의미의 철학이라기보다는 오히려 필로소피아[앎에 대한 사랑]라

mining, and Duomining."

는 소크라테스적 의미로 이해되는 철학이다. 「제3의 탁자」에서 내가 서술한 대로 예술은 영국 물리학자 아서 스탠리 에딩턴 경의 유명한 '두 개의 탁자' 중 어느 것과도 아무 관련이 없다. 그 두 개의 탁자 중 하나는 입자들과 텅 빈 공간으로 이루어진 물리적 탁자(아래로 환원하기)이고, 나머지 다른 하나는 또렷한 가시적 성질들과 우리가 원하는 대로 옮겨질 수 있는 능력을 갖춘 현실적 탁자(위로 환원하기)다.[6] 마찬가지 이유로 철학자 윌프리드 셀라스가 제시한 것으로 유명한 "과학적 이미지"(아래로 환원하기)와 "현시적 이미지"(위로 환원하기)의 구분도 우리에게 생산적인 방식으로 작동하지 않는다.[7] 오히려 철학과 마찬가지로 예술의 사명도 에딩턴과 셀라스가 인식한 인지의 두 가지 극단 사이에 놓여 있는 '제3의 탁자'를 암시하는 것이다. 프리드에게 친숙한 사람들은 OOO 의미에서의 예술이 그가 객체성과 관련짓는 즉물주의에 정반대되는 것을 수반함을 이미 알아챌 것이다. 그렇더라도 이것은 프리드의 핵심 원리들과는 아직 상반되지 않는 한낱 용어상 의미의 차이에 불과하다.

OOO 프로그램이 그 관계들과는 별개로 고려되는 객체를 강조한다는 점은 잘 알려져 있는데, 이런 경향은 오늘날 철학, 예술 그리고 거의 모든 다른 분야에서 유행하는 관계적 양식

6. Harman, "The Third Table"; A.S. Eddington, *The Nature of the Physical World*.

7. Wilfrid Sellars, "Philosophy and the Scientific Image of Man."

과 어긋난다. '관계적'이라는 낱말로 내가 뜻하는 바는 어떤 예술 작품(혹은 모든 객체)이 그것이 처한 맥락과 맺은 어떤 종류의 관계에 의해 본질적으로 규정된다는 관념이다. 철학에서 이들 관계는 '내부적 관계'로 일컬어지는데, OOO는 관계가 그 관계항들의 외부에 있다고 여기는 대항 전통을 옹호한다. 그리하여 사실상 어떤 사과는 그것이 우연히 처하는 맥락에 무관하게 여전히 같은 사과다. 그런데 객체를 그 관계들과는 별개로 간주한다는 것은 미술 비평과 문학 비평에서 잘 알려진 '형식주의' ─ 예술 작품을 자족적인 미학적 완전체로 여기기 위해서 예술 작품의 전기傳記적, 문화적, 환경적 혹은 사회정치적 맥락을 경시하는 관점 ─ 처럼 들릴 것이 명백하다. 이와 관련하여 지금까지 나는 오랫동안 인기가 없었던 그린버그를 상찬하는 몇 편의 글을 적었는데, 그린버그는 그런 호칭에 대한 그 자신의 저항에도 불구하고 '형식주의자'라고 불릴 자격이 있다.[8] 우리는 프리드의 경우에도 마찬가지임을 알게 될 것인데, 프리드 역시 그 용어에 대해 여전히 불쾌감을 드러내더라도 내가 의미하는 대로의 형식주의자다. "프리드의 작업은 '형식주의적'이라는 신화, 즉 '내용'에 무관심하다는 신화가 지속한다"라는 로버트 피핀의 불평은 확실히 적확하지만, 형식주의는 내용에 무관심함을 뜻한다고 규정

8. Harman, "Greenberg, Duchamp, and the Next Avant-Garde"; *Dante's Broken Hammer*; Clement Greenberg, *Late Writings*, pp. 45~49.

하는 프리드와 피핀의 관점을 수용할 때에만 그렇다.[9] 아무도 그린버그가 일반적으로 행하는 그런 방식으로 회화의 내용을 억압한다는 이유로 프리드를 비난하지 말아야 함은 당연하다. 하지만 나는 이것보다 더 근본적인 의미에서의 형식주의가 존재한다고 주장할 것이다.

그것이 처한 맥락에 대한 객체의 비관계적 자율성 혹은 폐쇄성을 OOO가 강조한다는 사실을 참작하면 형식주의를 낮게 평가하는 미학적 분야들에서, 심지어 다른 이유로 OOO에 공감하는 사람들 사이에서도 객체지향 사유에 대한 얼마간의 신중함이 있다는 것은 놀라운 일이 아니다. 저명한 들뢰즈주의자인 클레어 콜브룩은 OOO 문학 비평이 한낱 일상적인 형식주의적 작업의 연속에 해당하는 것에 불과하리라고 크게 우려한다.[10] 내가 이 책의 표지[11]를 소셜 미디어에 처음 게시했을 때 카네기멜런 대학교의 내 친구 멜리사 라고나는 다음과 같이 반응했다. "클레멘트 그린버그를 논의한 옛 시절에서 요제프 보이스로의 탁월한 이행!"[12] 몇 달 전에는 뮌헨에 거주하는 미술가 하산 베셀리가 긍정적인 이메일의 중간에 과거에 내가 발표한 미

9. Robert Pippin, "Why Does Photography Matter as Art *Now*, as Never Before?," p. 60, 주6.

10. Claire Colebrook, "No Kant, Not Now : Another Sublime," p. 145.

11. * 이 책의 영어판 표지에는 〈Telefon SE (Telephone T R)〉이라는 요제프 보이스의 1974년 작품을 찍은 사진이 실려 있다.

12. Melissa Ragona와의 개인 소통, Aug. 5, 2017. 라고나의 허락을 받고서 인용함.

술에 관한 글에 대해 다음과 같은 의구심을 표현하는 내용을 끼워 넣었다.

> 미술가 친구들과 저는 당신의 논점(배경, 평면성)을 이해하지만, 그렇다고 하더라도 당신이 그린버그에게 계속해서 매달리는 이유를 이해할 수 없습니다. 회고해 보면 그린버그가 그런 생각을 표현했을 때 그의 글은 이미 유효 기간을 부여받았다는 느낌이 듭니다(어쩌면 주제와 관련된 그의 문제 때문에, 즉 미술을 단지 형식주의적 활동에 불과한 것으로 만들었기 때문에 말입니다). 오늘날의 시각에서 바라보면 주목할 만한 비평가들은 로잘린드 크라우스, 데이비드 조슬릿, 핼 포스터, 아서 단토…같은 사람들입니다.[13]

나는 그린버그를 지속적으로 애호하지만, 미술계에서는 그를 험담하는 사람이 훨씬 더 많다. 그런데도 나는 그린버그에게 "계속해서 매달릴" 완전히 좋은 이유가 있다고 말함으로써 응대할 것이다. 그렇더라도 그의 이론은 반세기 전에 첨단적 위신을 상실한 예술의 일종과 연계된 것처럼 보이고, 게다가 심지어 그의 이론 중 일부는 틀린 것으로 드러날 수도 있다. 내가 문제라고 생각하는 것은, 일부 문학 비평가 역시 자신들의 분야에

13. Hasan Veseli와의 개인 소통, Dec. 4, 2016. 베셀리의 허락을 받고서 인용함.

서 주장했듯이, 형식주의가 동화되고 극복되었다기보다는 오히려 어느 시점에 그냥 폄하되고 버림받았다는 점이다.[14] 철학에서도 자율적인 사물의 분리를 강조한 또 다른 이론, 즉 모든 인간 접근을 넘어서는 물자체에 관한 인기 없는 신조에 대하여 비슷한 사태가 발생했다. 여기서 우리는 독일 철학자 임마누엘 칸트의 긴 그림자로 들어간다. 칸트의 세 가지 위대한 비판서는 각각 형이상학과 윤리학, 미학의 형식주의적 기조연설처럼 들린다. 마침 '자율성'이라는 반복적으로 나타나는 용어에 중심을 둔 칸트의 형식주의는 혁신과 결함의 흥미로운 조합으로 이루어져 있는 것으로 밝혀질 것이다. 우리는 그 결함을 자율성은 본질적으로 '부르주아'적이거나 '물신숭배'적이라는 공허한 주장 같은 임시변통의 수단으로 우회하기보다는 오히려 직접 처리하여 동화해야 한다. 그렇게 하지 않는 한에서 철학과 예술 ─ 이들의 운명은 일반적으로 믿는 것보다 더 밀접히 연계되어 있다 ─ 은 계속해서 형식주의적 주장에 대한 반어적인 경멸에 불과할 위험이 있다.[15] 나는 이런 사태가 바로 최초의 포스트형식

14. 특히 Caroline Levine의 멋진 책 *Forms*[레빈, 『형식들』]를 보라.

15. 다른 사람도 아닌 핼 포스터가 *The Return of the Real*, pp. 108~9[포스터, 『실재의 귀환』]에서 '물신숭배'라는 수사에 빠져 버린다. 이와 관련하여, Hal Foster, *Bad New Days*, 5장에서 이루어진, OOO 동맹인 제인 베넷과 브뤼노 라투르에 대한 포스터의 공격도 보라. 또 하나의 최근 사례는 J.J. Charlesworth and James Heartfield, "Subjects v. Objects"의 두 번째 문단에서 찾아볼 수 있다. 객체에 관한 실재론은 물신숭배의 한 형식이라는 주장에 대한 일반적인 대응에 대해서는 Graham Harman, "Object-Oriented Ontology and

주의 철학(독일 관념론으로 더 잘 알려진 철학)과 150년 후의 포스트형식주의 미술에서 일어난 것이라고 주장한다. 두 경우에서 모두 형식주의에 배제되어 있던 새로운 가능성이 획득되었지만, 훨씬 더 중대한 혁신이 상실되었다. 이 책의 가장 포괄적인 주장 중 하나는 자율적인 물자체를 명시적으로 수용하지 않으면 철학 혹은 예술에서 후속적인 진전이 더는 없으리라는 것이다. 게다가 미술에서 연극성을 추방하고 싶은 프리드의 이 해할 만한 소원에도 불구하고 우리는 이 주장으로부터 놀라운 연극적 결과를 끌어내야 한다. 데이비드 웰베리는 멋지게 화려한 수사법으로 프리드의 관점을 다시 서술한다.

좌절된 갈망을 유발하는 것, 부가적인 계열의 결코 이루어질 수 없는 완결을 향해 간다는 현기증 나는 감각을 유발하는 것(본질적으로 '연극적인' 것)은 본질적으로 비예술적인 형식의 의식을 끌어낸다. 사유, 작품 내부의 변별성, 투명함 그리고 자립적인 성취는 불가사의하게 동요하고 있는 불길한 공허의 전율을 위해 희생된다.[16]

우리 모두 "불가사의하게 동요하고 있는 불길한 공허"에 맞서 단

Commodity Fetishism"을 보라.

16. David E. Wellbery, "Schiller, Schopenhauer, Fried," p. 84.

결하자. 그런데도 여전히 나는 웰베리가 몹시 싫어하는 것처럼 보이는 리하르트 바그너의 오페라에서 많은 미학적 가치를 찾아낸다. 이 책에서 옹호되는 연극성에 관한 관념은 극적인 멜로드라마의 관념이 아니다.

2016년에 『단테의 부러진 망치』에서 나는 이들 주제를 거론했다. 그 책의 1부에서는 단테 알리기에리의 『신곡』에 전념했고,[17] 2부에서는 가장 비非단테적 인물인 칸트의 사상에 이의를 제기했다. 앞서 언급된 대로 자율성이 어쩌면 칸트의 용어 중 가장 중심적인 용어일 것이다. 왜냐하면 그것이 그의 세 가지 비판서 모두의 주요한 통찰을 통일하기 때문이다. 칸트의 형이상학을 특징짓는 것은 알 수 없는 물자체, 직접적인 방식으로는 절대 도달할 수 없는 물자체. 이 본체적인 것에 대립적인 것은 공간과 시간이라는 우리의 순수 직관과 오성의 열두 가지 범주에 따라 조직되는 인간 사유다.[18] 칸트가 모순적인 방식으로 외양 세계의 원인으로서의 물자체에 관해 언급할지라도 우리 직관과 오성의 이들 영역은 각기 자율적이다. 이런 불일치와 관련하여 그 거장은 자신의 개종자들의 첫 번째 물결에 강타당했다.[19] 윤리학에서는 형식주의에 대한 칸트의 헌신이 공개적으로 선언

17. Dante Alighieri, *The Divine Comedy*. [단테 알리기에리, 『신곡』.]
18. Immanuel Kant, *Critique of Pure Reason* [임마누엘 칸트, 『순수이성비판 1·2』]; *Prolegomena to Any Future Metaphysics* [임마누엘 칸트, 『형이상학 서설』].
19. 고전적 사례는 Salomon Maimon, *Essays on Transcendental Philosophy*이다.

되었다.[20] 그것이 지옥에 대한 두려움이든 훌륭한 평판에 대한 욕망이든 혹은 나쁜 양심을 자제하고자 하는 바람이든 간에 어떤 종류의 외부적 보상이나 처벌로 촉발되는 행동은 윤리적이지 않다. 어떤 행위는 그것이 모든 합리적 존재자에 대하여 구속력이 있는 의무에 따라서 그것 자체가 목적으로 수행될 때에만 윤리적이다. 전문적인 용어로 진술하면 윤리는 '타율적'이라기보다는 '자율적'이어야 한다. 맥락상 미묘한 점들은 칸트의 윤리학에서 아무 역할도 수행하지 않는데, 예컨대 그의 가장 유명한 사례에서 거짓말은 최선의 의도를 품고서 행해지고 가장 바람직한 결과를 낳을 때도 정당화될 수 없다. 사실상 맥락은 어떤 행위가 윤리적인 것으로 여겨지려면 엄격히 배제되어야 한다.

이렇게 해서 우리는 형식주의의 또 다른 위업인 칸트의 예술 철학에 이르게 되는데, 한편 그는 자신의 예술론에서 형식주의라는 바로 그 낱말을 사용하지는 않았다.[21] 아름다움은 윤리적 행동과 마찬가지 방식으로 어떤 개인적 기호와도 무관하게 자족적이어야 한다. 여기서 자신의 윤리학에서 그런 것처럼 칸트에게 가장 중요한 것은 물자체만큼이나 직접 파악될 수 없고, 규준이나 직서적인 산문적 서술로는 결코 설명될 수 없는

20. Immanuel Kant, *Critique of Practical Reason* [임마누엘 칸트, 『실천이성비판』]; *Groundwork of the Metaphysics of Morals* [임마누엘 칸트, 『윤리형이상학 정초』].

21. Immanuel Kant, *Critique of Judgment*. [임마누엘 칸트, 『판단력비판』.]

예술 객체다. 오히려 아름다움은 모든 인간이 공유하는 초험적 판단 능력과 관련되어 있는데, 그 능력은 취미가 충분히 발달한 사람이라면 누구나 아름다운 것에 관한 의견이 일치해야 함을 보증하는 역할을 수행한다. 숭고함에 대한 우리의 경험도 마찬가지다. 그 경험이 무한히 큰 것(밤하늘, 광대한 바다)에 대한 '수학적' 형태로 나타나든 혹은 무한히 강력한 것(압도적인 지진 해일, 핵무기의 폭발)에 대한 '역학적' 형태로 나타나든 간에 사정은 같다. 여기서 또다시 칸트는 숭고함이 외양상 숭고한 존재자와 관련되어 있기보다는 오히려 사실상 우리와 관련되어 있다고 주장한다. 왜냐하면 숭고한 것의 중요한 특질은 그것이 무한한 규모로 우리의 유한한 자아를 압도한다는 점이기 때문이다.

그런데도 칸트는, 근대 철학과 예술론에 부정적인 의미에서 치명적인 방식으로, 형식주의의 매우 다른 두 가지 의미를 뒤섞는다. 칸트의 윤리학적 진실의 중요한 핵심은 충분히 명료할 것이다. 그 목적이 보상을 받거나 처벌을 피하고자 하는 행동은 사실상 윤리적 행위가 아니다. 그렇더라도 어떤 주어진 행위에 이면의 동기가 없다고 결코 완전히 확신할 수는 없다. 여기서 조금 더 나아가면 칸트 미학의 실체적 진실을 인식할 수 있게 된다. 어떤 예술 작품이, 예컨대 『아이네이스』에서 자신의 왕조에 대한 베르길리우스의 지나친 찬양을 읽는 아우구스투스 카이사르가 느끼는 방식으로 그저 우리를 즐겁게 하거나 우리에게 아첨하기만 하면 그 작품은 아름답지 않다.[22] 그런데도 나는, 자

율성을 확립하기 위해서는 무언가가 무언가에서 분리되어야 하는지에 대한 자신의 주장에 있어서 칸트가 지나치게 특정적이라고 주장한다. 거의 모든 근대 서양 철학자와 마찬가지로 칸트의 경우에도 실재의 두 가지 근본적인 구성요소는 이쪽에 있는 인간 사유와 저쪽에 있는 여타의 것(또한 '세계'로 알려진 것)이고, 게다가 특히 이들 두 영역은 서로 오염시키지 못하도록 방지되어야 한다. 나는 『우리는 결코 근대인이었던 적이 없다』라는 책에서 근대성을 인간과 세계라고 일컬어지는 두 가지 별개의 영역을 분리하고 정화하려는 불가능한 시도로 해석하는 프랑스 철학자 브뤼노 라투르를 좇음으로써 이런 정서에 반대한다.[23]

어쨌든 칸트와 관련된 주요 문제가 인간을 여타의 것에서 격리하려는 형식주의적 강박이라면 지성사에서 칸트를 가장 닮지 않은 위대한 인물이 누구인지는 알려져 있다. 그 인물은 단테일 것이다. 단테는 인간을 세계에서 격리하기를 바라지 않고 오히려 인간과 세계를 가능한 한 철저히 융합하기를 바란

<hr>

22. Vigil, *The Aeneid*. [베르길리우스, 『아이네이스』.]
23. Bruno Latour, *We Have Never Been Modern*. [브뤼노 라투르, 『우리는 결코 근대인이었던 적이 없다』.] 정반대로 근대성 — 혹은 적어도 근대성의 퇴락한 형식들 — 을 사유와 세계의 부적절한 혼합으로 간주하는 또 하나의 해석이 있다. 이 해석은 『유한성 이후』에서 퀑탱 메이야수가 제기한, '상관주의'에 대한 유익한 반론에서 찾아볼 수 있는데, 그런데도 근대인에게 사유와 세계는 실재의 두 가지 기본 요소로 여겨진다는 것에 동의한다는 점에서 그 해석은 라투르의 입장과 유사하다. 이 책에서 나는 메이야수의 '불순성' 해석 또는 근대성보다 라투르의 '순수성' 판본에 집중할 것인데, 그 이유는 라투르적 입장이 칸트의 미학과 예술에서의 형식주의에 더 적절한 것이기 때문이다.

다.[24] 주지하다시피 단테의 코스모스는 무언가에 대한 누군가의 열정이라는 의미에서의 사랑으로 구성되어 있다. 그 열정이 좋든 나쁘든 혹은 순전히 사악하든 간에 사정은 마찬가지다. 단테의 경우에 실재의 기본 단위체들은 자유로운 자율적 주체들이 아니라 자신의 다양한 열정의 대상과 융합되거나 분리된 정념적 행위주체들이며, 신에게 응분의 심판을 받는다. 바로 이런 의미에서 칸트는 완전한 안티 단테, 즉 예술에서처럼 윤리학에서도 냉철한 무관심을 조장하는 인물이다. 왜냐하면 관심을 조장하는 행위는 칸트에 따르면 어떤 대가를 치르고서도 분리된 채로 있어야 하는 사유와 세계를 혼합할 것이기 때문이다.

칸트 윤리학을 감탄할 만하게 비판한 다채로운 독일 철학자 막스 셸러는 철학의 20세기 단테와 매우 흡사하다. 셸러는 칸트가 윤리학은 어떤 "선과 목적"을 달성하기 위한 도구가 결코 아니고 자족적이어야 한다고 주장한 점에서 옳다고 역설하는 한편으로 보편적 의무에의 칸트의 명령과 관련하여 셸러 자신이 "숭고한 공허함"이라고 일컫는 것에 대해서는 여전히 회의적이다.[25] 셸러의 대체 모형은 칸트의 이론에서 찾아보기 힘든 최소한 두 가지의 독특한 특징을 나타낸다. 우선, 윤리학은 인간 사유에 내재하는 의무의 문제라기보다는 적절하든 부적절

24. Dante Alighieri, *The Divine Comedy* [단테 알리기에리, 『신곡』]; *La Vita Nouva* [단테 알리기에리, 『새로운 인생』].

25. Max Scheler, *Formalism in Ethics and Non-Formal Ethics of Values*.

하든 간에 누군가가 사랑하고 미워하는 것들에 대한 평가, 즉 오르도 아모리스ordo amoris 또는 정념의 위계다.[26] 둘째, 셸러는 칸트의 윤리학이 너무나 포괄적으로 보편적임을 깨닫는데, 그 이유는 어떤 주어진 사람도 국가도 역사 시대도 단지 자신에 속할 뿐인 어떤 특정한 윤리적 소명을 갖기 때문이다. 더 일반적으로 셸러의 이론은 윤리의 근본적인 단위체가 세계에서 격리된 사유하는 인간이 아니라는 점을 수반하는데, 오히려 윤리의 단위체는 윤리적 행위주체로서의 인간과 그가 사랑하거나 미워할 만큼 충분히 진지하게 여기는 것으로 이루어진 **복합체** 또는 혼성체(이것은 라투르의 용어다)이다. 그러므로 윤리적 자율성은 새로운 의미를 획득하는데, 이제 더는 인간과 세계의 깨끗한 분리를 뜻하는 것이 아니라 각각의 특정한 인간-세계 연합체와 그것을 둘러싸는 모든 것의 분리를 뜻한다. 이것은 프랑스 철학자 퀭탱 메이야수가 '상관주의'라고 간결하게 지칭한 것으로의 퇴행이 아니다. 그 이유는 상관주의란 사유와 세계의 상관적 관계에 집중하면서 고립된 사유 혹은 세계에 관해 말할 권리를 우리에게 부여하지 않는 근대 철학의 한 유형이기 때문이다. 한편으로 인간과 그가 사랑하는 객체는 모두 그들이 맺은 관계들과 여전히 독립적인데, 그 이유는 둘 다 그 관계들로 완전히 망라되지는 않기 때문이다. 그리고 더 중요하게도 인간

26. Max Scheler, "Ordo Amoris."

과 객체 사이의 윤리적 관계는 그 자체로 이들 구성요소의 어느 쪽도 그리고 어떤 외부 관찰자도 완전히 파악할 수는 없는 실재를 갖춘 새로운 자율적 객체다. 실재적인 것은 아래에서 우리를 벗어나는 것에 못지않게 위에서 우리를 포함한다.

이제는 어쩌면 이런 윤리적 우회의 예술에의 관련성이 분명할 것이다. 내가 보기에 최근에 이를 때까지 예술계에서는 유사한 근거에 기반을 두고서 칸트의 미학을 비판하는 셸러 같은 인물이 없었다. 그런데 이제 프리드가 그 작업을 위한 인물임이 분명한 듯 보인다. 예술 작품을 구성하는 요소들이 서로에게 심취하는 상황을 가리키는 '몰입'이라는 프리드의 개념이 우리를 예술 작품에서 물러서 있게 하는 기본적으로 칸트적인 노동을 수행하는 것처럼 보이는 것은 더할 나위 없는 사실인데, 요컨대 이들 요소가 감상자를 자각하지 않는 상황을 보증하는 '폐쇄 상태'를 초래한다. 하지만 심지어 프리드의 설명에서도 이것은 카라바조 같은 어떤 개척적인 선구자들과 더불어 18세기와 19세기 초 반연극적 전통 – 철학자 드니 디드로에 의해 이론화된 대로의 전통 – 의 여러 프랑스 화가의 경우에만 맞을 뿐이다.[27] 왜냐하면 적어도 자크-루이 다비드의 작품 이후에는 어떤 회화도 그야말로 연극적인 것 혹은 반연극적인 것으로 해석하기가

27. Denis Diderot, *Diderot on Art*, Volume 1~2; Michael Fried, *The Moment of Caravaggio*.

점점 더 어렵게 된다는 사실을 입증한 사람이 바로 프리드 자신이기 때문이다. 그리고 프리드는 에두아르 마네의 결정적인 경력에서 회화가 감상자를 부정하고 차단하기보다는 오히려 직면하고 인정할 필요성이 명백해진다는 사실도 입증한다.[28]

윤리학에 못지않게 미학에서도 칸트는 사심 없는 관람자를 그가 응시하는 객체에서 분리해야 한다고 주장한다. 그린버그와 프리드는 우리가 그 방정식의 인간 측면을 제거하면서 예술 객체에 집중하도록 요청함으로써 칸트와는 정반대의 방식으로 그런 분리를 주장한다는 점은 주목할 만하다. 이런 사실은, 프리드가 연극성에 대한 제한적이지만 격렬한 혐오를 나타낸다는 점은 물론이고 그린버그가 흄의 경험론에 더 가까운 접근법을 지지하여 예술에 대한 칸트의 초험적 접근법을 거부한다는 점에서도 알 수 있다.[29] 그린버그와 프리드가 칸트와 공유하고 있는 것은 자율성이 한 가지 매우 특정한 자율성, 즉 세계로부터 인간의 자율성을 특별히 뜻하기 마련이라는 가정이다. 이것은 필경 프리드가 라투르의 행위자-네트워크 이론, 제인 베넷의 생기적 유물론 그리고 OOO 자체와 같은 최근의 철학적 경향에 불안감을 나타내는 이유를 설명하는데, 이들 이론은 모두 나름의 방식으로 칸트적 인간-세계 격차를 평평하게 하는 작업

28. Michael Fried, *Absorption and Theatricality*; *Manet's Modernism*.
29. Clement Greenberg, *Homemade Esthetics*; Michael Fried, *Art and Object-hood*.

에 전념한다.[30] 미학에서 셸러의 반칸트적 윤리학과 유사한 것은 미학의 기본 단위체가 예술 객체도 아니고 그 감상자도 아니라 오히려 단일한 새로운 객체로서 그 둘의 연합체라는 견해일 것이다. 프리드는 필경 반연극적 근거에 기반을 두고서 그런 관념에 적대감을 표출하겠지만, 우리는 놀랍게도 그가 자신의 역사적 작업에서 그 관념을 거의 채택함을 알게 될 것이다. 결국에 나는 프리드가 비난하는 연극성과 매우 흡사한 것을 지지하게 될 것이지만, 이 사태가 예술 작품의 자율성을 절대 파괴하지 않는 이유는 예술 작품과 감상자로 이루어진 복합적 존재자가 어떤 외부적인 실용적 목적이나 사회정치적 목적에도 종속되지 않은 자족적인 단위체이기 때문이다. 명백히 기묘한 이런 결과로 인해 우리는 미학에서 다수의 전형적인 형식주의적 원리를 포기해야 할 것이다. 그렇더라도 그 원리들은 대체로 포스트형식주의 미술이 포기할 준비가 되어 있다고 여겨진 것들이 아니다. 동시에 우리는 철학을 위한 몇 가지 새롭고 중요한 고찰을 수행하게 될 것이다.

1장(「객체지향 존재론과 예술: 첫 번째 요약」)에서는 OOO 미학 이론이 개관되는데, 그 이론은 예술을 이른바 실재적 객

30. Bruno Latour, *Reassembling the Social* 그리고 Jane Bennett, *Vibrant Matter* [제인 베넷, 『생동하는 물질』]을 보라. 프리드가 로스앤젤레스를 방문하고 있는 동안 2018년 2월 10일에 나는 그를 직접 대면한 상황에서 이 쟁점을 제기할 기회를 가졌고, 그는 유익하게도 그 쟁점에 직설적으로 응답했다.

체(이하 RO)와 그것의 감각적 성질(이하 SQ) 사이의 균열을 활성화하는 것으로 여긴다. 이렇게 해서 우리는 오랫동안 인기가 없었던 아름다움이라는 현상으로 돌아가는데, 여기서 우리는 아름다운 것을 그것의 영원한 적 – 추한 것이 아니라 직서적인 것 – 과 대비함으로써 파악한다. 직서주의의 문제점을 깨닫게 될 가장 쉬운 방법은 비유를 검토하는 것이다. 그런데 비유 역시 특별히 명료한 연극적 구조를 갖추고 있는 것으로 판명되며, 그리고 이런 사실은 문학에 못지않게 시각 예술의 영역에 대해서도 중요한 의미를 함축하고 있다.

2장(「형식주의와 그 결점」)에서는 칸트의 『판단력비판』을 더 상세히 다룬다. 이 장의 목적은 대다수 측면에서 여전히 탁월한, 현대 미학의 기초를 이루는 『판단력비판』이 지닌 강점과 약점을 파악하는 것이다. 나는 그 책에 관한 풍성한 논의에도 불구하고 지금까지 칸트 미학 이론의 기본 원리가 극복되기보다는 무시되었다고 주장할 것이다. 바로 이런 이유로 인해 마치 달아나는 위성들을 포획하는 블랙홀처럼 그 책은 계속해서 우리를 그 속으로 끌어당긴다. 무엇보다도 나는 아름다움과 숭고함을 구분한 칸트의 관점이 유효하지 않다고 주장할 것이다. 숭고한 것을 절대적으로 큰 것 혹은 강력한 것으로 정의한 칸트를 좇는다고 가정하면, 숭고한 것 따위의 것은 사실상 존재하지 않는다. 『거대객체』에서 티머시 모턴이 보여준 대로 절대적인 것과 무한한 것에는 대단히 인간 중심적인 요소가 있는데, 숭

고한 것에 대한 칸트의 놀랍도록 인간 중심적인 해석을 참작하면 칸트가 그 점을 인정한 최초의 인물일 것이다.[31] 최근에 알랭 바디우와 그의 제자 메이야수의 작업에서 무한성이 철학으로 귀환했다. 그런데 흥미롭게도 그들은 초한수 수학자 게오르크 칸토어에게 공동으로 빚을 지고 있다.[32] 하지만 나는 매우 큰 유한한 수가 무한대보다 철학적으로 더 흥미롭다는 모턴의 견해에 동의하고 싶다. 특정 종류의 아름다움은 현존하지 않는 숭고한 것으로의 궁극적으로 불가능한 이행을 기도하지 않으면서 거대한 유한한 것 ─ OOO에서는 '거대객체적'인 것이라는 관념으로 대체되는 것 ─ 에 대한 경험을 제공할 수 있다.

3장(「연극적인, 직서적이지 않은」)에서는 프리드의 작업이 고찰되는데, 그 자신이 형식주의라는 용어를 지속적으로 거부함에도 불구하고 프리드는 형식주의 전통에서 살아 있는 가장 중요한 인물이다. 나는 리터럴리즘에 대한 프리드의 비판이 불가피한 것이라고 주장할 것이다. 그렇더라도 프리드는 '리터럴'이라는 낱말을 OOO보다 더 한정된 의미로 사용한다. 직서주의적 분화구의 가장자리에 과감히 너무 가깝게 접근하는 모든 예술은 예술로서 용해될 위험을 무릅쓰고 그것을 벗어날 어떤 방법을 찾아내야 한다. 이것이 바로 다다가 직면한 문제이다.

31. Timothy Morton, *Hyperobjects*, p. 60.
32. Alain Badiou, *Being and Event* [알랭 바디우, 『존재와 사건』]; Quentin Meil-lassoux, *After Finitude* [퀑탱 메이야수, 『유한성 이후』].

그런데 나는 그 운동의 형제로 추정되는 초현실주의의 경우에는 문제가 되지 않는다고 주장할 것이다. 한편으로 프리드는 리터럴리즘을 연극성과 짝을 짓는 반면에 나는 그 둘이 대척적인 것들이라고 주장한다. 사실상 우리는 예술에 생명을 불어넣는 유일한 것인 연극성을 통해서만 예술의 직서주의적 파괴를 피하게 된다. 감상자 없는 예술은 존재하지 않는다는 사실을 참작하면, 프리드의 경우에도 연극성은 직접적으로 회피할 수 있는 것이 아니라는 복잡한 상황 역시 고려해야 한다. 그런데도 프리드가 동시대 미술의 비평가로서 말할 때 '연극적'이라는 낱말은 자신에게 감명을 주지 않는 작품에 대하여 여전히 그가 선택하는 형용사이며, 그리고 나는 그의 이런 용법을 따르지 않는다.

4장(「캔버스가 메시지다」)에서는 그린버그를 고찰하는데, 무엇보다도 그의 강력한 사고법의 특유한 한계에 집중한다. 환영주의적 삼차원 회화의 점점 더 제도화되는 전통에 등을 돌린 모더니즘 아방가르드는 그 매체의 본질적인 평면성, 즉 배경 캔버스의 평면성을 인정해야 했다. 이렇게 평평한 배경으로 이행함으로써 적어도 두 가지 결과가 초래된다. 첫 번째 결과는 그린버그가 회화의 내용을 일관되게 폄하한다는 점인데, 그는 회화의 내용이 깊이의 환영을 계속해서 시사하는 한낱 문학적 일화에 불과한 것이라고 일축하는 경향이 있다. 좀처럼 인식되지 않는 두 번째 결과는 그린버그가 캔버스 배경 매체의 평면성을 부

분들이 없는 일자로 여긴다는 점이다. 후자의 논점과 관련하여 그린버그는, 오명을 얻었지만 중요한 철학자인 마르틴 하이데거와 많은 것을 공유한다. 하이데거는 세계의 표면과 그 다양한 가시적 존재자가 존재론적이라기보다는 오히려 '존재자적'이라고 종종 비웃는다. 또한 하이데거는 존재가 수많은 개별 존재자로 미리 분산되어 있다고 구상하기를 한결같이 꺼린다. 하이데거는 그런 다양성을 한낱 인간 경험의 상관물에 불과한 것으로 묘사하는 경향이 있다. 그린버그는 나름의 이런 편견으로 인해 회화의 내용이 지닌 중요성을 파악하지 못하게 된다.

5장(「전성기 모더니즘 이후」)에서는 그린버그와 프리드가 옹호하는 전성기 모더니즘이 거부당한 가장 두드러진 방식 중 몇 가지를 고찰한다. 여기서 나는 이 책의 다른 장들에서는 중요한 역할을 수행하지 않는 인물들에 집중할 것이다. 먼저, 그린버그와 동시대인이자 종종 그의 경쟁자로 묘사되는 두 인물인 해럴드 로젠버그와 레오 스타인버그에 관해 무언가가 언급되어야 한다. 그다음에 나는 더 최근의 인물들인 T.J. 클라크, 로잘린드 크라우스 그리고 자크 랑시에르를 다룰 것인데, 필연적으로 각각의 인물에 관한 나의 고찰은 내 견해가 그들 각자의 견해와 다른 지점을 대충 암시할 수 있을 뿐이다.

6장(「다다, 초현실주의 그리고 직서주의」)에서는 다다와 초현실주의가 모두 '아카데믹' 미술의 형식이라는 그린버그의 당혹스러운 주장을 고찰한다. 그 두 운동을 동일한 방식으로 다

루는 것과 관련된 문제는, 문화사에서는 여전히 이들 운동이 서로 시기가 겹치는 불경한 반대의 사조들로서 대체로 연계되어 있지만 그린버그 자신의 원리에 의해서는 그것들이 정반대 방향으로 나아간다는 것이다. 초현실주의는 우리의 주의를 놀라운 내용으로 이끌고자 19세기 환영주의적 회화의 전통적인 매체를 간직하고, 뒤샹의 다다는 유효한 예술 객체로 여겨지는 것에 대한 우리의 감각에 이의를 제기하고자 상상할 수 있는 가장 평범한 내용(자전거 바퀴, 세척병 선반)을 제시한다. 나는 하이데거의 철학에서 나타난 유사한 사례를 활용함으로써 다다와 초현실주의가 직서주의를 해체하는 방식에 있어서 대척적이라고 주장하는 한편, 나아가서 그것들이 서양 미술의 역사에서 급진적인 일탈은 아니라고 주장한다.

7장(「기이한 형식주의」)에서는 이 책이 마무리된다. 첫째, 이 장에서는 핼 포스터라는 정통한 논평가가 검토한 대로 현상황을 고찰한다. 둘째, 앞선 여섯 개의 장에서 가장 이례적인 주장은 감상자와 작품이 하나의 새로운 제3의 객체를 연극적으로 구성한다는 것임을 참작하여 이런 착상에 담긴 의미가 무엇일지 묻는다. '기이한'이라는 용어에 관해 말하자면 그것은 공허한 도발이 아니라 OOO가 H.P. 러브크래프트의 소설에서 끌어낸 전문 용어다. 기이한 형식주의는 객체와도 관련되지 않고, 주체와도 관련되지 않으면서 오히려 주체와 객체가 결합한 연합체의 탐사되지 않은 내부와 관련되는 독특한 것이다.

1장 　　　객체지향 존재론과 예술:
　　　　　첫 번째 요약

이 책의 모든 독자가 OOO의 내용에 익숙하다고 가정할 수는 없기에 OOO의 기본 원리를 개관함으로써 시작하자. 객체 지향 철학은 두 가지 주요한 분열 축에 매달려 있는데, 그중 한 축은 OOO 비판자들에 의해 일반적으로 무시당하고 심지어 OOO 지지자들에 의해서도 때때로 무시당한다. 첫 번째 축이자 가장 잘 알려진 축은 OOO가 객체의 물러섬 혹은 감춤이라고 일컫는 것과 객체의 현전으로 일컫는 것 사이의 차이와 관련되어 있다. 망치나 양초는 우리에게 현전하지만, 또한 그것들은 우리에게 현전하는 것 이상의 것이다. 이 진술은 단지 본체와 현상 혹은 물자체와 외양 사이의 인기 없는 칸트적 균열을 반복하는 것처럼 보일지라도 OOO는 물자체가 세계에 대한 인간 의식에서 나타날 뿐만 아니라 비인간 사물들이 서로 맺는 인과적 관계들에서도 나타난다는 중대한 구상을 새롭게 추가한다. 칸트 이후로 수많은 사상가 ― 특히 하이데거 ― 가 세계에 대한 우리의 지각이나 이론적 구상을 넘어서는 세계의 과잉, 잉여 또는 타자성을 위한 여지를 남긴 것은 사실이지만, 내가 알기에는 지금까지 아무도 그런 포맷되지 않은 잔여물이 인간을 수반하지 않은 관계에도 현존한다고 여기지 않았다. 두 번째 축이자 종종 잊히는 축은 객체와 그 성질들 사이의 연결 관계와 관련되어 있는데, OOO는 이 관계를 이례적으로 느슨한 것으로 여긴다. 이 구상은, 데이비드 흄의 철학에서 제시된 대로[1] 마치 '사과'가 한낱 습관에 의해 함께 묶인 일단의 가시적인 특징을 가

리키는 공동 별칭에 불과한 것처럼 객체를 다름 아닌 그 성질들의 다발로 여기는 일반적인 경험론적 경향에 대항한다. 이들 두 가지 축은 함께 결합함으로써 OOO가 예술에서든 여타의 영역에서든 간에 우주에서 일어나는 모든 것을 조명하기 위한 틀로서 채택하는 사중체 구조를 낳는다. 이들 논점을 분명히 하는 최선의 방법은 최근의 위대한 유럽 철학자 중 두 인물, 즉 현상학자인 에드문트 후설과 그의 엇나간 후계자인 하이데거로 시작하는 것이다.

하이데거의 통찰 : 은폐와 탈은폐

칸트는 십 년이 채 되지 않는 기간에 걸쳐 출판된 세 권의 위대한 저작, 즉 『순수이성비판』(1781)과 『실천이성비판』(1788), 『판단력비판』(1790)으로 철학 혁명을 개시했다. 세 번째 저서는 생물학의 사안들도 다루지만, 이들 저작의 주제는 각각 형이상학과 윤리, 예술로 요약될 수 있다. 당분간 『순수이성비판』에 집중하자. 칸트의 중심 관념은 외양과 물자체로도 알려진 현상과 본체 사이의 구분이다. 일부 학자들이 이들 용어 쌍을 미묘하게 구별하더라도 사정은 별반 다르지 않다. 칸트는 자신의 선행자들이 '독단적' 철학에 빠져 있었다고 여기는데, 여기서 독단

1. David Hume, *A Treatise of Human Nature*.

적 철학이란 합리적 논증에 의해 실재가 어떠한지에 대한 결정적 해답을 제공하려는 시도를 뜻한다. 예를 들면 이것에는 인간의 자유가 존재하는지 아니면 그렇지 않은지, 물질이 불가분한 입자들로 이루어져 있는지 아니면 그렇지 않은지, 시간과 공간이 시작과 끝이 있는지 아니면 그렇지 않은지, 혹은 신이 존재해야 하는지 아니면 존재할 필요가 없는지를 증명하려는 시도가 포함될 것이다. 칸트는 이들 네 가지 쟁점을 '이율배반'이라는 표제어 아래서 포괄적으로 다루면서 이들 쟁점 중 어느 것에 대해서도 철학적 증명을 시도하는 것은 무의미하다고 결론짓는데, 그 이유는 그 해법은 이런저런 식으로 인간의 직접적인 인식의 한계를 넘어서기 때문이다.

독단주의에 반대하는 칸트의 논변은 인간의 인지는 유한하다는 그의 주장에 달려 있다. 세계에 대한 인간의 모든 접근은 삼차원의 공간과 일차원의 비가역적 시간에서, 그리고 실재에 관한 인간의 경험을 규정하는 열두 가지의 기본 '범주' — 무작위적인 사건보다는 오히려 원인과 결과, 일자와 다자의 구분, 우리가 알고 있는 대로의 세계가 갖춘 다른 기초적인 특질들 — 로 이루어진 틀에서 일어나는 것처럼 보인다. 그런데 우리는 인간이기에 특정한 인간적 방식으로 세계를 맞닥뜨린다는 점을 참작하면 우리 경험의 조건이 세계에 대한 우리의 접근과는 별개로 있는 그대로의 세계에 적용되는지 알 길이 전혀 없다. 어쩌면 유일신과 천사들은 시간과 공간이 없거나 인과관계가 없는 세계를 경험할 것

이다. 칸트 자신이 예시한 것 이외에 초지능을 갖춘 외계 존재자들 혹은 심지어 다양한 동물 종의 경우에도 사정은 마찬가지일 것이다. 우리가 인간의 유한성에 갇혀 있다는 것은 우리가 이성의 요구를 한정해야 함을 뜻하는데, 그리하여 철학은 우리를 제외한 실재, 즉 '초월적'transcendent인 것에 관한 것이 더는 될 수 없다. 오히려 철학은 세계에 대한 인간의 모든 접근에 적용되는 기초 조건을 결정하는 것에 한정되어야 한다. 얼마간 혼란스럽게도 칸트는 이 조건을 '초월적'이라는 낱말과 공교롭게도 매우 비슷한 '초험적'transcendental이라는 낱말을 사용하여 지칭하는데, 이렇게 해서 우리는 그 두 낱말이 전적으로 다른 것을 뜻함을 알게 되었다. 독단주의적 철학자들은 초월적 실재를 직접 다룰 수 있다고 주장했던 반면에 칸트는 우리가 초험적인 것에만 접근할 수 있을 뿐이라고 역설한다.

1780년대 이후로 거의 모든 주요한 서양 철학자의 경력은 칸트를 나름대로 동화함으로써 결정되었지만, 물자체라는 칸트의 중심 관념이 거의 보편적으로 거부되었다는 사실은 역설적이다. 알 수 없는 본체는 프리드리히 니체의 철학에서처럼 우리가 찬양해야 하는 육체의 세계와 쾌락, 삶을 긍정하는 힘을 오히려 비방하는 플라톤주의 혹은 기독교의 잔여 관념이라고 종종 비난받는다. 그런데 칸트의 더 직접적인 후예들, 즉 J.G. 피히테에게서 G.W.F. 헤겔에게까지 이르는 이른바 독일 관념론자들은 칸트 자신의 틀 안에서 중요한 이의를 제기한다. 이를테

면 우리가 사유 바깥의 물자체를 사유한다고 주장하면 이것 자체가 하나의 사유인데, 이런 관점에서 바라보면 칸트는 나중에 "수행적 모순"으로 불릴 행위를 저지르는 것처럼 보인다.[2] 사유 바깥의 사물을 사유하는 것은 그 자체로 하나의 사유이기에 외양과 물자체의 구분 자체가 사유의 영역 안에 전적으로 포함되는 것으로 판명된다. 이런 논증 노선에 힘입어 헤겔은 자신의 철학을 위해 새로운 일종의 '무한성'을 주장할 수 있게 된다. 헤겔은 칸트주의적 유한성을 상정하기와 부정하기의 변증법적 운동을 통한 주체와 객체의 궁극적인 조화로 대체한다. 독일 관념론은 현대의 많은 철학자에게 영향을 미쳤으며, 오늘날 슬라보예 지젝과 바디우를 거쳐서 바디우의 중요한 제자인 메이야수에게까지 이르는 노선의 대륙 사상에서 가장 두드러진다. 이들 저자 중 누구도 칸트주의적 물자체에 어떤 공감도 품지 않는데, 각자 다른 방식으로 그들은 모두 인간 주체가 절대적인 것을 파악할 수 있다고 주장한다. OOO는 이런 경향 — OOO가 '네오-모더니즘' 혹은 '인식주의'로 지칭하는 것 — 에 적극 반대하면서 칸트가 상상한 방식과는 꽤 다를지라도 물자체를 다시 단언하는 것이 철학의 미래 진보를 이끄는 열쇠라고 주장한다는 사실을 우리는 인식해야 한다. 또한 이 책의 주제와 관련하여 OOO가 제기하는 중요한 논점이 있다. 사실상 OOO의 주장에 따르면 물

2. Jaako Hintikka, "*Cogito, ergo sum*: Inference or Performance?"

자체를 제거하는 구상은 우리에게서 직서주의를 무장 해제할 수 있는 능력을 박탈하기에 예술 작품의 본성을 밝히려는 어떤 노력도 가로막는다.

물자체를 거부하고 절대적인 것을 직접 파악할 수 있다고 주장하는 또 다른 방식은 후설의 현상학에서 나타난다. 당시에 오스트리아-헝가리 제국에 속했던 모라비아에서 태어난 후설은 빈에서 카리스마가 있는 전직 사제였던 프란츠 브렌타노의 지도를 받아서 수학에서 철학으로 전환했는데, 브렌타노는 정신분석학자 지그문트 프로이트의 스승이기도 했다. 브렌타노가 철학에 이바지한 가장 유명한 공헌은 지향성이라는 중세 개념을 되살린 것이었다. 그 용어는 초심자에게 그것이 종종 그릇되게 시사하는 대로 인간 행동의 '의도'를 가리키는 것이 아니다. 오히려 브렌타노의 관심사는 심리학이 여타 과학과 어떻게 다른지 묻는 것이었다.[3] 심적 영역을 가장 특징짓는 것은 모든 심적 행위가 어떤 객체를 지향한다는 점이라고 브렌타노는 주장했다. 우리가 지각하고 판단하고 사랑하고 미워하면 우리는 무언가를 지각하고 무언가를 판단하고 무언가를 사랑하고 무언가를 미워한다. 그런데 때때로 우리는 사실상 존재하지 않는 것을 지각한다는 진술이 즉각 제기될 것이다. 우리는 환영을 보거나 혼동하여 잘못된 판단을 내리거나 혹은 상상의 것을 사랑

3. Franz Brentano, *Psychology from an Empirical Standpoint*.

하고 미워함으로써 윤리적으로 엇나간다. 그렇다면 나의 심적
행위의 객체와 그 행위 너머에 현존할 어떤 '실재적' 객체 사이의
관계는 어떠한가? 이 물음에 관해서 브렌타노는 충분한 지침을
제공하지 않는다. 브렌타노의 말에 따르면 지향성은 마음에 직
접 현전하는 객체를 뜻하는 내재적 객체를 겨냥하고, 게다가 종
종 잘못 해석함으로써 생각하듯이 지향성은 마음 너머에 놓여
있을지도 모르는 객체를 겨냥하지 않는다. 독일 관념론에 대한
기질적인 반감과 더불어 자신의 가톨릭교 배경을 통해 물려받
은 아리스토텔레스의 유산에도 불구하고 브렌타노의 철학은
외부 세계를 향한 관념론적인 태도를 보여주거나 아니면 적어
도 불가지론적인 태도를 여전히 보여준다.

　브렌타노의 많은 유능한 제자가 그의 가르침에 내재된 이
흐릿한 논점을 분명히 하려는 작업을 수행했다.4 이런 방향으
로 경주된 가장 정교한 노력 중 하나는 브렌타노의 뛰어난 폴
란드인 제자 카지미에르츠 트바르도프스키가 1894년에 제출
한 『표상의 내용과 대상에 관하여』라는 도발적인 학위논문에
서 이루어졌다.5 이 논문의 가장 중요한 주장은, 지향적 행위는
이중적인 것으로, 마음 안의 어떤 특정 내용을 겨냥하면서 마음
바깥의 어떤 대상도 겨냥한다는 점이다. 트바르도프스키는 후

4. 한 가지 훌륭한 개관은 Barry Smith, *Austrian Philosophy*에서 찾아볼 수 있다.
5. Kasimir Twardowski, *On the Content and Object of Presentation*.

설보다 일곱 살 어렸지만, 자신의 학생 경력에서 비교적 늦게 수학에서 철학으로 전환했던 후설보다 처음에는 훨씬 더 앞서 있었다. 사실상 후설의 대다수 초기 작업은 트바르도프스키가 제시한 대상과 내용의 이중화와 오랫동안 벌인 투쟁으로 해석될 수 있다. 후설이 걱정한 것은, 이 모형 아래서는 실제 지식을 획득할 수 있게 하는 방식으로 그 두 영역을 조화시킬 방법이 없었다는 점이다. 이것은 독일 관념론자들이 칸트를 읽으면서 성가시게 여긴 쟁점의 한 변양태다. 당시에 후설이 서술한 대로 어떻게 두 개의 베를린, 즉 마음 안의 표상 내용으로서의 베를린과 마음 바깥의 표상 대상으로서의 베를린이 존재할 수 있는가? 그런 경우에 그 두 개의 베를린은 도무지 접촉하게 될 방법이 없을 것이고, 따라서 베를린에 관한 지식을 획득할 수 없을 것이다.[6]

이런 의문으로 인해 후설은 자신의 철학적 혁신을 이루게 되는데, 그것은 오늘날에도 그의 추종자들이 거듭해서 부인함에도 불구하고 근본적 관념론에 해당한다. 이를테면 후설의 해결책은 베를린 자체가 순전히 내재적이라는 것이었다. 그 이유는 베를린이 단지 마음속에 현존하기 때문이 아니라 마음속에 있는 것과 실제로 있는 것 사이에 중요한 차이점이 전혀 없기 때문이다. 후설의 경우에 사유의 외부에 있는 물자체는 터무

6. Edmund Husserl, "Intentional Objects."

니없는 관념인데, 적어도 원칙적으로는 어떤 마음에 의한 지향
적 행위의 대상이 될 수 없는 객체는 전혀 없다. 베를린에 관해
말한다는 것은 베를린 자체에 관해 말하는 것이지, 그저 내 마
음속의 심적 베를린에 관해 말하는 것이 아니다. 실재적 베를린
이라는 것은 모든 사유가 파악할 수 없는 베를린-자체라는 것
이 아니고, 의식에-대한-베를린이라는 것은 객관적 상관물이
전혀 없는 한낱 심적인 상상의 산물에 불과하다는 것이 아니
다. 오히려 실재적 베를린과 내 마음속의 베를린은 동일한 것으
로서 둘 다 동일한 존재론적 공간을 차지한다. 요약하면 후설
은 칸트가 구상한 현상계와 본체계의 분열을 거부한다. 후설과
헤겔(물자체에 대한 또 다른 유명한 비판자)의 주요한 차이점은
후설이 객체 ― 합리적 사유에 내재적일지라도 신중하게 분석되어야
하는 희미한 윤곽과 파악하기 어려운 모습을 갖춘 객체 ― 에 훨씬 더
관심이 있다는 것이다. 이런 까닭에 헤겔에게는 절대 해당하지
않는 방식으로 후설은 독립적인 객체들의 세계에서 방황하는
실재론자처럼 종종 느껴진다. 그렇더라도 후설은 헤겔 자신만큼
이나 단호하게 본체를 거부한다. 후설에게 철학이 현상학이어
야 하는 이유는 헤겔의 경우처럼 생각하는 주체가 세계를 더
구체적으로 인식하게 될 때 거치는 다양한 단계를 서술해야 하
기 때문이 아니라, 현상계가 공들인 서술을 통해서만 조명될 수
있을 뿐인 반투명의 객체들로 가득 차 있기 때문이다. 세계는
합리적 고찰의 대상으로서 우리 앞에 이미 존재하는데, 말하자

면 어떤 식으로도 마음이 파악할 수 없는 '터무니없는' 본체는 전혀 없다. 헤겔과 마찬가지로 후설은 관념론자이자 합리론자다. 헤겔과 달리 후설은 그 구체적인 감각적 윤곽들이 분석되고 본질적 특성들이 비본질적 특성들에서 걸러질 때만 이해될 수 있는 온갖 종류의 특정 존재자─우편함, 까마귀, 상상의 켄타우로스의 전투─에 매료된다. 우리는 곧 후설에게는 이것 이상의 것이 있다고 알게 될 것이다. 하지만 우선 후설의 현상학에 이의를 제기하고 급진화하려는 그의 제자 하이데거의 노력을 언급해야 한다.

청년 하이데거는 아리스토텔레스에게서 나타나는 '존재'의 다양한 의미에 관한 브렌타노의 초기 학위논문을 읽은 후에 철학에의 소명을 느꼈다.[7] 얼마 지나지 않아서 하이데거는 후설이 브렌타노의 주요 제자 중 한 사람으로 여겨짐을 알게 되었다. 그리고 순전히 행운으로 후설은 하이데거가 이미 등록한 독일의 프라이부르크대학교에 교수로 초빙되었다. 그 둘 사이에는 삼십 년의 나이 차이에도 불구하고 밀접한 동반자 관계가 형성되었다. 후설은 하이데거를 자신의 지적 후예로 여기게 되었다. 하지만 후설의 기대는 실망으로 바뀌었는데, 그 이유는 오래 지나지 않아서 하이데거가 현상학에 독자적인 해석을 가했기 때문이었다. 우리는 현상학적 방법이 사물을 우리에게 나타

7. Franz Brentano, *On the Several Senses of Being in Aristotle*.

나는 대로 서술하기를 포함한다는 점을 알게 되었는데, 그 방법은 감각에 의해 지각되는 대로의 일시적인 실루엣에 대립하는 것으로서 세계 속 모든 객체의 본질적 특질들을 지성적 수단으로 찾아내고자 가치 있는 것과 없는 것을 주의 깊게 분간한다. 그런데 하이데거가 스물아홉 살이었을 때 개설한 『철학의 정의를 향하여』라는 초기 프라이부르크 강좌에서 이미 그가 후설과 단호히 결별했다는 점이 두드러진다.[8] 하이데거가 자신의 학생들에게 말하는 바에 따르면 우리가 세계를 다루는 기본적인 방식은 현상학이 주장하는 대로 세계에 대한 직접적인 의식을 통하는 것이 아니다. 대체로 우리는 사물들을 장치로 여기는데, 이는 우리가 사물들과 감각적으로 혹은 지성적으로 마주치기보다는 오히려 무의식적으로 당연히 여김을 뜻한다. 예를 들면 강의실의 연단은 평소에 교수가 명시적으로 생각하지 않는 것이다. 우리는 강의실의 산소 혹은 교수와 학생들의 신체 기관들에 관해서도 마찬가지 주장을 할 수 있을 것이다. 어떤 환경 재난이나 건강 이상으로 인해 우리가 그것들을 인식하게 되지 않는 한 평소에 그것들은 모두 비가시적이다. 요약하면 후설에게는 일차적인 현상계가 하이데거의 경우에는 배경 존재자들의 비가시적인 체계에서 처음 생겨난다. 대부분의 경우에 이들 존재자는 마음에 의해 직접 관찰되는 것이 아니라, 이론적으로

8. Martin Heidegger, *Towards the Definition of Philosophy*.

구상되기에 앞서 우리가 의존하거나 사용하는 것이다. 우리의 생활세계는 장치로 가득 차 있고, 그것은 전부 인간의 후속 목적에 유용하다고 암묵적으로 이해된다. 이런 조치를 거쳐 현상학의 기본 가정이 기각되며, 그리하여 하이데거는 우리의 마음속 외양이 우리가 세계와 마주치는 기본적인 방식이라는 것은 절대 사실이 아니라고 주장한다.

그다음 십 년에 걸쳐 하이데거는 계속해서 이 모형을 진전시켰는데, 마침내 1927년에 하이데거는 나 자신을 비롯하여 많은 사람이 20세기의 가장 중요한 철학적 저작으로 여기는 걸작 『존재와 시간』을 출판함으로써 완결한다.9 여기서 하이데거는 자신의 도구 분석을 훨씬 더 상세히 다룬다. 평소에 망치는 인식되지 않고 오히려 우리가 어떤 더 의식적인 이면의 목적을 달성하는 데 도움이 되도록 작동하면서 조용히 의존을 당한다. 망치는 우리가 집을 짓는 데 도움을 주고, 집 역시 우리가 건조하고 따뜻하게 머무르고자 하는 소망을 이루는 데 도움을 주고, 마침내 더 복잡한 가정생활과 개인 건강을 뒷받침하게 된다. 우리의 환경 속 장치의 모든 품목은 하나의 전일적 체계로 함께 묶이게 되고, 그리하여 어떤 의미에서 장치의 개별 조각은 전혀 존재하지 않게 된다. 무의식적 전체론의 이런 상황은 여러 방식으로 교란당할 수 있는데, 가장 유명한 사례는 장치가 부

9. Martin Heidegger, *Being and Time*. [마르틴 하이데거, 『존재와 시간』.]

서지거나 고장이 날 때 나타난다. 망치가 산산조각이 나거나 너무 무겁거나 혹은 효력이 없다면 우리의 주의는 갑작스럽게 이 개별 도구에 사로잡힌다. 이처럼 나중의 파생적 국면에 이르고 서야 망치는 마침내 후설의 의미에서 마음에 의해 직접 관찰되는 개별 현상이 된다.

그 후 수십 년에 걸쳐 하이데거는 큰 영향력을 획득했고, 현재는 과도하게 프랑스-독일적인 대륙 전통의 철학자들을 몹시 싫어하는 경향이 있는 분석철학 집단에서도 진지하게 여겨진다. 불행하게도 하이데거에 대한 주류적 해석은 그의 통찰을 사소한 유형의 실용주의로 축소함으로써 그 중요성을 한정한다. 하이데거의 주요 교훈은 다음과 같다고 대체로 말한다. 우리는 사물에 대한 모든 이론적 접근이나 지각적 접근에 앞서 일단의 무의식적인 배경 실천을 통해서 사물을 다루는데, 이런 실천은 우리의 총체적인 사회환경적 맥락에 의해 전체론적으로 결정된다.[10] 하지만 이런 해석과 관련하여 한 가지 심각한 문제가 있고, OOO는 1990년대에 그 해석에 직접 이의를 제기하면서 처음 생겨났다. 한편으로 우리의 사물과의 실천적 접촉이 사물에 대한 이론적 인식이나 지각적 인식보다 더 포괄적이지 않다는 점을 분명히 해두어야 한다. 어떤 생선 혹은 꽃에 대한 우

10. 가장 널리 읽히는 이런 종류의 설명은 Hubert Dreyfus, *Being-in-the-World* 이다.

리의 과학적 객관화는 이들 사물의 완전한 깊이를 망라하지 못한다고 주장한 점에서 하이데거는 확실히 옳다. 무언가를 마음으로 직접 지각함이 그 실재의 전체를 포착함을 뜻하지는 않는다. 예를 들면 어떤 산의 다각적인 경관의 어떤 총합도 바로 그 산의 현존을 결코 대체할 수 없는데, 이것은 모든 유기 화학물질의 집합이 그 핵심 성분인 탄소의 현존을 망라하지 못하는 것과 마찬가지다. 유일신은 어떤 산의 모든 면을 가능한 모든 관점에서 동시에 볼 수 있을 것이지만 이것만으로는 충분하지 않을 것이다. 왜냐하면 관념론 철학자 조지 버클리가 암묵적으로 주장했고 현상학자 모리스 메를로-퐁티가 명시적으로 주장한 대로, 그 산은 한낱 경관들의 총합에 불과한 것이 아니기 때문이다.[11] 사실은 정반대다. 그 산이 우선 모든 경관을 가능하게 하는 실재다. 하이데거주의자는 화학물질 혹은 산의 존재는 그것들에 대한 모든 지식이나 지각과 동등하지 않다고 말할 수 있을 것이다. 산은 언제나 그 특성들을 파악하려는 우리의 모든 노력이 장악할 수 없는 잉여물이다. 그런데 어떤 객체에 대한 우리의 실제적인 취급도 마찬가지가 아닐까? 우리가 약이나 독을 제조하면서 화학물질을 사용할 때에도, 모험의 정신으로 등

11. George Berkeley, *Treatise Concerning the Principles of Human Knowledge*
[조지 버클리, 『인간 지식의 원리론』]; Maurice Merleau-Ponty, *Phenomenology of Perception*, p. 79 [모리스 메를로 퐁티, 『지각의 현상학』]. (메를로-퐁티의 실제 사례는 산이 아니라 집이다.)

산할 때에도 우리는 우리의 모든 이론적 마주침, 지각적 마주침 혹은 실천적 마주침과는 전적으로 별개로, 완전하고 소진되지 않는 충만함으로 현존하는 이들 객체에서 어떤 특질들을 추출한다.

그 상황을 서술하는 또 다른 보다 가혹한 방식은 어떤 사물에 대한 의식적인 이론이나 지각과 그것의 무의식적인 사용 사이의 널리 알려진 차이가 너무 피상적이어서 진정한 철학적 통찰로 여겨질 수 없다는 것이다. 훨씬 더 중요한 점은 이론적이든 아니면 실천적이든 간에, 여하간 어떤 존재자를 다루는 인간의 모든 방식과 그 존재자의 존재 사이에 메울 수 없는 간극이 현존한다는 것이다. 그 상황을 바라보는 또 다른 방식은 칸트주의적 물자체에 대한 감각을 무심결에 되살리는 것으로, 이것이 후설과는 다른 하이데거의 방식이다. 하이데거가 일반적으로 그 상황을 이런 식으로 서술하지 않음은 사실이지만, 그가 이런 해석을 직접 요청하는, 흔히 간과되는 구절이 있다. 하이데거는 『존재와 시간』이 출간된 직후에 발표한 『칸트와 형이상학의 문제』라는 자신의 중요한 책에서 다음과 같이 서술한다. "칸트가 이루었던 것, 즉… 인간 유한성의 문제에 관한 독창적인 전개와 탐색 연구에 대한 망각을 심화한 점을 제외하고 독일 관념론에서 '물자체'에 맞서 개시된 투쟁의 의의는 무엇인가?"[12]

12. Martin Heidegger, *Kant and the Problem of Metaphysics*, pp. 251~252. [마르

그런데 궁극적으로 하이데거의 도구 분석이 우리를 칸트주의적 본체로 다시 이끄는 것이라고 해석할 수 있게 하는 것은 그 자신의 진술이 아니다. 과학사에서 분명히 드러나는 것처럼 사고 실험은 원래의 창시자보다 후대의 인물이 종종 더 잘 이해한다. 이를테면 에테르의 끄는 힘에 관한 마이컬슨-몰리 실험에 대한 아인슈타인의 독창적인 재해석이 즉시 떠오른다. 우리는 무의식적인 실천이 이론 및 지각과 마찬가지로 사물의 실재를 파악하지 못함을 깨닫자마자 하이데거의 도구 분석이 실천이성에 관한 새로운 이론이 결코 아니고 오히려 이론에 못지않게 모든 실천을 넘어서는 본체적 잉여물에 대한 예증임을 알게된다. 더욱이 우리는 도구들의 체계가 전일적이라는 하이데거의 주장, 즉 모든 도구가 어떤 인간의 목적에 의해 결정되는 하나의 전체로 연계된다는 주장을 거부해야 한다. 왜냐하면 우리는, 하이데거에게 도구의 주요한 특질 중 하나가 그것이 부러질 수 있다는 점과 그것이 자신의 환경 속에서 다른 도구들에 솔기 없이 연계되어 있다면 아무것도 부러지지 않을 것이라는 점을 절대 잊지 말아야 하기 때문이다. 망치가 부러질 수 있는 유일한 이유는 그것이 현재의 실제적 체계가 고려하는 것보다 더 많은 특질 - 허약함이나 취약성 같은 특질 - 을 갖추고 있기 때문이다. 칸트는 본체계를 인간의 일상생활에서 멀리 떨어져 있는

틴 하이데거, 『칸트와 형이상학의 문제』.]

또 다른 세계로 상정하는 것처럼 보이고, 하이데거는 물자체가 이 세계에서 이루어지는 모든 사유와 행동에 진입하여 교란함을 보여준다. 우리는 언제나 사물의 표면을 애무하고 있을 따름이다. 우리는 사물이 모든 순간에 우리의 이론이나 실천이 그렇다고 여기는 것 이상의 것임을 막연히 자각할 뿐이다. 요약하면 하이데거가 철학에 물려준 것은 인간의 감각과 지성에 불가해할 뿐만 아니라 일상적인 인간의 사용에도 마찬가지로 불투명한 개별 존재자들의 모형이다. 하이데거는 인간의 내부 드라마에 너무 집중하여 그 자신의 도구 분석을 사실상 이런 방식으로 결코 해석할 수 없었지만, 나는 그가 여전히 살아있다면 이런 해석을 그에게 납득시킬 수 있으리라 믿는다.

이것이 1990년대 초까지 거슬러 올라가는 OOO에 최초의 동기를 부여한 통찰이었다. 오 년이 지난 후에 나타난 그다음 통찰은 하이데거에게 납득시킬 희망이 전혀 없을 논점과 관련된 것이다.[13] 왜냐하면 인간이 객체와 갖게 되는 어떤 이론적 마주침도 지각적 마주침도 실천적 마주침도 사물의 잉여 실재를 결코 망라할 수 없음이 사실이라면 서로 관계를 맺은 비인간 객체들의 경우에도 마찬가지이기 때문이다. 궁극적으로 사물과 우리의 그것과의 마주침 사이에 나타나는 균열은 인간, 외계생명체 혹은 동물의 '마음'이 생산하는 우발적인 것이 아니라

13. Graham Harman, *Tool-Being*; *Heidegger Explained*.

모든 관계에서 당연히 발생하는 것이다. 돌 하나가 어떤 호수의 표면에 부딪힐 때 그 돌은 실재적이고 그 호수 역시 실재적이다. 그것들은 자신들의 상호작용을 통해서 일방적으로 혹은 쌍방적으로 영향을 미친다. 하지만 그 돌이 그 호수의 실재를 망라하지 않음은 분명하고, 게다가 그 호수 역시 그 돌의 완전한 실재와 마주치지 않는다. 달리 말해서 단지 인간만이 유한한 것이 아니고 더 일반적으로 객체들도 유한하다. 그 돌은 의식 같은 것에 대한 기미가 전혀 없더라도 '돌의' 방식으로 그 호수를 맞닥뜨리고, 마찬가지로 그 호수는 '호수의' 방식으로 그 돌을 맞닥뜨린다. 모든 관계에 대해서 상황은 마찬가지다. OOO의 비판자들은 특히 이 논점에 종종 신경 쓰는데, 그 이유는 이것이 OOO가 근대 철학의 칸트주의적 틀과 단절하는 지점이면서 또한 OOO의 비판자들이 OOO가 평판이 나쁜 범심론의 일종으로 휩쓸려 들어간다고 잘못 생각하는 지점이기 때문이다. 왜냐하면 이 층위에서 OOO는 모든 관계의 유한성에 관해 언급하고 있을 뿐이지, 이 상황에는 정신적 삶으로 불릴 만한 어떤 것이 필요하다고 주장하고 있는 것은 아니기 때문이다.

그런데 OOO는 칸트 이후 철학의 상황과 관련하여 대체로 잊힌 양상에서 비롯되는 어떤 도덕적 권위를 갖추고 있다. 독일 관념론은 물자체를 타파했다는 이유로 후한 칭찬을 계속해서 받고 있지만, 오직 본체만이 칸트의 주요 원리가 아니므로 칸트에게서 파기되었을 것이 그것만은 아니라는 점은 거의 지적되

지 않는다. 칸트 사상의 더 폐쇄적인 나머지 한 요소는 우리가 거론할 수 있는 유일한 관계는 인간을 포함해야 한다는 그의 가정이다. 말하자면 자신의 계승자들과 마찬가지로 칸트의 경우에도 불과 면화의 관계를 언급할 방법이 전혀 없고 오히려 불이 면화를 태울 때 둘 다에 관한 인간의 인지를 언급할 수 있을 뿐이다. 이것이 본체의 자축적인 학살에도 불구하고 독일 관념론이 자신도 모르게 보존하는 칸트주의적 편견이다. 이와는 대조적으로 OOO는 독일 관념론에 의한 칸트의 급진화가 우발적이라기보다는 잘못된 것이라고 주장한다. 오히려 1790년대부터 줄곧 일어났어야 했던 것은 유한성과 물자체에 관한 칸트의 관념들이 유지되면서 인간을 포함하는 경우라는 제약 조건이 그냥 제거되었어야 했던 사태다. 왜냐하면 사실상 전체 우주는 객체들과 그 관계들 사이의 극적인 갈등이기 때문이다. 실재적 객체는 모든 관계에서 물러서 있다는 OOO의 제일 원리가 이제 제시되었는데, 사실상 이 원리가 대다수 비판자가 애써 고려하는 유일한 것이다. 두 번째 원리를 찾아내려면 우리는 하이데거를 떠나서 후설로 돌아가야 하기에 이번에는 오해를 받는 후설의 유산을 더 제대로 다룰 것이다.

후설의 통찰 : 객체와 성질

바로 앞서 우리가 후설을 다루면서 깨닫게 된 대로 객체에

대한 마음의 직접적인 인식을 강조한 후설의 논점은 우리가 세계 속 존재자들을 대체로 암묵적으로 취급한다는 하이데거의 항의로 전복되어 버렸다(그다음에 OOO는 그 항의를 인간 등과 맺은 자신의 관계들에서 물러서 있는 객체에 관한 이론으로 발전시켰다). 후설과 하이데거 사이의 차이점에 관한 대다수 논증은 이 단일한 논점에 여전히 묶여 있는데, 한편은 하이데거의 묘책을 의기양양하게 긍정하고 다른 한편은 후설이 사물의 숨은 존재에 관해 이미 알았다고 주장한다. 후자의 진영은 그야말로 틀렸는데, 그 이유는 후설이 마음의 직접적인 접근 너머에 있는 어떤 물자체도 거부한다는 점은 전적으로 확실한 반면에 우리가 하이데거를 제대로 읽는다면 그런 물자체가 바로 하이데거가 옹호하는 것이기 때문이다. 그런데도 후설에게는 하이데거가 흐릿하게 파악하고 있을 따름인 것처럼 보이는 중요한 측면이 있는데, 바로 그것은 접근할 수 있는 존재자와 그 숨은 존재 사이의 균열이 아니라 존재자 자신과 그 자신의 변화하는 성질들 사이의 또 다른 균열이다.

우리에게 자신의 주의를 자신이 직접 경험하는 것에 한정하라고 촉구하는 경험론 철학자들은 일반적으로 '객체'를 그것의 감지할 수 있는 성질들을 넘어서는 무언가로 구상하는 모든 관념에 대해서 회의적이었다. 예를 들면 칸트가 경탄한 선배 철학자 흄은 객체를 그저 성질들의 다발로 여긴 것으로 유명하다. 흄에 따르면 말의 수많은 시각적 외양, 말이 내는 소리, 그리고

말을 타거나 길들이거나 사육할 수 있는 다양한 방식을 넘어서는 '말'이 도대체 존재한다는 증거는 전혀 없다.[14] 자신의 관념론에도 불구하고 후설이 철학에 최대로 이바지한 점은 현상계의 내부에서 이미 객체와 그 성질들 사이에 상당한 긴장 상태가 지속하고 있음을 가리킨 것이다.[15] 말의 사례를 여전히 살펴보자. 일시적인 명멸하는 순간이 지나면 우리는 어떤 말을 정확히 같은 방식으로 절대 보지 않는다. 우리는 그 말을 이제는 왼쪽에서 보고, 이제는 오른쪽에서 보고, 이제는 비스듬히 보며, 그리고 때로는 심지어 위에서 본다. 그 말은 가만히 있든 걷든 달리든 간에 우리에게서 특정 거리만큼 언제나 떨어져 있고, 평화롭거나 동요하거나 혹은 어떤 다른 기분 상태에 있는 것으로 언제나 드러난다. 경험론적 관점을 취하면 이들 매 순간에 그 말은 엄밀히 '같은' 말이 결코 아니다. 각각의 특정 순간에 그 말 사이에는 일종의 가족 유사성이 있을 따름이다. 결국에 경험론자는 매 순간에 우리는 단지 일단의 성질을 맞닥뜨릴 뿐이지, 그런 성질들을 넘어서는 '말'로 불리는 어떤 지속하는 단일체와 절대 마주치지 않는다고 주장한다. 후설의 견해는 그 이후의 현상학적 전통 전체의 견해와 마찬가지로 정반대의 시각을 취한다. 그 말이 매 순간에 무엇을 행하고 있든, 그것이 얼마나 가까이 있

14. Hume, *A Treatise of Human Nature*.

15. Edmund Husserl, *Logical Investigations*. [에드문트 후설, 『논리 연구 1·2』.]

든 얼마나 멀리 떨어져 있든, 태양이 지평선으로 내려앉음에 따라 그것의 색깔이 아무리 미묘하게 달라지든 간에 내가 마주치는 것은 언제나 그 말이다. 그것의 변화하는 성질들은 모두 비본질적이고 매 순간에 변화무쌍한 방식으로 스쳐 지나갈 따름이다. 경험론의 경우에는 성질들이 전적으로 중요하고, 그것들과는 별개로 지속하는 말-단일체가 전혀 없다. 현상학의 경우에는 오로지 말-단일체가 있을 뿐이고, 그것의 변화무쌍한 성질(후설이 '음영'Abschattungen으로 일컫는 것)들은 모두 한낱 그 표면 위의 일시적인 장식에 불과하다. 요약하면 후설은 지향적 객체와 그것의 변화무쌍한 우유적 성질들 사이의 새로운 균열 ― 소수의 중요한 초기 흔적 외에는 하이데거에게서 거의 나타나지 않는 균열 ― 을 제시한다.

그런데 이보다 훨씬 더 많은 일이 일어나고 있는데, 그 이유는 사실상 후설이 지향적 객체는 두 가지 종류의 성질을 갖추고 있음을 알아냈기 때문이다. 그 말은 매 순간에 빨리 지나가는 성질들과 더불어 우리가 그것을 실제로 무언가 다른 것으로 판정하기보다는 계속해서 그 말로 여기도록 필히 갖추어야 하는 본질적 성질들도 있다. 사실상 후설에 따르면 이것이 현상학의 주요 과업인데, 우리는 자신의 사유와 지각을 변화시킴으로써 그 말의 특질 중 어느 것이 우유적이라기보다는 오히려 본질적인지 궁극적으로 깨닫게 되기 마련이다. 불행하게도 또한 후설은, 지성은 어떤 객체의 본질적 성질들을 파악하고 감각은 우유

적 성질들을 파악한다고 주장한다. 그런데 하이데거는 나중에 지성과 감각의 차이는 둘 다 존재자를 마음 앞의 현전으로 환원한다는 점을 참작하면 그다지 중요하지 않음을 보여준다. 하지만 우리는 후설이 규명하는 것의 복잡성을 깎아내리지 말아야 한다. 우리가 객체를 의식의 영역에 한정하는 후설의 관점을 거부해야 하는 이유는 그 관점이 너무나 관념론적이어서 물자체를 설명할 수 없기 때문이긴 하지만, 여기에는 한낱 관념론에 불과한 것보다 더 많은 일이 일어나고 있다. 어떤 객체가 자신의 우유적 면모들에 못지않게 자신의 본질적 면모들을 넘어서는 단일체라는 점을 참작하면 후설에게서 생겨나는 것은 이중의 긴장 상태다. 이를테면 내가 풀밭에서 지각하는 말 같은 지향적 객체는 자신의 성질들과 다름에도 불구하고 우유적 성질들을 갖추고 있을뿐더러 본질적 성질들도 갖추고 있다.

이제 이 책에서 종종 사용될 표준적인 OOO 용어로 모든 것을 다시 서술할 때가 되었다. 객체object와 성질quality을 가리키는 데에는 각각 O와 Q라는 간단한 약어가 사용된다. 모든 관계에서 물러서 있고 궁극적으로 칸트의 본체에서 비롯된 실재적real 객체들로 이루어진 하이데거의 영역을 가리키는 데에는 R이 사용된다. 물러서 있는 것이 아니라 언제나 직접 현전하는 외양들로 이루어진 후설의 영역을 가리키는 데에는 '지향적'이라는 추하고 애매한 용어가 사용되지 않고 오히려 그 영역은 '감각적'sensual이라는 용어로 불리면서 S로 축약되어 표현된

다. 그런데 그것에는 감각보다 지성을 통한 사물에의 접근 사례도 포함된다. 유전학이 G와 C, A, T라는 화학적 약어들에 의거하여 DNA를 분석하는 것과 마찬가지로 OOO는 O와 Q, R, S라는 기본 알파벳이 있는데, 여기서는 두 종류의 객체(R과 S)와 두 종류의 성질(또다시 R과 S)이 있고 R과 S 둘 다 O 혹은 Q와 짝을 이룰 수 있기에 가능한 조합의 수가 유전학에서 나타나는 것보다 2배 더 많게 된다. 객체들은 현전할 수 있거나(SO[감각적 객체], 후설) 아니면 구제 불능일 정도로 현전하지 않을 수 있다(RO[실재적 객체], 하이데거, 여기서 나는 다만 객체들이 우리에게서 숨어 있는 것에 못지않게 서로 숨어 있다는 단서를 붙인다). 객체의 성질들도 마찬가지인데, 감각에 현시되거나(SQ[감각적 성질], 후설의 '음영') 아니면 직접적인 접근에서 영원히 물러서 있다(RQ[실재적 성질], 이것은 후설의 '본질적 성질'과 같은데, 여기서 나는 다만 후설은 지성이 그것을 직접 파악할 수 있다고 잘못 생각한다는 단서를 붙인다).

게다가 성질 없이 헐벗은 객체도 전혀 없고 객체 없이 유동하는 성질도 전혀 없기에 이들 네 가지 약어 중 어느 것도 고립하여 현존할 수 없고 오히려 맞은편 유형의 하나와 짝을 이루어야만 한다. 이렇게 해서 전체적으로 네 가지 가능한 짝이 산출된다. 후설을 다시 한번 고찰하자. 여기서 우리는 지성이 사물의 실재적 성질을 인식할 수 있다는 후설의 관념은 거부하더라도 실재적 성질이 현존한다는 그의 주장에는 동의한다. 후설이

모든 감각적 객체(말 같은)가 비본질적 성질에 못지않게 본질적 성질도 갖추고 있음을 보여줄 때 그의 분석은 전적으로 설득력이 있다. OOO 용어로 표현하면 후설은 우리가 감각적 객체를 다룰 때 SO-SQ(비본질적 성질) 쌍과 SO-RQ(본질적 성질) 쌍이 둘 다 나타남을 보여준다. 부러진 도구가 자신의 성질들을 공표하면서도 여전히 전적으로 물러서 있는 하이데거의 사례로 돌아가면 네 가지 긴장 관계 중에서 예술에 가장 중요한 것으로 판명되는, 흥미로운 혼성 형식 RO-SQ 쌍이 나타난다. 내가 세 가지보다 오히려 네 가지라고 말하는 이유는 RO-RQ 쌍의 긴장 관계도 언급되어야 하기 때문인데, 여기서 이들 두 항은 모두 직접적인 고찰에서 물러서 있기에 RO-RQ 쌍은 거론하기가 확실히 어렵다. 하지만 RO-RQ 쌍이 없다면 물러서 있는 객체들은 모두 동일할 것인데, 교환 가능한 기체基體들은 각각이 어떤 관찰자에게 다른 시점에 다른 감각적 성질들을 현시하는 한에서만 다를 것이기 때문이다. 다시 말해서 RO-RQ 쌍이 없다면 망치-자체와 말-자체, 행성-자체 사이의 어떤 고유한 차이도 배제될 것이기에 물러서 있는 개별 객체의 특수한 특질을 설명할 길이 없을 것이다. 그러므로 RO-RQ 긴장 관계의 현존 역시 용인되어야 한다. 『모나드론』 §8에서 라이프니츠는 이미 이런 상황을 이해했는데, 여기서 그는 자신의 모나드들이 개개의 것이지만 개개의 것은 복수의 특질을 또한 갖추고 있어야 한다고 강력히 주장한다.[16]

비유와 그 함의

이제 우리는 예술을 논의할 준비가 되었다. 이 책은 주로 시각 예술을 다루지만, 더 일반적으로 예술의 작동 방식을 명쾌한 형식으로 보여주는 비유에 관한 논의로 시작할 좋은 이유가 있다. 어째서 그러한가? 그 이유는 비유가 직서적 표현과 명시적으로 대비를 이루기 쉽기 때문이고, 게다가 무슨 예술이든 간에 예술은 모든 형태의 직서주의와 교섭할 수 없는 것으로 판명되기 때문이다. 이 요건이 나중에 3장에서 논의될 프리드의 예술론과 OOO의 예술론 사이에서 가장 가까운 접근 지점이다. 이것은, 예컨대 마르셀 뒤샹의 레디메이드를 예술로 여기는 시각을 배제하는 것이 아니라 오히려 레디메이드가 예술로서의 자격을 정말로 갖추려면 그 속에서 직서적이지 않은 요소가 드러나야 함을 요구할 따름이다.

미학이라는 용어로 OOO가 뜻하는 바는 객체가 자신의 성질들과 어떻게 다른지에 관한 일반 이론이다. 두 종류의 객체와 두 종류의 성질이 있다는 사실을 참작하면 RO-RQ와 RO-SQ, SO-SQ, SO-RQ라는 각기 다른 네 가지 부류의 미학적 현상이 있다. 일반적으로 말하자면 RO-RQ는 모든 종류의 인과

16. G.W. Leibniz, "The Principles of Philosophy, or, the Monadology," §8, p. 214. [G.W. 라이프니츠, 『모나드론 외』.]

관계와 관련된 긴장인데, 그리하여 원인과 결과라는 오래된 철학적 주제가 최초로 미학이라는 표제어 아래 포섭됨으로써 제대로 자리를 잡게 된다.[17] SO-SQ는 덜 놀랄 만한 미학적 긴장인데, 끊임없이 변화하는 외양 및 조건 아래서 이루어지는 객체에 대한 우리의 지각을 다루는 것으로서 후설이 음영을 언급할 때마다 뜻하는 그런 종류의 긴장이다. 조만간에 우리는 『판단력비판』에서 칸트 역시 '매력'이라는 이름으로 이런 긴장을 언급했음을 알게 될 것이다. 또다시 후설에게 많은 신세를 지고 있는 SO-RQ는 우리에게 현시되는 객체와 그 객체를 그런 것으로 만드는 실재적 성질들 사이의 긴장과 관련이 있는데, 바로 여기서 우리는 인지적 이해라는 의미에서의 '이론'을 얻게 된다. 오로지 RO-SQ 긴장으로 인해 우리는 아름다움을 깨닫게 된다. 여기서 나는 추호도 망설이지 않고 아름다움이 예술의 본령이라고 역설한다. 비록 오늘날의 대다수 예술가는 아름다움과 무관하기를 바라고, 게다가 해방 정치가 우리 시대의 위대한 지적 신념이라는 점을 참작하면 어떤 사회정치적 주제 등을 위해 오히려 그 문제를 회피할 것일지라도 말이다. 이 점에 관해서는 정치에 대한 그의 오도하는 논평에도 불구하고 데이브 히키가 『보이지 않는 용』에서 서술한 상황이 지금까지 크게 변하지 않

17. 인과관계의 미학에 관한 또 다른 논의에 대해서는 Morton, *Realist Magic*을 보라.

았다. "1998년의 미국 예술계에서 아름다움에 관한 쟁점을 발설했다면 수사법 — 혹은 효험 — 혹은 쾌락 — 혹은 정치 — 혹은 심지어 벨리니에 관한 대화를 유발할 수 없었을 것이다. 오히려 시장에 관한 물음을 촉발했었을 것이다."[18] OOO의 경우에 아름다움의 의미는 막연한 유미주의에 호소하는 모호한 것이 아니라 어떤 실재적 객체가 자신의 감각적 성질 뒤로 사라지는 상태로 명시적으로 정의된다. 곧 설명될 이유로 인해 이런 상태는 언제나 연극적 효과를 나타내기에 아름다움은 연극성과 분리될 수 없다. 그렇더라도 프리드가 정반대의 주장을 강력히 제기하는 것은 이해할 만하다.

어쨌든 비유에 관한 OOO 이론은 스페인 철학자 호세 오르테가 이 가세트 — 실존주의 전성기에는 오늘날의 상황보다 훨씬 더 널리 읽힌 철학자 — 가 그 주제에 관해 저술한 한 편의 중요하지만 무시당한 시론에 많은 신세를 지고 있다.[19] 여기서 나는 오르테가의 시론에 대한 나의 해석을 반복하지 않을 것이고 오히려 그 시론에서 비롯된 OOO 수정 이론을 간단히 제시할 것이다.[20] 과거에 나는 유명한 시인의 비유를 항상 사용했는데, 이번에는 구글 검색에서 무작위적으로 찾아낸 익명의 평범한 사례

18. Dave Hickey, *The Invisible Dragon*, Kindle edn., location 163 of 1418. [데이브 히키, 『보이지 않는 용』.]

19. José Ortega y Gasset, "An Essay in Esthetics by Way of a Preface."

20. Graham Harman, *Guerrilla Metaphysics*, pp. 102~10; *Object-Oriented Ontology*, 2장을 보라.

를 선택할 것이다. 그것은, 우리의 목적을 위해서는 완벽하게 잘 작동하지만 대다수 지식인이 감상적인 연하장 운문이라고 업신여길 어떤 시에서 인용된 구절이다.

양초는 교사와 같다
그는 어린이의 마음과 심장 속에
향학심의 불길을 일게 하는
불꽃을 처음 제공한다.[21]

독자가 이 구절을 더 진지하게 여기는 데 도움이 된다면 그것은 오스트리아 표현주의자 게오르크 트라클이 지은 음울한 시, 즉 코카인과 근친상간, 소멸을 향한 더 어두운 전환이 곧 이루어지는 시의 첫 번째 연이라고 가정할 수 있다. 또한 앞서 인용된 연에서 "양초는 교사와 같다"라는 첫 번째 행에 주의를 한정함으로써 작업을 단순화하자. 그다음에 이 표현을 양초에 관한 사전적 정의와 대비할 것이다. 내가 '양초의 정의'라는 어구로 구글 검색을 실행하면 처음 나타나는 것은 다음과 같다. "그것이 연소하면서 빛을 내도록 불이 붙는 중앙 심지가 있는 왁스 혹은 지방의 원통이나 덩어리." 여분으로 구글을 사용하여 '교사'

21. '저자 미상'으로 분류되어 있는 그 시는 인기 있는 핀터레스트 웹사이트 https://www.pinterest.com/pin/507992032940257456/?lp=true에서 찾아볼 수 있다.

의 정의도 검색하자. 이것이 첫 번째 결과인데, "가르치는 사람, 특히 학교에서 가르치는 사람." 그 두 가지 정의를 조합하여 원래의 비유를 대체하면 그 결과는 완전히 어처구니없다. 즉,

양초는 교사와 같다.

라는 표현이 다음과 같이 된다.

그것이 연소하면서 빛을 내도록 불이 붙는 중앙 심지가 있는 왁스 혹은 지방의 원통이나 덩어리는 가르치는 사람, 특히 학교에서 가르치는 사람과 같다.

두 번째 표현은 다소 재미있지만 장황할 뿐만 아니라 전적으로 터무니없다. 어쩌면 우리는 어떤 시에서 이 행을 성사시킬 수 있을 다다의 거장 시인을 상상할 수 있을 것이고, 따라서 그 표현을 예술에서 영원히 추방하기를 주저한다. 하지만 그런 거장의 보기 드문 출현 사태를 제외하면 우리가 "그것이 연소하면서 빛을 내도록 불이 붙는 중앙 심지가 있는 왁스 혹은 지방의 원통이나 덩어리는 가르치는 사람, 특히 학교에서 가르치는 사람과 같다"라는 문장을 읽는 경우에는 순전한 직서성만 있을 따름이다. 별개로 취해진 모든 정의와 마찬가지로 이런 연합 정의 역시 하나의 직서적 동일성으로 조직된다. 그런데 정상적인 환경

아래서는 그 조합된 동일성이 명백히 거짓이기에 우리는 그 표현에 어떻게 대처해야 할지 확신하지 못한다. 우리는 심정적으로 두 번째 표현을 모든 허튼소리를 멀리하는 그런 방식으로 물리치지만, 원래의 시에 대해서는 우리가 그 시를 신물이 나는 키치로 여기더라도 그럴 수가 없다. "양초는 교사와 같다"라는 표현은 우리가 적어도 일시적으로나마 그 표현을 진지하게 여기기에 충분할 정도로 어떻게든 우리를 그 분위기로 끌어들일 수 있다. 우리는 이것이 과학적 지식 등에서 기대하는 그런 종류의 직서적 표현이 아님을 즉시 알게 된다.

직서적 표현은 명시적으로든 아니든 간에 객체를 그것이 지니고 있는 성질들의 목록과 교체할 수 있는 것으로 여긴다.[22] 비교적 주요한 영어 어휘임에도 불구하고 '양초'라는 낱말을 전혀 들어보지 않고서 아무튼 삶을 헤쳐 나온 누군가와 이야기를 나눈다고 가정하자. 그런 경우에 우리는 사전적 정의를 반복하여 말함으로써 이 사람에게 양초란 그것이 연소하면서 빛을 내도록 불이 붙는 중앙 심지가 있는 왁스 혹은 지방의 원통이나 덩어리라는 것을 가르쳐줄 수 있을 것이다. 이런 정의는 양초란 무엇인지에 관한 지식을 제공한다. 그것은 우리의 주의를 두 가지 방향으로 양초 자체에서 벗어나게 함으로써 그 작업을 수

22. 이것은 크립키의 이름 이론(비[非]직서주의)과 프레게, 러셀 그리고 그 밖의 사람들의 이름 이론들(직서주의) 사이의 차이점을 설명하는 또 하나의 방식이다. Saul Kripke, *Naming and Necessity*[솔 크립키, 『이름과 필연』]을 보라.

행한다. 첫째, 그것은 양초가 무엇으로 이루어져 있는지("중앙 심지가 있는 왁스 혹은 지방의 원통이나 덩어리") 말해줌으로써 양초를 아래로 환원한다. 그다음에, 그것은 양초가 무엇을 행하는지("그것이 연소하면서 빛을 내도록 불이 붙는다") 말해줌으로써 양초를 위로 환원한다. 우리의 무지한 지인에게 가르쳐주고자 하는 노력의 일환으로 우리는 양초가 그것의 물리적 구성과 그것이 세계 전체에 미치는 외부 효과의 총합과 전적으로 동등하다고 여긴다. 교사의 정의도 사정은 마찬가지다. 아무튼 우리의 친구가 '교사'가 뜻하는 바도 알지 못한다면 우리는 마찬가지로 두 방향으로 움직임으로써 그에게 그 지식을 제공할 수 있다. 아래를 바라보면(아래로 환원하기) 우리는 교사가 '사람'이라는 것을 알아채는데, 왜냐하면 지금까지는 인간이 모든 교사를 형성한 원료이기 때문이다. 또한 우리는 위를 바라봄으로써(위로 환원하기) 교사가 "가르치는, 특히 학교에서 가르치는" 사람이라는 것을 알게 된다. 여기서 또다시 우리는 지식을 얻게 되고, 지식은 어떤 객체가 그것의 구성요소들, 현시적 특성들 혹은 관계들에 관한 정확한 서술로 대체된다는 점을 언제나 수반한다. 그리하여 어떤 미학적 효과도 발생하지 않기에 아름다움이 전혀 없다. 여기에는 다름 아닌 환언하기가 있을 따름이다. 즉, 직서주의가 있을 따름이다. 이 경우에 양초나 교사에는 그것들에 관한 적절한 정의에서 우리가 얻게 되는 것을 넘어서는 어떤 잉여에 대한 감각이 전혀 없다. 이들 정의가 양초

와 교사에 관한 수많은 추가적인 세부 내용을 생략하더라도 우리는 이미 올바른 궤도를 밟고 있고 그 사람이 우리가 뜻하는 바를 파악하기에 충분한 정보를 이미 상대방에게 전달했다는 바로 그 이유로 더는 그것들을 정의하려 하지 않는다.

물론 직서적 서술은 때때로 실패한다. 매우 흔한 객체들의 경우에는 그런 일이 아무리 드물게 일어나더라도 우리는 양초나 교사를 틀리게 정의할 수 있다. 그런데 나는 소년 시절에 누군가가 내게 '수위'守衛라는 낱말의 뜻을 물었을 때 내가 그 낱말을 틀리게 정의했었던 순간이 문득 떠오르는데, 그 이유는 개구쟁이의 장난이 아니라 그 나이에 나는 그 낱말이 뜻하는 바를 오해했기 때문이다. 이런 일이 일어날 때 우리는 거명된 객체에 부적당한 성질을 귀속시켰을 뿐이다. 우리는 앞서 양초의 정의와 교사의 정의가 어처구니없게 조합되었을 경우에 이런 일이 더 기이한 방식으로 일어남을 보았는데, "그것이 연소하면서 빛을 내도록 불이 붙는 중앙 심지가 있는 왁스 혹은 지방의 원통이나 덩어리는 가르치는 사람, 특히 학교에서 가르치는 사람과 같다." 이들 정의 중 단 하나만 교체함으로써 "양초는 가르치는 사람, 특히 학교에서 가르치는 사람과 같다"라는 표현 혹은 "그것이 연소하면서 빛을 내도록 불이 붙는 중앙 심지가 있는 왁스 혹은 지방의 원통이나 덩어리는 교사와 같다"라는 표현을 얻게 되는 경우에도 실패가 초래된다. 그런 조합들이 실패하는 이유는 양초와 교사의 직서적 유사성이 특별히 강력하지 않기

때문이다. 하지만 바로 이런 이유로 인해 양초와 교사의 비유적 연합이 가능해지는데, 그리하여 우리는 몇 가지 중요한 통찰을 얻게 된다.

다음과 같은 세 가지 표현을 고찰하자. (1) "교수는 교사와 같다." (2) "양초는 교사와 같다." (3) "2010년 인구 조사에 따른 로스앤젤레스의 인구 구성은 교사와 같다." 이들 표현 중 어느 것이 비유로서 작용할 좋은 후보인가? 1번 표현은 대체로 논외의 것인데, 그 이유는 그것이 한낱 교사와 교수가 공유하는 다수의 평범한 특성을 가리키는 직서적 표현에 불과하기 때문이다. 3번 표현의 경우에는 정반대의 문제가 있다. 그 두 항은 매우 무관한 것처럼 보여서 우리가 그 문장을 들을 때 어떤 미적 효과도 발생하지 않는다. 그런데 또다시 어쩌면 천재적인 시인이나 희극 배우가 올바른 환경 아래서 그 표현이 유효하게 작용하게 할 수 있을지도 모른다. 2번 표현은 중용에 더 가까운 것처럼 보이는데, 양초와 교사 사이에는 그것이 무엇인지 전적으로 명료하지는 않지만 어떤 연관성이 있다. 어쩌면 그것은 둘 다 다른 의미에서 '불을 가져다주는' 방식과 어떤 관계가 있을 것이다. 하지만 이런 점이 너무 두드러지게 부각되면 우리는 성질들을 직서적으로 비교하는 영역에 또다시 진입하게 되기에 그 비유는 즉시 무너진다. 더 나아가기 전에 멈추어야 했었던 어떤 시인의 다음과 같은 행들을 가정하자. "양초는 교사와 같다. 왜냐하면 양초는 방에 사실상의 불을 가져다주기 때문이고, 교

사는 학생의 마음에 비유적인 불을 가져다주기 때문이다." 이것은 짜증이 나게 하는 진부한 표현에 지나지 않는다. 비유가 이루어지려면 그 두 항 사이에 어떤 연관성이 있어야 하지만, 그 연관성은 직서적이지 않아야 하고 너무 두드러지게 부각되지 말아야 한다.

비유의 또 다른 중요한 특성을 알아내려면 이전 단락에서 제시된 세 가지 표현의 앞뒤를 각각 뒤집어서 무슨 일이 일어나는지 살펴보기만 하면 된다. (1) "교사는 교수와 같다." (2) "교사는 양초와 같다." (3) "교사는 2010년 인구 조사에 따른 로스앤젤레스의 인구 구성과 같다." 1번 표현은 이전 판본과 사실상 아무 차이가 없다. 교수는 교사와 같고, 교사는 교수와 같다. 해당 항들의 순서를 바꾸는 것은 그 표현의 지루하지만 감지할 수 있는 진실에 아무 차이도 만들어내지 않는다. 그 두 객체는 유사한 특성들을 공유하고 있기에 어느 것이 먼저 언급되는지는 거의 중요하지 않다. 3번 표현의 경우에도 해당 항들의 순서가 바뀌더라도 사실상 아무 차이가 없는데, 이미 매우 타당하지 않은 서술이 뒤집혔을 뿐이어서 원래의 형식과 마찬가지로 타당하지 않다. 교사와 2010년 인구 조사에 따른 로스앤젤레스의 인구 구성 사이에서 어떤 연관성을 깨닫기는 여전히 어렵다. 따라서 이 표현은 그 두 항의 특성들이 부합하지 않는, 한낱 실패로 끝난 직서적 서술에 불과한 것이 된다. 하지만 2번 표현의 경우에는 상황이 얼마나 다른지 인식하자. "양초는 교사와 같

다"라는 표현과 "교사는 양초와 같다"라는 표현은 둘 다 비유로 작용한다. 그렇더라도 둘 다 유달리 뛰어난 비유는 아니다. 그런데 중요한 점은 그 두 경우에 나타나는 비유들이 완전히 다르다는 것이다. 첫 번째 경우에는, 우리가 밤새도록 자지 않고 양초 앞에 앉아 있을 때 양초가 어떤 종류의 교사다운 지혜와 신중함 같은 것을 전하는 것처럼 보인다. 두 번째 경우에는, 아무튼 젊은이의 마음에 빛을 비추거나 불을 붙이는 교사 같은 것이 있다. 하지만 지구의가 아무 왜곡 없이 이차원 지도로 정확히 묘사될 수 없는 것과 마찬가지로 그런 직서적 환언하기는 그 비유를 결코 망라할 수 없다. 첫 번째 경우에는, 주어로서의 양초가 모호한 교사-술어를 아무튼 획득한다. 두 번째 경우에는, 상황이 정반대다. 직서적 서술 또는 환언하기는 무엇이든 논의되는 두 객체의 성질들을 나란히 비교할 뿐이고, 따라서 그 순서는 쉽게 뒤집힐 수 있다. 그런데 비유의 경우에는 성질들이 한 객체에서 다른 한 객체로 옮겨지는 것이 사실이고, 따라서 양초-성질들을 갖춘 교사와 교사-성질들을 갖춘 양초는 서로 완전히 다르다.

이 사태는 철학적으로 중요하다. 다음과 같은 종류의 직서적 표현을 가정하자. "교사는 학급을 이끌고, 매일 수업 계획을 세우고, 숙제를 내고, 학생의 수행을 평가하며, 학부모들에게 아이들의 학교 성적이 어떻게 좋아지고 있는지 알려준다." 우리는 이 표현을 경험론적 방식으로 성질들의 다발에 불과한 것으

로 해석할 필요가 없다. 후설 자신과 마찬가지로 우리는 교사가 이것들 외에 많은 다른 일을 행한다는 점과 어떤 교사가 바로 이 순간에 아무리 한정된 일을 행하고 있더라도 그 교사는 여전히 교사라는 점을 잘 알고 있을 것이다. 그것이 사실이라면 우리는 그 교사와 그가 현재 현시하는 성질들 사이에 형성된 어떤 긴장 상태를 이미 인식하고 있다. OOO의 용어로 표현하면 우리는 그 교사를 SO-SQ, 즉 다수의 변화하는 감각적 성질을 갖춘 접근 가능한 감각적 객체로 여기고 있다. 그런데 "교사는 양초와 같다"라는 표현의 경우에는 무언가 다른 일이 일어난다. 여기서 교사는 예상되는 교사–성질들을 나타내기보다는 오히려 양초–성질들을 나타낸다. 우리는 양초–성질들을 갖춘 교사가 어떠할지 분명히 알지 못하기에 그 교사는 더는 우리 마음에 직접 현시되는 SO 교사가 아니라 RO 교사, 즉 물러서 있는 객체이자 블랙홀의 일종이 되는데, 그 주위를 양초–성질들이 불가사의하게 공전한다. 이 경우에는 모든 예술의 근거를 이루는 (하이데거주의적인) RO-SQ 긴장이 드러난다. 우리는 감각적 교사가 그의 감각적 성질들과 다름을 알고 있지만, 원칙적으로 그 교사는 정확한 질적 묘사로 언제나 서술될 수 있다. 하지만 교사가 실재적 객체, 즉 그것이 지금 지니고 있다고 하는 감각적 양초–성질들의 뒤에 불가사의하게 물러서 있는 객체가 되면 그런 환언하기는 불가능하다. 일레인 스캐리가 비유에 관해 다음과 같이 말할 때 그는 마찬가지의 통찰을 깨닫고 있다. "한

항이 더는 가시적인 것이 아니게 될 때(그것이 현전하지 않기 때문이거나, 혹은 우리의 감각적 장을 넘어 분산되기 때문에) 이제 유추가 활성화된다. 현전하는 항은 긴박하고 적극적이며 두드러진 것이 됨으로써 현전하지 않는 것을 불러내어서 그것에 우리의 주의를 향하게 한다"(BBJ, 96).

그런데 이런 사태 역시 한 가지 중요한 문제를 제기한다. 어떤 의미에서 우리는 비유에 있어서 현전하지 않는 것을 향해 자신의 주의를 기울이는가? 현전하지 않는 것은 칸트주의적 물자체나 하이데거주의적 도구-존재처럼 인간이 직접적인 방법으로는 도대체 인지할 수 없는 것으로 알려져 있다. 그럼에도 OOO가 객체와 성질이 언제나 짝을 이루어 나타난다는 현상학적 공리를 수용한다는 점을 고려하면 어떤 객체가 철저히 격리된 성질들을 남겨두고 물러서 있으리라 생각하는 것은 터무니없다. "교사는 양초와 같다"라는 비유에서 교사는 두드러진 양초-성질들을 남겨두고 물러서 있는 객체, 즉 RO가 된다. 그리고 이들 양초-성질은 물러서 있는 교사에게 귀속될 수 없고, 게다가 한낱 직서적 표현에 불과한 것으로 붕괴하지 않고서는 본래의 양초에 다시 귀속될 수 없기에 오직 하나의 선택지만 남게 된다. 말하자면 일반적인 양초-객체에서 격리된 양초-성질들을 공연함으로써 지속시키는 실재적 객체는 바로 독자로서의 나다. 이상하게 들릴 이 주장은 사실상 독자가 시에 참으로 몰입하지 않는 직서적 상태의 지루함 속에서는 어떤 미적 효과도 발생할

수 없다는 명백한 사실을 표현할 뿐이다. 달리 진술하면 3장에서 프리드의 견해에 부분적으로 동의하지 않으면서 또다시 살펴보게 되듯이 모든 미학은 연극적이다. 그런데도 물러서 있는 교사는 비유에서 모든 역할을 상실하지는 않는데, 그 이유는 우리가 그것의 자취에 남겨진 양초-성질들을 공연하는 방식이 그것에 의해 유도되거나 조정되기 때문이다. 이 상황은 "경찰관은 양초와 같다" 혹은 "판사는 양초와 같다"라는 대체 비유들을 고려하면 명료해진다. 현전하지 않는 주어 항을 대신하여 양초-성질들을 공연하는 독자가 중요한 문제일 따름이라면, 이들 '양초와 같다' 비유가 서로 같지 않음이 확실한데도 그 비유들은 모두 같을 것이다. 한 비유는 우리에게 교사의 방식으로 양초-성질들을 공연하도록 요청하고, 다른 한 비유는 경찰관의 방식으로 공연하도록 요청하며, 세 번째 비유는 판사의 방식으로 공연하도록 요청한다. 이것은 정확히 무엇을 뜻하는가? 나는 이들 경우에 사라진 객체가 회화, 시 혹은 악곡에 붙여진 제목과 마찬가지의 길잡이 역할을 수행한다고 제안한다. 하지만 나는 이 주제를 또 다른 기회를 위해 남겨둔다.

어쨌든 이것이 OOO의 적들이 일반적으로 '부정신학'에 대해 불평하는 점인데, 그들에게 부정신학은 어떤 식으로도 접근할 수 없는 불가사의한 숨은 객체들을 불필요하게 상정하는 것을 뜻한다. 하지만 OOO의 주장은 양초-성질들을 갖춘 희미한 교사에게 전혀 접근할 수 없다는 것이 아니다. 그 대신에 OOO

는 누군가가 이 인물을 암시할 수 있다고, 즉 그 교사를 성질들에 의거하여 직서적으로 환언하기보다는 오히려 간접적으로 혹은 빗대어 언급할 수 있다고 역설한다. 우리가 양초 같은 교사에 관한 지식을 결코 획득할 수 없다는 것은 사실이다. 왜냐하면 지식이란 언제나 어떤 사물이 무엇으로 이루어져 있는지 혹은 무엇을 행하는지를 직서적으로 터득하는 것이지만, 우리는 양초-교사를 환언하는 방법을 모르기 때문이다. 사실상 우리는 다름 아닌 그 이름만 실제로 알고 있다. 여기서 우리의 논점을 비유 너머로 확대하여 모든 예술을 포괄하도록 부연하자. 무언가가 예술 작품으로 여겨지기 위한 최소의 부정적 조건은 그것이 **본질적으로** 아래로 환원하기의 일종이든 위로 환원하기의 일종이든 간에 지식의 형식을 취할 수 없다는 점이다. 이 조건은 예술 작품이 또한 어떤 직서적 진리를 전달할 가능성을 배제하는 것이 아니라 오히려 오로지 그런 진리만 전달하는 것이라면 무엇이든 예술 작품이 아니라는 점을 포함한다. 우리는 어떤 예술 작품이 물리적으로 무엇으로 이루어져 있는지 서술함(아래로 환원하기)으로써 얻는 것이 거의 없으며, 그리고 우리가 그 작품을 그것이 영향을 미치는 방식이나 그 사회정치적 맥락에 의해 영향을 받는 방식에 관한 서술(위로 환원하기)로 대체한다면 유감스럽지만 이번에도 마찬가지로 핵심을 놓치게 된다. 왜냐하면 그것이 실제로 예술 작품이라면 그 작품은 많은 다른 효과를 미칠 수 있거나 혹은 심지어 아무 효과도 미칠 수

없는 잉여물이어야 하기 때문이다. 장르에 무관하게 예술 작품은 환언하기가 불가능하다.

그렇다면 예술은 지식의 형식을 갖추지 않은 인지 활동인데, 거듭해서 말하지만 그렇다고 이 활동이 예술가와 감상자가 친절한 부수 효과로서 예술 작품에서 지식을 획득할 가능성을 배제하지는 않는다.[23] 어쩌면 더 놀랍게도 철학의 경우에도 사정은 마찬가지다. 소크라테스 그리고 어쩌면 그에 앞선 몇몇 피타고라스학파 인물이 필로소피아, 즉 지혜에 관한 사랑을 언급했을 때 그들이 뜻한 바는 인간이 아니라 오직 신이 실제 지식을 획득할 수 있을 뿐이라는 것이었다. 플라톤의 대화편에는 소크라테스가 자신은 아무것도 모른다고 공개적으로 선언하는 구절은 여럿 있지만, 그 자신이 지식을 얻었다고 주장하는 구절은 전혀 없다. 정의와 사랑, 우정, 미덕을 정의하는 규정에 대한 소크라테스의 유명한 탐색은 바라던 규정을 얻는 데 언제나 실패한다. 소크라테스는 자신이 누군가의 선생이었던 적이 결코 없었다고 말할 때, 혹은 자신이 알고 있는 유일한 것은 자신이 아무것도 모른다는 점이라고 말할 때 결코 역설적이지 않다. 지금까지 이 논점이 대체로 잊힌 이유는 현대 철학이 오늘날의 탁월한 지식의 모형인 수리물리학을 선망하여 모방했기 때문

23. 예술과 지식 사이의 간극에 관한 이례적으로 잊히지 않는 사색에 대해서는 Emmanuel Levinas, "Reality and Its Shadow"을 보라.

이다. 철학은 지식을 획득함에 있어서 과학이나 연역적 기하학을 닮고자 열망하였다. 그런데 바로 이런 열망이 철학의 과업에 정반대되는 것이다. 결국 지식은 어떤 사물을 직서적으로 그 성질들로 환언하기를 뜻하지만, 철학은 성질보다 객체와 더 관련되어 있다. 이것이 철학은 과학보다 예술에 훨씬 더 가깝다는 불변의 의미다. 분석철학은 명료하고 엄밀함에도 불구하고 정반대의 가정을 자신의 잘못된 중심 원리로 삼는다.

미학이 제일철학인 이유는 미학이 객체들의 비직서적 특징에 의존하기 때문이다. 이것으로 내가 뜻하는 바는 객체가 그 성질들로 환언될 수 없다는 것이다. 지식은 언제나 위로 환언하기 혹은 아래로 환언하기에 해당하지만, 예술은 소크라테스적 철학과 마찬가지로 지식의 일종이 아니기 때문이다. 그런 까닭에 OOO와 예술의 관계는 매우 강하며, 그것이 필경 미술가들과 건축가들이 여타 분과학문의 전문가들보다 훨씬 더 열렬히 OOO에 반응한 이유를 설명한다. 왜냐하면 그 두 분야에서 중요한 문제는 정면보다 오히려 옆면에서 접근해야 하는, 물러서 있거나 불가해한 객체에 관한 의문이기 때문이다. 이제 독자는 객체지향 철학의 예술론을 좇아갈 수 있을 만큼 충분한 배경지식을 갖추게 되었다. 형식주의와 반형식주의 사이의 논쟁이 우리에게 갖는 중요성을 참작하여 이제 미학과 여타 분야에 있어서 형식주의의 대부인 임마누엘 칸트를 살펴보자.

2장 　 형식주의와 그 결점

형식주의와 그 결점

OOO가 모든 관계로부터 객체의 자율성을 강조한다는 점을 참작하면 OOO는 미학적 형식주의라고 일컬어지는 것과 어떤 관련성이 있음이 명백하다. 그런데 이런 관계는 겉보기보다 더 복잡한 것으로 판명된다. '형식주의'는 다른 지적 맥락에서 다른 의미를 가질 뿐만 아니라 심지어 정반대의 의미도 가질 수 있기에 이 책에서 형식주의가 무엇을 뜻하는지 설명할 만한 가치가 있다. 때때로 형식주의는 '내용'을 제물로 삼고서 '형식'을 강조하는 관점을 가리킨다. 이런 경우에는 언제나 형식주의란 어떤 체계나 상황의 형식에 언제든지 함유되어 있을 내용이 무엇이든 간에 지속하는 그런 구조를 '정식화'하고자 하는 이론을 가리킨다. 한 가지 좋은 사례는 구조주의로 알려진 이론적 경향일 것이다. 건축에서는 '형식'이 일반적으로 '기능'이나 '프로그램'에 대립하고 있고, 그리하여 건축적 형식주의는 피터 아이젠만의 글과 설계에서 드러나는 것과 같이 건물의 외양을 우선시하면서 그 사회적 목적을 종종 경시한다.[1] 그런데 예술에서 형식주의는 최소한 예술 작품이 그것의 전기적 맥락, 경제적 맥락, 문화적 맥락 그리고 사회정치적 맥락으로부터 대체로 자율적인, 독립적이고 자족적인 단일체로 여겨짐을 어김없이 뜻한다. 이런 까닭에 형식주의에 대한 많은 비판은 어떤 정치적 근거가 있으며, 미학과 사실상 모든 문화를 더 기본적인 적대 관계

1. Peter Eisenman, *Eisenman Inside Out*; *Written Into the Void*.

로 알려진 어떤 것에 새겨 넣기를 좋아하는 좌파에서 일반적으로 제기되었다. 예를 들면 사회에서 확고한 지위나 특권적 지위에 있는 사람들만이 예술과 형식주의적 게임을 벌일 여유가 있을 뿐이라고 종종 주장된다. 이 주장에 따르면 더 취약한 다른 사람들은 사회적 정의를 요구하는 예술 작품이나 사회의 주변부 사람들이 창작한 예술 작품에 특별한 주의를 기울여야 한다. OOO의 관점에서 바라보면 예술 작품에서 사회적 내용이나 정치적 내용을 선험적으로 배제할 이유가 전혀 없는데, 이런 점에서 OOO는 전통적인 의미에서의 형식주의적 신조가 아니다. OOO가 형식주의에 부합하는 지점은, 여느 객체와 마찬가지로 예술 작품도 대체로 자신의 환경으로부터 고립된 자율적인 단일체로 여겨져야 한다는 그 관점에 있다. 예술 작품은 그 맥락의 모든 양태와 자유분방하게 접촉하는 것이 아니라 몇몇 양태는 들어올 수 있게 하면서 다른 양태들은 엄격히 배제한다. 만약에 실제 사정이 이러하지 않다면 우리는 모든 것이 모든 것을 반영하고 모든 것이 모든 것과 깊이 상호작용하는 전일적 우주에 거주할 것이다. 더 구체적으로 예술 작품은 다른 세기, 다른 나라 혹은 다른 미술관 간에 이동할 수 없거나, 아니면 심지어 그 핵심까지 철저히 흔들리지 않은 채로 매 순간을 지나갈 수 없을 것이다. 이런 격변의 존재론은 현재 그 정치적 함의가 아무리 올바른 것처럼 보이더라도 그릇된 것이기에 나는 그런 존재론을 채택할 이유를 알지 못한다.

형식주의에서 OOO가 반대하는 것은 칸트가 신봉할 뿐만 아니라 칸트 이후에 그린버그와 프리드도 신봉하는 그 신조의 한 가지 특정 양태다. 나는 형식주의가 특히 한 종류의 자율성, 즉 세계로부터 인간의 자율성 혹은 인간으로부터 세계의 자율성을 강조함을 가리킨다. 여기서 OOO는 라투르의 행위자-네트워크 이론(이하 ANT)을 좇아서 대단히 많은 객체가 사실상 불순한 인간-세계 혼성체라고 주장한다. 오존 구멍, 추적 장치를 단 동물 혹은 심지어 미시시피강 ― 일단 그것이 준설되고 전면적으로 통상에 개방되었다면 ― 조차도 자연적인지 아니면 문화적인지 분류하기가 전적으로 어렵다. OOO가 ANT와 두드러지게 다른 점은 ANT가 모든 객체는 혼성체면서 그 요소 중 하나로서 인간을 필요로 한다고 암묵적으로 가정하는 경향과 관련되어 있다. 이렇게 해서 때때로 ANT는 옹호할 수 없을 정도로 반실재론적인 결론을 낳게 되는데, 예를 들면 파라오 람세스 2세가 결핵으로 죽을 수 없었던 이유는 고대 이집트에서 그 질병이 아직 발견되지 않았었기 때문이라는 악명 높은 주장이 있다.[2] 그런데 모든 객체가 혼성체로 서술될 수는 없더라도 세계에는 셀 수 없이 많은 혼성체 객체가 있다는 라투르의 주장은 옳다. 그리고 나는 예술 자체가 언제나 그런

2. Bruno Latour, "On the Partial Existence of Existing and Non-existing Objects."

혼성체라고 주장할 것이다. 나중에 칸트의 미학이 그의 철학의 나머지 부분과 마찬가지로 인간과 객체 사이의 인공적 분할을 필요로 하는 방식과 더불어 이런 편견이 전성기 모더니즘 비평의 미학적 형식주의를 오염시킨 방법이 고찰될 때 그 논점은 다시 다루어질 것이다.

아름다움

오늘날 예술가들이 아름다움을 언급하는 것을 듣는 경우는 좀처럼 없다. 이것은 형식주의의 통찰이 그것의 과도한 점들과 더불어 잊혀버렸음을 시사하는 현상이다. 철학자 조지 산타야나가 자신이 저술한 동명의 책에서 지칭하는 대로 "아름다움의 감각"을 상실하게 되면 예술과 여타의 것, 일반적으로 정치적 해방 아니면 뒤틀린 지적 곡예에의 헌신 사이에 놓여 있는 경계를 혼동하게 된다.[3] 스캐리는 최근 수십 년 동안 인문학에서 아름다움이 거의 추방된 사태를 올바르게도 한탄한다(BBJ, 57). 자신의 가장 통찰력 있는 문화적 논평에서 지젝은 예술과 과학의 전통적인 역할이 뒤바뀌어버렸다고 주장한다.

누군가가 전통 미술을 향유한다고 가정하면 불쾌감을 유발하

3. George Santayana, *The Sense of Beauty*.

는 현대 미술과는 대조적으로 미적 쾌락을 생성하리라 기대되는데, 현대 미술은 당연히 감정을 상하게 한다 … 반면에 아름다움, 조화로운 균형은 더욱더 과학의 영역인 것처럼 보이는데, 현대 과학의 범례인 아인슈타인의 상대성 이론은 이미 그 단순한 우아함을 높이 평가받는다. 끈 이론을 소개하는 브라이언 그린의 베스트셀러 책 제목이 『우아한 우주』인 것은 전혀 놀랍지 않다.[4]

OOO의 관점에서 바라보면 전통적인 형식주의의 관점과는 달리 모든 사회정치적 고찰이나 농담이나 혹은 실재계와의 외면할 수 없는 마주침이 예술의 영역에서 배제될 필요는 전혀 없다. 하지만 이것들은 가까스로 예술 작품에 편입된다. 그것들이 정치적 소책자, 스탠드업 코미디 혹은 한낱 충격과 혐오의 시나리오에 불과한 것에 속하지 않고 오히려 예술의 세계에 속하려면 난관을 극복함으로써 어떤 요소를 반드시 갖추어야 한다. 우리는 전혀 거리낌 없이 이 요소를 낡았지만 여전히 반짝이는 용어인 '아름다움'이라고 지칭하자. 아름다움의 의미는 종종 완전히 모호한 채로 있지만 OOO는 그것을 매우 정확히 규정하는데, 아름다움이란 RO-SQ 분열 상태, 즉 실재적 사물과 그 감각적 성질들 사이에 균열이 생겨난 상태인 것이다. 이런 특정

4. Slavoj Žižek, "Burned by the Sun," p. 217.

균열이 예술에 관한 모든 OOO 글의 중심 주제이기에 독자는 그것이 이 책 전체에 걸쳐 다시 제기되리라 예상할 수 있다.

이제 칸트로 되돌아가자. 그의 주요한 윤리학 저서들 —『실천이성비판』과 『윤리형이상학 정초』— 은 자율성을 강조함으로써 공공연하게 형식주의적이다. 윤리적 맥락에서 이것은 어떤 행위가 본질적으로 보상, 처벌 혹은 그 밖의 결과 같은 비윤리적 관심사로 유도되지 말아야 함을 뜻한다. 이런 관심사들은 모두 윤리를 자율적으로 만들기보다는 타율적으로 만든다. 우리가 이해한 대로 사후에 지옥에 가고 싶지 않은 바람은 종교 생활에서 기특한 것으로 여겨질 것이고 긍정적인 시민적 결과를 낳지만, 엄격한 의미에서는 윤리적 동기가 아니다. 칸트의『순수이성비판』에서는 '자율성'이 핵심 용어가 아니지만, 물자체로부터 유한한 인간의 자율성과 인간으로부터 물자체의 자율성이라는 의미에서 그 용어는 이 걸작에서도 작용하고 있음이 확실하다.『판단력비판』의 경우에 그 주제는 단지 예술뿐만 아니라 더 일반적으로 세계의 합목적성을 판단할 수 있는 능력이기도 하다. 그러므로 그 저서는 두 부분으로 나누어지는데, 첫 번째 부분은 미적 판단력을 다루고(그리하여 예술을 다루고) 두 번째 부분은 목적론적 판단력을 다룬다(그러므로 본질적으로 생물학을 다룬다). 칸트 자신의 서술에 따르면 "〔미적 판단력〕으로 내가 뜻하는 바는 형식적 합목적성(때때로 주관적 합목적성으로 불리는 것)을 쾌감 혹은 불쾌감에 의해 판정하는 능력이

고, 후자[목적론적 판단력]로 내가 뜻하는 바는 자연의 실재적 합목적성(객관적 합목적성)을 오성과 이성에 의해 판정하는 능력이다"(CJ, 33). 그런데 칸트에게 예술 작품은 사실상 아무 목적이 없고 합목적성의 형식으로 우리에게 현전할 따름이다. 이 책은 생물학이 아니라 예술에 초점을 맞추고 있기에 우리는 칸트에 의한 주관적 목적과 객관적 목적의 구분에 관심을 두지 않을 것이다. 하지만 우리는 또 다른 구분, 칸트가 미학 자체의 내부에서 제기하는 더 유명한 구분, 즉 아름다운 것과 숭고한 것의 구분에 상당한 주의를 기울일 것이다. 칸트에게 숭고한 것은 아름다운 것과는 달리 '절대적으로 거대한' 것(수학적으로 숭고한 것)이나 '절대적으로 강력한' 것(역학적으로 숭고한 것)의 문제라고 잘 알려져 있다. 당분간 우리는 "모든 미적 판단이 아름다운 것과 관련이 있는 것으로서의 취미 판단인 것은 아니고 오히려 그런 판단 중 일부는 지성적 느낌에서 생겨나는 것으로서 숭고한 것과 관련이 있다…"(CJ, 32)라는 사실만 인식하면 된다.

칸트의 예술론에서 가장 잘 알려진 측면 중 하나는 그 이론이 사심 없는 관조에 강한 역할을 부여한다는 점이다. 오로지 그런 관조만이 외생적인 개인적 동기로부터 미적 경험의 자율성을 보존한다. 요점은 어떤 주어진 예술 작품의 내용이 개인적으로 자신의 마음에 드느냐 아니냐가 아니다. 오히려 아름다움에 관한 물음은 "우리가 아름다움을 단순히 관조하면서 어떻게 판정하는가"(CJ, 45)라는 문제와 관련이 있을 따름이다. 내가

어떤 특정 궁전이 아름답다고 여기느냐는 질문을 받고서 "〔장-자크〕루소와 같은 투로 그런 무용한 것에 인민의 고혈을 낭비하는 대왕들의 허영을 비난하는"(CJ, 46) 식으로 응답한다면 나는 요점을 완전히 놓친 셈이다. 왜냐하면 취미 판단을 내리는 경우에 "우리는 사물의 현존에 전혀 마음이 끌리지 말아야 하고 오히려 그것에 대해 전적으로 무관심해야 한다"(CJ, 46)라는 이유 때문이다. 어쩌면 칸트는 "취미란 어떤 객체나 그것의 재현 방식을 일체의 관심을 떠나서 호감 혹은 비호감으로 판정하는 능력이다. 그런 호감의 객체가 아름답다고 일컬어진다"(CJ, 53)라고 말함으로써 그 점을 가장 잘 요약할 것이다. OOO가 모든 종류의 개인적 관심은 미적 판단에서 배제되어야 한다는 칸트의 견해에 동의하더라도 한 가지 중요한 관심은 사실상 필요하다. 그것은 바로 미적 객체와 그 감각적 성질들 사이의 RO-SQ 균열에 대한 관심으로, 이에 따라 사심 없는 관조가 탁월한 미적 태도로 여겨질 수 없게 된다. 그 이유는 우리가 바로 앞 장에서 비유에 관해 간략히 살펴본 대로 미적 감상자가 진입하여 사라진 실재적 객체를 대체해야 하기 때문이다. 그런데 바로 이 점만 제외하고 OOO는 "모든 관심은 취미 판단을 그르치게 하고 그 판단의 공정성을 빼앗는다 …"(CJ, 68)라는 칸트의 견해에 동의할 수 있다.

무엇보다도 칸트가 쾌적하다고 일컫는 것과 취미를 구분함이 중요한데, 쾌적한 것이란 "감각에 있어서 감관들이 흡족해하

는 것"(CJ, 47, 강조가 제거됨)을 뜻한다. 우리는 쾌적한 것과 좋은 것을 구분해야 하는 상황에 이미 익숙하다. 예를 들면 "어떤 요리가 그것의 향신료 및 다른 조미료로 우리 입맛을 돋을 때 우리는 망설이지 않고 그 요리를 쾌적하다고 말하는 동시에 그것이 [우리 건강에는] 좋지 않다는 점을 인정할 것이다"(CJ, 50). 이제 우리는 그런 구분을 할 수 있기에 쾌적한 것과 아름다운 것의 차이를 파악할 수 있다. 칸트가 놀랍도록 명료한 어떤 사례에서 보여주는 대로 "어떤 사람에게는 보라색이 부드럽고 근사하게 느껴지며, 다른 사람에게는 보라색이 칙칙하고 차게 느껴진다. 어떤 사람은 관악기의 소리를 좋아하고, 다른 사람은 현악기의 소리를 좋아한다"(CJ, 55). 오직 독단적이고 막돼먹은 사람만이 자신의 동료가 보라색을 좋아하거나 관악기를 좋아한다고 비난할 것이다. 왜냐하면 쾌적한 것에 관한 한 우리는 모두 자기 목소리를 내기 때문이다. 하지만 아름다움의 문제에 관한 한 우리는 그다지 관용적이지 않다. "우리는 자신의 [아름다움에 관한] 판단을 개념보다 오히려 느낌에 기반을 둘 따름이지만 아무도 다른 의견을 갖도록 허용하지 않는다. 그러므로 우리는 이런 기저 느낌을 사적인 느낌이라기보다는 오히려 공통의 느낌으로 여긴다"(CJ, 89). 녹색의 잔디밭이나 바이올린의 소리(CJ, 70)는 쾌적한 것으로 여겨짐으로써 한낱 개인적인 종류의 기호에 불과한 것에 속한다고 여겨지는 반면에, 아름다운 것에 대한 취미는 모든 그런 관심을 배제하기에 "모든 사람에게 타당

한 것임에 대한 요구…주관적 보편성에 대한 요구를 수반해야 한다"(CJ, 54). 칸트는 나아가서 이렇게까지 말한다. "자신의 취미를 자부하는 사람이 다음과 같이 언급함으로써 그 취미를 정당화하고자 한다면 어처구니없을 것이다. 이 객체(우리가 바라보고 있는 건물, 남자가 입고 있는 의복, 우리가 경청하고 있는 연주, 비평을 받으려고 제시된 시)는 나에게 아름답다"(CJ, 55). 쾌적한 것은 사적인 문제인 반면에, 아름다운 것은 보편적인 문제이기에 본질적으로 공적인 문제다(CJ, 57~8).

이제 우리는 OOO가 "취미 판단은 인지적 판단이 아니다"(CJ, 44)라는 칸트의 근본적인 통찰을 수용하는 한편으로 용어의 용법에서 칸트와 다른 점을 살펴보자. 칸트가 뜻하는 바는 아름다움이란 정신생활의 두드러진 여타 영역을 지배하는 모든 규칙이나 규준에 따라 규정될 수 있는 것이 아니라는 점이다. 칸트는 '인지적'이라는 용어를 사용하여 오로지 개념적 합리성과 인식의 절차만을 가리키는 반면에, OOO는 그 낱말을 더 넓게 사용하여 미학뿐만 아니라 예술의 사촌으로 여겨지는 필로소피아 자체와도 관련시킨다. 그런데도 OOO는 미학이 개념적인 것의 문제가 아니라는 칸트의 견해에 동의하는데, 사실상 개념적인 것은 직서적이기에 직접적으로 접근할 수 있는 것임을 언제나 뜻한다. 미적인 것과 개념적인 것 사이의 차이점들은 많이 있을뿐더러 중요하기도 하고, 게다가 철학의 중심 주제에서 미학을 제거하고 싶어 하는 광신적인 합리론자들 ─ 오

늘날에도 여전히 우리와 함께 있다 - 의 시도를 방지한다. 예를 들면 칸트는 아름다움이란 하나의 느낌일 수밖에 없다고 말한다 (CJ, 48). 쾌적함은 아무 개념이 없으면서 순전히 개인적임이 명백하고, 아름다움은 보편적이지만 여전히 아무 개념이 없다(CJ, 56). 아름다움에 대한 정의와 규준, 규칙은 전혀 없는데, "어떤 옷이나 집이나 꽃이 아름다운지에 관한 판단을 근거나 원칙을 사용하여 설득할 수 있는 사람은 아무도 없다. 우리는 그 객체를 자신의 눈으로 보고 싶어 한다…"(CJ, 59). 명료한 논리적 판단은 단박에 이루어질 수 있지만, "우리는 아름다운 것을 한참 동안 계속 관조하는데, 그 이유는 이런 관조가 자체적으로 강화하고 재생산하기 때문이다." 칸트는 무엇이든 어떤 주제에 관한 "학을 정립하는" 것이 그 주제를 향상하는 것이라는 흔히 기계적인 가정에 맞서서 올바르게도 "아름다운 것에 관한 학은 없다… 미적인 학은 없고 오직 미적인 예술이 있을 뿐이다"(CJ, 172)라고 지적한다. 첫 번째 비판서의 칸트는 실례에 대한 필요성을 허약한 이론적 정신의 징조로 비웃었지만, 미학의 경우에는 실례의 중요성을 역설한다. "우리의 모든 능력과 재능 중에서 취미야말로 문화가 진보하는 도중에 가장 오랫동안 찬동을 받아온 것에 대한 실례들을 가장 필요로 하는 것인데, 이는 곧 취미가 다시 투박해지고 그것이 최초로 시도되었을 때의 조야한 상태로 되돌아가지 않도록 하기 위함이다…"(CJ, 147). 우리는 예술과 과학이 갖추고 있는 각각의 미덕과 악덕에 관해서도

언급할 수 있을 것이다. 우리는 예술의 흐릿한 방종에 대비되는 과학의 정밀성과 신뢰성에 관련된 의기양양한 승리주의를 종종 마주하게 된다. 칸트는 논리적 판단이 미적 판단에 못지않게 잘못될 수 있다는 사실을 지적함으로써 이런 정서에 미리 대응한다(CJ, 156).

이제 우리는 칸트가 아름다운 것 — 단지 쾌적한 것과는 달리 — 을 보편적으로 구속력이 있는 것으로 여김을 알게 되었다. 하지만 이렇다고 해서 아름다움은 우리가 관조하는 객체의 특성인 양 '객관적'인 것이 되지 않는다. 사람들은 "아름다운 것에 관해 마치 아름다움은 그 객체의 특질이고 그 판단은 논리적인 것처럼 말하"지만, "그 판단은 미적인 것일 따름이고 그 객체의 표상을 단지 주체에 관련시킬 뿐이다"(CJ, 54). 달리 말해서 아름다움은 보편적이면서 주관적이다. 칸트의 경우에(OOO의 경우에는 그렇지 않지만) 객체를 다루는 분야는 논리학이다(CJ, 45). 이와는 대조적으로 미학은 "그 논리적 영역 전체에서 고찰된 해당 객체의 개념에 아름다움의 술어를 결부시키는 것이 아니라 그 술어를 판단자들의 범위 전체로 확대한다"(CJ, 59). 이는 칸트가 모든 감상자는 원칙적으로 의견이 일치해야 한다고 생각한다는 점을 덧붙이는 한에서 아름다움이 감상자의 눈 안에 있다는 속담으로 표현될 수 있다. 또한 칸트는 인간 감상자를 가리킨다는 점이 특히 언급되어야 한다. 왜냐하면 동물을 다루는 세심함이 없는 근대 유럽 철학의 일반적인 성향을 계속해서 나

타내는 칸트는 새와 짐승, 곤충의 뛰어난 미적 역량에 관한 엄청나게 많은 일화와 경험적 증거를 무시하기 때문이다. "쾌적함은 이성이 없는 동물에게도 타당하지만, 아름다움은 오로지 인간에게만, 즉 동물이면서도 이성을 갖춘 존재자에게만 타당하다…"(CJ, 52). 아름다움은 모든 이성적 동물에게 속하는 동시에 오직 모든 이성적 동물에게만 속한다고 진술한 다음에 칸트는 그런데도 각각의 이성적 동물이 자신의 독자적인 취미 판단에 책임을 져야 한다고 요구한다. "취미는 단지 자율성만을 요구한다. 다른 사람들의 판단을 자신의 판단을 결정하는 근거로 삼는 것은 타율성일 것이다"(CJ, 146).

아름다운 것을 모든 개념적인 것과 단호하게 분리하는 아름다움에 관한 칸트의 추가적인 논점이 있는데, 요컨대 아름다움이란 일단의 경험에 속하기보다는 오히려 언제나 개별적 경험에 속한다. 지구에서 충분히 오랫동안 지낸 후에 대다수 인간은 모든 장미가 아름답다는 결론을 내린다. 그런데 "내가 여러 개별적 장미를 비교함으로써 장미 일반이 아름답다는 판단에 이르게 되면 나의 판단은 더는 한낱 미적 판단에 불과한 것이 아니라 미적 판단에 기초를 둔 논리적 판단이다"(CJ, 59). 나중에 칸트는 다름 아닌 자신이 선택하는 꽃만 바꾼 채로 이 논점을 다시 제기하는데, "내가 주어진 각각의 튤립이 아름답다고 알아채는 판단만이… 취미 판단이다"(CJ, 148).

또 하나의 매듭지어지지 않은 부분은 칸트가 자유로운 아름

다움과 한낱 부수적인 아름다움에 불과한 것 사이의 차이라고 일컫는 것에 관한 흥미로운 논의와 관련되어 있다. 자유로운 아름다움은 어떤 개념이나 목적과도 결부되어 있지 않다. 칸트는 몇 가지 다정한 실례를 제시하는데, 예컨대 꽃, 앵무새, 벌새, 갑각류, 벽지, 장식 그리고 환상곡이다(CJ, 76~7). 그런데 다른 중요한 것들의 아름다움은 자유롭지 않은데, 그것은 한 가지 흥미로운 이유 때문이다. "인간의 아름다움… 혹은 말의 아름다움 혹은 건물의 아름다움은… 그 사물이 무엇이어야 하는가를 규정하는 목적이라는 개념과 나아가서 그 사물의 완전성에 관한 개념을 전제로 하기에 한낱〔부수적인〕아름다움에 불과한 것이다"(CJ, 77). 최근에 OOO가 특히 건축과 깊은 관계를 맺게 된 사실을 참작하여 나는 건물의 사례에 특별한 주의를 기울인다.[5] 이 분야에 합당한 경의를 표하는 칸트를 상상하기는 어려운데, 요컨대 칸트는 건축의 기능이 이면의 동기로 미학을 오염시킨다고 해석한다. 칸트가 서술하는 대로 "건축은 오로지 기예를 통해서만 가능한 사물들, 즉 자연이 아니라 오히려 어떤 선택된 목적을 자신의 형식을 규정하는 근거로 삼게 되는 사물들에 관한 개념들을 현시하는 예술이고, 게다가 그 목적을 수행하기 위함이면서도 또한 미적 합목적성을 갖고서 현시하는 예

5. 지금까지 발표된, OOO의 영향을 받은 건축 이론에 관한 가장 상세한 저작 중 두 가지는 Mark Foster Gage, "Killing Simplicity"와 Tom Wiscombe, "Discreteness, or Towards a Flat Ontology of Architecture"이다.

술이다"(CJ, 191). 칸트는 어떤 특정한 건축 양식도 공개적으로 옹호하지는 않지만 자신의 취미에 대한 몇 가지 단서를 남겨 둔다. 그의 주요한 관심사는 건축가들이 과도한 질서와 무질서라는 두 가지 극단을 회피해야 한다는 점인 것처럼 보인다. 첫 번째 극단과 관련하여 칸트는 규칙적인 기하학적 도형들이 본질적으로 아름답다는 널리 퍼진 믿음을 거부한다(CJ, 92). 사실상 "(수학적 규칙성에 가까운) 딱딱한 규칙성을 〔현시하는〕 모든 것이 취미에 반하는 이유는 그런 규칙성으로 인해 그 객체는 우리에게 오랫동안 관조하는 즐거움을 주기는커녕 오히려 우리를 지루하게 만들기 때문이다 … "(CJ, 93). 두 번째 극단의 경우에 칸트는 영국식 정원과 바로크풍 가구가 과시하는 더 큰 자유를 선호하더라도 이들 장르가 "구상력의 자유를 기괴한 지경까지 이를 정도로 과도하게 펼친다"(CJ, 93)라고 인정했다.

마지막으로, 칸트의 매력 관념에 관해 언급하겠다. 그 관념은 나의 책 『게릴라 형이상학』에서 서술된 대로의 매력에 관한 OOO 의미와 매우 다르다. 그 책에서는 매력이라는 용어가 '매혹'이라는 훨씬 더 중요한 용어의 가까운 이웃으로 여겨진다.[6] 매력에 관한 칸트 자신의 관념은 우리에게 매우 흥미로운데, 그 이유는 그 관념이 감각적 세계의 즐거움에 대하여 놀랍도록 예리한 식견을 보여주는 동시에 OOO에 직접적으로 중요한 철학

6. Harman, *Guerrilla Metaphysics*, pp. 134~141.

적 주제를 언급하기 때문이다. 예를 들면 칸트는 우리가 아름다운 객체에 관심이 있는 것이 아니라 다만 그것의 아름다운 외양적 모습에 관심이 있을 때마다 매력이 관련되어 있다고 말한다. 앞서 우리가 후설에 의해 이론화된 대로의 감각적 세계에 주의를 기울이면서 객체와 그 다양한 윤곽 사이의 이런 구분을 다루었음을 떠올리자. 칸트적 판본의 이 개념은 다음과 같이 서술된다.

> 객체의 아름다운 외양적 모습에서 취미는 구상력이 그 시야 안에서 포착하는 것에 매달리기보다는 오히려 구상력이 허구를 창작하도록 그 외양적 모습이 제공하는 계기, 즉 마음이 눈에 띄는 다양한 것의 자극을 끊임없이 받으면서 스스로 즐기는 현행의 환상에 매달리는 것처럼 보인다. 이를테면 벽난로 속 화염이나 잔물결을 일으키는 시냇물의 변화무쌍한 형태를 바라보는 경우가 그러하다. 이들 중 어느 것도 아름다운 것이 아니지만, 그것들이 여전히 구상력에 대해서 매력을 지닌 이유는 그것들이 구상력의 자유로운 운동을 지속시키기 때문이다(CJ, 95, 강조가 첨가됨).

여기서 칸트는 후설이 제기한 지향적 객체와 그 변화하는 음영들 사이의 구분을 앞서 발견하는데, OOO는 이런 구분을 감각적 객체와 그 감각적 성질들 사이의 SO-SQ 긴장으로 규정한다. 칸트는 『순수이성비판』에서 물자체와 구분되는 '초험적 객

체=x'에 관하여 논의하면서 하마터면 이미 그런 구분을 할 뻔했다. 그런데 궁극적으로 그의 '초험적 객체'는 OOO 의미에서의 감각적 객체로 여겨지기에는 흄의 '다발'과 너무 유사하다. 하지만 칸트는 방금 인용된 구절에서 상황을 바로잡는데, 요컨대 현상적 객체와 그 성질들 사이의 차이를 끊임없이 환기하는 것은 아름다움에 상당히 접근하는 상황이지만 아직은 아름다움에 이르는 난관을 완전히 극복한 것은 아니다. 더욱이 칸트는 이 점에 대해 다소 완강한 태도를 취한다. "그 형식으로 인해 어떤 객체에 우리가 귀속시키는 아름다움이 사실상 매력에 의해 고양될 수 있다고 여기는 견해는 진정한, 타락하지 않은, 확고한 취미에 매우 유해한 통속적인 오류다"(CJ, 71). 이제 우리는 칸트가 아름다움으로 의미하는 바를 상당히 명료하게 이해했기에 최근에 마땅한 정도보다 더 많은 주목을 받은, 숭고함에 관한 칸트의 이론을 간략히 거론하겠다.

숭고함

매력과 아름다움의 차이에 관한 칸트의 통찰력 있는 진술을 방금 언급했기에 이제 우리는 매력이 숭고함과 아무 관계도 없다는 명백하지만 강력한 칸트의 논점을 거론하자. 칸트가 서술하는 대로 "[숭고한 것에 대한] 감정은 매력과 양립할 수 없고, 게다가 … 숭고한 것에 대한 감정은 적극적 쾌감보다는 오히려

감탄과 경외를 내포하고 있으며, 따라서 소극적 쾌감으로 불려야 마땅한 것이다"(CJ, 98). OOO 용어로 다시 진술하면 매력은 순전히 SO-SQ 감각적 현상이고 숭고함은 실재적인 것의 파악할 수 없는 심층과 어김없이 연관되어 있기에 매력의 물결치는 기쁨은 숭고함의 불길한 무적霧笛과 전혀 연관될 수 없다. 사실상 토네이도 혹은 산사태의 상이한 매력들을 별개의 안전한 관점들에서 보이는 대로 구상하고자 하는 것은 거의 희극적인 일이다.

이제 숭고함에 관해 더 일반적으로 논의하자. 칸트는 "아름다운 것과 숭고한 것은 몇 가지 면에서 비슷하다"(CJ, 97)라고 말함으로써 시작한다. 둘 다 어떤 종류의 관심과도 단절되어 있고, 따라서 "그 자체로서"(CJ, 97) 만족을 준다. 또한 "모든 장미/튤립은 아름답다"라는 진술이 한낱 논리적 판단에 불과한 것으로 밝혀진 것과 꼭 마찬가지로 "별이 빛나는 하늘은 언제나 숭고하다"라는 진술도 한낱 논리적 판단에 불과할 것이라는 의미에서 아름다움과 숭고함은 모두 단칭 판단임이 틀림없다. 숭고함은 별을 관찰하는 경험의 선험적인 전체 집합이 아니라 별이 빛나는 하늘에 대한 특정 경험과 관련지어 경험될 수 있을 따름이다. 또한 아름다움의 경우와 꼭 마찬가지로 숭고함에 대한 어떤 경험도 그것에 관한 직서적 서술로 대체될 수 없음이 분명하다. 그런데 그 둘 사이에는 차이점도 있다. 우리에게 가장 중요한 것은 다음과 같다. "자연에서 아름다운 것은 객체의 형

식과 관계가 있고, 객체의 형식은 〔그 객체의〕 유無경계성에 놓여 있다. 하지만 우리가 무無경계성을 표상하는 한에서 숭고함은 무정형의 객체에서 또한 찾아볼 수 있다…"(CJ, 98). 칸트가 마치 우리가 어디에서나 숭고함을 찾아볼 수 있는 것처럼 숭고함은 무정형의 객체에서 "또한 찾아볼 수 있다"라고 말하는 것은 기묘하다. 그것은 "우리의 만족이 아름다운 것의 경우에는 성질의 표상과 결부되어 있는 반면에… 숭고한 것의 경우에는 분량의 표상과 〔결부되어 있다〕"(CJ, 98)라는 이유 때문이다. 칸트에게 숭고한 것은 언제나 우리를 절대적으로 그리고 가늠할 수 없게 압도하기에 경계가 주어지는 즉시 더는 숭고하지 않게 된다. 칸트가 서술하는 대로 "자연에서 숭고한 것은 전적으로 무정형의 것이거나 제대로 형태를 갖추지 않은 것으로 여겨질 수 있다"(CJ, 142). 사실상 그것은 이런 식으로 반드시 여겨져야 한다.

또 하나의 차이점은 아름다움은 긍정적인 반면에 숭고함은 언제나 부정적이라는 것인데, 그 이유는 숭고한 것이 우리에게 압도당하는 감각을 줌으로써 우리의 자유를 제한하기 때문이다.

그러므로 하늘 높이 솟아오른 거대한 산맥, 물이 격렬히 흘러가는 깊은 계곡, 깊은 그늘이 드리워지고 우울한 명상에 잠기게 하는 황무지 등을 바라보는 모든 관람자는 경악에 가까운 놀라움, 공포와 신성한 전율에 사로잡힌다. 하지만 그는 자

신이 안전함을 알고 있기에 이것은 현실적인 두려움이 아니
다…(CJ, 129).

숭고한 것에 의해 견인되는 놀라움의 한 결과는 아름다움은 평
온한 관조를 낳고 숭고함은 마음의 동요가 수반된다는 점이다
(CJ, 101). "이런 동요는 (특히 그 시초에는) 하나의 진동, 즉 동일
한 객체로 인한 밀어냄과 끌어당김의 빠른 교체와 비교될 수 있
다"(CJ, 115). 칸트는 숭고함에서 비롯되어 번갈아 일어나는 쾌감
과 불쾌감이 모두 동일한 원인에서 기인한다고 주장한다. 왜냐
하면 불쾌감은 숭고함에 제대로 대처하지 못하는 "구상력의 부
적합성에서 생겨나고", 쾌감은 "모든 수준의 감성이 이성의 관
념에 부적합하다"라는 사실을 동시에 깨닫는 데서 생겨나기 때
문이다(CJ, 115). 또 하나의 주요한 차이점은, 아름다움의 경우
와 달리 숭고함에 대한 우리의 경험은 다른 사람들에게 보편적
으로 구속력을 갖지는 않는다는 것이다. 칸트의 표현대로 "아
름다운 자연에는 우리가 그것에 관한 모든 사람의 판단이 자
신의 판단과 일치하도록 거리낌 없이 요구하는 사물이 무수히
존재한다…하지만 자연에 속한 숭고한 것에 대한 자신의 판단
은 다른 사람들이 수용하리라고 그처럼 용이하게 기대할 수 없
다"(CJ, 124). 한 가지 기묘한 결과는 숭고한 것에 대응하는 우리
의 능력이 아름다운 것에 대한 우리의 감각보다 훨씬 더 우리
의 문화적 교육에 의존한다는 것이다. 일반적으로 말하자면 교

육받지 않은 사람이 자연에서 숭고한 것과 마주치게 되면 그는 "그런 곳에서 살 수밖에 없는 사람이라면 누구에게나 닥칠 고난과 위험, 곤궁을 보게 될 따름일 것이다. 그러므로… 선량하고 한편으로 총명한 [프랑스] 사부아야르드Savoyard 농민은 모든 빙산 애호가를 가리켜 서슴지 않고 바보라고 불렀다"(CJ, 124). 그렇다면 역설적으로, 숭고한 것은 인간이 전적으로 가늠할 수 없을 정도로 거대하거나 강력한 것인 듯 보이는 반면에 어떤 것이 숭고하다고 여겨지는지에 대한 우리의 감각이 칸트에게는 대체로 사회적으로 구성된 인공물이다.

마침내 우리는 칸트에 의해 제기된 수학적 숭고함과 역학적 숭고함 사이의 유명한 구분을 다루게 된다. 수학적 숭고함은 우리를 완전히 능가하는 방대한 크기와 관련되어 있다. "우리는 절대적으로 큰 것… 모든 비교를 넘어서서 큰 것을 숭고하다고 일컫는다"(CJ, 103). 또 다른 식으로 서술하면 "숭고한 것은 그것과 비교해서 다른 모든 것이 작은 것이다"(CJ, 105). 앞서 우리는 숭고한 것이 아름다운 것과 다양한 방식으로 다름을 이해했지만, 여기서 우리는 그것들이 공유하는 필시 놀라운 한 가지 점을 맞닥뜨린다. 칸트가 숭고한 것을 형태가 없고 압도적이어서 우리의 파악 능력을 완전히 넘어서는 것으로 여긴다는 점을 고려하면 우리는 그가 숭고함을 객관적인 것으로 여기리라 예상할 수 있는데, 한편으로 아름다움은 주관적인 것으로서 현시된다. 하지만 조만간 우리는, 여행자들은 빙산을 찬양하는 반면에 사부아

의 농민들은 빙산을 혐오할 뿐이라는 칸트의 논점에서 이미 추측할 수 있었던 대로 아름다움에 못지않게 숭고함의 경우에도 객체가 아무 역할도 하지 않음을 깨닫게 된다. "숭고하다고 일컬어질 수 있는 것은 객체가 아니라, 반성적 판단력을 활동시키는 어떤 표상을 통해서 지성이 [도달하는] 조율 상태다"(CJ, 106). 그리고 또다시 "참된 숭고함은 오직 판단자의 마음속에서만 찾아야 하는데, 자연적 객체에 관한 판단 행위가 이런 정신적 조율 상태를 촉발한다고 하더라도 자연적 객체에서 찾지 말아야 한다"(CJ, 113). 이것은 우리가 "얼음으로 뒤덮인 봉우리들이 서로 대단히 무질서하게 중첩된 무정형의 산악 지대 혹은 어둠에 싸여 미친 듯 파도치는 바다"(CJ, 113) 같은 "기괴한" 객체나 "장대한" 객체를 맞닥뜨릴 때도 마찬가지다(CJ, 109). 하지만 우리가 무한한 것을 향해 과감하게 아무리 멀리 나아가더라도 칸트는 우리에게 무한이란 사실상 그것을 지향하는 우리 자신의 정신력의 문제라고 단언한다. 이렇게 해서 칸트는 유한한 거대한 수가 무한대의 수보다 사실상 더 위협적이라는 모턴의 소견이 지닌 중대한 힘에 노출된다. 모턴이 서술하는 대로 "어떤 실제적 의미에서는 매우 큰 유한성을 구상하기보다는 오히려 '영원성'을 구상하기가 훨씬 더 쉽다. 영원성은 당신으로 하여금 자신이 중요하다고 느끼게 만든다. 십만 년의 세월은 당신으로 하여금 자신이 십만 가지의 무언가를 상상할 수 있는지 궁금하게 만든다."[7]

역학적 숭고함의 경우에는 절대적인 크기에서 절대적인 힘으로 전환된다. 절대적인 힘이 현재 우리를 위협하는 것이라면 우리는 이것을 경험할 수 없음이 자연스러운 일인데, 왜냐하면 그런 경우에는 우리의 주의가 개인적 안전에의 불안한 관심에 사로잡히기에 숭고함에 대한 여지가 절대 남지 않게 되기 때문이다. 칸트의 표현대로 "미적 판단에서 우리가 자연을 우리에게 강제력을 행사하지 않는 위력으로 여길 때 그것은 역학적으로 숭고하다"(CJ, 119). 더욱이 "우리는 … 어떤 객체에 대하여 두려움을 느끼지 않으면서 그 객체를 두려운 것으로 여길 수 있다. 다시 말해서 우리는 그 객체를 판정하되, 단지 우리가 그것에 맞서 저항이라도 하고 싶은 경우에 관해 생각만 하고, 또 그 경우에 어떤 저항도 전적으로 허사가 될 것이라고 상정하면 된다"(CJ, 119~20). 하지만 우리가 무언가를 심각한 위협으로 여기는 그 순간부터 우리는 숭고함의 영역을 떠나게 된다. 아름다움이 모든 개인적 관심을 배제해야 하는 것과 꼭 마찬가지로 숭고함 역시 모든 개인적 두려움을 배제해야만 한다(CJ, 120).

OOO, 그리고 칸트의 형식주의

이 장을 마무리 짓기 위해 미학적 형식주의를 정초하는 저

7. Morton, *Hyperobjects*, p. 60.

작인 칸트의 『판단력비판』과 OOO 사이의 주요한 일치점과 차이점을 요약하자. 첫 번째 일치점 — 앞서 중요한 자격 조건에서 이미 암시되었지만 — 은 아름다움이 개인적 관심과는 아무 관계도 없다는 것이다. 말하자면 우리의 자격 판단은 한낱 자신에게 쾌적할 뿐인 것에 대한 고려에 좌우되지 말아야 한다. 이와 관련하여 OOO는 예술 작품이 주로 그것이 미치는 유익하거나 유해한 사회정치적 효과에 의거하여 판단될 수 없다는 칸트의 주장 — 루소가 정치적 이유로 궁전을 거부하는 사태를 칸트가 일축하는 사실에서 알 수 있듯이 — 에 동의한다. 수많은 중요한 예술가가 반동적이거나 인종주의적이거나 혹은 사악한 기질의 소유자였다. 몇몇 경우에는 이런 기질이 그들의 유산에 영구적인 손상을 끼쳤고, 몇몇 경우에는 명성에 미친 영향이 더 제한적이었다. 형식주의는 작품과 그 창조자의 도덕적 이력이나 정치적 이력을 경시하는 경향이 언제나 있을 것이다. OOO에서 나타나는 주요한 차이점은, OOO가 정치적 인자나 다른 외부적 인자들을 어떤 예술 작품의 판단에서 선험적으로 배제하지는 않고서 단지 작품 자체가 다양한 종류의 외부적 힘을 허용하거나 배제하는 방식으로 작용한다고 주장할 따름이라는 것이다.

또한 미적 판단의 특질은 본질적으로 지적이지 않다는 칸트의 견해에도 OOO는 동의한다. 이 점에 관해서 유일한 차이점은 표현의 차이인데, 칸트는 미적 판단이 '인지적'이지 않다고 말하고 OOO는 예술이 개념적이지 않으면서 인지적이라고 말

한다. 표현의 차이에도 불구하고 뜻하는 바는 같은데, 요컨대 아름다움의 학은 있을 수 없다. 달리 말해서 명료한 산문적 표현으로 진술될 수 있는 아름다움의 원리는 전혀 없다. 만약에 그런 원리가 있었다면 단지 이 원리를 충실히 따르기만 함으로써 그것을 이용하여 뛰어난 예술 작품을 창조할 수 있었을 것인데, 이런 기대는 모든 경험으로 반박되는 터무니없는 것이다. 이것이 사실이라면 학생을 예술적 거장으로 마음대로 되게 할 수 있는 무오류의 미학 교사가 있을 것인데, 이 논점은 플라톤의 『메논』에서 소크라테스가 미덕의 교사가 현존함을 부인할 때 유사한 이유로 내세운 것이다.[8] 예를 들면 위대한 예술은 대칭적이어야 한다거나 혹은 비대칭적이어야 한다거나 혹은 그 둘의 어떤 완벽한 혼합이어야 한다고 아무도 말할 수 없다. 심지어 위대한 드라마는 행위와 시간, 장소에 관해서 통일되어 있어야 한다는 아리스토텔레스의 언명에도 동의할 수 없는데, 그 이유는 바로 이런 규칙들을 무시하는 위대한 반례가 너무나 많이 있기 때문이다.[9] 칸트 자신은 자신의 세 번째 비판서에서 그런 주장을 가볍게 스치듯 언급하는 것처럼 보이지만, 위대한 예술은 도덕적 미덕을 잘 나타내야 한다고 말할 수도 없다(CJ, 232). 사드의 저작이나 혹은 심지어 피카소의 회화조차 조금도 도덕적

8. Plato, "Meno." [플라톤, 『메논』.]
9. Aristotle, *Poetics*. [아리스토텔레스, 『시학』.]

인 것이 없다. 많은 사람이 러브크래프트를 통속적인 펄프 공포소설 작가로서 계속해서 고찰한다면 이런 검토는 그의 불쾌한 인종주의적 견해에 대한 어떤 고려에도 의거하지 않고 오히려 고유한 미적 장점에 관한 물음에 의거하여 이루어진다.[10]

OOO가 칸트의 형식주의에서 크게 벗어나는 점은 다음과 같다. 칸트는 아름다움이 객체와 아무 관계도 없고 모든 인간이 공유하는 초험적인 판단 능력과 관계가 있을 뿐이라고 분명히 진술한다. 여기서 객체와 주체를 결코 같은 우리에 넣지 말아야 하는 서로 위험한 동물로 여기는 근대 철학의 근본적인 분류학적 구분에 따라 세계의 '주체' 측면은 '객체' 측면과 깔끔하게 단절된다. 어떤 의미에서는 칸트가 우리는 세계 없는 인간 혹은 인간 없는 세계에 관해 결코 말할 수 없고 오직 인간과 세계 사이의 원초적인 상관관계에 관해서만 말할 수 있다고 주장하는 '상관주의자' ─ 퀑탱 메이야수의 용어를 사용하면 ─ 임은 사실이다.[11] 나는 이런 상관주의적 가정이 철학적 진보에 대한 걸림돌로 여전히 남아 있다는 의견에 동의한다. 그런데도 상관주의와 관련된 문제는 메이야수가 주장하는 대로 두 개의 사물이 우리가 그 둘 중 어느 것도 순수한 형태로 가질 수 없도록 결합하여 있다는 것이 아니다. 오히려 그 문제는 철학의 토대에 놓

10. Graham Harman, *Weird Realism*을 보라.

11. Meillassoux, *After Finite*. [메이야수, 『유한성 이후』.]

여 있는 기본적인 상관관계가 오로지 두 개의 존재자, 그중 하나는 마음이고 나머지 다른 하나는 세계인 두 개의 존재자로 이루어져 있을 뿐이라고 여긴다는 점인데, 여기서 세계라는 범주는 수많은 온갖 종류의 비인간 존재자를 어설프게 포함한다. 인간 더하기 세계가 수소 더하기 산소든 혹은 유라시아 지각판과 북아메리카 지각판의 부딪침이든 간에 여타의 복합체와 그 종류가 전적으로 다른 것처럼 상관주의에서 인간 더하기 세계 이외의 어떤 조합도 허용되지 말아야 하는 것은 얼마나 터무니없는 일인가! 이것이 라투르가 정반대의 이유 ─ 사유와 세계의 혼합을 허용할 수 없다는 것이 아니라 오히려 칸트가 세계로부터 사유를 과도하게 정화한다는 이유로 ─ 로 칸트를 올바르게 비판한 논점이다.[12]

칸트가 미학을 '객관적인' 것이라기보다는 오히려 '주관적인' 것으로 여기는 점이 문제인 양 양극을 반전시키기만 하면 상황을 바로잡게 되는 것이 결코 아님을 인식해야 한다. 왜냐하면 프리드와 그린버그가 그 문제의 근원을 고려하지 않으면서 바로 이런 반전을 이미 수행하는 것으로 판명되기 때문이다. 그린버그는 칸트의 '초험적' 접근법보다 흄의 '경험적' 접근법을 선호함으로써 그것을 수행하고, 프리드는 인간의 연극성이 미술에서 가능한 한 많이 추방되어야 한다고 주장함으로써 그것을 수

12. Latour, *We Have Never Been Modern*. [라투르, 『우리는 결코 근대인이었던 적이 없다』.]

행한다. 여기서 동일한 난점이 여전히 남게 된다. 말하자면 주체 극과 객체 극의 단일한 혼합이 미적 경험을 망쳐버리는 데 충분하다고 여전히 가정된다. OOO의 상당히 다른 접근법은 예술 작품을 하나의 복합체, 즉 인간을 필수 성분으로 언제나 포함하는 복합체로 여기는 것이다. 그런데 예술 작품이 인간으로부터 자율적일 수 없다는 OOO의 단언을 참작하면 도대체 우리는 어떻게 OOO가 형식주의적이라고 주장할 수 있는가?[13] 이 주장은 니꼴라 부리오가 옹호한 대로 또 하나의 포스트형식주의적인 관계적 예술론에 불과한 것을 남길 따름인가?[14] 그 대답은 OOO가 예술의 한 성분으로서의 인간과 특권적인 예술 감상자로서의 인간 사이에 중요한 구분을 짓는다는 것이다. 모든 산소가 우주에서 빠져나간다면 홀로 남은 수소가 여전히 물로 여겨지지는 않을 것과 꼭 마찬가지로 예술 작품의 자율성은 모든 인간이 절멸되더라도 그것이 여전히 예술 작품일 것이라는 점을 뜻하지는 않는다. 그것이 뜻하는 바는 인간 감상자가 모든 예술 작품의 필수 성분임에도 불구하고 자신을 구성요소로서 포함하는 예술 작품을 철저히 파악할 수는 없다는 것이다. 모란에 의해 표현된 다음과 같은 우려를 살펴보자.

13. Manuel DeLanda, *A New Philosophy of Society*. p. 1 [마누엘 데란다, 『새로운 사회철학』]에서 동일한 물음이 제기되고 성공적인 답변이 이루어진다.

14. Nicolas Bourriaud, *Relational Aesthetics*. [니꼴라 부리요, 『관계의 미학』.]

수학이나 도덕과 달리 예술 작품은 어떤 감상자와의 관계를 자체적으로 포함하는 내적 요건에 의해 규정되며 … 〔그리고〕 이런 포함 상황은 미적 자율성이라는 바로 그 관념을 훼손할 위험이 있다. 마치 미적 자율성과 독립성 자체가 어떤 치명적인 의존성을 포함할뿐더러 예술의 외부에 있는 것과의 필수적인 관계가 예술의 내적 요건 자체에 속하는 것처럼 보인다.[15]

예술 작품이란 사실상 나의 외부에 있는 독립적인 객체 ─ 상식적으로 예술 작품으로 여겨지는 것 ─ 와 더불어 나 자신으로 이루어진 복합체라는 것이 나의 응답이다. 이런 복합체는 두 부분을 각각 넘어서기에 그것의 일부를 구성하는 인간 감상자가 철저히 알 수 있는 것은 아니다. 렘브란트의 〈야경꾼〉은 아무도 그것을 경험하지 않는다면 회화가 아니지만, 그렇다고 해서 〈야경꾼〉이 나 혹은 어떤 다른 사람이 그것에 대해 구상하는 것에 지나지 않는다는 결론이 도출되지는 않는다. 이렇게 해서 예술 작품에는 감상자가 필요함에도 불구하고 예술 작품의 자율성이 충분히 보장된다. 인간이 예술의 한 성분이라는 사실이 함축하는 한 가지 의미는 연극성이 미학에서 배제되어야 하는 것이 아니고 오히려 예술의 필요조건 중 하나라는 것이다. 무엇보다도 이 사실은 OOO가 1960년대 이후로 더 전통

15. Moran, "Formalism and the Appearance of Nature," pp. 126~127.

적인 매체를 희생하고서 번성한 퍼포먼스 아트, 개념 미술, 대지 미술, '해프닝', 상호작용적 설치물 혹은 다른 혼성 장르들에 대한 형식주의의 일반적인 선험적 적대감을 공유하지 않음을 뜻한다. 키치 회화와 조각이 있는 것과 마찬가지로 정크 퍼포먼스 아트와 비속한 개념 미술 혹은 대지 미술이 있을 수 있음이 확실하다. 하지만 이것은, 그린버그와 프리드 자신들이 비평적 실천에서는 언제나 그렇지는 않더라도 원칙적으로 강조한 대로 결코 장르 전체를 일축함으로써 결정되지 말아야 하고 오히려 사례별로 결정되어야 한다.

마지막으로 고찰되어야 하는 것은 아름다움과 숭고함에 대한 칸트의 구분을 어떻게 생각해야 하느냐는 점이다. 이 점에 관해서 OOO에 대한 중요한 이의는 스티븐 샤비로에 의해 제기되었는데, 샤비로는 언제나 객체지향 사유에 대한 가장 공정하고 고무적인 비판자다. 샤비로는 「현실적 화산」이라는 제목의 멋진 논문에서 OOO에 대한 이의를 제기하면서 자신이 애호하는 철학자인 화이트헤드를 옹호하는데, 나는 함께 수록된 논문에서 당시 그의 비판에 대한 답변을 제시했다.[16] 그 두 철학 사이의 현저한 차이는 더할 나위 없이 명백할 것인데, OOO는 비관계적 객체 모형을 옹호하는 논변을 전개하고 화이트헤드는

16. Steven Shaviro, "The Actual Volcano"; Graham. Harman, "Response to Shaviro."

비관계적 객체란 한낱 "공허한 현실태"에 불과할 것이라고 주장한다.[17] 화이트헤드에 따르면 현실적 존재자는 그가 '파악'이라고 일컫는 그 관계들로 분석되어야 한다. 대부분의 차이점은 예술보다 존재론과 관련이 있고, 따라서 당분간 제쳐놓을 수 있다. 샤비로의 논의를 예술에 적실한 것으로 만드는 것은 그가 OOO는 숭고함에 사로잡혀 있다는 자신의 견해에 맞서 화이트헤드의 아름다움에 대한 강조를 옹호한다는 점이다. 우선 내 생각에는 아름다움에 대한 화이트헤드의 설명이 그 자체로 불만족스럽다. 이를테면 화이트헤드는 아름다움을 '패턴을 갖춘 대비'의 문제로 규정하는데, 요컨대 이것은 마땅한 과녁과 마땅하지 않은 과녁의 혼합물을 타격하는 한밤중의 사격이다. 패턴을-갖춘-대비-로서의-아름다움에 관한 이론은 즉각적인 난제에 직면하는데, 그 이유는 그 이론이 아무런 자격 검증도 없이 (a) 패턴을 갖춘 대비들은 모두 아름답고, 그리고 (b) 오직 패턴을 갖춘 대비들만 아름답다는 점을 함축하기 때문이다. 전자의 주장은 명백히 틀렸다. 왜냐하면 거대한 도시 지역을 가로질러 부유한 이웃과 가난한 이웃의 패턴을 갖춘 대비 혹은 전시 국가의 폭격 지역 지도의 패턴을 갖춘 대비와 관련하여 본질적으로 아름다운 것은 전혀 없기 때문이다. 화이트헤드는 정확히

17. Alfred North Whitehead, *Process and Reality*, p. 29. [알프레드 노스 화이트헤드, 『과정과 실재』.]

어떤 패턴을 갖춘 대비가 아름다움을 낳는지 말해줄 자격 조건을 덧붙여야 할 것이다. 그런데 나는 오직 패턴을 갖춘 대비들만 아름다울 수 있다는 후자의 주장에 대해서도 마찬가지로 회의적이다. 그 이유는 이 주장이 미니멀리즘 조각품이나 애드 라인하르트의 검은 사각형(카지미르 말레비치의 더 유명한 검은 사각형은 적어도 사각형과 그 흰색 경계 사이의 최소 대비를 보여준다) 같은 예술을 선험적으로 배제하기 때문이다. 그런 작품들을 내적 다양성이 부족하다고 비판하는 것은 확실히 가능하지만, 그것들이 패턴 혹은 대비를 갖추고 있지 않음으로써 실패작 – 만약 그렇다면 – 인지는 분명하지 않다.

우리에게 더 흥미로운 점은 샤비로가 화이트헤드의 이론은 아름다움과 연계하고 OOO는 숭고함과 동일시한다는 것이다. 샤비로의 핵심 구절은 자세히 인용할 가치가 있다.

> 화이트헤드와 하먼의 차이점은 아름다움의 미학과 숭고함의 미학 사이의 차이점으로 가장 잘 이해된다고 나는 생각한다. 화이트헤드는 아름다움을, "강렬한 경험"을 위해 이바지하도록 서로 조정되고 적응하며 "패턴을 갖춘 대비 속에 얽혀 있는" 차이들의 문제로 규정한다. 한편으로 하먼은 숭고함에 관한 관념에 호소한다. 그렇더라도 그는 결코 이 낱말을 사용하지 않고 오히려 자신이 매혹이라고 일컫는 것을 거론한다. 이것은 자신의 심층으로 퇴각한 것의 끌어당김이다. 어떤 객체가 매혹적

인 경우는 그것이 특정한 성질들을 현시할 뿐만 아니라 더 심층적인 것, 감춰져 있고 접근 불가능한 것, 사실상 현시될 수 없는 것의 현존도 암시할 때이다. 매혹은 당연히 숭고한 경험인데, 그 이유는 그것이 관찰자를 자기 역능의 한계점에 이를 때까지 혹은 자신의 이해력을 넘어서는 지점에 이를 때까지 확대하기 때문이다. 매혹당하는 것은 결코 닿을 수 없는 영역으로 유인되는 것이다.

아름다움이 관계의 세계에 어울린다는 점은 마땅히 자명할 것인데, 여기서 존재자들은 끊임없이 서로 영향을 주고받고 접촉하며 침투한다. 그리고 숭고함이 실체의 세계에 어울린다는 점 역시 마땅히 자명할 것인데, 여기서 존재자들은 방대한 거리를 가로질러 서로 호명하기에 대리적으로만 상호작용할 수 있을 뿐이다.[18]

이어서 샤비로는, 숭고함은 이미 미학적 모더니즘에 의해 철저히 활용되었기에 21세기의 새로운 풍경은 오히려 아름다움으로의 미학적 귀환을 통해서 혜택을 받게 될 것이라고 주장한다. 나의 첫 번째 불만은, 샤비로는 숭고함과 모더니즘 사이의

18. Shaviro, "The Actual Volcano," pp. 288~289. 두 번째 단락의 자세한 내용은 Graham Harman, "On Vicarious Causation"을 참조하라.

추정되는 연계에 대한 어떤 예증도 제시하지 않기에 OOO가 이미 고갈된 광산을 캐고 있음을 입증할 수 없다는 점이다. 그런데 그것은 다른 한 고찰보다 덜 중요하다. 이를테면 우리가 모더니즘은 숭고함과 너무나 많이 관련되어 있다는 샤비로의 역사적 논점을 인정할 수 있더라도 어떤 이유로 인해 그는 OOO 자체가 숭고함과 연결되어 있다고 그렇게 확신하는가? OOO의 경우에 어떤 객체가 "특정한 성질들을 현시할 뿐만 아니라 더 심층적인 것, 감춰져 있고 접근 불가능한 것, 사실상 현시될 수 없는 것의 현존도 암시할" 때 매혹이 발생한다는 점은 확실히 참이다. 특정한 성질을 현시하지 않기에 직접 접근할 수 없는 무정형성을 수반하는 절대적인 크기 혹은 힘과 관련된 칸트적 숭고함의 경우에도 사정은 마찬가지라는 점 역시 참인 것처럼 보인다. 하지만 샤비로의 설명은 그 두 철학 사이의 중요한 차이점을 생략한다. 왜냐하면 OOO 객체는 깊고 감춰져 있으며 현시될 수 없더라도 거대객체의 유한성이 절대자들보다 더 적절하다는 모턴의 견해에 내가 동의하는 데서 알 수 있듯이 그 객체가 결코 양적으로 혹은 질적으로 '절대적'이지는 않기 때문이다.

OOO가 아름다움과 숭고함을 실제로 전혀 구별하지 않음은 사실이다. 오히려 매혹적인 실재적 객체는 그 두 가지 특질을 모두 갖추고 있다고 말할 수 있을 것이다. 칸트와 마찬가지로 OOO의 경우에도 아름다움은 언제나 어떤 특정 사물의 사례에서 나타난다. 그런데 칸트는 아름다움이 객체 자체에 놓여

있기보다는 오히려 우리의 판단에 놓여 있다는 주장 – 내가 거부한 주장 – 을 덧붙인다. 또 칸트와 마찬가지로 OOO의 경우에도 세계에는 전적으로 뚜렷한 형태를 결코 띠지 않는 무궁무진한 심층이 있다. OOO가 부인하는 것은 아름다움의 경험과 숭고함의 경험이라는 두 가지 다른 종류의 경험이 있다는 점이다. 객체지향 관점에서 바라보면 미학은 정물화의 사과와 지진해일의 엄청난 힘을 정확히 같은 방식으로 다루어야 한다.

3장 연극적인,
직서적이지 않은

그린버그를 전면적으로 일축하는 말을 듣는 일은 여전히 흔하다. 그린버그에 관해서는 프리드가 올바르게 진술하는데, "〔그를〕 20세기의 가장 중요한 미술 비평가로 여기는 사람은 나 혼자만이 아니다"(AO, xvii). 미술사에서 가장 다사다난한 세기 중 하나인 20세기의 최고 비평가 후보로서 여겨짐이 타당한 누군가가 그 세기가 끝나기도 훨씬 전에 그 전문영역에서 매장된 상황에 접하게 되면 우리는 지적으로 어리둥절하게 된다. 한 가지 관련된 수수께끼가 프리드 자신에 의해 제시된다. 프리드는 그린버그와 지적으로 밀접하게 결부되었고 한때 개인적으로 가까웠을뿐더러 그와 거의 마찬가지로 1960년대 이후의 유행과 마찰을 빚었다고 할 만한 예술관을 확고히 옹호했는데도 고인이 된 그린버그에게는 여전히 쏟아지고 있는 극단적인 조롱을 받은 적이 결코 없다. 나는 어떤 이유에서 그러한지 전적으로 확신하지는 못하지만, 어쩌면 그 이유는 프리드의 명성이 그린버그에게는 여러 세대의 적대적인 미술가들을 가져다준 전성기 모더니즘 비평에 단지 부분적으로만 근거하고 있기 때문일 것이다. 프리드는 자신의 비평적 견해를 절정기의 그린버그 못지않게 솔직히 표현한 미술 비평가인 한편으로 권위 있는 미술사 삼부작을 비롯하여 자신의 관념을 시간상 거슬러 올라가서 카라바조와 그 유파에까지 연장한 후기 저작을 저술한 저자이기도 하다.[1] 그리고 이들 역사서는 프리드의 더 신랄한 초기 비평 작업과 관련된 주제를 다루면서 모더니즘의 전사前史를 다루는데,

이렇게 해서 먼 과거의 역사적 인물들보다는 민감한 당대 미술가들의 최근 전시회에 자신의 주의를 맹렬히 집중하곤 했던 그린버그에 비해서 프리드는 현재에서 더 안전한 거리를 두게 된다. 또한 프리드는 이전보다 더 낙관적인 정신으로 사진가들을 비롯하여 동시대의 중요한 미술가들에게 자신의 주의를 다시 한번 돌린 사실이 있다. 어쩌면 최근에 동시대 미술에 대하여 이런 긍정적인 태도를 취함으로써 프리드는 일부 적의 시선에서 부분적으로 벗어나게 될 것이다.[2] 그 이유가 무엇이든 간에 내가 프리드의 이름을 공개적으로 언급했을 때 야유를 받은 적이 결코 없다. 하지만 강연 중에 내가 '클레멘트 그린버그'라는 이름을 발설했을 때는 이런 일이 일어났다.[3]

이제 프리드 자신에게 주의를 돌려보자. 그가 자신의 경력에 걸쳐 '몰입'과 '연극성'이라는 짝을 이룬 주제들에 관여한 점은 미술사뿐만 아니라 철학에도 대단히 중요하다. 프리드는 몰입과 연극성을 대립적인 용어로 의도하지만, 그의 역사적 작업은 그것들을 때때로 파악하기 어려운 방식으로 서로 엮는다. 어

1. Michael Fried, *Absorption and Theatricality*; *Courbet's Realism*; *Manet's Modernism*; *The Moment of Caravaggio*; *After Caravaggio*.
2. Michael Fried, *Four Outlaws*; *Why Photography Matters as Art as Never Before* [마이클 프리드, 『예술이 사랑한 사진』].
3. 그 사건은 2012년 2월 2일에 베를린 소재 세계문화의 집(Haus der Kulturen der Welt)에서 개최된 트랜스미디알레 페스티벌에서 내가 기조연설을 하는 동안 일어났다. Graham Harman, "Everything is Not Connected," in *Bells and Whistles*, 8장, pp. 100~127을 보라.

쨌든 이들 두 개념이 매우 중요하기에 프리드의 전작은 최근 수십 년 동안에 형성된 가장 중요한 지적 자원에 속한다. 그런데 프리드가 자신을 '형식주의자'로 부르는 사람들에게 짜증을 내더라도 나는 계속해서 프리드를 '형식주의자'로 일컫는데, 이제 이 문제를 정면으로 다루자. 이런 칭호에 대한 프리드의 명료한 거부 사례 중 하나는 널리 읽히는 디드로-쿠르베-마네 삼부작의 두 번째 책인 『쿠르베의 사실주의』에서 일찍이 나타난다.

나는 이 책에서 (혹은 『몰입과 연극성』에서) 시도된 나의 접근법이 어떤 의미에서도 '형식주의'적이라고 여기지 않는다. 요컨대 그 용어는, 직전 과거의 추상 회화와 조각에서 부각되었기에 불가피하게도 추상화化에 관한 특정한 쟁점들에 의거하여 내가 최근의 추상 회화와 조각에 관한 글을 쓴 1960년 이후로 줄곧 나의 저작에 기계적으로 붙여지는 경향이 있던 별칭이다. 기본적으로 나는 미술사 혹은 미술 비평에서의 형식주의를 다음과 같은 접근법을 의미하는 것으로 이해한다. 이런 형식주의적 접근법에 따르면 (1) 주제에 관한 고찰은 '형식'에 관한 고찰에 체계적으로 종속되고, (2) 후자[형식에 관한 고찰]는 불변적이거나 초역사적인 의의를 갖추고 있는 것으로 이해된다(이들 논점 중 두 번째 것은 종종 암묵적으로 남겨진다)(CR, 47).

이 구절이 지닌 근저의 뜻은, 여기에 나열된 기준에 따르면 그

린버그가 정말 형식주의자이고, 따라서 프리드는 자신의 친밀한 이전 동료에게서 멀리 떨어져 있다는 것이다. 나는 이런 태도가 두 번째 논점보다 첫 번째 논점에서 더 정당화됨을 깨닫는다. 그 이유는 논점 1과 관련하여 그린버그보다 프리드가 주제를 다룰 수 있는 더 뛰어난 능력을 확실히 갖추고 있기 때문이다. 그린버그는 예술 작품의 내용을 전적으로 억압함으로써 그것에 관해 말할 계시적인 것이 거의 없을 지경에 이르는 반면에, 프리드는 의복의 미묘한 점에서 찻잔 손잡이의 정확한 위치와 돼지의 축 늘어진 귀가 눈을 덮는 방식에 이르기까지 그림의 세부에 대한 경이로운 해석을 제시한다. 그 밖에 그린버그는 마네이전의 미술이나 줄스 올리츠키 이후의 미술을 논의할 경우에비교적 쓸모없는데, 그린버그의 구상에 따르면 마네와 올리츠키는 각각 모더니즘 미술의 시작과 잠정적인 종언을 대충 나타낸다. 반면에 프리드는 평면성보다 오히려 몰입에 주의를 집중하는 덕분에 먼 과거의 카라바조에서 최근의 알바니아인 비디오 예술가 안리 살라(1974년생)까지 다룰 수 있게 되었을 뿐만아니라 시간상 양방향으로 더 나아갈 계획도 여전히 하고 있다고 느끼게 한다. 하지만 프리드의 논점 2에 관해서는 그가 그린버그는 미술에 있어서 초역사적인 평면성 원리를 그릇되게 신봉했다고 종종 주장하는 동시에 이런 구상이 유명한 헤겔학자인 피핀 같은 프리드의 숭배자들에게 지금까지 영향을 미쳤더라도 나는 논점 2의 해석이 아래서 논의될 이유로 인해 잘못된

것으로 생각한다.[4]

요약하면 나는 프리드가 그 자신이 규정한 의미에서는 형식주의자가 아니라는 사실을 기꺼이 인정한다. 그 이유는 그가 주제를 대단히 능숙하게 다룰 뿐만 아니라 지금까지 미술이 발달한 방식에 대한 날카로운 역사적 감각도 갖추고 있기 때문이다. 하지만 프리드에게 완벽히 들어맞는 더 명백한 의미의 형식주의가 존재한다. 프리드는 『몰입과 연극성』의 서론에서 18세기 프랑스 회화를 몰락하는 앙시앵 레짐 및 발흥하는 부르주아 계급과 관련지어 바라보는 사람들을 다루면서 친숙하지만 우아한 입장을 취한다. "또한 나는 나 자신이 〔회화와 감상자 사이의〕 관계와 〔회화 기예의 '내재적' 발달〕을 본질적으로 사회적·경제적·정치적 힘들 — 회화에 필요한 요건이 아닌 방식으로 근본적이라고 애초에 규정된 힘들 — 의 생산물로 나타내려는 어떤 시도에 대해서도 미리 회의적임을 마땅히 말해야 한다"(AT, 5). 이것은 프리드가 정반대로 모든 정치를 미학 아래 포섭하기를 바란다고 말하는 것은 아니다. 쿠르베에 관한 책에서 그는 자신이 그런 주장의 "아무 몫도 바라지 않는다"라고 말한다(CR, 255). 하지만 사회정치적 인자로부터 회화의 내재적 발달의 상대적 자율성을 역

4. 녹스 피든 역시 프리드에 대한 피핀의 헤겔주의적 해석을 거부한다. 그렇더라도 그것은 프리드에 대한 메를로-퐁티의 영향뿐만 아니라 랑시에르에 대한 피든 자신의 매혹과 관련된 다른 이유에서 비롯된다. Knox Peden, "Grace and Equality, Fried and Rancière (and Kant)," p. 192를 보라.

설함으로써 프리드는 정치로부터 예술의 자율성을 옹호하는 주장을 인간 의무의 중대한 실패로 엄숙히 거부하는 정규직의 정치적 도덕주의자들 ─ 인문학에 몰려들었다 ─ 에게서 분노를 유발한다. 이런 점에서 나는 프리드를 유익한 의미에서의 형식주의자로 찬양한다. 그런데 이 책의 목적과 관련하여 프리드는 훨씬 더 중요한 의미에서의 형식주의자이고, 게다가 그것은 OOO가 유해하다고 여기는 것이다. 또다시 나는 오로지 두 개의 항, 즉 (1) 인간 및 (2) 여타의 것으로 분리하기를 고집하는 칸트식 형식주의를 가리킨다. 우리는 단지 프리드에게 핵심적인 몰입과 연극성 사이의 대립만 고찰하면 되는데, 일반적으로 전자는 좋은 것으로 여겨지고 후자는 나쁜 것으로 여겨진다. 몰입과 연극성은 프리드가 칸트식 형식주의로 그것들을 분리하지 않는다면 서로 동일할 것이라는 점이 판명될 것이며, 한편으로 그의 역사적 작업이 어떤 주어진 회화가 연극적인지 아닌지를 알기가 얼마나 어려운 일인지 보여준다.

그런데 뒤로 몇 걸음 물러서서 젊은 예술가들 사이에서 열렬한 옹호자는 거의 없지만 계속해서 주의를 사로잡는 「예술과 객체성」이라는 프리드의 유명한 1967년 시론을 살펴보자. [즉물주의로서의] '리터럴리즘'과 '연극성'이라는 그 시론의 핵심 용어들은 미학적 논쟁의 명시적인 중심에 더는 자리 잡고 있지는 않지만, 나는 이들 용어를 철학의 중심에 가까이 두고자 시도할 것이다. 또한 미니멀리즘 미술에 대한 그 시론의 공격은 여

전히 동시대적이라는 느낌이 들게 하는데, 모더니즘과 초기 유형의 포스트모더니즘 사이에 설정된 대결로 인해 그 공격이 지금껏 시대물처럼 보이게 되었을 것일지라도 말이다. 오늘날에도 「예술과 객체성」이 여전히 참신한 것처럼 보이는 이유는 그것의 논변이 극복되었기보다는 오히려 우회되었을 따름이기 때문이다. 거의 삼십 년이 떨어진 거리에서 그의 논문을 뒤돌아보면 1996년에 프리드는 "내 논변의 용어들은 나의 비판자들에 의해 전혀 고쳐지지 않았는데, 이는 「예술과 객체성」이 불러일으킨 적대감에 비춰보면 이례적인 사태다"(AO, 43)라고 적는다. 이어지는 글에서 나 역시 프리드의 논변의 용어들을 수용할 것이지만 그것들을 전혀 바꾸지 않고 그대로 두지는 않을 것이다. 어쩌면 독자는 내가 프리드가 '객체'라는 용어를 사용하는 방식에 집중하리라 예상할 것이다. 하지만 (하이데거와 마찬가지로) 프리드도 이 용어를 OOO 특유의 의미와는 정반대의 의미로 사용할 따름이라는 점을 고려하면 이 점은 사실상 거의 흥미롭지 않다. '리터럴리즘'과 '연극성'의 경우에는 상황이 다른데, 그두 용어는 프리드의 논문 덕분에 객체지향 존재론에도 중요해졌다. 그런데 프리드에게는 그 두 용어가 동일한 의미를 갖는 반면에, OOO는 그것들을 대립쌍으로 여기거나, 심지어 우리가 동화에서 마주칠 법한 쌍둥이 자매―하나는 선하고 하나는 악한 자매―로 여긴다.

예술과 객체성

프리드는 종종 '리터럴리즘'이라는 용어를 사용함으로써 그린버그를 비롯하여 대다수 비평가가 '미니멀리즘'이라고 부르는 그런 종류의 미술을 서술한다. 여기서 나는 주류 용어법에 따라 미니멀리즘에 관해 언급할 것이다. 그 이유는 그저 이런 어법이 더 널리 알려져 있기 때문만이 아니라 오히려 '리터럴리즘'이 OOO 역시 채택할 동기가 있는, 프리드가 고려하지 않은 또 다른 의미를 품고 있기 때문이다. 「예술과 객체성」은 1967년에 『아트포럼』에 실렸다. 이것은 전성기 모더니즘에 대하여 늦은 시기처럼 들릴 것이기에 어쩌면 프리드가 지연 작전의 일환으로 미니멀리즘을 공격하고 있던 것처럼 여겨질 것이다. 하지만 그는 상황이 그렇지 않았다고 단언한다. "오늘날 실제로 그 상황에 있지 않았던 작가들은 1960년대 중엽에 미니멀리즘이 등장하면서 전성기 모더니즘 집단이 방어적 입장에 놓이게 되었다고 흔히 가정한다. 사실상 「예술과 객체성」은 때때로 그런 견지에서 읽힌다. 하지만 [모더니즘 집단의 경우에] 1967~8년의 분위기는 예술적으로 표현하면 확연히 상승 기조였다"(AO, 13). 이런 상황에 대한 증거로, 프리드는 같은 해에 케네스 놀런드가 그린 최초의 수평 줄무늬 회화를 보러 간 사실과 더불어 그 당시에 최신 기법으로 제작된 올리츠키의 스프레이 회화뿐만 아니라 앤서니 카로의 모더니즘 걸작 〈프레리〉Prairie와 테이블 조각

품이라는 급성장하는 새로운 장르에 대한 자신의 일반적인 자각을 언급한다. 놀런드와 카로, 올리츠키는 그린버그가 가장 애호한 미술가들이기도 했다는 사실은 익히 알려져 있다. 여기서 프리드는 자신의 프린스턴 학부생 시절의 친구이자 자신과 그린버그 사이에 의견이 가장 어긋나는 동시대 화가인 프랭크 스텔라에 관해서는 아무 언급도 하지 않는다. 스텔라는 그에 관한 프리드와 그린버그의 의견이 가장 어긋나는 동시대 화가다. 그런데 1967~8년에 프리드의 모더니즘 집단에서의 분위기가 여전히 상승 기조였더라도 얼마 지나지 않아서 상황이 더 나빠짐으로써 자신이 신속하게 비평을 포기하고 미술사로 전향한 사실을 그는 인정한다. 왜냐하면 우리는 프리드가 대단히 반연극적임을 알게 될 것이고, 게다가 "최근 역사에 대한 가장 피상적인 인식이라도 갖추고 있는 사람이라면 누구나 내가 의미하는 대로의 추상화는 더욱더 어려움에 처하게 된 반면에 '연극성'은 미니멀리즘의 형태뿐만이 아닌 여러 형태로 계속해서 두드러지게 번성하는 상황을 따로 들을 필요가 없"(AO, 14)기 때문이다. 여기서 프리드는 특히 1970년대와 1980년대를 가리킨다. 하지만 2019년에도 미술은 그가 혐오하는 의미에서의 연극성의 정신으로 여전히 충만해 있다.

프리드가 이해하는 대로 미니멀리즘은 선진 미술의 외부에서 일어난 우연한 사건이 아니다. 그것은 자가면역 질환처럼 내부에서 전성기 모더니즘에 닥쳤다. 프리드는 다듬지 않은

채 다음과 같이 말한다. 팝아트 혹은 옵아트와는 달리 "〔미니멀리즘의〕 진지함은 즉물주의 미술이 자신이 차지하기를 열망하는 지위를 바로 모더니즘 회화 및 모더니즘 조각과 관련하여 규정하거나 자리매김한다는 사실로 뒷받침된다"(AO, 149). 이렇게 해서 미니멀리즘은 일종의 "이데올로기"(AO, 148)가 되는데, 이것은 프리드가 결코 칭찬으로 하는 말이 아니다. 하지만 미니멀리즘 미술가들이 아무리 '이데올로기적'이든 그렇지 않든 간에 그들이 몇 가지 중요한 점에서 모더니즘과 일치한다는 프리드의 판단은 옳다. 예를 들면 그들은 치마부에와 조토에서 적어도 마네에 이르기까지 서양 회화를 지배한 삼차원 공간의 회화적 환영에 대한 그린버그의 우려를 공유한다. 선도적인 미니멀리즘 화가 도널드 저드가 "서양 미술의 특이하고 가장 반대할 만한 유물 중 하나를 제거하기 … 환영주의와 즉물적 공간의 문제를 제거〔하고〕"(AO, 150) 싶은 소망을 표현했을 때 프리드는 저드의 말을 열렬한 그린버그주의자의 말인 것처럼 들리도록 인용한다. 하지만 저드는 다른 점이 있는데, 모리스 루이스와 놀런드, 올리츠키 같은 화가들의 지속적인 행운에 열심히 헌신한 그린버그 및 프리드와는 달리 저드는 회화 자체가 본질적으로 환영주의적 오염에 대한 책임이 있다고 생각하는 듯 보인다는 것이다.

그런데 여기서 훨씬 더 흥미로운 주제는 관계주의다. 이것은 미니멀리즘 미술가뿐만 아니라 칸트와 그린버그, 프리드에게도

중요한 주제이면서 OOO의 경우에 더 명시적으로 중요한 주제다. 우리는 앞 장에서 칸트의 형식주의가 윤리학과 형이상학에 못지않게 미학에서도 자율성이라는 관념을 중심으로 전개됨을 알게 되었다. '타율적'인 윤리학이나 미학은 이들 분야를 어떤 외부 기능 — 윤리학의 경우에는 규칙과 보상, 처벌, 미학의 경우에는 쾌적한 감각 — 과 관련시키고, 자율성은 정반대의 절차를 요구한다. 칸트의 사례에서 우리는 미학이 객체 자체와는 완전히 별개로 모든 인간이 공유하는 판단력에 자리 잡고 있음을 알게 되었다. 그린버그와 프리드는 이런 관점을 뒤집고서 주체 쪽보다 객체 쪽을 우선시하지만 주체와 객체의 개별적 자율성에 대한 칸트의 요구를 거부하지 않는다. 궁극적으로 자율성을 거론하는 것은 칸트의 인기 없는 물자체 모형 혹은 OOO의 물러서 있는 객체의 경우처럼 자신이 맺은 관계들과는 별개의 실재를 갖춘 무언가를 거론하는 것이다. 일견 미니멀리즘 미술가 역시 반관계주의적인 것처럼 보이는데, 그 이유는 저드가 회화의 환영주의에 못지않게 그것의 본질적인 관계성에 대해서도 불평하기 때문이다. 하지만 이것은 사실과 다르다. 미니멀리즘 미술가들은 예술 작품의 개별 부분들 사이의 어떤 관계도 배제하기를 바라는데, 이렇게 함으로써만 그들은 우리가 어떤 특정 상황에서 예술 작품과 마주칠 때 우리에 대한 예술 작품의 관계에 자신의 주의를 더 잘 집중할 수 있게 된다. 그리고 그것이 바로 프리드가 미니멀리즘의 연극성을 비난할 때 제기하는 불평이다. 오

로지 감상자에게서 반응을 유발하고자 하는 연극성은 예술 작품에 내재하는 복잡성을 저버리고서 그것을 온전하고 단일한 불가분의 것, 이를테면 단순한 하얀 정육면체 혹은 나무 막대 같은 것으로 대체한다(AO, 150). 프리드는 감상자와의 관계를 간절히 필요로 하는 이런 과도한 내부적 단순성에 반대하면서 앤서니 카로의 모더니즘 조각을 선호하는데, 주지하는 바와 같이 프리드는 카로의 조각을 그 개별 성분들의 "굴절"과 "병치"로 인해 "구문적"이라고 서술한다(AO, 161). 서로 관계를 맺고 있는 조각 요소들에 관한 카로의 구문론은 그것의 이른바 의인화를 이유로 미니멀리즘 미술가들의 반대에 직면하는데, 이에 맞서 프리드는 감상자와의 연극적 관계에 대한 미니멀리즘 미술가들의 명백한 갈망을 참작함으로써 의인화 혐의를 그들에게 되돌려 줄 것이다.

프리드는 미니멀리즘 미술을 실천하는 예술가들을 서술하는 데 '리터럴리스트'라는 바로 그 명칭을 사용함으로써 리터럴리즘의 문제를 강조한다. 하지만 그가 이 용어를 자신의 논문에서 '연극적'이라는 용어와 대비하여 거의 언급하지 않는 사실은 주목해야 한다. 프리드는 이 후자의 적과 관련하여 훨씬 더 간절함이 분명하다. 직서적인 것이 미술에 대한 모든 형식주의적 접근법 ─ 예컨대 칸트의 접근법 ─ 의 치명적인 적임이 틀림없다. 게다가 무언가의 직서적 의미는 언제나 누군가 혹은 다른 무언가에 대한 의미이기에 그것의 자율성을 제거한다는 점을 고려

하면 직서적인 것은 사실상 관계적인 것에 해당함을 우리는 이미 깨달았다. 그리고 그린버그와 마찬가지로 프리드도 '형식주의자'라는 용어로부터 스스로 충분히 거리를 두지만(AO, 19), 두 비평가의 작업은 미학을 위협하는 모든 것 – 개인적 관심, 주관적 선호, 상황적 맥락, 개념적 정당화, 언어적 환언 – 으로부터 미학의 자율성을 강조하는 칸트의 단언을 연장하는 것이다. 그것들의 표면적 다양성에도 불구하고 이 모든 반칸트주의적인 미학적 원리들은 예술에 관한 관계적 구상으로 요약될 수 있다. 앞서 양초가 "그것이 연소하면서 빛을 내도록 불이 붙는 중앙 심지가 있는 왁스 혹은 지방의 원통이나 덩어리"로 직서적으로 정의되는 사례를 회상하면 이런 정의는 양초가 독자적으로 무엇인지 제시하지 않고 오히려 양초가 자신의 부분들 및 효과들과 맺은 관계들만 제시할 따름이다. 이와는 대조적으로 비유에서 언급된 양초는 암시적이다. 그 양초는 자신의 성분들로도 환원될 수 없고 자신의 용도로도 환원될 수 없는 일종의 '제3의 양초'다. 그러므로 직서적인 것이 미술의 진정한 죽음인데, 프리드는 그 대신에 그 낱말의 더 치명적인 동의어로 여기는 연극적인 것에 그 역할을 귀속시킨다.

사실상 프리드는 자신의 시론에서 오로지 단일한 주제, 즉 형태라는 주제와 관련하여 즉물적인 것을 언급한다. 그 주제는 프리드에게 대단히 중요하다. 그 이유는 바로 '형태'가 그가 연장자인 그린버그 – 형태를 같은 정도로는 강조하지 않은 비평가 – 와

독립적인 비평가로서의 독자적인 발판을 최초로 찾아낸 논점이기 때문이다. 이 사태는 그린버그의 관점에서 바라보면 위대한 혁신자처럼 보이지 않는 자신의 친구 스텔라의 작품을 프리드가 훨씬 더 높이 평가한다는 사실에서 가장 쉽게 찾아볼 수 있다. 1996년에 프리드가 서술한 대로 "〔「형식으로서의 형태: 프랭크 스텔라의 새로운 회화」〕는 나에게 중요한 논문이었는데, 그 이유는 그 글에서 최초로 나 자신이 모더니즘에 관한 그린버그의 이론 구성에 이의를 제기했기 때문이다 …"(AO, 11). 우리가 곧 이해하게 되듯이 그린버그의 경우에 현대 회화의 열쇠는 그 캔버스 매체의 본질적인 평면성을 재인식함으로써 여러 세기 동안 유럽 회화를 지배한 삼차원 환영주의를 거부하는 것이다. 그런데 그린버그와 프리드는 화가로서 놀런드와 올리츠키의 중요성에 관하여 의견이 일치했지만, 프리드는 스텔라를 추가함으로써 그린버그의 규범을 개편했다. 프리드는 스텔라가 불규칙 다각형 프레임 형태를 사용한 점에 힘입어 그린버그는 시도할 수 없었을 방식으로 최근의 모더니즘 회화를 해석할 수 있게 되었다. 1996년에 프리드가 발설한 추가적인 회고적 진술에서 표현된 대로 "나는 〔바넷 뉴먼과 스텔라가 회화의 가장자리 프레임에 주목한 사태를〕 새로운 전개로 여겼고, 순수시각성이 그림 지지체의 나머지 주요한 물리적 또는 즉물적 특징인 형태에 압력을 가하면서 평면성(촉각적 특징)에서 압력을 제거한다는 근거에 기반을 두고서 그 사태를 순수시각성을 향한 최근의 경

향과 관련시켰다"(AO, 23). 왜냐하면「예술과 객체성」에서 프리드가 지적하는 대로 대략 1960년부터 모더니즘 회화는 다름 아닌 즉물적 객체만 생산할 위험성을 감지하기 시작했기 때문이다. 프리드 자신의 표현대로 "모더니즘 회화는 자신의 객체성을 스스로 타파하거나 중지시키는 것이 책무임을 깨닫게 되었다. 또한, 이렇게 이해하는 데 중요한 인자가 형태이지만 회화에 마땅히 속해야 하는 형태이기에 그것은 즉물적이지 않거나, 혹은 즉물적이면서도 마땅히 회화적이어야 함을 깨닫게 되었다"(AO, 151). 회화 내용이 그 프레임의 형태를 편입하거나 아니면 상쇄하는 그림을 그린 스텔라와는 달리 미니멀리즘 미술은 "객체의 즉물적 특성으로서의 형태에 모든 것을 건다"(AO, 151). 이런 까닭에 프리드는 미니멀리즘의 발흥에서 매우 불길한 면을 보게 된다. "형태라는 매체를 통해서 자신의 객체성을 스스로 타파하거나 중지시키는, 모더니즘이 스스로 부과한 책무〔와는 대조적으로〕… 즉물주의적 관점은 이질적일 뿐만 아니라 대립적인 감성을 분명히 나타낸다… 그런 시각에서 바라보면 예술의 요구와 객체성의 조건이 직접 충돌하지만 말이다"(AO, 153). 이렇게 해서 프리드는 그가 자신의 진정한 적으로 여기는 것과 충돌하게 된다.

즉물주의자에 의해 투사되고 가정되는 대로의 객체성과 관련하여, 오로지 최근의 모더니즘 회화의 시각에서 바라본다면 객

체성을 미술에 대립하는 것으로 만드는 것은 무엇인가? … 내가 제시하고 싶은 대답은 다음과 같다. 객체성에 대한 즉물주의자의 옹호는 다름 아닌 연극이라는 새로운 장르에 대한 청원에 해당할 따름이고, 따라서 이제 연극은 미술의 부정이다 (AO, 153).

프리드가 보기에 미술에서 '연극'과 관련하여 정확히 무엇이 잘못되었는가? 여기서 또다시 프리드는 두 가지 면모를 적으로 결합하고, 한편으로 OOO는 그 두 가지 면모를 하나는 적으로, 나머지 다른 하나는 친구로 분리하기를 바란다. OOO는 '리터럴'한 것에 대한 프리드의 비난을 공유하면서 연극적인 것을 그의 공격에서 방어하기를 바란다. 이와 마찬가지로 OOO는 연극적인 것에 관한 프리드의 개념에서도 두 가지 별개의 절반을 찾아내는데, 한쪽 절반은 당연히 검열을 받아야 하지만 나머지 다른 쪽 절반은 마땅히 보존할 가치가 있다. 독자가 면밀한 주의를 기울이면 각기 다른 절반들은 다음과 같은 구절에서 이미 찾아낼 수 있다. "즉물주의적 감성은 연극적인데, 그 이유는 애초에 그 감성이 감상자가 즉물주의 작품과 마주치는 실제 환경과 관련되어 있기 때문이다"(AO, 153).

문제의 그 두 절반은 '실제 환경'과 '감상자'다. 프리드는 그것들을 동일시하고, OOO는 그것들이 전적으로 다른 것이라고 주장한다. 프리드는 이어서 말한다. "〔미니멀리즘 미술가 로버트〕

모리스는 이 점을 명백히 밝힌다. 이전의 미술에서는 '작품으로부터 얻게 될 것이 전적으로 [그것에] 자리하고 있는' 반면에, 즉 물주의 미술에 대한 경험은 어떤 상황 – 거의 본질적으로 감상자를 포함하는 것 – 에 있는 객체에 대한 경험이다…"(AO, 153). 우리는 감상자가 무엇인지 알고 있다. 그런데 무엇이 예술 작품의 '상황'의 일부로 여겨지는가? 프리드는 작품을 그것의 전체 맥락으로 용해할 전체론의 만연을 두려워하는 것처럼 보인다. "모든 것이 중요한데, 객체의 일부로서 중요한 것이 아니라 오히려 그 속에서 객체의 객체성이 확립되고 그런 객체성이 하다못해 부분적으로 의존하는 상황의 일부로서 중요하다"(AO, 155). 관계 미학이라는 제목은 부리오의 유명한 얇은 책에서 이미 채택되었다. 그런데 여기서 부리오는 '관계'라는 용어를 그것의 완전한 의미로 의도하지는 않았다. 부리오의 주요 관심사는 과묵한 미술관 방문자들 사이에 대화를 촉발하는 예술 작품으로, 예컨대 그들이 함께 음식을 준비하도록 부추기는 작품이 있다. 나는 누군가가 관계 미학이라 일컬어지는 더 포괄적이고 초[超]전체론적인 책, 즉 모든 예술 작품은 자신의 환경 전체에 완전히 사로잡힌다고 주장한 책을 저술했었더라면 좋았다고 생각한다. 해당 맥락으로부터 객체의 자율성을 옹호하는 객체지향 이론가로서 나는 프리드 자신만큼이나 그런 저작에 간담이 서늘해질 것이다. 여전히 그런 종류의 책은 거듭되는 전투에 개입할 만한 강력한 상대 마법사라 할 수 있다.

어쨌든 프리드는 수준 높은 동시대 미술의 영역에서 두 가지 다른 것, 즉 (a) 작품의 전체 상황과 (b) 작품의 감상자, 다시 말해 작품과 마주치는 관람자를 배제하고 싶어 한다. 하지만 프리드는 결코 이런 식으로 자신의 바람을 제시하지 않는데, 그 이유는 그가 작품의 상황과 작품의 감상자를 근본적으로 동일한 것으로 여기기 때문이다. 자신이 혐오하는 미니멀리즘 혹은 즉물주의 관점을 요약하면서 프리드가 서술하는 대로 "감상자가 아니라 객체가 여전히 상황의 중심이나 초점이어야 하지만, 상황 자체는 감상자에 속한다. 그것은 그의 상황이다…하지만 즉물주의 예술 작품인 것들은 아무튼 감상자를 마주해야 한다. 따라서 이들 작품은 그의 공간 안에 놓여 있을 뿐만 아니라 그의 길도 막고 있어야 한다고 사실상 말할 수 있을 것이다"(AO, 154).

'형식주의'라는 용어에 대한 프리드의 지나친 까다로움에도 불구하고 앞서 우리는 그가 이처럼 예술을 바라보는 기본적으로 칸트주의적인 방식의 중심 통찰과 중심 원리를 모두 승인하고 있음을 알게 되었다. 그 통찰은 예술의 자율성에 대한 형식주의적 단언과 관련되어 있는데, 궁극적으로 예술의 자율성은 예술의 비직서적 깊이, 즉 비관계적 깊이를 뜻한다. 여기서 OOO는 모든 것이 관련되어 있다거나, 모든 것이 다른 모든 것에 영향을 미친다거나, 혹은 모든 것이 예술이라고 말하고자 하는 잘못된 시도에 맞서 칸트와 그린버그, 프리드의 입장을 승인한다. 심지어 우리는 어쩌면 프리드가 높이 평가할 견지에서 구분

하는데, 직서적인 것이 결코 미학적일 수 없는 이유는 직서적인 것이란 객체를 성질들의 다발로 환원하는 것이고, 게다가 관계적인 것 ― 더 넓은 유형의 직서적인 것 ― 도 단지 이렇게 환원하는 일을 행할 뿐이기 때문이다. 주요한 차이점은 프리드가 OOO에 핵심적인, 파악할 수 없는 물자체 같은 것을 전혀 신봉하지 않는다는 것이다. 하지만 앞서 우리가 『판단력비판』을 논의할 때 이해한 대로 칸트는 우리가 인간과 세계 사이를 교차하여 오염시키는 순간 자율성이 파괴된다고 단순히 가정한다. 물이 자율적인 것이 아닌 이유에 대하여 바로 물이 수소뿐만 아니라 산소로도 이루어져 있기 때문이라고 말하는 사람은 아무도 없을 것이다. 하지만 아무튼 사유와 생명 없는 객체의 혼합은 자율적인 비관계성의 파멸을 초래한다고 여겨진다. 이것이 사실이 아니라는 점은 셀 수 없이 많은 사례에서 명백하다. 중국이라는 국가는 수많은 개인, 기관, 지형, 농사철, 식물상과 동물상, 기타 등등의 것으로 이루어져 있다. 그런데 유명론적 공론가만이 중국을 구성하는 다수의 이질적인 조각들이 변화한다는 이유로 하나의 통일체로서의 '중국'에 관해 말할 수 있는 우리 능력을 부인할 것이다. 물과 그 전형적인 특질들에 관해 말할 수 있는 것과 마찬가지로 우리는 중국에 관해 말할 수 있음이 확실하다. 그렇더라도 후자는 전자보다 기계적 예측 가능성이 더 작은 것처럼 보인다.

같은 취지로 작품의 상황 및 감상자가 모두 배제되는 경우

에만 예술 작품이 자율성을 갖추게 되는 이유가 불분명하다. 우리가 전체론적 게으름에 빠져들어서 오스본의 프랑크푸르트 헤겔주의가 함축하는 대로 아무것도 여타의 것과 분리될 수 없다고 주장한다면 더는 아무 일도 할 수 없다고 말한 점에서 프리드는 확실히 올바르다. 바로 이런 측면이 OOO가 형식주의를 좋아하는 이유다. 서로 최대한 연계되었다고 추정되는 설치물 혹은 건축 설계조차도 자신의 환경 전체와 관계를 맺은 채로 현존하지는 않는다. 미술관이나 박물관 안에 있는 먼지 알갱이들의 정확한 패턴이 예술 작품에 영향을 미칠 필요는 전혀 없다. 우리가 먼지의 정확한 배치와 밀접히 상호작용하는 그런 방식으로 구축되는 설치물을 상상할 수 있음은 사실이지만 잘 해내려면 많은 개념적 작업과 기계적 작업을 수행해야 할 것이며, 심지어 그 경우에도 다른 많은 것이 여전히 배제될 것이다. 요약하면 모든 상황의 이른바 전체론은 일반적으로 유한한 수의 되먹임 메커니즘, 때때로 매우 상세히 열거될 수도 있는 것들에 대한 과장일 따름이다. 예를 들면 지구 기후의 취약성은 이제 모든 것이 다른 모든 것에 영향을 미친다는 점, 모두가 서로 관련되어 있다는 점, 한 개인의 사소한 딸꾹질이 아무튼 행성의 퇴화에 기여할 것이라는 점을 뜻한다고 종종 가정된다. 이런 주장과 프리드 논문의 관련성은, 어떤 작품의 상황이 일단 고려되면 그 상황은 그 작품을 둘러싸고 있는 모든 것을 전부 포함할 것이기에 그 예술 작품이 어떤 방 안의 여기저기에 그저 자리하고 있

는 일상적 객체들의 직서적 상황으로 용해되는 사태를 수반한다는 점을 그가 직접적으로 우려하는 것처럼 보인다는 것이다. 하지만 여기서 나는 프리드의 대단한 찬미자로서 말하는데, 이런 사태에 관해 우려하는 것은 각기 다른 두 가지 오류를 저지르는 것이다.

첫 번째 오류는 예술 작품이 일반적으로 몇 가지 관계, 전혀 없지도 않고 무한히 많지도 않은 관계를 염두에 두고서 구축되는데도 예술 작품의 관계들에 대해서 전부-아니면-전무인 문제가 있다는 가정이다. 문학 연구에서 "영향에 대한 불안"에 관한 해럴드 블룸의 이론은 작품이 무에서 생겨나기보다는 오히려 강력한 선행 작품들을 주도면밀하게 "오독"함으로써 생산된다고 주장하는데, 프리드 — 그리고 그 점에 대해서는 그린버그 — 조차도 블룸에 의해 제기된 그런 중요한 반형식주의적 주장에 동의할 것으로 추정된다.[5] 사실상 미니멀리즘 미술가들에게 반대하는 프리드의 논변의 일부는 그들의 광범위한 영향에도 불구하고 그들은 놀런드와 스텔라의 회화에 대한 "합법적 계승자들"이 아니라는 것인데, 결국 이것은 어떤 작품도 역사적 진공 속에서 현존할 수 없음을 수반하는 주장이다(AO, 19). 나는 어떤 예술 작품도 그것의 상황 전체를 포함한다고 여기지 말아야 한다는 프리드의 견해에 동의하지만, 이렇다고 해서 어떤 개별

5. Harold Bloom, *The Anxiety of Influence*. [해럴드 블룸, 『영향에 대한 불안』.]

작품과 그 주변의 모든 것을 신경 써서 분리할 이유는 없다. 예술 작품은 외부 세계가 뚫고 들어갈 수 없는 것은 아니더라도 중대한 방화벽을 갖추고 있고 많은 노동을 거치지 않으면 연계할 수 없다. 그렇지 않다면 주변 세계가 비록 한정된 정도라도 변화할 때마다 예술 작품은 사라질 것인데, 이것은 예술 혹은 그 밖의 모든 것의 역사에 의해 사실이 아님이 입증되는 예측이다. 문학이론가 리타 펠스키의 기억할 만한 표현대로 "맥락은 악취를 풍긴다!"[6]

두 번째 난제는 감상자를 예술 작품으로부터 배제하고 싶은 프리드의 바람, 훨씬 더 유해한 칸트주의적 편견, 자신의 역사적 작업에서 상당히 미묘한 의미를 덧붙이는 편견과 관련되어 있다. 사실상 칸트는 정반대의 작업을 수행함으로써 객체 자체를 배제하면서 감상자의 판단 능력을 예술의 바로 그 중심으로 삼은 것처럼 보인다. 하지만 앞서 언급한 대로 그린버그와 프리드는 객체에 집중하기 위해 칸트의 주관주의적 미학을 뒤집는 것처럼 보이지만, 세 인물은 모두 주체와 객체가 뒤섞이지 말아야 한다는 관념을 공유한다. 이런 요구가 바로 라투르가 모든 분야에 스며든 근대성의 중심 편견으로 진단한 것이다.[7] 그런데 여기서 내가 프리드에게 반대하는 세기는 '상황'의 경우보다 더

6. Rita Felski, "Context Stinks!"
7. Latour, *We Have Never Been Modern*. [라투르, 『우리는 결코 근대인이었던 적이 없다』.]

강하다. 왜냐하면 어떤 예술 작품이 처해 있는 상황의 많은 국면, 심지어 대다수 국면은 그 작품의 내부 영역으로부터 차단되어 있어서 그것에 아무 흔적도 남기지 않는 것이 사실이지만, 감상자는 그 작품으로부터 결코 배제될 수 없기 때문이다. 이 논점은,『몰입과 연극성』에서 프리드가 반연극적 회화에서는 감상자가 존재하지 않는다고 상정하는 구상은 "절대적 허구"라는 점을 시인할 때 부분적으로 인정받게 된다(AT, 2장). OOO는 어떤 예술 작품이 감상자의 감추어진 개인적 관심사로부터 차단되어야 한다는 것과 그 작품이 그것을 서술하거나 개념화하려는 감상자의 시도에 의해 망라될 수 없다는 것에 확실히 동의한다. 그렇다고 해서 마치 미적 판단 능력을 갖춘 생명체들이 모두 전염병이나 전쟁으로 인해 절멸된 후에도 예술 작품들은 여전히 존재할 수 있을 것처럼 감상자가 전혀 있을 필요가 없다는 결론이 도출되지는 않는다. 사실상 인간은 주로 예술 작품의 상황을 이루는 부분이 아니라 오히려 물감이나 대리석에 못지않게 작품을 구성하는 성분이다. "인간 — 혹은 다른 유능한 존재자들 — 이 없는 예술은 어떠한 것일까?"라고 묻는 것은 "수소가 없는 물은 어떠한 것일까?"라는 물음만큼이나 터무니없다. 수소는 물의 필요조건이지만 충분조건은 아니고, 인간은 예술 작품의 필요조건이지만 충분조건은 아니다. 그리하여 프리드가 일축하는 어조로 '연극'으로 지칭하는 것은 미술에 필수적이라는 결론이 도출되는데, 우리는 이 논점을 조만간에 논의할 것

이다. 그리하여 6장에서 다다와 관련하여 보게 될 것처럼 어떤 종류의 직서적 근거를 요구하는 한 가지 특별한 사례를 제외하면 직서주의는 미학적 영역으로 진입하지 못하도록 냉정히 차단당해야 한다.

이제 나는 간단한 여담으로 로버트 모리스와 관련하여 프리드에 의해 제기된 한 가지 흥미로운 논점을 논의하고자 한다. 이를테면 "모리스는 〔미니멀리즘 예술 작품과 맺은 우리 자신의 물리적 관계에 대한 우리의〕 자각이 다양한 시점에서 바라본 조각의 외양이 끊임없이 비교되고 있는 '일정하고 알려진 형태, 게슈탈트의 세기'에 의해 고양된다고 믿고 있다"(AO, 153). 이 논점을 흥미롭게 만드는 것은 모리스가 '게슈탈트'라는 용어를 사용하여 후설이 '객체'로 뜻하는 바로 그것 ― 모든 주어진 순간에 그 감상자가 마주치게 될 지각적 세부가 무엇이든 간에 지속하는 일정한 형태 ― 을 뜻한다는 점이다. 이것은 OOO가 SO-SQ 긴장이라고 일컫은 것이고 칸트가 '매력'이라고 일컫은 것인데, 요컨대 스스로 예술의 수준으로 올라가지 않으면서 어떤 예술 작품을 향상하는 잔물결 모양의 변이다. 미니멀리즘이 프리드가 주장하는 만큼 직접적인 표면 객체성에 순전히 전념했다면 그것은 오로지 그런 매력을 제공할 따름이었을 것이다. 그런데 프리드는 적어도 일부 미니멀리즘 미술가가 그런 매력 이상의 것을 제공한다고 주장하는 사실을 알고 있는데, 그 이유는 토니 스미스의 다음과 같은 발언을 인용하기 때문이다. "나는 사물의 불가해

성과 불가사의함에 관심이 있다"(AO, 156). 또한 OOO의 신참자는 이 철학 — 사물의 물러서 있거나 비직서적인 특질에 전념하는 철학 — 과 미니멀리즘 사이의 연계를 흔히 가정한다는 점도 주목할 만한 사실이다. 우리가 사물의 불가사의에 관한 스미스의 주장을 진지하게 여긴다면 어쩌면 미니멀리즘은 '보는 것이 얻는 것'이라는 사태와 관련이 있기보다는 오히려 자신의 비교적 메마른 표면을 넘어서는 사물의 내부 정신 혹은 영혼에 집중하기 위해 그 객체의 불필요한 세부를 제거하는 사태와 관련이 있다.

여기서 '사물의 정신 혹은 영혼'이라는 어구는 의도적으로 도발적인 의미로 사용되었다. 그 이유는 이 표현이 프리드가 미니멀리즘 미술의 '의인화'라고 여기는 것을 거론하기 때문이다. 하지만 바로 이런 불평은 분명히 적신호로 나타날 것이다. 왜냐하면 의인화라는 혐의는 모든 것이 인간과 여타의 것 사이의 단일한 분류학적 균열에 전적으로 달려 있기를 바라는 사람들에 의해 가장 흔히 제기되기 때문이다. 여기에는 칸트 정도의 철학자들이 포함되지만, 앞서 우리는 '중국'이라는 객체를 사례로 삼고서 어떤 자율적인 객체가 인간 요소와 비인간 요소의 잡동사니 집합체로 이루어질 수 없는 이유가 전혀 없음을 이해했다. 사실상 라투르는 그런 혼성 존재자들이 정기적으로 널리 생산됨을 보여준다. 인간 영역에서 비롯된 비유가 비인간 객체를 서술하는 것을 용납하지 말아야 할 합당한 이유는 없다. 예를 들면 라투르가 자신들의 관계를 '협상하고' 있는 두 개의 비인간

행위자를 언급할 때 생명 없는 사물들은 사실상 협상할 수 없다고 불평하는 것은 청교도적이면서 터무니없는 행위일 것이다. 그것은 양초가 실제로 교실에 들어가서 가르칠 수는 없다는 이유로 "양초는 교사와 같다"라는 비유를 거부하는 행위와 유사할 것이다. 물론 그런 식으로 비유를 거부할 수는 없다. 여기서 핵심은 그 표현을 비유적 진술로 만드는 바로 그 인자인 비직서성이다. 우주 속 여타의 것과 대비하여 인간의 전적인 독특함 — 르네 데카르트 이후 근대 철학의 핵심 신조 — 을 과도하게 신봉하지 않는다면 의인화 비유가 특별한 지적 공포를 일으키는 원인이 되어야 할 이유는 전혀 없다.

칸트와 그린버그처럼 자신의 관점이 지나치게 분류학적인 프리드는 인간과 비인간의 절대적 분리 같은 것을 역설하면서 심지어 막연히 의인화 기미를 나타내는 미술에 대해서도 전혀 공감하지 않는다. 그런데 미니멀리즘 미술가들은 카로의 조각품들이 이른바 의인화를 나타낸다는 이유로 그를 거부하지만, 프리드는 사실상 상황이 뒤바뀌어 있다고 주장한다. "카로의 천재적 재능의 핵심은 그가 필연적으로 즉물적이기에 어찌할 수 없게 연극적인 것처럼 보이는, 게다가 그가 작품을 제작하지 않았다면 여전히 그러할 개념과 경험으로부터 근본적으로 추상적인 조각품을 제작할 수 있다는 것이다 …"(AO, 180~1). 그러므로 의인화의 죄를 짓고 있는 사람들은 사실상 미니멀리즘 미술가들이다. 그들의 작품들은 우리에게 어떤 거리를 느끼게 만든

다. 게다가 "사실상 그런 객체들로부터 멀리 떨어지게 됨은 다른 한 사람의 소리 없는 현존으로부터 멀리 떨어지게 되거나 밀려나게 되는 것과 전적으로 다르지 않다고 나[프리드]는 넌지시 말한다"(AO, 155). 심지어 프리드는 미니멀리즘 작품의 의인화를 입증하는 세 가지 특정한 인자를 나열하는데, "첫째, 대다수 즉물주의 작품의 크기는… 인체의 크기와 상당히 비견된다"(AO, 155). 토니 스미스가 인터뷰어에게 6피트 정육면체를 구축한 자신의 목적은 기념비처럼 큰 객체를 만드는 것도 아니었고 그렇다고 작은 객체를 만드는 것도 아니었다고 말할 때 프리드는 기민하게 "어쩌면 스미스가 제작하고 있던 것은 인간 대용물, 즉 일종의 조각상 같은 것이었을지도 모른다"라고 진술한다. 이렇게 해서 우리는 프리드가 미니멀리즘의 두 번째 의인화 인자라고 일컫는 것에 이르게 되는데, 이를테면 "비관계적인 것, 일의적인 것, 그리고 총체적인 것의 즉물주의적 이상형들에 가장 가까이 접근한다는 견지에서 일상적 경험에서 마주치게 되는 존재자들은 다른 사람들이다"(AO, 156). 세 번째이자 마지막으로, "대다수 즉물주의 작품의 외관상 공허함 ─ 내부를 갖추고 있음을 나타내는 성질 ─ 은 거의 노골적으로 의인화된 것이다. 지금까지 많은 논평가가 수긍하듯 진술한 대로, 마치 해당 작품이 내부의 훨씬 은밀한 삶을 영위하고 있는 것처럼 보인다…"(AO, 156). 여기서, 마치 은밀성이 비인간 사물에 부적절하게 투영된 인간의 특성일 따름임이 명백한 것처럼, 프리드가 사물의 불가해성

과 불가사의함에 관한 토니 스미스의 진술을 인용해야 한다는 점은 흥미롭다. 이 점에 관해서 OOO는 동의하지 않는데, OOO가 모든 객체에는 물러서 있는 내적 차원이 있다고 구상한다는 점을 참작하면 당연히 이해된다.

그런데도 프리드는, 의인화는 한낱 증상에 불과한 것인 반면에 연극성이 그 증상을 나타내는 질환이라고 생각한다. "즉물주의 작품에서 문제가 있는 것은 그것이 의인화된 것이라는 점이 아니라 오히려 그것이 품은 의인화의 의미와 더불어 그 은폐성도 어찌할 수 없게 연극적이라는 점이다"(AO, 157). 1967년의 프리드의 경우에 근본적인 갈등은 놀런드와 올리츠키, 스텔라의 합법적인 모더니즘 아방가르드와 미니멀리즘 미술가들의 비합법적이고 즉물주의적이며 의인화된 연극을 분리하는 비연극성 대 연극성이다. 그때 낙담한 프리드는, 1950년대 초에 아직 완공되지 않은 뉴저지 턴파이크New Jersey Turnpike 도로에 몰래 진입하여 자신이 알고 있던 대로의 예술의 종말을 감지한 사건에 관한 스미스의 흥분된 회상을 인용한다.

어두운 밤이었고, 그리고 가로등이나 갓길 표지, 차선, 난간도 없었고, 굴뚝과 고층 건물, 연기, 조명으로 돋보이는 저 멀리 언덕에 접해 있는 평지의 풍경을 관통하는 암흑의 포장도로를 제외하곤 아무것도 없었다… 도로와 대부분의 풍경은 인공적이었지만, 그것은 예술 작품으로 일컬어질 수는 없었다. 다른

한편으로 그것은 나에게 예술이 결코 해준 적이 없었던 무언
가를 해주었다(AO, 157에서 인용됨).

그런데 나는 이 구절에 프리드 자신만큼 소름이 끼치는 느낌을
받기가 어렵다. 스미스는 21세기 초엽에 사는 사람이라면 누구
에게나 선뜻 친숙한 그런 종류의 미적 경험을 놀랍도록 이른 시
기에 겪고서 회상하고 있을 따름이다. 스미스는 도시 하부구조
와 선진 건축, 많은 비디오게임으로부터 우리가 모두 경험하는
그런 종류의 준^準숭고성을 환기한다. 우리는 가상현실의 진전
과 더불어 동일한 종류의 경험을 겪을 빈도가 훨씬 더 커지고
있다. 온전한 '예술 작품'은 아닐지라도 이런 종류의 경험은 그
것이 지금까지 결코 받은 적이 없는 진지한 철학적 취급을 마땅
히 받을 만한 미적 특질을 갖추고 있다는 스미스의 의견에 많
은 사람이 동의할 것이다. 필시 그렇듯이 시뮬라크럼의 존재론
에 기울인 장 보드리야르의 대체로 경시되는 노력이 올바른 방
향으로의 조치로 여겨지지 않는 한 그럴 것이다.[8] 하지만 프리드
는 이 모든 것에서 심오한 것을 전혀 보지 못하고 오히려 단지
고급 예술과의 전쟁에 징집된 연극을 볼 따름이다. 프리드가 보
기에 스미스의 회상은 즉물주의에 지나지 않는 것을 제시하는

8. Jean Baudrillard, *Simulacra and Simulation* [장 보드리야르, 『시뮬라시
옹』]; Graham Harman, "Object-Oriented Seduction."

데, "도로에 관한 스미스의 경험은 무엇이었는가? 혹은 달리 말해서 도로와 활주로, 〔뉘른베르크의〕 연병장이 예술 작품이 아니라면 그것들은 무엇인가? 사실상 공허하지 않은, 아니 '버려진' 상황이라면 어떨까?"(AO, 159). 프리드가 간과하는 것은, 대다수 상황은 미적 특질이 결코 없지만 일부 상황은 미적 특질이 있음이 확실하다는 점이다. 나는 밤늦게까지 학과 사무실에 남아 있는 내 아내 곁에서 이 글을 적고 있는데, 대다수 그런 장소의 평범한 상황처럼 이곳은 책, 스테이플러, 커피 메이커, 복사기 그리고 요란한 강제 공기 순환식 난방장치로 가득 차 있다. 이 상황이 무엇이 미적인 것으로 여겨져야 하는지에 대한 모든 타당한 규준을 따르지 않는다는 프리드의 의견에 나는 확실히 동의할 것이지만, 스미스가 아직 완공되지 않은 고속도로에 내려간 일탈 상황의 경우에도 사정은 마찬가지라고 나는 간주하지 않는다. 그 이유는 앞서 우리가 예술 작품은 그 상황의 **모든** 양태를 배제할 필요가 없으며 전체 상황이 어떤 미적 특질을 띠는 사례들도 있음을 이해했기 때문인데, 이런 사례는 어떤 영화나 소설이 우리를 어떤 다른 역사 시대로 데려갈 때 흔히 나타난다.

외관상 포스트아트 미학에 대한 스미스의 전망에 반대하는 프리드는 ― 즉물적 객체성에 관해 매우 신랄하게 언급하면서도 ― 단순한 상황에 맞서는 것으로서의 객체의 중요성을 역설한다. 프리드가 서술하는 대로 "앞서 〔스미스가 서술한〕 각각의 사례에

서, 이른바 객체는 무언가로 대체된다. 예를 들면 고속도로의 경우에는 도로의 끊임없는 돌진과 어두운 포장도로에서 돌진하는 전조등이 미치는 새로운 구역의 동시적인 후퇴, 스미스와 함께 탑승한 사람들과 스미스만을 위해 현존하는, 거대하고 버려지고 황량한 것으로서 고속도로 자체에 대한 감각으로 대체된다…"(AO, 159). OOO에 친숙한 독자는 이미 프리드가 '객체'를 너무 한정된 의미로 사용하고 있음을 감지할 것이다. 그런데 이번에는 프리드가 객체성에 관한 자신의 앞선 발언이 나타낸 경멸적 어조와는 달리 객체를 긍정적으로 언급하고 있다. 프리드는 객체에서 경험으로의 이행과 더불어 우리가 소중한 것을 상실한다고 생각하는 것처럼 보이는 반면에, OOO는 스미스의 야간 운전을 다름 아닌 다수의 객체로 이루어져 있다고 여긴다. 프리드의 부정적 견해는 다음과 같이 표현되는데, "객체를 대체하는 것은… 무엇보다도 접근 혹은 돌진 혹은 시각의 끝없음, 무객체성이다"(AO, 159). 그리고 이어서 "각각의 경우에 무한정 계속할 수 있음이 생명이다"(AO, 159). 무한정한 지속에 대한 이런 언급이 느닷없이 발설되는 것처럼 느껴질지도 모르지만, 그것은 프리드가 자신의 논문을 마무리하면서 진술할 것과 밀접히 연계되어 있다. 거기서 프리드는, 지속은 본질적으로 연극적이므로 진정한 예술은 매 순간에 감상자에게 전적으로 현시적임을 역설해야 한다고 주장할 것이다. "모더니즘 회화와 조각이 연극을 패퇴시킨 것은 바로 그것들의 현재성과 일시성 덕분이

다"(AO, 167). 이제 우리는 그 논문의 유명한 마지막 문장의 문턱에 와 있는데, 말하자면 "현재성이 은총이다"(AO, 168).

이제 몇 페이지 앞쪽으로 돌아가서 「예술과 객체성」에 관한 이 해설을 마무리하자. 여기서 프리드는 예술에 대한 자신의 접근법, 적어도 1967년의 접근법을 특징짓는 세 가지 원칙의 중요한 목록을 제시한다. 이것은 프리드와 OOO의 일치점과 차이점에 대한 더 명료한 감각을 분명하게 제시할 것이다. 이들 원칙은 다음과 같은데, 읽기 편하도록 이탤릭체 표기는 제거되었다.

(1) 예술의 성공, 심지어 생존은 연극을 물리칠 수 있는 자신의 능력에 점점 더 의존하게 되었다(AO, 163).

(2) 예술은 연극의 조건에 접근함에 따라 퇴화한다(AO, 164).

(3) 질과 가치라는 개념들 ― 그리고 이들 개념이 예술에 중요한 한에서는 예술이라는 개념 자체 ― 은 오로지 개별 예술들 내에서만 유의미한데, 더 정확히 말하자면 전적으로 유의미하다(AO, 164).

첫 번째 원칙의 경우에 OOO가 진심으로 동의할 수 있는 진술을 산출하려면 '연극'을 '직서주의'로 대체해야 한다. 어떤 직서적 상황 ― 우리가 사물들과 맺은 관계들로 순전히 구성되는 상황을 뜻함 ― 도 미적인 것으로 여겨질 수 없고, 물론 좀 더 한정된 의미에서의 예술로도 여겨질 수 없다. 비유의 사례에서 우리가

이해한 대로 직서주의를 피할 수 있는 유일한 방법은 실재적 객체RO가 작용하게 하는 것이다. 그런데 상황의 경우에 객체보다 본질적으로 더 직서적인 것은 전혀 없다. 캔버스 혹은 대리석으로 만들어진 오래가는 객체에 못지않게 상황 역시 미적이거나 거대객체적이거나 혹은 불안하게 하는 것일 수 있다. 다수객체 상황은 예술 작품이 아니라고 미리 배제할 이유가 전혀 없다. 이런 판정은 사례별로 취미에 의해 결정될 수 있을 뿐이라고 칸트는 말할 것이다. 설치물, 퍼포먼스, 대지 미술, 개념 미술 혹은 해프닝이 1950년대와는 달리 현재는 확립된 장르라는 사실은 미술이 더 연극적인 것이 되었다는 점을 뜻함이 틀림없지만, 그렇다고 미술이 더 직서적인 것이 되어버린 재난을 자동으로 수반하지는 않는다. OOO는 프리드의 두 번째 원칙에 대해서도 마찬가지로 말할 수 있을 것인데, 요컨대 예술은 연극적인 것의 조건에 접근함에 따라 퇴화하는 것이 아니라 직서적인 것의 조건에 접근함에 따라 퇴화한다는 점에 동의한다.

프리드의 세 번째 원칙은 두 번째 원칙에서 직접 도출된다. 질과 가치라는 개념들은 오로지 개별 예술들 내에서만 의미가 있다고 프리드는 말한다. 이 착상은 그린버그에게서 비롯되는데, 그린버그는 19세기에 거대한 바그너적 집적체를 향한 다양한 예술의 경향에 반대하면서 오히려 각각의 장르가 독자적인 장치에 집중하는 모더니즘적 경향 ─ 주로 언어의 본질적인 역량을 다루었던 스테판 말라르메와 제임스 조이스, 작곡가의 작곡가로서의 안

톤 베베른, 근본적인 연극을 위한 연극을 지지하여 스토리텔링으로서의 연극을 거부한 앙토냉 아르토 등 — 으로 스스로 간주한 것을 선호했다. 그러므로 프리드는 "실제적 구분이…예술들 사이의 경계가 허물어지면서…어떤 종류의 최종적이고 충격적이며 대단히 바람직한 종합을 향해 가는 과정에 있다는 환상으로 대체된다"라는 관념을 비꼬듯이 언급한다(AO, 164). 그런데 무엇이 개별 예술들을 구성하는지 전적으로 명료하지는 않지만, 프리드는 영구적인 자연적 장르 목록이 존재함을 틀림없이 인정할 것이다. 오페라의 역사는 천 년이 채 되지 않았는데, 니체는 오페라의 기원을 그리스 비극까지 끌어 올리려고 시도했지만 실패했다.[9] 재즈의 역사는 훨씬 더 일천하고, 게다가 어쩌면 그것이 미치는 영향의 목록과 전형적인 악기들의 종류에 있어서 훨씬 더 이질적일 것이다. 우리 시대에는 혼합물과 혼성체를 그 자체로 지나치게 높이 평가하는 경향이 있음이 확실하다. 프리드가 존 케이지의 음악과 로버트 라우센버그의 미술에 대해 불공정하다고 생각하는 독자들도 장르 파괴가 엉뚱한 길로 가버리는 수많은 다른 사례가 있음을 인정할 것이다. 그렇다 하더라도 장르의 융합을 선험적으로 배제할 이유는 전혀 없다. 그려진 배경과 노래, 아니면 여타의 기성 장르들을 그럴듯하게 융합하는 데에는 많은 작품이 언제나 필요했다. 그런 노력은 대체로 어이

9. Friedrich Nietzsche, *The Birth of Tragedy*. [프리드리히 니체, 『비극의 탄생』.]

없게 실패하지만 때로는 새로운 예술 형식이 생겨나는 식으로 들어맞게 된다. 관련된 논평에서 프리드는 미니멀리즘 미술가들이 예술의 '질'에 관한 관념을 예술은 '흥미로운' 것이기만 하면 된다는 관념으로 교체하기를 바란다고 불평하는데(AO, 165), 여기서 '흥미로운'이라는 낱말은 저드에게서 차용된 것이다. 그런데 이들 용어가 대립할 필요가 있는지는 명료하지 않다. 감상자가 흥미를 느끼지 못한다면 어떤 예술도 존재하지 않는다고 나는 곧 논증할 것이다. 더욱이 비록 수많은 예술 작품이 우리에게 흥미로운 것일지라도 이런 흥미로움에 힘입어 그것들은 단지 예술 작품이 될 따름이지, 이들 작품의 상대적인 질에 관한 문제는 여전히 남게 된다.

연극적 미학

지금까지 OOO는 미니멀리즘과 때로는 양립 가능한 것으로 식별되었고 때로는 양립 불가능한 것으로 식별되었다. 2011년 9월에 뉴욕시립대학교 대학원에서 개최된 나와 제인 베넷, 레비 R. 브라이언트 사이의 토론회와 더불어 캐서린 베허와 에미 마이컬슨에 의해 기획된 미술 전시회가 「그리고 또 다른 것」 And Another Thing이라는 제목으로 열렸다. 그 전시회에는 칼 안드레의 작품이 포함되어 있었지만, 그렇지 않았더라도 그 전시회는 꽤 미니멀리즘적인 느낌을 주었다. OOO와 미니멀리즘 사

이에 함축된 연계가 나를 괴롭히지는 않았는데, 왜냐하면 나는 프리드가 미니멀리즘 양식을 구제할 수 없게 즉물주의적이라고 일축하는 점을 전적으로 납득할 수는 없기 때문이다. 더 최근에 나는 패트릭 슈마허에게서 미니멀리즘 건축을 비난하도록 요청받았다. 슈마허는 "미니멀리즘이 OOO의 정신과 목표에 이질적인 이유는 그것이 어떤 잠재성도 전달하지 않기 때문이다"라고 주장했다.[10] 나의 동료인 브라이언트와 달리 나는 잠재적인 것에 관한 들뢰즈의 개념에 대하여 특별한 호감이 없지만,[11] 미니멀리즘은 표면 부각과 잠재성 프로그램에 있어서 너무나 단순하여 OOO가 요구하는, 건축의 물러서 있는 잉여의 풍성한 층들을 품을 수 없다는 것이 슈마허의 논점이다. 하지만 마크 보타의 해석을 비롯하여 미니멀리즘에 대한 더 긍정적인 해석을 찾아볼 수 있는데, 보타는 미니멀리즘이 모든 상황에서 '최소한 가능한' 것과 '최소한 필요한' 것에 우리 주의를 정확히 집중시킴으로써 리터럴리즘보다 **실재론** ─ 그 둘은 사실상 대립적이다 ─ 을 고무한다고 그럴듯하게 주장한다.[12] 어쨌든 이 책은 미니멀리즘 미술과 건축에 대한 최종 평결을 내리는 곳이 아니다. 여기서 나는 리터럴리즘[직서주의]과 연극성에 관심이 있으며, 그 두 가지가 매우 얽혀 있어서 대개 구별할 수 없다는 프리

10. Patrik Schumacher, "A Critique of Object-Oriented Architecture," p. 75.

11. Levi R. Bryant, *Onto-Cartography*. [레비 R. 브라이언트, 『존재의 지도』.]

12. Marc Botha, *A Theory of Minimalism*.

드의 견해에도 불구하고 앞서 나는 서로 다르다고 주장했다.

1996년에 프리드는 「예술과 객체성」에 대하여 여러 해 동안 이루어진 모든 비평에 관해 회고하면서 이렇게 진술한다. "지금까지 [그 논문에] 대하여 글을 쓴 모든 사람 중 누구도 리터럴리즘[즉물주의] 미술이 연극적이지 않다고 주장하지 않았지만, 한편으로 그들은 연극성 자체에 대한 나의 부정적인 평가를 뒤집으려고 시도했다 …"(AO, 52). 이 책은 그런 규칙에 대한 예외 사례일 것인데, 그 이유는 그것이 리터럴리즘[직서주의]과 연극성을 대립물로 여기는 동시에 바로 그 이유로 인해 연극성을 포용하기 때문이다. 연극적인 것이 미학에 본질적인 이유는 그것만이 우리를 직서적인 것에서 구조하기 때문인데, 말하자면 앞서 우리가 비유의 사례에서 이해한 대로 감상자 RO가 진입하여 감각적 객체 SO를 대체함으로써 그렇게 한다. 리터럴리즘이 여전히 프리드와 OOO의 공통 추방자인 이유는 예술 작품이 자신의 상황으로부터 자율적인 심층을 갖추어야 하기 때문이다. 그런데 프리드는 자신의 반反상황적 견해에서 종종 뒷걸음친다. 이런 일은 프리드가 언제나 애호하는 미술가 중 한 사람인 카로의 조각품과 관련하여 적어도 두 번 일어난다. 그중 더 가벼운 사례는 카로의 테이블 윗면tabletop 조각품인데, 이들 조각품은 그저 어떤 테이블에 꼭 맞게 축소된 일반적인 조각품이 아니라 어떤 정성적 방식으로 테이블 크기를 갖는다. 요컨대 테이블의 윗면 아래로 연장된 한 요소를 언제나 갖춤으로써 그 조

각품들이 결코 바닥에 주저앉을 수 없음을 보증한다. 프리드는 바로 이 점에 근거하여 비평가들에게 다음과 같이 응대한다. "미니멀리즘이 상황성 혹은 전시성으로 일컬어질 수 있을 것을 중시하는 점을 내가 비판했기에 … 모더니즘 예술 작품이 어떤 허공 속에 존재하거나 혹은 존재하기를 갈망한다고 내가 믿었고 어쩌면 여전히 믿고 있을 것이라고 때때로 가정된다. 하지만 나는 그렇게 믿지 않았고 믿고 있지도 않다"(AO, 32). 그런데 카로의 테이블 윗면 조각품의 사례는 완전히 희귀하지는 않더라도 특별한 사례다. 그 이유는 이런 조각품의 경우에 상황 전체와의 자유분방한 관계도 없고 무모한 전체론도 없고 오히려 그 조각품이 자기 환경의 한 요소 — 그것이 얹힐 수 있는 모든 특정한 테이블을 대표하는 추상적인 테이블 윗면 — 와 맺은 내부적 관계가 있을 뿐이기 때문이다. 정확히 말하자면 수소와 산소가 모두 물의 성분인 경우와 마찬가지로, 이 경우에 예술 작품은 단지 그 조각품이 아니라 그 조각품 더하기 추상적인 테이블 윗면(그다음에 둘 다 감상자와 결합한다)이다.

더 놀랄 만한 사례는 프리드가 카로의 조각품에 대한 자신의 설득력 있는 구문론적 해석을 페르디낭 드 소쉬르의 언어적 구조주의와 연계할 때 나타난다. 구문론에 대해서 프리드는 다음과 같이 말한다. "내가 이해한 바는 카로 예술의 표현적 무게 전체가 대들보, I형 강철 빔과 T형 강철 빔 세그먼트, 그리고 그의 조각품을 이루는 유사한 요소들 사이의 관계들에 의해 전

달되었다는 것인데, … 개별 부분들의 모양들에 의해서도 전달
되지 않았고, 심상으로 일컬어질 수 있을 어떤 것에 의해서도
전달되지 않았으며, 때때로 그 재료의 산업적인 근대세계 함의
들로 여겨졌던 것에 의해서도 전달되지 않았다"(AO, 29). 지금까
지는 괜찮았다. 이것은 카로의 조각품에 대한 유력한 해석일 뿐
만 아니라, 카로가 화가보다 조각가라는 사실에도 불구하고, 프
리드의 '구문론적' 해석에 대한 그린버그의 찬양에도 불구하고
그린버그적 개념 무기와의 중요한 단절이기도 하다. 결국 그린
버그는 어떤 작품의 전경에서 요소들이 맺는 수평적 관계보다
전경과 배경 사이의 수직적 관계에 더 많은 관심을 쏟는다. 그
런데 프리드가 카로에 대한 자신의 구문론적 해석을 "언어의 의
미를 본질적으로 무의미한 요소들 사이의 순전히 변별적인 관
계의 함수로 여기는 소쉬르의 이론"(AO, 29)과 회고적으로 연계
하는 경우에는 걱정할 타당한 이유가 있다.[13] 그 이유는 카로
및 다른 미술가들을 구문론적으로 해석하는 것, 즉 요소들 자
체가 '본질적으로 무의미한' 것들이라는 결론은 내리지 않으면
서도 이들 요소 사이의 관계들로부터 더 상위의 통일체를 창출
한다고 해석하는 것이 전적으로 가능하고, 심지어 바람직하기
도 하기 때문이다. 프리드처럼 그렇게 연계하는 것은 지금까지

13. Ferdinand de Saussure, *Course in General Linguistics*. [페르디낭 드 소쉬르, 『일
반언어학 강의』.]

형식주의적 이론들을 어김없이 괴롭힌 그런 종류의 전체론으로 빠져 버리는 것이다. 구문론적이라는 용어보다 더 나은 용어는 '병렬적'paratactic이라는 용어일 것인데, 이 용어는 미적 요소들의 상호 준거를 가리키기보다는 오히려 이들 요소의 병존을 가리킨다. 왜냐하면 카로 조각품의 요소들은 프리드가 말하는 바로 그런 방식으로 서로 지시하더라도 결코 소쉬르의 이론이 제시한 그런 방식으로 서로 철저히 규정하지는 않기 때문이다. 카로의 요소들은 본질적으로 무의미하지 않고 오히려 개별적으로 고려될 때 독자적인 미학적 삶을 여전히 영위한다. 이런 상황은 프리드 자신이 애호하는 카로의 조각품 중 하나인 〈파크 애비뉴〉 연작이라는 훌륭한 작품에 의해 예시된다. 이 연작은 원래 뉴욕의 파크 애비뉴에 서로 연결하여 설치될 거대한 조각품으로 의도되었지만, 그 거대한 조각품을 위한 자금 조달이 여의치 않게 되었을 때 그 조각가에 의해 개별 작품들로 능숙하게 분리되었다. 소쉬르적 해석이 옳았다면 지금 우리는 그 소품들을 더 자연스러운 전체를 절단하여 얻은 여러 개의 무의미한 토막으로 경험하게 될 것이지만, 이런 일은 절대 일어나지 않는다.

그런데 전체 상황에 대한 각각의 요소들의 관계에 관한 프리드의 복합적 메시지에도 불구하고 우리는 프리드를 어떤 예술 작품이 자신을 둘러싸고 있는 것들의 전부는 아닐지라도 대다수로부터 자율적이면서 원칙적으로 그 감상자로부터도 자율적이라고 여기는 칸트주의적 형식주의의 계보에 속하는 사

람 ─ 그린버그만큼 명료하지는 않더라도 ─ 으로 서술하여도 무방할 것이다. 프리드와 OOO의 관계를 탐구한 최초의 인쇄물을 발표한 사람은 랭커스터 대학교의 로버트 잭슨이었는데, 그는 『스페큐레이션스』라는 저널에 삼 년 간격을 두고서(2011년, 2014년) 두 편의 멋진 논문을 실었다.[14] 잭슨이 서술하는 대로 "프리드는 형식주의적이고 자율적이며 독립적인 예술 작품, 주변의 역사적 혹은 정치적 맥락의 변화에도 불구하고 독립성을 유지하는, 손에 잡히지 않는 예술 작품, 중요한 미학적 진보〔에의〕 이상적이고 헌신적인 매진을 계속하는, 손에 잡히지 않는 예술 작품을 지지하는 그린버그주의적 패러다임의 지속〔을 옹호한 점〕에 대하여 아무 해명도 하지 않았다"(AOA, 139). 이렇게 해서 프리드는 OOO와 지적 동맹을 맺을 훌륭한 후보자가 될 수 있음이 명백한데, 이것이 바로 잭슨이 제시하는 바이다. 사실상 나에게 프리드의 저작을 다시 살펴보라고 처음 주지시킨 사람이 바로 잭슨이었다. 그 포스트형식주의자는 다음과 같이 주장한다. "예술 작품, 예술가 그리고 관람자는 깊은 관계로 엮여 있는데, 기획 네트워크, 전시 역사, 표준화된 교과서, 비판적인 교사 그리고 고통스러운 실존적 궁지 및 종교적 헤게모니와 교차하는 갈등에 싸인 예술가의 이상화된 신화 등과 얽혀 있

14. Robert Jackson, "The Anxiousness of Objects and Artworks," "The Anxiousness of Objects and Artworks 2."

다"(AOA, 140). 이와는 대조적으로 즉물주의에 대한 프리드의 공격은 "감상자와 객체를 하나의 **맥락적 체계**로 함께 결합하기 위하여 예술 작품의 통일성〔을 즉물주의가 어떻게 망각하는지〕에 대한 파괴적인 설명"(AOA, 145)에 해당한다. 요컨대 그것은 감상자와 객체 사이의 결합이 하나의 새로운 혼성 객체라기보다는 사실상 하나의 맥락적 체계라고 가정할 때에만 타당한 설명이다. 이 점에 관한 나 자신의 성향은 그저 프리드를 뒤집고서 그 결합의 연극성을 포용하는 것에 불과한 반면에 잭슨은 더 외교적인 방식을 택한다. 잭슨은 프리드의 역사적 저작을 대충 훑어본 후에 ('연극성'의 대립물로서 의도된) '몰입'에 관한 디드로/프리드 개념을 환기함으로써 회화 속 인물들이 감상자에게 주의를 기울이기보다는 오히려 자신들이 행하고 있는 일에 주의를 기울이고 있는 경우에 발생하는 사태를 가리킨다. 이렇게 해서 감상자는 존재함에도 불구하고 '중립화'된다. 영화에 관하여 말하자면 이것은 프리드의 오랜 친구이자 동지인 스탠리 카벨이 강하게 역설한 주장이다.[15] 그런데 잭슨은 몰입이라는 주제를 존재론적 방향으로 전개한다.

감상자가 고려되지 않는데도 어떻게 환경이 그들이 작품에 대하여 어떤 관계를 맺고 있음을 드러낼 수 있는가? 사물 자체는

15. Stanley Cavell, *The World Viewed*. [스탠리 카벨, 『눈에 비치는 세계』.]

현존하지만 결코 현시될 수 없다는 사실과 마찬가지 이유로 그렇다. 감상자는 그것이 진짜 허구물이든 혹은 활동의 재현 장면이든 간에 어떤 허구물을 바라본다…감상자가 작품〔속〕으로 몰입하게 하는 것은 '현시되지 않은' 무언가에 대한 불가능한 엿봄이다(AOA, 161).

이렇게 해서 잭슨은 프리드의 '몰입'과 OOO의 '매혹' 사이의 밀접한 연계를 알아채는데, 두 용어는 모두 물자체가 직접 현시되게 하지 않으면서 그것이 현전하게 하는 방법을 가리킨다. 동일한 쟁점으로 인해 잭슨은 다음과 같은 주장을 하게 된다. "빗자루의 경우에 빗자루 머리가 그런 것과 마찬가지로 감상자는 즉각적으로 〔장-바티스트-시메옹 샤르댕의〕〈카드의 집〉 캔버스와 융합하지 않음을 인식하자. 그것들은 몰입되지만 융합되지는 않는다"(AOA, 161). 그런데 나는 몰입뿐만 아니라 융합도 일어난다고 말할 것이다. 어떤 의미에서 빗자루 머리와 빗자루가 완전히 접합되지 않음은 명백한데, 그 이유는 그것들이 여전히 감상자와 예술 작품처럼 분리 가능한 별개의 것들이기 때문이다. 프리드가 몰입이라는 용어를 사용하여 회화 내 인물들이 서로 몰입하는 상황을 다루는 것과 마찬가지로 '몰입된'이라는 낱말을 '연극적'이라는 낱말에 못지않게 '융합된'이라는 낱말의 대립물로서 사용한 잭슨의 용법을 수용한다면 몰입은 별개의 존재자들로서의 감상자와 예술 작품의 관계를 다루는 좋은 용어다.

하지만 이런 관계는, 앞서 우리가 비유의 사례에서 이해한 대로 그 속에서 감상자와 예술 작품이 함께 융합하는, 연극적으로 구성된 더 큰 객체의 내부로서 현존할 수 있을 따름이다.

어쨌든 OOO 미학에 대한 연극성의 중요성은 1장에서 논의된 비유의 사례를 떠올리면 가장 쉽게 이해된다. 성공적인 비유는, RO-SQ라는 희귀한 종류의 기묘한 객체이더라도 어쨌든 새로운 객체를 창출한다. 모든 객체의 경우에 객체와 자신의 성질들 사이에 긴장이 언제나 존재한다는 것은 현상학의 통찰로부터 당연히 도출된다. 여기서 '긴장'은 객체가 그 성질들을 지니고 있는 동시에 지니고 있지 않음을 뜻하는데, 그 이유는 어떤 모호하게 규정된 한계 내에서 객체가 자신의 현재 성질들을 다른 성질들과 교환할 수 있기 때문이다. 감각적 객체의 일반적인 사례에서는 어떤 나무가 우리가 그 나무를 마주하는 방식과 각도 및 거리에 따라 무수히 다양한 특성을 지닐 수 있고, 게다가 감각적 객체와 그 감각적 성질들은 경험 속에서 직접 마주치게 된다. 비유는, 그리고 그것과 더불어 여타의 미적 경험은 그것이 창출하는 객체가 감각적이라기보다는 오히려 실재적이라는 의미에서 기묘하다. "포도주 빛 짙은"이라는 표현으로 묘사되는 호메로스의 바다는 포도주로 인해 대단히 어긋나게 되어서 그 바다는 일상적 경험과 직서적 언어의 감각적 바다가 더는 아니게 된다. 이제 그 바다는 감각적 포도주-성질들이 그 주위를 공전하는, 물러서 있으며 불가사의한 것이 된다. 이런 사태

가 RO-SQ의 대각선 역설이 뜻하는 것이며, 그것은 어떤 직서적 서술로 환원될 수 없다는 사실로 인해 미적인 것 - 이것으로 내가 뜻하는 바는 직접적인 명제적 산문의 대상이라기보다는 매혹의 대상이다 - 이 된다.

그러나 여기에는 한 가지 문제가 있다. 왜냐하면 호메로스의 비유적 바다가 모든 직서적 접근에서 물러서 있는 한 포도주 빛 짙은 성질들이 그대로 남아 있더라도 그 바다는 더는 접근 가능하지 않기 때문이다. 이런 상황이 문제인 이유는 그것이 객체와 성질은 - 부분적으로 분리될 수 있는 것이라도 - 언제나 짝을 이루어 나타난다는 타당한 현상학적 원리를 공개적으로 무시하기 때문이다. 다시 말해서 어떤 감춰진 공허 주위를 초연히 공전하는 포도주 빛 짙은 성질들은 결코 있을 수 없다. "포도주 빛 짙은 바다"라는 비유에 직접 연루된 객체가 있어야 한다. 앞서 우리는 그 객체가 접근에서 물러서 있는 바다일 수는 없다는 것을 이해했다. 그것은 포도주일 수도 없는데, 여기서 포도주는 하나의 독자적인 객체로서 비유에 도입되는 것 - 이 경우에는 비유가 "바다 빛 짙은 포도주"로 반전되어야 할 것이다 - 이 아니라 오로지 바다에 성질들을 제공하기 위해서만 도입된다. 앞서 우리는 단 하나의 대안, 즉 현장에 있는 다른 한 실재적 객체가 있을 뿐이라는 것을 이해했는데, 그 다른 실재적 객체는 바로 그 비유의 감상자인 나다. 짙은 포도주로 분장하는 바다의 역할을 할 수밖에 없는 것은 바로 나다. 비유는 퍼포먼스 아트의 한 변

양태인 것으로 판명된다. 그 점에 대해서는 모든 다른 종류의 예술도 마찬가지인데, 그 이유는 감상자가 연루되지 않는다면 어떤 예술도 존재하지 않기 때문이다. 이를테면 작품 생산의 초기 단계에서는 대체로 예술가가 유일한 감상자이거나 혹은 매우 소수의 감상자 중 한 사람이다. 직서적 지식의 경우에는 그런 퍼포먼스가 생겨나지 않는다. 왜냐하면 이 경우에는 해당 객체가 현장에서 사라지지 않기에 대체할 필요가 없기 때문이다. 미적 현상을 다른 경험과 구분하는 것은 감상자가 사라진 객체를 대신하여 그것에 절반만 그럴듯하게 양도되는 성질들을 떠맡도록 요청받는다는 점이다. 전적으로 그럴듯한 양도는 미적 비교를 초래하기보다는 오히려 직서적 비교 ─ 예컨대 "코넷은 트럼펫과 같다"라는 표현이나 "나방은 나비와 같다"라는 표현 ─ 를 초래할 것이다.

　이것은 앞서 제기된 한 쟁점을 떠올리게 한다. 이렇게 해서 OOO 미학은 사변적 실재론자들이 (메이야수를 좇아서) '상관주의'라고 일컫는 것으로 되돌아가 버렸다는 불만이 제기될 수 있을 것이다.[16] 흄과 칸트에게서 비롯된 상관주의적 입장은 우리가 세계 없는 사유 혹은 사유 없는 세계에 관해 말할 수 없고 오히려 서로 연관된 그 둘에 관해서만 말할 수 있다고 주장한다. 그런 입장은 철학적 실재론에 대한 명백한 모욕이지만, 지

16. Ray Brassier et al., "Speculative Realism."

금 나 ─ 실재론자라고 주장하는 사람 ─ 는 예술 작품을 예술 작품과 감상자의 상관물로 환원해 버린 것처럼 보인다. 그런데 이런 식으로 생각하는 것은 오로지 사유와 세계만이 혼합되지 말아야 한다고 가정한다는 점에서 칸트의 분류학적 오류를 따르는 것이다. 결국 우리가 꽃은 자신의 모든 부분의 조합으로 이루어져 있다고 말했거나 혹은 현재의 독일은 다양한 주로 이루어져 있다고 말했다면 아무도 그것을 '상관주의'라고 일컫지 않을 것이다. 그리하여 상관주의적 경보음은 누군가가 사람과 사물을 혼합할 때에만 울릴 것인데, 그것이 바로 OOO가 감상자가 모든 예술 작품에서 사라진 객체의 역할을 떠맡아야 한다고 말할 때 행하는 것이다. 메이야수가 상관주의자의 교과서적 사례로 올바르게 묘사한 칸트가 필경 최초로 경보음을 울린 인물일 것이라는 점은 역설적인데, 그 이유는 『판단력비판』이라는 그의 저서 전체가 어떤 사람이 당면하는 예술 작품 혹은 숭고한 경험이 무엇이든 간에 그것으로부터 그 판단자를 정화할 필요성에 기반을 두고 있기 때문이다. 이와는 대조적으로 여기서 OOO가 말하는 바는 예술 작품이 오로지 작품과 감상자의 혼성체로서 현존할 뿐이라는 것이다. 그런데 이 주장에는 상관주의와 변별되는 한 가지 단순하지만 중요한 진전이 있다. 이를테면, 상관주의는 사유-세계 상관물의 그 두 항이 오로지 서로 관계를 맺은 상태로 현존한다고 생각하고, 게다가 사유와 세계의 상관관계는 사물들의 여타 조합과 그 종류가 근본적으로

다르다고 생각한다. 하지만 OOO의 경우에는 그 항들 각각이 자신이 상대방과 맺은 관계로 망라되지 않는 자율적인 실재를 갖추고 있고, 게다가 사유-세계 조합이 수소와 산소의 조합이나 바퀴와 카트의 조합과 그 존재론적 종류가 전혀 다르지 않은데, 설령 이 주장이 근대 철학의 인간 중심적인 토대에 공격을 가하더라도 말이다.

훨씬 더 중요하게도 꽃의 모든 부분 혹은 물속의 모든 원자가 단순히 상관되어 있지 않은 것과 마찬가지로 사유와 세계도 단순히 상관되어 있지 않다. 그뿐만 아니라 사유와 세계는 오히려 하나의 새로운 객체를 생성하기도 하며, 그리하여 그것들은 그 객체의 내부에 현존함으로써 꽃의 방식이나 물의 방식으로 서로 접촉할 수 있게 된다. 일례를 제시하면 "포도주 빛 짙은 바다"라는 호메로스의 비유의 감상자로서 나는 나 자신이 바다를 대신하여 공연하는 포도주 빛 짙은 성질들과 더불어 그 비유 전체의 한 성분이다. 나는 하나의 객체이고, 사라진 바다도 하나의 객체이며, 비유 전체 역시 하나의 객체다. 미학적 형식주의는 작품과 감상자 둘 다의 상호 자율성을 요구하고, OOO는 새롭게 조합된 혼성체로서 감상자 더하기 작품의 자율성이 가장 중요한 자율성이라고 역설한다는 점을 참작하면 우주 속 여타의 것은 자유롭게 조합하도록 허용하면서 존재자들의 두 가지 특정한 종류(인간과 세계)를 깔끔하게 분리하는 데에만 관심이 있는 분류학적 형식주의를 OOO가 어떻게 벗어나는지는 틀

림없이 명료할 것이다.

대다수 훌륭한 관념의 경우와 마찬가지로 이런 관념도 부분적인 선례들이 없지 않다. 예를 들면 문학 연구자들은 독자 반응 비평으로 알려진 경향에 친숙한 지가 오래되었다. 이 학파는 모든 관계가 나름대로 객체라고 여기는 존재론을 OOO만큼 신봉하지 않고 일반적으로 텍스트가 상황에 의해 생산된다는 관념에 너무나 전념하지만 하나의 혼성 객체로서의 읽기 현상에 직접 부딪힌다. 예를 들면 독일인 비평가 볼프강 이저는 우리가 프리드에 대해서 방금 제기한 비판과 어긋나지 않을 몇 가지 논점을 진술한다. 이저 자신이 서술하는 대로

> 의미는 텍스트의 신호와 독자의 파악 행위 사이에 이루어지는 상호작용의 산물임이 틀림없이 명백하다. 게다가 마찬가지로 명백하게도 독자는 그런 상호작용에서 분리될 수 없고 오히려 독자의 내면에서 자극되는 활동이 그를 텍스트와 연계하여서 그가 그 텍스트의 효과성에 필요한 조건을 창출하도록 유도할 것이다. 그러므로 텍스트와 독자가 단일한 상황으로 통합되기에 주체와 객체의 분리는 더는 적용되지 않는다. 따라서 의미는 더는 규정되어야 할 객체가 아니라 경험되어야 할 효과라는 점이 당연히 도출된다.[17]

17. Wolfgang Iser, *The Act of Reading*, pp. 9~10.

텍스트와 독자의 단일한 상황으로의 통합이 바로 OOO가 시각 예술에 있어서 연극성에 대한 프리드의 반대 의견에 이의를 제기할 때 의도한 것이다. 이저가 잘못한 점은 그 상황이 '객체'라기보다는 오히려 '효과'로 이해되어야만 한다고 주장하는 것으로, 이렇게 해서 모든 명사를 동사로 교체하고 모든 실체를 역동적인 사건으로 교체하고자 하는, 최근 수십 년 동안의 강박적인 시도를 너무나 충실히 받아들이게 된다. 왜냐하면 우리가 텍스트-독자의 통합 상황을 객체로 부르기보다는 오히려 효과 혹은 사건으로 부른다면 이것은 텍스트-독자 혼성체가 그것이 무엇임에 의해 알려지기보다는 오히려 그것이 행하는 바에 의해 알려질 것이라는 점을 수반하기 때문이다. 그런데 어떤 사물을 그것이 행하는 바에 의거하여 규정하는 것('위로 환원하기')과 관련된 문제점은 행위자-네트워크 이론의 단점에서 분명히 볼 수 있는데, 요컨대 그 이론에 따르면 어떤 사물은 그것이 "수정하거나 변형하거나 교란하거나 생성하는" 것일 따름이기에 그것이 미래에 다르게 수정하거나 변형하거나 교란하거나 생성할 수 있게 할 어떤 잉여도 그 사물 속에 남지 않게 된다.[18] 텍스트-독자 혼성체를 객체라고 일컫는 것이 더 나은데, 그 이유는 모든 객체의 경우와 마찬가지로 이 경우에도 그것에 대한 어떤 특정한 이해도 망라할 수 없을뿐더러 그것에 대한 독자의

18. Bruno Latour, *Hope of Pandora*, p. 122. [브뤼노 라투르, 『판도라의 희망』.]

경험조차도 망라할 수 없는 어떤 통합적 실재가 존재하기 때문이다. 결국 우리는 언제나 자신의 경험을 오해할 수 있고 이 오해를 나중에 교정하려고 시도할 수 있다.

그런데 우리는 미학의 연극적 근거를 거론하고 있기에 연극에서 직접 비롯되는 일례를 살펴보는 것이 더 좋을 것이다. 프리드는 연극 자체에서 연극적인 것을 문제화한 핵심 인물로서 앙토냉 아르토와 베르톨트 브레히트를 인용한다. 그렇지만 이들 저자가 정반대의 방식을 취할지라도 연극을 이전 어느 때보다 더 과장되게 연극적인 것으로 만든다 — 브레히트는 감상자에게 생각하도록 요청하고, 아르토는 감상자에게 사유보다 더 원초적인 경험을 제공한다 — 는 점을 고려하면 내게는 그 두 인물 모두 반反프리드적 논증에 더 쉽게 활용될 수 있을 것처럼 보인다. 하지만 여기서 나는 약간 더 이전의 인물인 위대한 러시아 극작가 콘스탄틴 스타니슬랍스키를 언급하고 싶다. 그의 연기 체계 — 혹은 미국에서는 수많은 할리우드 스타가 본받은 '메소드 연기'로 알려진 것 — 는 등장인물의 내적 동기와 동일시하는 행위를 수반하는데, 일부 배우들은 심지어 자신이 현재 연기하는 등장인물의 상당히 비참한 생활방식대로 살아가기까지 한다. 스타니슬랍스키의 교습에서 인용된 특유의 한 구절은 그 중요성을 조명하는 데 도움이 된다.

〔제니아〕 소노바가 우리에게 말한다. "자, 저의 손에 수은 한 방

울이 있고 이제 조심스럽게, 매우 조심스럽게, 저는 그것을 보다시피 저의 오른손 두 번째 집게손가락 위에 붓고 있습니다. 바로 손가락 끝 위에 붓고 있습니다." 소노바는 그렇게 말하면서 운동 근육으로 상상의 방울을 자신의 손가락 끝 속으로 집어넣는 흉내를 내었다. "그것이 여러분의 몸 전체를 굴러가게 둡시다"라고 소노바는 지시한다. "서두르지 말고! 서서히! 매우 서서히!"[19]

예술 작품의 감상자는 이처럼 철저하게 엄격한 훈련을 거치는 경우는 거의 없지만, 우리는 자신이 파악할 수 없는 실재적 객체를 대신해야만 할 때마다 마찬가지의 연기를 하도록 요청받는다. 이 사실은 모든 예술에 원초적인 연극성이 있음을 뜻하는데, 그 이유는 감상자의 이런 연극적 참여가 없다면 예술이 단지 직서적인 것처럼 보이는 진술과 객체들로 이루어질 뿐이기 때문이다. 사실상 연극이 모든 예술의 뿌리에 놓여 있다는 점은 매우 명백한 것처럼 보여서 나는 가면이 인간 역사상 최초의 예술 작품이었다고 확신한다. 왜냐하면 이것이 한 객체가 다른 한 객체의 성질들 배후로 사라지는 상황 — 때로는 즐거움을 초래하지만 더 흔하게는 노골적인 공포를 초래하는 상황 — 을 보여주는 가장 명백한 사례이기 때문이다. 더욱이 가면의 흑마법보다 어

19. Konstantin Stanislavski, *An Actor's Work*, p. 366.

린이에게, 그리고 심지어 동물에게 더 깊은 영향을 미치는 예술 형식은 전혀 없다. 이 사실은 가면의 원초성을 가리키는 추가 지표다.

독자반응 이론과 메소드 연기의 유비는 인간과 비인간이 새로운 종류의 혼성 객체로 융합하는 사태를 설명하는 데 유용하다. 그런데 융합이 여기서 유일하게 중요한 논점은 아니다. 또한 융합되는 항들이 융합에 의해 창출된 더 큰 객체의 내부에서 서로 마주 보면서도 여전히 서로 분리된 채로 있다는 사실도 있다. 어떤 객체의 고립된 내부, 자신의 개별 요소들이 마주 보는 현장 ― 그 기원은 현상학에 있다 ― 은 예술 바깥의 최근 저자들이 생물학과 사회학, 철학에서 통찰을 산출하려고 탐구한 주제다. 생물학에서는 칠레인 면역학자 움베르토 마투라나와 프란시스코 바렐라에 의해 유명해진, 세포에 관한 자기생산 모형이 있는데, 이 모형에서는 세포가 외부 세계로부터 단절된 항상성의 자기복제 체계로 여겨진다.[20] 사회학에서는 엄청난 독일인 이론가 니클라스 루만이 있는데, 그의 경우에는 어떤 체계든 간에 체계와 그 환경 사이의 소통이 대단히 어렵다.[21] 이와 정반대로 난잡하게 이루어지는 소통에 관한 사례는 라투르에게

20. Humberto Maturana and Francisco Varela, *Autopoiesis and Cognition*. [움베르또 마뚜라나·프란시스코 바렐라, 『자기생성과 인지』.]

21. Niklas Luhmann, *Social Systems* [니클라스 루만, 『사회적 체계들』]; *Theory of Society*, Vol. 1 and 2.

서 찾아볼 수 있다. 그리고 철학에서는 또 다른 독일인인 페터 슬로터다이크가 있는데, 『영역들』 3부작에서 그는 그 안에서 무엇이든 일어나는 기포들에 관한 고찰에 매진한다.[22] 공교롭게도 라이프치히 철학자 안드레아 케른이 프리드에 대하여 표명한 직접적인 논평에서 유사한 통찰이 나타나는데, 케른은 다음과 같이 진술한다. "캔버스에 외재적인 것이 전혀 현존하지 않고, 그리하여 캔버스가 현존한다고 지각되는 전체 공간이 될 때 예술 작품은 관람자를 위해 세계를 묘사하는 예술 작품이 처음으로 될 수 있다. 디드로에 따르면 몰입되는 관람자가 바라보는 것은 외부가 전혀 없는 전체다."[23] 나는 단지 몰입된 관람자가 전체의 관찰자일 뿐만 아니라 그것과 결합하여 새로운 혼성 객체를 형성한다는 점만을 케른의 주장에 덧붙일 것이다.

이저 및 스타니슬랍스키와 마찬가지로 OOO 미학은 감상자 혹은 연기자의 어떤 다른 객체와의 융합이 아무리 짧게 지속하더라도 제3의 더 포괄적인 존재자를 창출하기 위해 이루어진다고 지적한다. 그리고 마투라나·바렐라와 루만, 슬로터다이크와 마찬가지로 OOO는 접근에서 물러서 있는 것에 관심이 있을 뿐만 아니라, 접근할 수 있는 그 무엇이 어떤 더 큰 객체의 내부를 점유하는 방식에도 관심이 있다. 또 하나의 대체로

22. Peter Sloterdijk, *Spheres*, Vol. I, II, III.

23. Andrea Kern, "Aesthetic Subjectivity and the Possibility of Art," p. 218.

잊힌 미학 철학자인 테오도르 립스는, 오르테가가 그의 방법을 비판했더라도 예술에서 감정이입이 수행하는 중요한 역할에 관해 이야기했고 우리를 이 책이 옹호하는 연극적 미학 모형의 끝까지 데리고 간다.[24] 앞서 지적한 대로 OOO는 즉물적인 것에 대한 프리드의 비난에는 친근감을 느끼지만 연극적인 것에 대한 그의 부정적인 견해에는 적대감을 느낀다. 그 함의 중 하나는, OOO는 프리드가 보기에 1970년대와 1980년대에 시각 예술을 무력하게 만든 연극성의 전면적인 기각을 수용할 수 없다는 것이다. 그 이유는 모든 연극성이 좋기 때문이 아니라 — 대부분 연극성은 과시적인 쓰레기다 — 일부 연극성이 중요할 가능성을 배제하지 말아야 하기 때문이다. 예를 들면 나는 요제프 보이스에 대한 형식주의의 일반적인 냉담함을 공유하지 않는데, 사실상 그의 작품 중 하나가 이 책[25]의 표지를 장식하고 있다.

몰입의 모험

여태까지는 주로 프리드의 「예술과 객체성」에 대해 언급하였다. 이 논문에서는 연극성이라는 개념이 모든 미술의 주적으로, 사실상 모든 미술의 죽음으로 부각된다. 연극적인 것에 대

24. Theodor Lipps, *Ästhetik*, 2 vols.; Ortega y Gasset, "An Essay in Esthetics by Way of a Preface," p. 138.
25. * 이 책 31쪽 각주 11번 참조.

한 프리드의 태도를 이런 식으로 제시하는 것은 불공정하지는 않더라도 — '연극적'이라는 낱말은 프리드가 자신의 마음에 들지 않는 미술을 가리키기 위해 계속해서 선택하는 형용사다 — 지나치게 단순화하는 행위일 것이다. 프리드만큼 지명도를 지닌 사상가들에게서 가장 흥미로운 것은 그들이 자신의 애초 원리의 한계에 맞닥뜨리고서 그것의 반대 원리 역시 설명할 필요성을 느끼는 순간이다. 예를 들면 후기 하이데거가 자신의 주의를 존재에서 개별 존재자들로 다시 돌릴 때 이런 일이 일어난다.[26] 라투르의 경우에는 이 탁월한 네트워크 사상가가 자신의 주의를 모든 네트워크를 넘어서는 무정형의 '플라스마'에 기울일 때 그런 일이 일어난다.[27] 조만간 우리는 회화의 평면성을 가장 열정적으로 주창한 그린버그가 마침내 "어떤 표면 위에 새겨진 첫 번째 자국이 그 표면의 실질적인 평면성을 파괴한다"(IV, 90)라는 점을 인정한다는 사실을 알게 될 것이다. 이것은 회화가 본질적으로 반평면성의 문제임을 뜻한다. 또한 우리는 콜라주에 관한 그린버그의 논고에서도 유사한 상황과 마주칠 것이다.

프리드의 저작에서도 이들 노선을 따르는 것이 나타난다. 프리드는 역사적 전회를 시도하면서 처음에 18세기의 프랑스로 되돌아가는데, 그곳에서 그는 디드로라는 인물에게서 강력

26. Martin Heidegger, "Insight Into That Which Is," in *Bremen and Freiburg Lectures*, trans. A. Mitchell, Indiana University Press, 2012, pp. 1~75.

27. Latour, *Reassembling the Social*, pp. 50 (주48), 132 (주187), 243~244.

한 반연극적인 동류의 것을 찾아낸다. 그런데도 프리드는 그 시기 프랑스 회화의 전개 상황을 살펴봄으로써 어떤 주어진 회화가 연극성을 중단하는 데 성공하는지 아니면 실패하는지를 결정하기가 상당히 어려울 수 있음을 인식하게 된다. 자신의 삼부작을 저술해 나가면서 마침내 프리드는, 반연극적 회화가 회화의 감상자가 현존하지 않는다고 가정하는 '절대적 허구'로 시작하지만 마네에 이르러 회화의 중심인물이 감상자의 응시에 직접 도전하는 당당한 '대면성'이라는 정반대 경향으로 결국 뒤집힌다는 결론을 내린다. 이런 방향으로 제기된 프리드의 주장을 요약하는 것은 몰입과 연극성이라는 이른바 대립자들 사이의 미묘한 차이를 보여주는 데 도움이 될 것이다.

1960년대의 청년 프리드는 미술 비평가였지, 저명한 미술사가는 아직 아니었다. 얼마 후에 프리드는 당대의 정평이 나 있는 마네 전문가들과 마찰을 일으킬 것이었다. 앞서 우리는 프리드의 초기 비평 작업이 미니멀리즘에 문제가 있음을 가리키는 주요한 용어로서 '연극성'을 두드러지게 사용함을 깨달았다. 자신이 비평에서 역사로 전환한 이유는 가장 지지할 만한 가치가 있어 보인 동시대의 미술가들을 이미 옹호했기 때문이고, 더불어 미술에서 연극적 전회가 일어나기 시작했기에 영원한 비난자로서 그 현장에 남아 있는 것에 아무 관심도 없었기 때문이라고 프리드는 말한다. 프리드의 관심이 미술사로 전환된 사태는 몇 가지 점에서 급격한 경력 변화를 나타내었지만, 연극적인 것

에 대한 그의 관심은 절대 줄어들지 않았다. 제기해야 할 첫 번째 물음은 '연극적'이라는 용어가 1960년대의 비평과 나중의 역사적 삼부작에서 같은 의미로 구사되는지 여부다. 여기서 프리드는 헷갈리는 메시지를 전송한다. 1980년에 출판된 『몰입과 연극성』이라는 저작의 서론 마지막 페이지에서 프리드는 자신의 비평 작업과 역사적 작업의 연속성을 강조한다.

> 1960년대 후반에 발표된, 최근의 추상 회화와 조각에 관한 여러 편의 시론에서 나는, 외관상 난해하고 선진적인 것처럼 보이지만 사실상 인기 영합적이고 평범한 그 시기의 대다수 작품이 내가 감상자와의 연극적 관계라고 일컫는 것을 정립하려고 했던 반면에 바로 그 최고의 최근 작품들 – 루이스와 놀런드, 올리츠키, 스텔라의 회화들, 그리고 〔데이비드〕 스미스와 카로의 조각품들 – 은 본질적으로 반연극적이었다고, 말하자면 이들 작품은 감상자를 마치 그곳에 존재하지 않는 것처럼 여겼다고 주장했다 … 연극성이라는 개념은 내가 디드로 시대의 프랑스 회화와 비평을 해석하는 데 중요하고, 게다가 추상 회화에 관한 나의 시론들에 친숙한 독자는 그 시론들과 이 책에서 전개된 개념들 사이에서 나타나는 어떤 유사점들에 대개 놀랄 것이다. 여기서 또한 나는, 회화(혹은 조각)와 감상자 사이의 관계에 관한 쟁점은 오늘날까지 그 중요성이 흔히 잠복하여 있었지만 여전히 긴요한 문제였다는 사실에서 정당화되는 이들 유사점을

나 자신이 알고 있다는 점을 독자에게 확신시키고 싶다(AT, 5).

그런데 1996년에 프리드는 방향을 완전히 바꾸어서 연극성이라는 그의 중요한 개념을 너무나 빨리 그의 역사적 작업에 동화시킨 독자들을 비난하였다. 『예술과 객체성』이라는 책에 실린 「나의 미술 비평 입문」이라는 제목의 긴 서두 부분에서 프리드는 1980년부터 정반대의 교훈을 설파하며 다음과 같이 말한다. "내가 때때로 마주하는 또 하나의 가정은, 1750년부터 마네의 등장 시기까지 이어진 반연극적 전통과 1960년대 추상 회화와 조각의 연극성에 맞선 투쟁 사이에 어떤 유사점이 존재할뿐더러 실제적인 연속성도 존재한다고 내가 생각한다는 것이다. 그런데 물론 나는 그렇게 생각하지 않는다"(AO, 52). 프리드는 이 사태를 부주의한 독자들이 오해한 결과로 설정하지만, 그것은 사실상 연극성에 관한 그 자신의 구상에 내재적인 유익한 갈등을 가리킨다. 미니멀리즘 미술가들에 대한 자신의 1967년 비평에서 '몰입'과 '드라마' ─ 프리드의 역사적 작업에 핵심적인 반연극적 용어들 ─ 와 견줄 만한 것은 전혀 없다고 올바르게 지적한 후에, 프리드는 그 문제의 진정한 핵심으로 이동한다.

18세기와 19세기의 프랑스 회화에 관한 나의 작업은, 반연극적 전통이 절대적 위기 국면에 이르렀고 사실상 1860년대 전반 마네의 혁명적인 캔버스들 속에서 그리고 이들 캔버스에 의해 하

나의 전통으로서 청산되었다는 믿음과 적어도 감상하기에 관한
쟁점에 대하여 그 위기 후에 일어난 모든 것은 그 이전에 나타
난 것과 어떤 중요한 의미에서 불연속적이었다는 믿음의 지배
를 처음부터 받았다(AO, 52~3).

프리드는 마네가 "대면성과 두드러짐을 위해 몰입을 거부한 점
은… 디드로적 전통 전체를 근본적으로 〔깨뜨린다〕"(AO, 53)라
는 진술을 덧붙인다.

　이 밖에도 디드로적 반연극성과 관련된 문제가 마네가 등
장하기 훨씬 전에 시작되었다고 우리에게 가르쳐주는 사람은
바로 프리드 자신이다. 『몰입과 연극성』의 흥미로운 부분들은
18세기 반연극적 회화가 언제나 다의적인 것들과 역逆경향들로
가득 차 있었다는 프리드의 명시적인 인식에서 대부분 비롯된
다. 나는 이것들 가운데 가장 중요한 것을 요약할 것이지만, 우
선 그 문제의 더 광범위한 철학적 측면을 떠올리는 것이 유용
하다. '형식주의'라는 용어가 헷갈리게 하거나 쓸모없게 될 정도
에까지 이르도록 매우 다양한 의미를 지니고 있는 것처럼 보일
지라도 2장에서 나는 그 용어가 칸트 ─ 그의 『판단력비판』은 여전
히 미학적 근대주의의 바이블이다 ─ 의 철학에서는 매우 정확한 의
미를 지니고 있다고 주장했다. 칸트의 경우에 그의 미학 이론에
못지않게 그의 윤리학과 형이상학에서도 '형식주의'는 무엇보다
도 자율성 ─ 인간 오성과 물자체의 상호 자율성, 윤리적 행위의 그 결

과로부터의 자율성 그리고 개인적으로 쾌적한 것으로부터 아름다움의 자율성 – 을 가리킨다. OOO의 관점에서 바라보면 그런 자율성 은 감탄할 만한데, 그 이유는 실재의 어떤 영역도 관계적 견지 에서 적절히 이해될 수 없기 때문이다. 그런데 앞서 우리는 칸트 가 덜 감탄할 만한 또 다른 편견도 채택함을 거듭해서 깨달았 는데, 칸트는 자율성이 언제나 인간 사유와 세계의 특정한 분리 이어야 한다고 가정한다.

일찍이 나는, 셸러가 윤리적 단위체는 세계와는 별도로 고 려되는 개인도 아니고 정반대로 인간과는 별도로 고려되는 세 계도 아니라 오히려 인간-더하기-소중한-객체로 형성된 혼성 체라고 암묵적으로 이해한다는 이유로 칸트 윤리학의 가장 중 요한 비판자로서 셸러를 거론했다. 이와 관련하여 나는 프리드 가 자신의 경력 전체에 걸쳐 연극성에 기울인 관심에 대한 셸러 적 해석을 감히 시도한다. 어떤 의미에서 프리드는, 감상자의 모 든 의식을 배제하기 위한 다양한 기법을 사용하여 회화 속 인 물들을 자신이 하는 일에 전적으로 몰입해 있는 것으로 묘사함 으로써 연극성을 물리치는 18세기 경향으로서의 '몰입'을 거론 한다. 디드로가 이런 경향의 이론적 거장으로서 설득력 있게 제 시된다. 카로의 현대 조각품들에 대한 프리드의 평가도 이들 조 각품의 부분들 사이에 맺어진 구문론적 관계들 역시 무생물적 형태의 몰입으로 해석될 수 있다는 점을 고려하면 그 취지가 반 연극적인 것으로 여겨질 수 있다. 그런데 『몰입과 연극성』의 2

장에 「절대적 허구를 향하여」라는 제목이 붙어 있는 문제의 허구는 회화가 감상자가 없는 상태에서 현존할 수 있다는 관념으로, 이 관념은 프리드가 찬양하는 반연극적 전통의 주요한 열망과 다름없다. 18세기에 이미, 특히 다비드의 회화에서 어떤 주어진 회화가 극단적으로 반연극적인지 아니면 연극적인지 결정하기가 어려울 수 있다는 점을 프리드는 인식한다. 프리드는 한편으로는 우리가 전혀 기대하지 않는데도 연극성이 불가피하게 생겨남을 인정할 수밖에 없고, 다른 한편으로는 계속해서 연극성을 모든 미술을 망치는 것으로 여기면서 자신이 성공적이지 않다고 여기는 모든 미술을 비판하기 위해 언제나 준비된 허사虛辭로 사용한다. 이런 모순은 1996년에 프리드가 제안한 대로 (AO, 49~50) 미술사가의 역할과 미술 비평가의 역할을 따로 변별함으로써 해소될 수 없다. 오히려 그런 모순은 몰입(예술 작품 속 부분들의 상호 관계)과 연극성(예술 작품과 감상자의 관계) 사이에 방대한 간극이 있다는 궁극적으로 칸트주의적인 가정을 프리드가 품고 있는 데서 비롯된다.

이 책의 관점은 다른데, 다시 말해 OOO의 시각에서 바라보면 예술 작품과 감상자 사이의 연극적 관계는 다른 수단에 의한 몰입일 따름이다. 이렇게 해서 비유에 대한 OOO의 연극적 해석이 시사한 것과 마찬가지로 우리는 연극성을 그 자체로 미술의 죽음이라고 해석할 수 없게 된다. 흥미로운 회화적 효과는 감상자가 도외시되는 '절대적 허구'를 통해서 얻을 수 있지만

결국에는 수소가 물의 본질적인 부분인 것에 못지않게 감상자도 예술 작품의 본질적인 부분이며, 바로 이런 이유로 인해 프리드는 반연극성이 하나의 허구임을 인정한다. 이런 시각은 예술 작품의 자율성을 훼손하지 않는데, 그 이유는 OOO의 셸러적 측면 혹은 라투르적 측면 – 라투르와는 상반되게도 인간이 반드시 복합체의 부분일 필요는 없다는 새로운 점이 추가된 측면 – 이 우리가 모든 존재자를 복합체로 여기지 않을 수 없게 하기 때문이다. 공교롭게도 예술 작품은 정치, 체스 혹은 요리에 못지않게 인간 성분이 필요한 객체의 일종이다. 그런데 인간 성분을 갖춘 객체조차도 감상자가 자신이 속하는 바로 그 복합 객체를 해석하려는 이차적 시도를 비롯하여 그것에 속하지 않는 모든 것으로부터 자율적이다. 이 사실은 미학뿐만 아니라 철학 전체에도 큰 영향을 미친다. 셸러가 이런 문제의 윤리적 차원의 선구자로 여겨지고, 라투르가 형이상학적 차원의 선구자로 여겨지는 것과 마찬가지로 프리드는 미학적 차원의 선구자로 여겨져야 한다. 달리 진술하면 라투르가 형이상학을 '셸러화하는' 것과 꼭 마찬가지로 프리드는 예술을 '셸러화한다'고 말할 수 있을 것인데, 이들 세 인물 중에 프리드가 자신의 결론을 의기양양하게 끌어냈다기보다는 오히려 마지못해 끌어낸 것처럼 보이는 유일한 인물이라는 차이가 있다. 미술의 역사가 이쪽의 명백히 몰입적인 회화와 저쪽의 명백히 연극적인 회화가 깔끔하게 분리됨을 보여주는 동시에 마네가 디드로적인 반연극적 전통을 모더

니티 끝까지 단순히 연장했었더라면 상황이 프리드가 작업하기에 훨씬 더 수월했었을 것이다. 그런데 자신의 지적 성실성으로 인해 프리드는 더 복잡한 난국을 찾아내게 되었다.

그러나 미니멀리즘의 연극성에 대한 비판자이자 디드로의 지지자인 프리드는 정확히 어떻게 감상자를 예술 작품으로 재주입하는 사람 — 자기 의사에 반하게도 — 이 되었는가? 이런 사정으로 인해 프리드의 역사적 삼부작이 매우 흥미진진하게 되는데, 여기서 나는 그것을 요약할 수 있을 따름이다. 바라보는 사람이 없는 회화는 터무니없을 것이지만, 18세기에 프랑스 회화의 어떤 경향 — 디드로의 박수갈채를 받은 경향 — 이 절대적 허구를 산출하기 위해 전력을 다함으로써 일부 회화의 인물들과 객체들은 감상자를 전적으로 배제할 지경에 이를 정도까지 그들 자신의 현실에 몰입하게 되었다. 비눗방울을 부는 데 매우 몰입하여 자신도 자신의 동행자도 우리의 현존을 위한 여지를 제공하는 데 아무 주의도 기울이지 않는 한 소년을 샤르댕은 묘사한다.[28] 샤르댕의 또 다른 회화에서는 한 소년이 카드의 집을 짓는 데 열중하고, 우리에 대한 그의 무관심은 마치 우리를 그림에서 밀어내는 것처럼 우리 쪽으로 열린 책상 서랍으로 더욱더 강조된다.[29] 장-밥티스트 그뢰즈는 깊은 생각에 완전히 몰입한

28. * 샤르댕의 1734년 회화 작품 〈비눗방울〉을 보라.
29. * 샤르댕의 1737년 회화 작품 〈카드의 집〉을 보라.

빨간 머리 젊은이와 더불어 여타 사람의 몰입을 강조할 따름인 일탈을 보이는 소수의 어린아이를 제외하면 대체로 아버지의 성경 읽기에 열심히 주목하는 가족을 그린다.[30] 카를 반 루는 성 아우구스티누스의 뛰어난 웅변 장면, 주교가 참여하는 세례식 장면 혹은 스페인 로맨스 소설을 시골에서 읽는 장면을 선호하는데, 이들 장면 모두에서 인물들은 자신이 하는 일에 매우 몰두하여 감상자로서의 우리가 고려되는 느낌이 절대 들지 않는다. 명백히 반연극적인 이들 사례는 미니멀리즘의 비판자이자 디드로의 해석자로서 프리드에 관해 알려진 바와 정확히 맞아떨어진다.

그렇지만 곧 프리드는 반연극적 관점의 한계에 대한 자각이 점점 증대하는 조짐을 나타낸다. 이미 『몰입과 연극성』에서 프리드는 18세기의 중추적인 프랑스 화가 다비드의 작품을 해석하는 데 어려움이 있음을 인정한다. 다비드가 프랑스혁명 이전에 그린 〈호라티우스 형제의 맹세〉(1784)라는 유명한 캔버스 회화는 캔버스의 왼쪽에서 맹세를 하는 형제와 오른쪽에서 울고 있는 여인의 전적인 몰입에서 알 수 있는 것처럼 반연극적 견지에서 의도되었음이 명백하다. 하지만 다른 시각에서 바라보면 그들이 취한 포즈들은 모두 감상자에게 거의 신파조로 절규하는 것처럼 보일 정도로 매우 부자연스럽다. 나중에 다비드는

30. * 그뢰즈의 1755년 회화 작품 〈자녀들에게 성경을 읽어주는 아버지〉를 보라.

이 회화에서 부주의한 연극성이라고 점점 더 자인하게 되는 것이 드러나는 사실로 인해 마음이 불편해졌고, 따라서 〈사비니의 여인들〉(1799)에서 반연극적 전투 장면을 시도할 때 다른 접근법을 채택함으로써 시간 속에 흡수되어 동결된 순간처럼 보이는 상황을 산출하였다. 하지만 이 회화 역시 매우 연극적인 것처럼 보이게 된다. 더 일반적으로, 적어도 장기간에 걸쳐 모든 특정한 회화를 연극적인 것으로 해석할지 아니면 반연극적인 것으로 해석할지가 더 어려워지게 된다는 감각을 누구나 얻게 된다. 다비드에 관한 이런 소견은 프리드의 삼부작 중 그다음 저서 『쿠르베의 사실주의』로 이어지는 매개 역할을 수행한다. 장-프랑수아 밀레라는 화가는 노동에 몰입한 농부들을 묘사하는 데 뛰어났다. 더 정확히 말하자면 일부 비평가는 그렇게 생각하지만 다른 일부 비평가는 정반대로 주장하는데, 즉 밀레는 자신의 그림 속 농민들이 몰입한 상태에 있는 것처럼 보이게 만들려고 너무나 열심히 노력해서 그들이 사실상 연극적인 포즈를 취하고 있는 것처럼 보인다고 주장했다(CR, 237). 쿠르베는 자신의 회화에서 샤르댕과 그뢰즈 같은 이전의 미술가들에게서 나타난 회화의 폐쇄성을 거부함으로써 몰입과 연극성이 이처럼 점점 더 모호해지는 상황을 타개한다고 프리드는 주장한다(CR, 234). 프리드가 지적하는 대로 앞서 언급된 샤르댕의 회화 〈카드의 집〉은 더할 나위 없이 가장 쿠르베적이지 않은 작품이다(CR, 225). 쿠르베는 폐쇄성을 겨냥하기보다는 오히려 감상

자와 회화의 '통합체'를 겨냥하거나 혹은 적어도 쿠르베 회화의 최초 감상자, 즉 쿠르베 자신과 회화의 통합체를 겨냥한다(CR, 277). 쿠르베는 회화와 화가가 더는 대립적이지 않고 오히려 "몰입적 연속체"(CR, 277)의 부분을 이루는 방식으로 그 자신을 자신의 회화에 물리적으로 투사하는데, 프리드는 그 연속체를 쿠르베의 동시대인 철학자 펠릭스 라베송의 형이상학과 연계한다(CR, 247). 개인적 차원에서 언급하면 쿠르베가 그 자신을 자신의 회화에 물리적으로 투사하는 이런 사태는 프리드가 아나폴리스에서 행한, 학생 시절의 나를 매우 몰입시킨 강연의 주제였다. 그런데 나는 그날 밤에 라베송이 언급되었는지 여부를 더는 기억하지 못한다.

이제 우리는 프리드의 삼부작에서 마지막 주제인 마네를 다룰 것인데, 쿠르베 책의 말미에 마네의 위업이 이미 예시된다. 그린버그의 경우에는 이른바 환영주의에서 평면성으로 전환했다는 이유로 마네를 최초의 현대 화가로 본다. 하지만 프리드의 경우에는 평면성이 모더니즘의 핵심이 아니라는 점을 우리는 이미 알고 있다. 프리드가 보기에 오히려 마네는 쿠르베가 화가/감상자로서의 그 자신을 회화에 투사함으로써 그 징조를 나타낸 반연극성의 붕괴 상황에 대응하고 있다. 마네는 감상자가 현존하지 않는다고 가정하기보다 자신이 그린 각각의 주요 회화에서 중심인물이 감상자를 단호히 살펴보는 것처럼 보이게 하는 근본적인 대면성을 통해서 이런 상황을 타개한다. 마네의 중

심인물들이 나타내는 이런 태도를 넘어서 그의 회화가 평평한 것처럼 보이는 이유는 표면의 모든 부분이 전과 같지 않게 근본적인 대면성으로 감상자를 마주하기 때문인데, 이런 두드러진 변화에 힘입어 프리드는 그린버그의 주요 관심사를 자신의 관심사에 종속시킬 수 있게 된다(CR, 286~7). 그 삼부작의 세 번째 저서에서 프리드는 그린버그식의 마네를 자신이 거부하는 점을 자세히 설명하면서 마네의 동시대 비평가들은 그의 회화가 나타내는 평면성을 그다지 주목하지 않았다고 지적한다. 사실상 이것은 마네에게 소급하여 투사된 인상주의적 관심사였던 것처럼 보인다. 마네는 연극성 문제에 대한 참신한 해결책에 더 많은 관심을 기울였다(MM, 17). 요약하면

> 마네는 감상자의 현존을 부정하거나 상쇄하는 것이 아니라 인정하고자 했다⋯인정 행위가 마네의 그림이 나타내는 악명 높은 '평면성'에의 열쇠를 쥐고 있다. 그 행위는 지금까지 언제나 평면성으로 여겨졌던 것을, 더 중요하게도, 이전과는 달리 회화 전체가⋯감상자를 대면하게 하려는 시도의 산물인 것처럼 보이게 한다(MM, 266).

프리드가 보기에 연극성 문제와 씨름하는 이런 새로운 방식은 오로지 마네와 관련이 있는 것이 아니라 오히려 마네의 주요한 1860년대 세대 동료들이 나타낸 특질인데, 특히 앙리 팡탱-라

투르, 알퐁스 르그로 그리고 미국인 이주자 제임스 맥닐 휘슬러가 굳게 뭉쳐 이룬 삼인조의 특질이다. 프리드가 진술한 대로 "1860년대에 복잡하고 모호한… 어떤 일이 일어났으며, 그리고… 몰입과 폐쇄성이라는 쟁점들에 대한 이중의 감성 혹은 분열된 감성의 출현과 밀접히 관련된 어떤 일이 있었던 것처럼 보인다"(MM, 279~80). 그런데 마네는 자신의 동료들과는 달리 몰입적 전통을 더 단호히 저버린다. "1860년대 마네의 모든 캔버스에서는 르그로와 팡탱의 작품들처럼 몰입이 긍정적으로 강조되지 않는다 … "(MM, 281). 프리드는 마네의 이중 구속을 다음과 같이 설명한다. "그런데도 관람자가 회화의 이름으로 마네의 인물들에 의해 소환된다고 느낄 정도로… 〔마네의〕 가장 전형적인 회화들은 모델의 비현전뿐만 아니라 감상자에 대한 회화의 현전도 강력히 요구한다"(MM, 344).

그런데 마네의 야심만만한 후기 회화 〈막시밀리안 황제의 처형〉을 언급할 때 프리드는 이중 구속에 대한 자신의 적합한 변론에서 물러나서 18세기의 디드로적 전통에 다시 한번 의지한다.

다비드 혹은 심지어 그뢰즈 이후로 주요한 프랑스 전통의 일부였고 그 전통이 절대적 위기 국면에 이르렀을 때 〔마네의〕 〈처형〉에서 마지막으로 한번 나타난 폭력은 회화와 감상자 사이 갈등의 격렬함으로 해석할 수 있게 된다. 이런 해석은 마치 감상

자를 부정하거나 혹은 상쇄함으로써 감상자의 비현존이라는 허구를 정립하라는 디드로적 명령이 회화와 감상자 사이의 치명적인 상호 적대 관계를 언제나 수반했던 것과 매우 유사하다 (MM, 357~8).

이런 적대 관계에 대한 깊은 감각은 사실상 프리드의 가장 프리드적인 측면으로, 그의 후기 역사적 작업만큼이나 결정적으로 그의 초기 비평을 형성한다. 그런데 프리드가 제시하는 것은 회화와 감상자 사이의 갈등보다 몰입(감상자를 배제하는 회화적 폐쇄성을 산출한다)과 연극성(감상자가 회화에 직접 연루되어야 한다) 사이의 갈등이다. 하지만 이런 갈등을 결정적인 것으로 여기는 구상은 분류학적 의미에서의 형식주의에 굴복하는 것이라고 나는 주장한다. 이를테면 샤르댕의 소년들이 자신의 비눗방울과 카드 성에 몰입한 상태 혹은 카로의 조각적 요소들이 서로 몰입한 상태는 올랭피아의 응시나 뉴저지의 고속도로에 우리 자신이 몰입한 상태와 그 종류가 다른 것으로 여겨진다. 이 책을 마무리할 무렵에 나는 막달레나 오스타스가 프리드를 해석하면서 같은 견해를 표현함을 깨닫고서 기뻤는데, "우리를 사로잡고 매혹하는 것 혹은 우리의 열광을 생성하고 유지하는 것은 바로 [어떤 비연극적 회화에서 나타나는 인물들의] 철저한 자기 폐쇄에 대한 이런 감각이고, 그리하여 그 인물들의 주변 세계가 그들을 완전히 흡수하는 것과 마찬가지 방식으로 그 회화

는 우리를 흡수하게 된다."[31]

누구나 토니 스미스의 고속도로 모험에 미학적 이의를 여전히 제기할 수 있지만 단지 그것의 연극적 요소에 반대함으로써만 이루어지는 것은 아니다. 달리 진술하면 몰입과 연극성은 에마뉘엘 레비나스의 용어를 빌려 성실성으로 일컬어질 수 있을 더 넓은 현상의 두 가지 다른 형태일 따름이다.[32] 존재론적으로 말하자면 비눗방울을 부는 소년이 감상자를 인식하는지 여부는 사실상 별로 중요하지 않다. 그 소년이 우리를 향해 공공연히 포즈를 취하고 있었다면 프리드는 당연히 자유롭게 이 상황을 '연극적'이라고 일컬었을 것이다. 하지만 결국 연극은 또 다른 형태의 몰입일 따름이거나, 더 정확히 말하자면 또 다른 형태의 성실성일 따름이다. 칸트식 형식주의와는 어긋나게도 회화와 감상자 사이에 전적으로 근본적인 차이는 존재하지 않기에 이쪽에서 저쪽으로 경계를 넘어서는 것이 비예술의 영역으로 들어가는 것은 아니다. 이 점을 이해하는 것은 전통적인 회화와 조각이 하지 않았던 어떤 방법대로 살아 있는 인간을 편입한 예술에 프리드와 그린버그 ― 그들의 차이점이 무엇이든 간에 ― 가 체계적으로 불공정할 수 있었던 방식을 이해하는 것이다.

31. Magdalena Ostas, "The Aesthetics of Absorption," p. 175, 강조가 첨가됨. 방금 인용된 문장 외에 오스타스의 논문 전체가 몰입과 연극성이 서로 대립적이라는 프리드의 관념에 중요한 이의를 제기한다.

32. Emmanuel Levinas, *Existence and Existents*. [에마뉘엘 레비나스, 『존재에서 존재자로』.]

칸트에 의해 구상된, 사유와 세계 사이의 절대적 균열을 지나치게 신봉하는 경향은 프리드가 최근에 발표한 쇠렌 키르케고르에 관한 논문에서도 감지될 수 있다. 그것은 나에게 매혹적인 인상을 주는 논문이지만 잘못된 논문이다. 「콘스탄틴 콘스탄티우스가 극장에 가다」라는 제목의 그 논문은 1843년에 콘스탄틴 콘스탄티우스—키르케고르의 많은 필명 중 하나—라는 이름으로 출판된 키르케고르의 『반복』에 실린 한 구절에 대한 꼼꼼하고 열정적인 해석을 제시한다. 앞서 우리는 연극성에 관하여 프리드가 자신의 경력 전체에 걸쳐 수행한 논고에 모호한 점이 있음을 이미 깨달았다. 가장 단순한 의미에서 프리드는 회화에 내재적인 몰입이 폐쇄성을 달성함으로써 감상자를 배제하는 고전적인 디드로적 반연극성의 옹호자다. 이 원칙은 동시대 미술 작품에 관한 프리드의 견해도 좌우하는 것처럼 보이는데, 그리하여 나쁜 미술은 일반적으로 그 연극성으로 인해 나쁜 것으로 여겨진다. 하지만 더 미묘한 의미에서 프리드는 자신의 역사적 작업의 압력 아래서 자신의 애초 비판을 확대하여 다비드와 밀레의 모호성을 설명할 뿐만 아니라 마네의 명시적인 이중 구속도 설명한다. 이들 두 의미 중 어느 의미에서 프리드는 키르케고르를 반연극적이라고 해석하는가? 불행하게도 그것은 더 단순한 의미에서 그런 것처럼 보인다. 베를린에서 어떤 소극의 공연을 관람하게 된 콘스탄티우스는 다른 누군가가 그 소극에 몰입하는 것을 본 후에야 그것이 그럴싸한 연극임

을 깨닫는데, "내 맞은편 객석의 세 번째 줄에 어린 소녀가 앞줄에 앉아 있는 더 나이 든 신사와 숙녀에 의해 반쯤 가려진 채로 앉아 있었다."[33] 프리드는 "재빨리 분명해지는 대로 중요한 점은 그 소녀가 관찰당하고 있음을 전혀 인식하지 못했다는 것이다"[34]라고 예리하게 지적한다. 그 소극 자체는 콘스탄티우스에게 아무 영향도 주지 않았지만, 전체 상황을 참을 수 있게 만드는, 그 연극에의 아이 같은 몰입과 경이를 나타내는 한 인물이 추가됨으로써 그것은 아무튼 그럴싸한 것이 된다. 그 소극 자체는 프리드의 나쁜 의미에서 연극적이지만 그 어린 소녀의 소박한 몰입이 전체적으로 비연극적인 것으로 여겨지는 더 복잡한 복합체를 창출한다.

그런데 그 소녀가 콘스탄티우스를 알아채지 못한다는 단순한 사실은 폐쇄성—아무튼 그가 그 소녀를 그 소극과 연계하는 몰입의 영역 바깥에 있는 것 같은 상황—의 충분한 기준으로 여겨지지 말아야 한다. 왜냐하면 그 소녀가 그 소극을 관람하는 데 몰입하고 있다면 콘스탄티우스는 그 소녀의 몰입 상황에 마찬가지로 몰입하고 있기 때문이다. 이런 행위가 아무튼 더 복잡한 이차 관찰로 여겨지더라도 그의 입장은 그 소녀의 입장에 못지않게 성실하거나 소박하다. 그 소녀는 그 소극을 진지하게 관람하

33. Søren Kierkeggard, *Repetition*, p. 167.
34. Michael Fried, "Constantin Constantinus Goes to the Theater," p. 258.

는 데 자신의 에너지를 소비하고, 콘스탄티우스는 그 소녀의 성실성에 성실히 관여하는 데 자신의 에너지를 소비한다. 다시 말해서 콘스탄티우스의 감상자2 입장은 그 소녀의 감상자1 입장과 그 종류가 근본적으로 다르지 않으며, 그리고 그 소녀가 얼굴을 돌려 콘스탄티우스를 인지하고 그에게 미소를 짓더라도 상황은 그다지 바뀌지 않을 것이다. 그렇다면 그 소녀는 소극 자체가 아닌 다른 것에 대하여 성실하게 되었을 따름일 것이다. 이런 까닭에 나는 키르케고르에 대한 프리드의 놀랍도록 인상적인 해석, 오직 콘스탄티우스만을 몰입의 영역 바깥에 있는 감상자로 두려는 그 명백한 시도에 동의하지 않는다. 그리고 궁극적으로 우유부단하고 자기도취적인 회의의 표현에도 불구하고 키르케고르 자신보다 더 위대한 선택과 헌신, 참여의 철학자가 누구인가? 칸트가 현상적 사유와 실재적 세계를 분리하는 최고의 형식주의 철학자라면 키르케고르는 사유와 감정의 헌신이 어느 모로 보나 텅 빈 공간 속 생명 없는 돌만큼 실재적인 새로운 현실을 생성한다고 여기는 사상가다. 이런 까닭에 키르케고르는 스스로 공언한 적인 헤겔과 일반적으로 대비되지만 칸트와의 대비가 훨씬 더 유익할 것이다. 쟁점이 어떤 식으로 전환되든 간에 우선 나는 키르케고르를 탁월한 연극적 철학자가 아닌 다른 식으로 해석하는 것은 불가능하다고 깨닫는다.

4장 캔버스가 메시지다

그린버그에 대한 나의 지속적인 관심에 의문을 나타내는 미술계의 친구들에게 응답할 때 나는 그의 책을 읽으면서 겪은 나의 개인적 경험의 세기를 간단히 언급한다. 이런 식으로 정념에 호소하는 것은 자신이 옳다고 보증하는 데에는 절대 충분하지 않지만 자신이 그저 허풍을 떨고 있지는 않다는 점은 확신시킨다. 게다가 이것은 지적 생활과 관련된 많은 문제를 바로 떨쳐버린다. 대다수 사람은 단일한 저자 혹은 일단의 관련 저자의 작품들을 몰입하여 읽으면서 보낸 소수의 아름다운 여름 — 그동안 자신의 뇌에서 무언가 비가역적인 일이 일어났다 — 을 떠올릴 수 있다. 나 자신의 경우에는 나의 직업적 전문분야와의 명백한 관련성이 전혀 두드러지지 않고 오로지 독서의 불가해한 쾌락에서 그 에너지를 끌어낸 그런 여름이 두 번 있는데, 그 두 여름은 이십 년 이상 떨어져 있다. 첫 번째 여름은 프로이트의 저작을 탐독하느라고 보냈고, 두 번째 여름은 그린버그의 저작을 꼼꼼히 읽는 데 쏟았다.[1] 적어도 우리가 말할 수 있는 것은 이들 저자가 각자 당대의 가장 훌륭한 산문 작가에 속한다는 점이다. 게다가 만연하는 의견과는 대조적으로 직서적 서술을 넘어서는 실재적인 것을 감지하지 않고서는 훌륭한 산문을 쓸 방법이 전혀 없다. 그 두 저자는 모두 얼마간 논란이 되는 쟁점들에 관

1. Clement Greenberg, *The Collected Essays and Criticism* (4 vols.) ; *Late Writings, Homemade Esthetics, Joan Miro, Henri Matisse (1869-)*.

해 솔직한 입장을 취하고 둘 다 나중에 자신이 부정적으로 판단될 바로 그 틀을 확립했는데도 가끔씩 구식으로 여겨진다. 프로이트와 그린버그는 솔직하게 그리고 권위가 있게 말한다. 그들이 자신의 개인사를 다루면서 때때로 아무리 공격적이었더라도 작가로서 그들은 내게 잘난 체한다는 인상을 주지 않는다. 원칙적으로 그들은 우리 각자가 그들 각자의 숙달 수준에 접근할 수 있다고 기대하는 것처럼 보인다.

그렇다 하더라도 앞서 내 친구 베셀리가 보낸 이메일에서 인용된 대로 여전히 많은 사람이 그린버그를 지난 반세기에 걸친 미술의 실천에 의해 반박된 고답적인 인물로 주로 여긴다. 그린버그가 1960년대 이후 미술계의 주요 인물들에 대한 호의적인 비평가가 아니었다는 것은 틀림없는데, 사실상 그린버그는 거의 모든 인물이 모더니즘 첨단에서 안타깝게도 벗어났다고 여겼다. 뒤샹(1960년대에 지배적인 영향력을 발휘하기 시작한 초기 인물)은 그저 "훌륭한 미술가가 아니"었을 뿐이고, 앤디 워홀 역시 마찬가지였다(LW, 221). 보이스는 지루했고, 게르하르트 리히터는 별로 좋지 않았다. 이들 특정한 평가가 잘못되었다고 깨닫는 사람들에게게도 이런 평가 자체는 우려할 이유가 없는데, 모든 분야에서 가장 어려운 것은 자신의 세대보다 더 젊은 세대에서 재능이 있는 사람을 탐지하여 평가하는 것이다. 칸트가 성서에 표현된 수명만큼 살아서 헤겔의 공들인 철학적 저작과 더불어 20세기 현상학, 프랑스 포스트모더니즘 그리고 들뢰즈의

전집을 읽을 수 있었다면 우리는 칸트가 이들 저자 모두를 비꼬는 투로 조롱하면서 고찰하리라 예상할 수 있을 것이다. 칸트는 자신의 첫 번째 중요한 후계자, 즉 피히테를 일축함으로써 이미 그 노선으로 향하게 되었다. 『연방주의자 논집』의 저자들의 경우에도 그들이 부활하여 미합중국의 연이은 다양한 대통령 ─ 최악의 대통령은 말할 것도 없고 최선의 대통령 중 일부를 포함한 인물들 ─ 에 관해 고찰하도록 요청받는다면 틀림없이 마찬가지 상황일 것이다. 불행하게도 그린버그의 경력은 그가 무취미의 배교자로 물리친 포스트형식주의 미술가들의 발흥과 겹쳤다. 이런 까닭에 그린버그는 예전처럼 순조롭게 존경받는 고전주의자가 결코 아니라 오히려 젊은이들의 꿈을 짓밟고 결코 용서받지 못한 촌스러운 아저씨가 된다.

그런데도 그린버그는 고전주의자다. 지난 칠십 년 동안의 미국 미술은 그린버그주의적인 것이었거나 아니면 더 흔히 대담하게 반그린버그주의적인 것이었다. 그것은 마치 지난 두 세기 동안의 철학이 칸트와 관련지어 규정될 수 있는 것과 완전히 마찬가지의 상황이다. 그런데 세 세대에 걸친 미술가들의 반감으로부터 아무튼 그린버그를 격려할 인자는 그린버그가 갖는 영속적인 저자로서의 지위뿐만이 아니다. 또 하나의 인자는 그린버그가 다양한 여러 분야를 가로지르는 더 넓은 지적 경향에 속한다는 것이다. 그로 인해 그의 사유는 미술계를 넘어서는 더 큰 현상이 된다. 이 주제를 간단히 논의하자.

프리드 대 그린버그

그린버그의 사상을 계속해서 고찰하기 전에 그린버그와 그에게서 멀어진 찬양자인 프리드 사이에서 드러난 몇 가지 주요한 차이점을 간략히 언급해야 한다. 앞서 우리는 프리드가 스텔라에 관한 자신의 1966년 시론을 그린버그의 고압적인 영향력 ─ 여러 가지 이유로 의기소침하게 만들 수 있을 영향력 ─ 에서 벗어나서 자신의 독창적인 비평적 견해를 최초로 찾아낸 현장으로 자랑스럽게 여긴다는 사실을 깨달았다. 프리드는 모더니즘 회화에 관한 그린버그의 가장 유명한 논제, 즉 그것은 언제나 캔버스의 평면성에 관한 문제라는 논제를 그것에 이의를 제기할 정도까지 확장함으로써 그 작업을 수행한다. 이런 통찰은 1949년이 되어서야 영어로 옮겨진 오르테가의 진술에서 예시되었다. "[인상주의와 더불어] 벨라스케스의 배경이 전면으로 끌려나왔고, 그리하여 전경과 비교될 대상이 없기에 당연히 그것은 더는 배경이 아니게 된다. 회화는 화가가 그 위에 그림을 그리는 캔버스처럼 평면적인 것이 되기 마련이다."[2] 그 착상은 분명히 이탈리아 르네상스에서 마네에 이르기까지 서양 회화를 지배했고 19세기에는 한낱 아카데믹 기법 혹은 키치 기법에 불과한 것으

2. José Ortega y Gasset, *The Dehumanization of Art*. [오르떼가 이 가세트, 『예술의 비인간화와 그 밖의 미학수필』.]

로 퇴화해버린 삼차원 환영주의와 가능한 한 타협을 하지 않는 것이었다.

　1966년에 이미 프리드는 평면성의 발달이 아방가르드 회화에서 자연스럽게 다소 수그러들었고 오히려 이제는 발달 압력이 형태에 가해지고 있다고 그럴듯하게 주장한다. 그린버그조차도 순수한 평면성은 달성할 수 없는 것일 뿐더러 폴록과 뉴먼, 루이스에 의해 직접적으로 멸시당한다고 인정하는데, 그들은 모두 '뒤에서 화면을 개방함'으로써 순수시각적 환영주의를 통해서 그것에 새로운 깊이를 부여한다. 그런데 그린버그는 프리드 자신과 같은 정도로 평면성에서 형태로 비평적 전환을 실행하지는 않는데, 이에 대한 증거는 형태에 사로잡힌 스텔라의 미술에 대한 그린버그의 무관심이다. 대체로 그린버그는 아방가르드 회화에서의 내용이 그 매체의 주요한 면모, 즉 평면성에 대한 자각을 암시함이 틀림없다고 역설하는 것에 집착했다. 이런 까닭에 그린버그는 인상주의, 세잔, 분석적 입체주의, 몬드리안 그리고 이 원칙에 매우 집중한 여타의 미술가와 운동은 상찬한 반면에 다른 유명한 화가들은 명시적 형식(달리)이거나 암시적 형식(칸딘스키)의 삼차원 환영주의에 빠져버린다고 일축한다. 프리드는 무엇이 다른가? 프리드는 우리에게 놀런드와 올리츠키, 스텔라를 1960년대 중반의 가장 선진적인 미술가로 여기도록 요청한다. 그 이유는 이들 화가 역시 자신의 매체의 (상이한) 주요한 면모, 즉 그 형태를 여전히 자각하기 때문이다.

모든 것은 내용과 그 바탕의 상호작용에 달려 있는데, 그 상호작용을 매개로 그린버그와 프리드는 게슈탈트 심리학과 연결될 뿐만 아니라 더 직접적으로는 하이데거 및 마셜 매클루언과 연결된다.[3] 그린버그와 프리드의 경우에 공히 회화에서 상연 중인 핵심 드라마는 어떤 회화의 내용과 그 매체의 본성 사이에서 펼쳐진다. 그렇더라도 그린버그의 경우에는 이런 사태가 매체의 평면성과 관련이 있고, 프리드의 경우에는 매체의 형태와 관련이 있다. 어떤 회화 속 형태를 묘사된 형태라고 일컫는 것은 무방하지만 프리드가 지지체의 형태를 리터럴 형태라고 일컬을 때는 이상한 선택처럼 보이는데, 그가 "단지 지지체의 윤곽"을 언급하고 있는 것은 아니라는 단서를 덧붙일 때에도 역시 그렇다. 그 이유는 앞서 우리가 '리터럴'이라는 용어가 기본적으로 '물리적'이라는 의미가 아니라 '관계적'이라는 의미를 뜻함을 이해했기 때문이다. 그린버그가 캔버스의 평면성을 강조한다는 사실이 프리드와는 달리 그린버그가 한 점의 그야말로 물리적인 재료로서의 캔버스에 관해 이야기하고 있음을 뜻하지는 않는다. 그런데 프리드가 주장하는 바는 바로 그린버그가 아무튼 무의식적으로 미니멀리즘 미술가를 위해 식탁을 차린다는 것이다(AO, 36). 나는 프리드가 그린버그의 평평한 캔버스를 즉물주의를 향한 한 걸음으로 잘못 해석한다고 생각한다. 그런데 내

3. Graham Harman, "The McLuhans and Metaphysics."

가 알고 있는 한 프리드는 여전히 이 논제를 정말로 신봉한다. 사실상 어떤 회화의 이차원 배경막과 관련하여 즉물적인 것은 전혀 없는데, 그 이유는 우리가 회화에 주의를 집중하는 한에서 캔버스가 배경으로 물러서 있기 때문이다. 게다가 나는 그린버그가 이 점을 철저히 알고 있다는 인상을 받는다. 기묘한 것은 스텔라에 관한 1996년 시론에서 드러난 대로 프리드 역시 그것을 철저히 알고 있다는 점이다. "내가 **형태** 자체로 뜻하는 바는 단지 지지체의 윤곽(나는 즉물적 형태라고 일컬을 것이다)도 아니고 단지 어떤 주어진 그림 속 요소들의 외형 윤곽(나는 묘사된 형태라고 일컬을 것이다)도 아니라 오히려 그 속에서 즉물적 형태와 묘사된 형태 둘 다에 관한 선택이 이루어지고 서로 응답하게 만드는 매체로서의 형태다"(AO, 77). 하지만 겨우 몇 페이지 뒤에서 프리드는 마치 이 세 번째 선택지를 잊어버린 것처럼 모든 것을 즉물적 형태와 묘사된 형태 사이의 단순한 대립 관계로 환언한다. "지난 육 년[1960~1966] 동안 이루어진 모더니즘 미술의 발달은 즉물적 형태가 어느 때보다도 점점 더 크게, 더 적극적으로, 더 명시적으로 중요해짐으로써 결과적으로 묘사된 형태가 종속되는 상황을 포함하는 것으로 서술될 수 있다"(AO, 81). 내용을 도외시하는 그린버그의 미술 비평에서는 묘사된 형태가 거의 아무 역할도 수행하지 않는다는 사실을 참작하면, 추정컨대 그에게는 즉물적 형태만 남을 따름이다. 그런데 이런 상황은 그린버그와 매클루언이 매체의 보이지 않는 배경

특성을 강조한다는 점과 배치된다.

어쨌든 프리드는 단지 모더니즘에의 새로운 열쇠로서 평면성에 대한 그린버그의 집중을 형태에 대한 그 자신의 집중으로 대체하지는 않는다. 마찬가지로 중요하게도 또한 프리드는 이런 이행을 사용하여 그린버그가 **본질주의적 예술관** — 각각의 장르가 겪는 역사적 변화를 충분히 인식하지 못하는 예술관 — 에 묶여 있다고 주장한다. 「예술과 객체성」의 한 각주에서 프리드가 말하는 대로 "평면성과 평면성의 경계는 '회화 미술의 환원 불가능한 본질'로 생각되지 말아야 하고, 오히려 무언가가 **회화로 여겨지기** 위한 최소 조건과 같은 것으로 생각되어야 한다." 그런데 프리드가 올바르게 덧붙인 대로 그런 조건을 충족하는 것은 그다지 흥미롭지 않다. 더 흥미로운 것은 "어떤 주어진 국면에서 무엇이 회화로서 설득력 있게 확신시킬 수 있고 회화로서 성공할 수 있는가"에 관한 물음이다(AO, 169, 주6). 이렇게 해서 우리는 그린버그에 반대하는 프리드의 더 포괄적인 주장에 이르게 된다.

이것은 회화가 본질을 전혀 갖추고 있지 않다고 말하는 것이 아니다. 그것은 본질 — 즉, 확신을 강요하는 것 — 이 최근 과거의 결정적으로 중요한 작업에 의해 대체로 규정되고, 따라서 그에 응답하여 끊임없이 변화한다고 주장하는 것이다. 회화의 본질은 환원 불가능한 것이 아니다. 오히려 모더니즘 화가의 과업은 어느 주어진 국면에서 단지 자기 작품의 회화로서의 정체성을 확립

할 수 있을 뿐인 그런 관행들을 찾아내는 것이다(AO, 169, 주6).

어딘가 다른 곳에서 프리드는 이 과정에 대하여 '변증법적'이라는 용어를 사용한다. 이렇게 해서 프리드는 칸트에게서 얼마간 거리를 둘 수 있게 된다. 왜냐하면 칸트의 견해는 가장 일반적으로 변증법적 방법에 상소하게 되는 대상이기 때문이다. 변증법에의 이런 탄원의 가능한 선택지는 우리가 '본질주의적' 예술관을 채택하느냐 아니면 '반본질주의적' 예술관을 채택하느냐이며, 필시 후자가 변증법적 접근법이다. 그 요지는 헤겔주의자 피핀이 각별한 열정을 품고서 표현하지만, 기이하게도 피핀은 프리드와 T.J. 클라크 ─ 프리드의 "친구이자 적"인 중요한 인물 ─ 를 모두 "좌파 헤겔주의자"로 여긴다(AB, 70). 더 구체적으로 피핀은 프리드와 클라크가 철학자 아서 단토 ─ 단토는 이른바 본질주의에 있어서 바로 그린버그와 연계된다 ─ 에 맞서 연합한다고 여긴다. 그런데 여기서 우리는, 그린버그는 단토의 저작에 결코 관심이 많지 않았고(AEA, xxii) 단토는 칸트의 예술철학보다 헤겔의 예술철학을 명시적으로 선호했음을 인식해야 한다(AEA, 194). 피핀이 진술하는 대로 "회화 자체의 '본질'을 찾아내고자 하는 시도를 이야기하면서 단토의 설명은 약간 그린버그주의적인 것이 되면서 한낱 다른 매체에서 차용된 것에 불과한 것을 제거하는 방법으로서 소거와 삭제를 추구했다"(AB, 71). 이와는 대조적으로 프리드와 클라크는 피핀에 의해 그가 선호하는 철학

자와 연계된다. "헤겔에게는 〔'본질'보다〕 더 중요한 문제가 많이 있기에 클라크와 프리드의 설명에는 중요한 것이 많이 있는데, 이를테면 그런 예술이 형성된 세계를 규정하는 역사적·문명적 프로젝트와 결부된 것이 있다"(AB, 71). 요약하면 피핀은, 예술 작품은 자신의 환경에서 근본적으로 단절되어 있지 않기에 자율적인 현존을 성취할 수 없다는 반형식주의적 주장으로 일컬어질 수 있을 것을 제기하고 있다. 피핀은 그런 접근법의 위험을 인식하고 있는데, "물론 그런 사회역사적 설명과 관련하여 우려할 만한 것은 예술을 예술로서 제대로 다루지 못하는 환원주의다. 환원주의는 예술을 예술적 〔발전〕 이외의 발전과 이런저런 식으로 결부된, 어쩌면 그것에 의해 '초래된' 사례 혹은 본보기로 여기는데, 그리하여 예술은 본질적으로 부수현상이 된다"(AB, 72). 그럼에도 불구하고 피핀은 예술 작품과 그것이 생산된 역사적 지평 사이에 연계 관계가 있음이 틀림없다고 역설한다. 그런데 피핀은, 모든 인간 문화가 "자본의 축적"에서 파생된다고 설명함으로써 맑스의 견지에서 그런 작업을 하려는 클라크의 노력을 회피한다(AB, 72). 그러므로 프리드가 더 피핀의 사람인 것처럼 보이는데, 그 이유는 프리드가 그린버그의 이른바 본질주의를 회피하는 동시에 예술에 관한 전면적인 맑스주의적 설명이나 다른 역사적 설명들도 회피하기 때문이다.

무엇보다도 우리는 피핀이 프리드를 '좌파 헤겔주의자' ─ 프리드와 그린버그 둘 다를 칸트주의적 형식주의자라고 여기는 내 견해

와 어긋나는 견해 – 라고 일컬을 때 그를 제대로 평가했는지 물을 수 있을 것이다. 프리드가 헤겔주의자로 여겨질 수 있을 한 가지 방식은 그가 예술의 '본질주의' – 피핀에 의해 그린버그와 단토 둘 다에게 귀속된 관점 – 에 반대한다는 사실을 거치는 것이다. 그런데 내가 보기에 프리드가 그린버그를 불공정하게 평가하는, 각기 다르면서 중요한 세 가지 논점이 있다. 첫 번째 논점은 "회화라는 예술에는 영원하고 변치 않는 본질"(AO, 35)이 있다고 여기는 것으로 추정되는 그린버그의 견해와 관련되어 있다. 프리드는 "그린버그가 '영원한'이라는 형용사와 '변치 않는'이라는 형용사 중 어느 것도 사용하지 않았다"라는 사실을 인정하지만, 그런데도 "두 형용사 모두 그의 주장에 함축되어 있다"라고 단언한다(AO, 35). 여기서 피핀은 프리드를 뒷받침하는데, 헤겔주의자로서 피핀은 영원하고 변치 않는 본질에 당연히 반대하면서 더 넓은 역사적 경험의 과정에서 창발하는 모든 것을 추적하고 싶어 한다. 프리드는 초기에 자신이 그린버그의 인상적인 비평적 글에 결정적인 영향을 받음으로써 처음에는 현대 미술에 관한 그린버그의 설명 – 프리드가 매우 정확히 요약하는 설명 – 을 의문시하지 않았다고 이야기한다. 19세기 중엽에 모든 예술은 방대한 키치의 바다에 용해될 위험에 처했다(I, 5~22). 이 위험에서 벗어나기 위해 각각의 예술은 각자만이 제공할 수 있을 그런 종류의 경험을 제공하려고 노력하기 시작했다. 예를 들면 회화와 음악은 이야기를 들려주는 작업 – 문학의 영역에 속해

야 마땅한 작업 — 을 시도하는 대신에 오히려 자신의 매체라는 본질적 조건에 집중하면서 그런 조건을 직접 반영하는 작업을 수행하기 시작했다. 그린버그의 주장에 따르면 회화의 경우에 매체는 본질적으로 평평하다. 게다가 그 매체는 프레임을 두르게 되거나 경계가 정해진다고 그린버그가 나중에 덧붙였는데, 프리드는 스텔라의 작품을 해석하면서 이런 확대 주장을 이용한다. 그린버그가 보기에 이것은 유럽 회화의 전통적인 회화적 환영주의의 종말을 뜻했고, 그리하여 마네에서 인상파와 세잔을 거쳐 평면성의 진정한 절정, 즉 파블로 피카소와 조르주 브라크의 분석적 입체주의 — 그린버그가 20세기의 가장 중요한 미술 운동으로 간주하는 것 — 로 이어진다. 그렇다 하더라도, 몬드리안의 작품에서든 호안 미로의 작품에서든 그리고 마침내 폴록의 작품에서든지 간에 평면성의 추가적인 전성기들이 도래할 것이었다. 현대 회화는 폴록 이후에도 지속하였지만, 앞서 우리는 그린버그가 회화적 환영주의가 죽은 지 수십 년이 지난 후 폴록 작품의 순수시각적 환영주의에서 평면성이 이미 한계에 이르렀다고 생각했음을 알았다. 이제 곧 우리는 평면성이 폴록보다 수십 년 앞서 즉 입체주의 콜라주에서 이미 막다른 골목에 봉착했음을 인정하는 그린버그와 마주칠 것이다.

모더니즘이 모든 회화의 본질을 찾아내고자 한다고 명백히 여기는 이런 구상에 맞서서 프리드는 일찍이 1966년에 발표한 스텔라에 관한 논문에서 다음과 같이 주장한다. "모더니즘 화가

가 자신의 작품에서 발견한다고 할 수 있는 것 ― 그 속에서 그에게 드러난다고 할 수 있는 것 ― 은 모든 회화의 환원 불가능한 본질이 아니라 오히려 회화 역사의 현 국면에서 그에게 의심할 여지 없이 고급스러워 보이는 모더니즘 이전 회화뿐만 아니라 지난 모더니즘 회화에도 필적할 수 있다고 그를 확신시킬 수 있는 것이다"(AO, 36). 삼십 년이 지난 후에 프리드는 이 논문을 "회화의 본질을 역사화하려는 시도"(AO, 38)라고 서술한다. 더욱이 프리드는 모든 주어진 시점에서 "확신을 강요할" 수 있는 것에 대한 우리의 감각을 역사화함으로써 다음과 같이 할 수 있다고 덧붙인다.

모더니즘 동학에서 나타난 각기 다르지만 아무튼 연속적인 두 가지 국면 사이에서 그린버그가 상정할 수밖에 없었던 인위적인 분리를 〔무효화시킬 수 있다〕. 마네에서 추상표현주의에까지 이르는 첫 번째 국면에서는 회화 미술의 환원 불가능한 작용 본질을 발견하고자 하였고, 뉴먼과 로스코, 스틸에서 시작된 두 번째 국면에서는 '훌륭한' 미술을 환원 불가능하게 구성하는 것을 발견하고자 하였다…(AO, 38).

프리드가 그린버그 ― 프리드는 우리 대다수에게 전혀 해당하지 않는 방식으로 그린버그를 알았고 그와 맞잡고 겨루었다 ― 에 관하여 제기한 모든 논점에 대하여 이의를 제기하는 것을 누구나 주저하겠

지만 나는 그린버그에 대한 그의 본질주의적 해석이 부정확하다고 본다. 첫째, 어디에서도 그린버그는 평면성에의 집중이 언제나 모든 화가에게 그 기예의 바로 그 본질로서 구속력이 있다고 말한 적이 없다. 그린버그는 이런 명령을 모더니즘 회화에 조심스럽게 한정하는데, 그는 다른 이유에서지만 프리드 자신과 마찬가지로, 모더니즘 회화의 시기가 마네에서 아직 도달하지 않은 어떤 미래 시점에까지 이른다고 설정한다. 그린버그를 읽을 때면 다음과 같은 종류의 진술과 마주치는 일이 흔하다. "매체의 '순수성'에 대한 고전 아방가르드의 강조는 기한이 정해진 것으로, 기한이 정해진 여타의 강조보다 더 구속력이 있는 것은 아니다"(LW, 16). 새롭게 번역된 몬드리안의 이론적인 글 몇 편에 대한 그린버그의 1945년 비평에서 더 명백한 증거를 찾아볼 수 있다. 그린버그에 따르면 몬드리안은 "한 가지 미술 양식, 즉 순수한 추상적 관계의 양식이 미래의 다른 모든 양식보다 절대적으로 우수할 것이라고 단언하는 용서할 수 없는 오류를 저질렀다"(II, 16, 강조가 첨가됨). 그린버그의 문제는 "순수한 추상적 관계"와 관련되어 있지 않음이 명백한데, 그 이유는 그가 몬드리안을 높이 평가하는 데 있어서 누구에게도 뒤지지 않기 때문이다. 오히려 그린버그가 가리키는 오류는 그것이 무슨 양식이든 간에 "한 가지 미술 양식"이 이제부터 줄곧 미술의 참되고 본질적인 경로일 것이라는 주장이다. 그린버그에 관해 우리가 말할 수 있는 최악의 것은, 그의 원칙이 우리에게 마네 이전의 미술

사를 고찰할 견인력을 제공하지 않을뿐더러 모더니즘이 자연스럽게 수그러지면 미술이 취할 미래 경로에 대한 유익한 사변을 할 수 있게 해주지도 않는다는 진술이다. 그런데도 언제나 그린버그는 회화는 주로 그 매체의 조건에 주목해야 한다는 자신의 주장이 역사적으로 모더니즘 시대 — 그린버그에게는 아직 완결되지 않았던 시대 — 에 한정되어 있다고 역설한다.

그리고 둘째, 얼마간 기묘하게도 프리드가 그린버그주의에 대한 자신의 대안으로 제시하는 원칙은 그린버그 자신에 의해 구축된 원칙이다. 그것은, 프리드의 진술을 다시 한번 인용하면 "회화 역사의 현 국면에서, 그에게 의심할 여지 없이 고급스러워 보이는 모더니즘 이전 회화뿐만 아니라 지난 모더니즘 회화에도 필적할 수 있다고 〔화가〕를 확신시킬 수 있는 것"이라는 원칙이다. 모든 미술가가 먼 과거 혹은 최근 과거의 고급 작품들에 필적할 수 있어야 한다는 관념은 그린버그에게서는 종종 넘쳐나고, 따라서 그에 맞서는 무기로 사용되기에는 거의 부적절하다. 예를 들면 1949년에 그린버그가 토머스 콜을 찬양한 일을 살펴보자. 콜의 "제도 기술은 클로드 〔로랭의 제도 기술〕에 필적할 수 있게 하는 페이지의 통일성에 대한 본능과 민감한 정밀성을 갖추고 있다"(II, 281). 혹은 1965년에 그린버그는 카로가 "〔데이비드〕 스미스와 비견될 수 있는 작품의 질을 유지한 유일한 새로운 조각가다"(IV, 205)라는 자신의 확신을 표현했다. 사실상 그린버그는 무엇보다도 질적으로 옛 거장들의 수준과 비견될 수

있는 수준을 모색하는 시도를 모더니즘 아방가르드에 대한 가장 강력한 정당화로 여긴다.

세 번째이자 마지막으로, 그린버그가 모더니즘의 두 국면 — 마네에서 폴록에까지 이르는 첫 번째 국면은 회화 자체의 본질을 찾아내는 데 관여했고, 뉴먼으로 시작한 두 번째 국면은 미술에서 본질적으로 질에 이바지하는 것에 집중했다 — 을 분리할 수 있다고 상정한 것과 관련하여 본질적으로 인위적인 것은 전혀 없다. 오히려 이것이 바로 우리가 장기적인 역사적 운동이 작동하리라고 예상해야 하는 방식이다. 어떤 기본 관념을 그 한계까지 밀어붙임으로써 소진 시점에 도달하고 나면 그 운동은 이전 운동의 폐허에서 발단하는 새로운 원칙을 탐색하기 시작할 것이다. 여기서 우리가 말할 수 있는 최악의 것은 그린버그가 모더니즘의 뉴먼/로스코/스틸 국면을 자신이 철저히 연구한 마네에서-폴록까지의 시기만큼 명료한 설명으로 절대 제시하지 않는다는 진술이다. 하지만 누구라도 막 전개되기 시작한 어떤 사태에 관한 분석이 철저히 이루어지기를 요구할 수는 없다.

나는 그린버그가 후기 저작에서 "영원하고 변치 않는 본질"에 전념하는 것으로 알려진 상황에 대한 프리드의 불평에 더 일반적인 이의를 제기할 것이다. 문제는 '영원한'이라는 형용사와 '변치 않는'이라는 형용사의 모호한 지위다. 그것들은 수식어인가, 아니면 강조어인가? 말하자면 프리드는 본질에의 탐색이 그 본질이 영원하고 변치 않는 것이 아닌 한에서 괜찮다고 생각

하는가? 아니면 프리드는 모든 본질이 필연적으로 영원하고 변치 않는 것이라는 바로 그 이유로 인해 거부되어야 한다고 생각하는가? 내가 보기에 프리드는 후자의 태도를 나타내는 반면에 그린버그는 그런 태도를 나타내지 않음이 확실하다. 본질이 영원해야 할 필요는 전혀 없다. 이젤 회화는 평평한 캔버스 위에 그려져야 하기에 평면성이 그 매체의 본질적 특질일지라도 이것은 평평한 매체에 집중된 주의가 이제부터 줄곧 첨단 회화에서 언제나 가장 중요할 것이라는 점을 수반하지는 않는다. (프리드가 어느 누구보다도 더 잘 알고 있는 대로) 미술에서 전개되고 있는 상황이 평면성이라는 개념으로 거의 조명되지 않는 긴 역사적 시기들이 있고, 따라서 그린버그가 마네 이전의 미술을 논의하는 시간을 조금도 갖지 않은 것은 놀랄 일이 아니다. 그런 미술에 대하여 그린버그는 프리드만큼 적절한 개념적 도구를 결코 만들어 내지 못했을 따름이다. 나는 각각의 사물이 본질을 갖추고 있다는 주장과 우리가 이 본질을 알 수 있다는 관련되지만 매우 다른 주장을 혼동하는 경향이 우리의 지적 생활에 널리 퍼져 있음을 ― 이런 상황에 대하여 프리드는 책임이 있는 것처럼 보이지는 않더라도 ― 반드시 지적해야 한다. 말하자면 첨단 미술의 주요한 면모들은 이미 이루어져 버린 것에 대하여 심드렁해져 버리는 인간의 일반적인 경향뿐만 아니라 미술가들이 이전 세대의 최고 작품에 대응해야 할 필요성으로 인해 불가피하게 변하기 마련이다. 또한 우리는 미술로 알려진 것이 더는 미술

이 아닐 경우에 비로소 넘어갈 수 있는 한계가 있다고 추론할 수 있다. 어떤 새로운 회화를 '비미술'이라고 잘못 주장한 비평가 — 나중에 뒤돌아보면 언제나 무지한 것처럼 보인다 — 가 지금까지 많이 있었음은 확실하다. 그런데 그런 비미술의 많은 사례가 이제는 걸작처럼 보인다. 처음에는 친구 및 우호적인 수집가들에게도 비웃음을 산, 피카소의 〈아비뇽의 아가씨들〉이라는 초기 입체주의 회화가 어쩌면 가장 유명한 사례일 것이다. 그런데도 미술로 여겨지는 것이 무한히 가변적이어서 모든 한계를 넘어갈 수 있다는 결론이 당연히 도출되지는 않는다. 이 한계가 무엇이냐는 논점은 각각의 개별 이론가가 추정해야 하는 문제다. 프리드의 경우에 그것은 주로 비미술의 문턱에서 비틀거리는 연극적인 것이다. 한편으로 나는 어떤 직서적 객체$^{SO-SQ}$가 어떻게 필경 미술로 여겨질 수 있는지 이해하지 못한다. 그렇더라도 어떤 특정 작품이 한낱 직서적인 것에 불과하다고 여겨져야 하는지에 대한 논쟁은 언제나 벌어질 수 있다.

이제부터 내가 생각하기에 프리드가 그린버그에 관해 전적으로 올바르지는 않은 또 하나의 논점을 다루고 싶다. 이 논점은 「추상표현주의 이후」[4]라는 시론에서 그린버그가 "팽팽히 당겨지거나 압정으로 고정된 캔버스는 반드시 성공적인 그림은 아

4. * 클레멘트 그린버그, 「추상표현주의 이후」, 『예술과 문화』, 조주연 옮김, 경성대학교출판부, 2019, 355~70쪽을 보라.

닐지라도 하나의 그림으로서 이미 현존한다"(IV, 131~2)라고 주장하는 논평과 관련되어 있다. 프리드는 『예술과 객체성』이라는 1996년 저작의 서문에서 이 논평을 적어도 네 번 인용함으로써 자신이 그 논평을 그린버그가 저지른 중대한 실수로 여전히 여긴다는 사실을 분명히 한다. 프리드에게 그 논점의 중요성은 그것에 힘입어 그가 그린버그를 내가 보기에는 꽤 타당해 보이지 않게도 미니멀리즘 미술가와 연계할 수 있게 된다는 것이다. 프리드가 서술하는 대로

> 모더니즘에 대한 자신의 이해와 관련하여 그린버그에게 즉물주의자(즉, 미니멀리즘 미술가)보다 더 진실한 추종자는 없었다. 왜냐하면 그린버그가 생각한 대로 모더니즘의 '시험'이 회화 미술의 환원 불가능한 본질은 지지체의 즉물적 특성들, 즉 평면성과 평면성의 경계 및 한계 설정일 따름이라는 발견으로 이어졌다면 그런 발견이 미흡하다는 점을, 특히 그 발견이 언제나 중요한 것은 그런 특정한 특성들이 아니라 오히려 즉물성 자체였음을 인식하는 데에는 미치지 못했다는 점을 일단의 미술가가 어떻게 해서 느끼게 되었을지 쉽게 알 수 있기 때문이다 … (AO, 36).

다시 한번 말하지만 나는 아직 미니멀리즘에 대한 프리드의 해석을 수용하지 않을 것이다. 미니멀리즘이 리터럴리즘의 일종

일 따름이라고 판명된다면 나는 그것이 미술에서든 혹은 건축에서든 간에 매우 흥미롭지 않을 것이라는 점에 동의한다. 단지 그것이 이 양식과 관련하여 실제로 벌어지고 있는 일인지 의문의 여지가 있을 뿐이다. 그런데 당분간 미니멀리즘 미술가를 '즉물주의자'라고 일컫는 점에서 프리드가 옳다고 가정하자. 사정이 이러했더라도 그린버그 역시 즉물주의자라고 부를 근거는 없을 것이다. 프리드의 잘못은 그가 그린버그의 "팽팽히 당겨지거나 압정으로 고정된 캔버스"가 즉물적 객체로서의 캔버스와 동일하다고 가정하는 데서 찾아볼 수 있는데, 사실은 그렇지 않다. 그린버그의 논점은, 회화의 환원 불가능한 단 두 가지의 규약이 회화는 평평하고 형태를 갖추고 있다는 것이라면 그 위에 아무 자국도 없는 캔버스조차도 이런 규약을 충족할 것이라는 점이다. 프리드는 이 논점을 불가능하고 치명적인 결론으로 여길지라도 그것은 기본적으로 무해하다. 그린버그는 물리적 객체들로서 하나의 즉물적 캔버스와 하나의 즉물적 프레임이 예술 작품을 이루기에 충분하다고 말하고 있지 않다. 오히려 그린버그는 하나의 장르로서 회화의 규약이 일단 충족된다면 포함된 사실상의 물리적 재료를 넘어서는 것으로서의 예술 작품 — 성공적이지 않은 것일지라도 — 이 현시된다고 말하고 있다. 달리 서술하면 우리가 어떤 프레임 안의 텅 빈 캔버스를 바라본다면 사실상의 물리적 프레임과 물리적 캔버스의 조각들을 바라보고 있는 것이 아니라 한 점의 지루한 예술 작품을 바라보고

있을 것이다.

여기서 매클루언의 유비가 도움이 될 것이다. 그 위대한 캐나다인 매체 이론가의 경우에는 하나의 매체로서의 텔레비전이 어떤 특정한 텔레비전 쇼의 내용보다 더 중요했는데, 그리하여 매클루언과 그린버그는 서로 닮았을뿐더러 하이데거 — 지각되지 않는 배경(존재)에 대립하는 것으로서의 내용(존재자들)에 대하여 격렬한 경멸을 나타내는 또 다른 저자 — 와도 닮았다. 그런데 매클루언이 매체로서의 텔레비전을 언급할 때 그는 그 매체의 그야말로 물리적인 면모들 — 음극선관, 다이얼, 유리 스크린, 방송 송신탑 — 을 거론하고 있지 않음이 명백하다. 오히려 이들 즉물적 특질은 근본적으로 비물리적인 매체인 텔레비전 자체를 구성하는 물리적 성분들일 뿐이다. 사실상의 물리적 물건으로서의 캔버스와는 아무 관계도 없는 그린버그의 평평한 배경 캔버스의 경우에도 사정은 마찬가지라고 나는 주장한다. 그린버그의 시대에 회화를 텅 빈 이차원 공간에 비물질적으로 투영하는 기술이 현존하여 미술가들이 그런 매체로 정기적으로 작업했더라도 평면성에 관한 그 주장의 본질적인 것들은 여전히 합당할 것이다.

우리는 프리드가 명백히 본질을 거부한다는 점을 논의했기에 그의 사유에서 필경 나타나는 두 번째 '헤겔주의적' 특질, 즉 변증법적인 것을 다루자. 이 주제는 특히 「세 명의 미국인 화가」(AO, 213~65)에서 제기되는데, 이 글은 프리드가 하버드에서 놀

런드와 올리츠키, 스텔라의 작품들을 특별히 포함하여 기획한 전시회용 카탈로그 시론이다. 1996년에 프리드는 이 시론을 되돌아보면서 이렇게 회상한다. "게다가 나는, 모더니즘 회화의 진화에 대한 최선의 모형은 영구적인 급진적 자기비판 또는 나 역시 서술한 대로 '영구 혁명'의 끊임없는 과정으로 이해되는 변증법적인 것에 대한 모형이라고 넌지시 주장했다"(AO, 17). '변증법적'이라는 낱말을 사용하고 '영구 혁명'을 언급하는 점은 피핀의 귀에는 헤겔주의적 선율로 들릴 것이지만 여기서 헤겔과의 직접적인 연계는 전혀 없다. 그 이유는 영구적인 급진적 자기비판이라는 관념과 관련하여 본질적으로 '변증법적'인 것은 전혀 없기 때문이다. 그 관념은 이루어질 수 없는 규제적 관념에 관한 칸트의 모형이나 혹은 결코 직접 현시될 수 없는 진리의 점근적인 드러냄에 관한 하이데거의 모형과도 마찬가지로 양립할 수 있다. 어쨌든 1996년의 프리드는 '변증법적'인 것과 더불어 '급진적 자기비판'에 대한 자신의 이전 언급을 조금 바꾼다. 프리드가 서술하는 대로 "당시에 나를 흥분시킨 것은 그런 모형이 나타내는 이론적 정교함이었는데, 사실상 그것에 힘입어 나는 그린버그가 공공연하게 칸트식의 자기비판으로 해석하는 배후의 어떤 헤겔주의적 가정에 극적인 형식을 부여하였다 … 하지만 그런 정교함은 그런 만큼이나 너무 큰 대가를 치르고서 얻게 되었다"(AO, 18). 프리드를 변증법이라는 관념에서 떼어놓을 때 무엇이 문제가 되는가? 이것은 프리드가 헤겔주의자라기보다

는 칸트주의자인지 아니면 칸트주의자라기보다는 헤겔주의자인지에 관한 지루한 전문적인 논의에 불과한 것이 아니다. 오히려 그것은 프리드가 변증법의 반형식주의적 기둥 중 두 가지를 수용하는지 여부에 관한 물음이다. 그 두 가지는 (1) 사유에 대립하는 실재 자체는 존재하지 않기에 예술 작품 자체도 존재하지 않는다는 가정, 그리고 (2) 예술은 역사와 문화, 사회를 포함하는 더 넓은 운동에 속하기에 예술을 비롯하여 아무것도 결코 자족적이지 않다는 가정이다. 우리가 앞서 이해한 것에 근거하여, 프리드는 (1) 혹은 (2)의 의미에서 변증법적이지 않다고 말해도 무방하며, 그리고 특히 프리드의 모든 지적 작업의 기초를 이루는 그 자신의 반연극적 견해도 고려한다면 그는 피핀이 생각하는 것보다 훨씬 더 형식주의자라고 말해도 무방하다.

이렇게 해서 우리는 프리드와 그린버그가 견해를 달리하는 세 번째 논점이자 우리에게 가장 적실한 논점인 연극성에 직접 이르게 된다. 연극성이라는 용어는 「예술과 객체성」뿐만 아니라 그 유명한 미술사 삼부작에서도 다루어지는 프리드의 주적임이 확실하다. 연극성에 관한 그린버그의 독자적인 견해에 대해서는 그가 자기 생의 마지막 해에 가진 인터뷰들에서 이 주제에 관하여 자신의 이전 제자와 두드러지게 의견이 갈리는 중요한 발췌문들이 있다. 첫 번째 발췌문은 1994년 4월 5일 ─ 겨우 한 달을 조금 더 지난 뒤에 그린버그는 사망한다 ─ 에 『쿤스트포룸』이라는 독일 잡지의 카를하인츠 뤼데킹크와 나눈 대화에서 나

온다.

> 뤼데킹크 : [안젤름] 키퍼의 회화는 당신에게 너무 연극적이지
> 않습니까?
> 그린버그 : 연극적인 것이 무슨 문제가 있습니까?

> 뤼데킹크 : 저는 당신이 그런 것에 혐오감을 일으키리라 생각했
> 습니다.
> 그린버그 : 왜 그렇게 생각하십니까? 당신은 저를 마이클 프리
> 드와 혼동하고 있지 않습니까?

> 뤼데킹크 : 이 점에 관하여 당신은 마이클 프리드의 견해를 반
> 박할 것입니까?
> 그린버그 : 그렇습니다. 저는 연극적인 것이 반드시 나쁘지는 않
> 다고 믿고 있습니다(LW, 226~7).

두 번째 발췌문은 특정되지 않은 날에 『월드 아트』의 솔 오스
트로와 나눈 대화에서 나오는데, 그 대화는 「마지막 인터뷰」
라는 제목으로 진행되었기에 뤼데킹크와 토론한 4월 5일과 그
린버그가 사망한 5월 7일 사이의 어느 시점에 이루어진 것으로
짐작된다. 무엇보다도 이 마지막 인터뷰에서 그 나이든 비평가
는 프리드에 대하여 훨씬 더 가혹하다.

오스트로 : 마이클 프리드는 연극성에 반대하는 자신의 논증 일부를 〔방금 당신이 감각적 쾌락과 미적 쾌락을 구분한 것과 같은〕 바로 그런 구분에 의거하여 구축하려고 노력합니다. 프리드의 경우에 연극성은 관람자에게 자의식을 강요합니다.

그린버그 : 프리드는 자기 수준에 안 맞는 무언가를 알아차렸습니다. 그는 그 대상이 당신을 향하고 있는지 아니면 그 대상이 어떤 활동에 몰입하고 있는지의 중요성에 관한 이야기를 계속합니다. 이제 저는 프리드가 그것을 잘 안다고 생각하지 않습니다. 잘 모르겠지만 〔오페라 가수 루치아노〕 파바로티는 너무 과시하지 않은 채 최선의 방식으로 연극적입니다. 그런데 이탈리아의 테너는 연극적이어야 합니다. 게다가 파바로티는 어떤 노력도 하지 않은 채, 결코 아무 노력도 없이 그렇게 합니다. 이 점이 중요한 것입니다(LW, 240).

여기서 그린버그는 프리드가 대면성 및 몰입과 관련하여 구상하는 것의 중요성을 두드러지게 과소평가한다. 그런데 프리드가 모더니즘 비평의 이른바 전환점으로서 연극성을 논쟁적으로 사용하는 것을 그린버그가 거부한다는 사실은 주목할 만하다. 우리는 그 문제를 이탈리아의 테너가 무대에서 어떻게 행동해야 하는지에 관한 한정된 물음 너머로 확장해야 한다. OOO의 관점에서 바라보면 예술에 있어서 연극성에 대한 필요성은 미학에 대한 칸트주의적 접근법의 운명을 결정할 뿐만 아니라

철학 전체의 장기적인 칸트주의적 시대의 운명도 결정한다.

배경과 전경

「아방가르드와 키치」라는 그린버그의 가장 유명한 글은
그의 초기 글이면서 가장 전형적이지 않은 글이기도 하다(I,
5~22).[5] 우리는 키치에 관해 생각하면서 여행 기념품을 수집하
고 이류 대중문화를 소비하는 저속한 벼락부자들이 몹시 탐내
는 무취미의 저급하거나 중급의 생산품에 관해 주로 생각한다.
이것은 노먼 록웰, 디즈니 그리고 그 아래의 수준이어야 할 필
요는 없는데, 이를테면 『뉴요커』도 그린버그에 의해 『새터데이
이브닝 포스트』에 못지않은 키치 간행물로 일축당한다(I, 13).
그의 시론은 키치가 고급문화에 왜 위험한지에 대한 논변을 전
개하면서 아방가르드가 고급 예술을 키치로부터 보호하려는
시도로 여겨져야만 하는 사정에 대한 논변도 전개한다. 그런데
그린버그의 나머지 수십 년 동안의 경력에서 키치라는 주제가
다시 등장하는 일이 거의 없다는 사실은 놀랄 만하다. 그린버
그가 일반 문화 비평가에서 모더니즘 미술에 더 집중하는 이론
가로 전환하면서 그의 주요 대상은 더는 키치가 아니라 그가 아
카데믹 미술이라고 일컫는 것이 된다. 어쨌든 그린버그가 제시

5. * 그린버그, 「아방가르드와 키치」, 『예술과 문화』, 15~35쪽을 보라.

한, 아카데믹 미술이라는 용어에 대한 가장 명료한 정의는 시드니에서 행한 말년의 강연에서 찾아볼 수 있다.

아카데미화化는 아카데미의 문제가 아닌데, 아카데미는 아카데미화가 이루어지기 오래전에, 19세기 이전에 있었다. 아카데미시즘은 어떤 예술의 매체를 너무나 당연시하는 경향에 있다. 그것은 모호함을 초래하는데, 언어는 부정확해지고, 색상은 뭉개지고, 소리의 물리적 원천은 너무나 많이 감추어진다(LW, 28, 강조가 첨가됨).

이 구절은 여러 가지 이유로 인해 특별하다. 어떤 명백한 층위에서 그것은 그린버그가 아카데미시즘으로 뜻하는 바에 대한 명료한 설명 — 그것이 공개적으로 진술하는 것보다 더 많은 것을 말하는 설명 — 을 제시한다. 아카데미시즘은 자신이 작업하고 있는 매체의 조건이 무시될 때 일어난다고 대체로 분명히 진술된다. 한편으로 또한 그린버그는 아카데믹 미술가가 매체를 무시하면서 주의를 기울이고 있는 것, 즉 미술의 내용도 가리킨다. 이로부터 우리는 아방가르드의 적절한 역할이 내용보다 매체에 주의를 집중하는 것임을 추론할 수 있다. 하지만 모든 미술은 아무리 작더라도 어떤 종류의 내용이 있기에 그 목적은 미술에서 내용을 삭제하는 것일 수가 없다. 오히려 아방가르드의 목표는 내용이 아무튼 그 매체를 가리키거나 암시한다는 것이어야 한다. 이

것은 우리가 그린버그에 관해 알고 있는 전부와 정합적이다. 그린버그는 자신이 회화의 '문학적 일화'라고 일컫는 것에 언제나 적대적이었고, 게다가 그는 추상화를 위한 추상화를 좋아하지 않았지만 — 칸딘스키에 대한 그의 가혹한 조사和解에서 알 수 있는 대로 — 말년에 이르러 추상이 회화에서 일상적인 연상을 제거하는 장점을 갖추고 있어서 우리 주의를 내용보다 매체에 집중시킨다는 점을 인정했다. 이젤 회화의 캔버스 매체의 본질적인 평면성을 파악하는 방법은 프레임을 두른 텅 빈 캔버스를 전시하는 것이 아니라 그런 평면성에 아무튼 부적절한 내용을 활용하는 것이다. 분석적 입체주의가 언제나 그린버그가 애호한, 그런 작업의 성공 사례였다.

더 일반적으로 그린버그는 "피카소, 브라크, 몬드리안, 미로, 칸딘스키, 브랑쿠시, 심지어 클레, 마티스 그리고 세잔은 자신의 주요 영감을 자신이 작업하는 매체에서 끌어냈다"라고 주장한 다음에 한 각주에 빈정대듯이 "달리 같은 화가의 주요 관심사는 자신이 작업하는 매체의 과정이 아니라 자신이 경험하는 의식의 과정과 개념을 재현하는 것이다"라고 덧붙인다(I, 9). 그린버그는 초현실주의를 절대 좋아하지 않았는데, 그는 초현실주의가 단지 19세기의 환영주의적 아카데믹 유화의 고리타분한 관행을 보존할 따름이라고 여겼다. 달리와 그 동맹자들은 오늘날에는 어쩌면 '환각적'이라고 일컬을 기묘한 내용에만 오로지 집중하면서 캔버스 매체의 배경 조건에는 아무 주의도 기울

이지 않음으로써 모더니즘의 실제 추동력을 놓쳐 버렸다. 내가 생각하기에 달리가 그린 회화의 경우에는 매우 당혹스러운 형상과 객체가 잔뜩 그려져 있고 마찬가지로 당혹스러운 제목이 붙어 있더라도 현실처럼 느껴지는 삼차원 공간으로 가득 채워져 있기에 전통적 환영주의가 꽤 명쾌하게 현시되는 것처럼 보인다. 어쩌면 더 놀라운 점은 그린버그가 칸딘스키에 대하여 더 미묘한 형태의 동일한 비평을 개진한다는 것이다. 칸딘스키는 위 구절에서 세잔과 마티스, 피카소 같은 영원한 그린버그 우상들과 같은 수준으로 찬양받지만 몇 년이 지나지 않아서 그 위대한 러시아인 추상주의 미술가에 대한 그린버그의 평가가 꽤 가혹해졌다. 칸딘스키가 사망한 지 오래 지나지 않아서 발표된 약간 잔인한 조사에서 그린버그는 그를 노골적으로 '아카데믹' 미술가로 일컫지는 않지만 '지방적인' 미술가로 일컫는다. 미술에서 지방주의는 문화적 낙후지역에서 일요일에 그림을 그리는 아마추어 화가들과 일반적으로 관련된다. 그린버그는 더 교묘한 두 번째 종류의 지방주의가 있다고 단언한다.

나머지 다른 한 종류의 지방주의는, 대도시 중심지역에서 현재 발달하고 있는 양식에 철저히 진지하고 감탄하는 마음으로 전념하지만 이런저런 식으로 그 양식이 무엇에 관한 것인지는 사실상 이해하지 못하는 미술가 ─ 일반적으로 외딴 시골 출신이다 ─ 의 지방주의다 … 그 러시아인 바실리 칸딘스키가 〔바로 이

런 종류의 지방주의 미술가였다)(II, 3~4).

그린버그는 미술가로서 칸딘스키의 일반적인 정교함을 부인하지 않는데, 이를테면 칸딘스키가 올바르게도 입체주의가 회화를 친숙한 일상적인 사물의 이미지를 그리는 의무에서 해방했다고 파악했음을 시인한다. 하지만 그린버그는, 칸딘스키가 그렇게 파악하면서도 입체주의가 실제로 추구하는 바 ─ 추상화 자체가 아니라 오히려 "매체의 물리적 한계 및 조건과 더불어 바로 이들 한계를 활용함으로써 얻을 수 있게 될 긍정적인 혜택에 대한 순전한 깨달음의 회복"(II, 5) ─ 는 이해하지 못했다고 주장한다. 이런 실패가 칸딘스키의 미술에 미친 결과에 대해서 그린버그는 명시적이다.

칸딘스키는 그림을 … 이산적인 형태들의 집합체로 여기게 되었는데, 이들 형태의 색상과 크기, 간격을 그것들을 둘러싼 공간과 매우 무감각하게 관련시켰다 … 이 〔공간〕은 여전히 비활동적이고 무의미했는데, 연속적인 표면에 대한 감각은 상실되었고 그 공간은 '구멍'투성이가 되었다. 화면의 절대적 평면성을 수용하기 시작한 후에 칸딘스키는 조형적으로 무관한 색상과 선, 원근법을 사용함으로써 환영주의적 깊이를 계속해서 암시할 것이었다 … 아카데믹 미술의 유산이 이들 회화가 '재현하는' 것 이외의 거의 모든 점에서 〔칸딘스키의 회화들 속에〕 살그머

니 기어들었다(II, 5).

그린버그는 전반적으로 칸딘스키가 후속 세대 화가들에게 위험한 본보기라고 마무리함으로써 이 냉정한 논평을 끝낸다(II, 6).

우리는 이 시점에 비평가로서 그린버그가 달리와 칸딘스키를 평가한 것과 마찬가지 이유로 다른 화가들에게도 고약한 판정을 내렸음을 알게 된다. 환영주의적 깊이의 덫에 빠짐으로써 달리(명시적으로)와 칸딘스키(암묵적으로)는 아방가르드 회화의 주요 명령을 놓쳐 버렸다. 분석적 입체주의의 전성기 국면에서 피카소와 브라크는 전면적인 추상화를 감행하지 않았고 오히려 대단히 왜곡되었더라도 알아볼 수 있는 일상적인 객체들(촛대, 바이올린, 화상畵商)에 들러붙어 있었다. 하지만 그들은 같은 그림 평면 위에서 동시에 입수할 수 있는, 이들 객체의 다양한 윤곽을 사용함으로써 평면성이 입체주의의 진정한 핵심임을 알고 있음을 알렸다. 마침내 그린버그가 입체주의적 평면성에 관하여 더 미묘한 견해를 품게 됨으로써 그것 역시 단순히 긍정되기보다는 논박당해야 한다는 점을 깨달았다는 사실을 우리는 알게 될 것이다.

그 논점을 더 탐구하기 전에 나는 그린버그만이 평면성의 중요성을 강조한 것은 아니라고 또다시 환기하고 싶다. 그런데 다른 분야들에서는 이런 일이 다른 용어로 행해졌다. 가장 명백한 사례는 하이데거인데, 나는 그를 20세기 철학에서 가장 구

속력이 있는 영향을 미치는 인물로 여긴다. 그리하여 나는 철학의 미래가 여타 인물보다 하이데거를 적절히 동화하고 극복하는 데 달려 있다고 생각한다. 하이데거와 그린버그 ─ 20세기의 가장 위대한 철학자와 가장 위대한 미술 비평가 ─ 를 비교하면 한 가지 중요한 유사점이 즉시 떠오른다. 이를테면 두 인물은 내용에 대한 지속적인 적대감을 공유한다. 그것은 우리가 논의하고 있는 주제를 가리키는 하이데거 자신의 말은 아니다. 그린버그는 회화의 평평한 매체 대 회화의 내용에 관해 언급하였을 것이지만, 하이데거의 경우에는 그 이분법이 존재와 존재자 사이에 적용된다. 하이데거주의자에게 이것은 '존재론적 차이'로 알려져 있는데, 필경 하이데거의 경력에서 가장 중요한 개념일 것이다.[6] 존재자는 언제나 현전하는 반면에 존재는 언제나 숨어 있다. 즉, 존재는 완전히 현전하게 될 수는 없고 우리가 직접 대면하는 것의 배후에 물러서 있다. 2019년에 이르기까지 나는 하이데거에 관하여 수천 쪽은 아니더라도 수백 쪽을 적었고, 나의 해석은 주류 하이데거 학자 집단 이외에 거의 모든 곳에서 애호가들이 있었다.[7] 그런데도 나는 하이데거가 구상한, 존재와 존재자 사이의 존재론적 차이에 대한 나의 해석을 확신하고 있다. 무엇보다도 이 개념은 하나로 붕괴하지 말아야 하는 두 가지

6. Martin Heidegger, *The Basic Problems of Phenomenology*.
7. Graham Harman, *Tool-Being*; *Heidegger Explained*.

각기 다른 측면을 지니고 있다는 점이 널리 인식되지 않고 있다. 여기서는 첫 번째 측면만 거론할 것이다. 그런데 그린버그에 대한 우리의 궁극적인 의구심과 관련된 경우에는 바로 두 번째 측면이 훨씬 더 중요해질 것이다. 그 존재론적 차이의 첫 번째 측면은 이미 언급한 대로 현전하는 것과 물러서 있는 것 사이의 대립이다. 말년에 하이데거는 이것을 은폐/탈은폐, 은신/표출 등과 같은 기본적으로 동등한 많은 대립쌍으로 서술한다. 물러섬과 대립하는 것으로서의 현전과 관련된 문제는, 하이데거는 이런 식으로 서술하지 않았지만 현전이 관계적이라는 점이다. 현전은 우리에게 물자체를 제시하지 않고 오히려 사물을 그것이 무언가 다른 것, 즉 인간 또는 현존재와 관계를 맺고 있는 대로 제시할 뿐이다.

하이데거에게는 전 지구적 기술의 확산보다 더 우려스러운 것이 전혀 없는데, 그는 미합중국과 소비에트 연방이 각자의 정치적 체계의 요란스러운 표면적 차이에도 불구하고 이런 확산 사태에 똑같이 연루되어 있다고 여긴다. 기술은 순수한 현전의 통치로, 요컨대 세계의 만물에서 그 은닉과 그 신비를 제거함으로써 만물을 조작 가능한 재료 더미로 환원한다.[8] 하이데거가 장기간 나치에 충성한 사실에 대한 한 가지 설명은 아돌프 히틀러가 전 지구적 기술의 황무지가 확대되는 상황에 대항할 인

8. Heidegger, "Insight Into That Which Is."

물이라고 하이데거가 느꼈다—물론 그릇되게도—는 것이다. 그렇다면 기술에 대한 하이데거의 대안은 무엇이었는가? 이 대안은 언제나 약간 모호한 상태로 있지만 아무튼 그것은 농민과 관련된 키치 낭만주의와 밀접한 관계가 있는 것처럼 보이며 근대 독일인과 고대 그리스인 사이의 이른바 유사성에 호소한다. 하이데거에게 있어서 이 모든 것은 민족주의에서 노골적인 반유대주의에 이르기까지 모든 범위에 걸쳐 있다.[9] 그런데 우리는 하이데거가 중년에 발표한 『철학에의 기여』라는 유명하지만 과대평가된 저작에 실린 한 간단한 구절에서 그가 바란 바에 대한 더 명확한 감각을 얻게 된다. 그 구절은 다음과 같다. "〔철학적〕 '체계'의 시대는 지나가 버렸다. 존재의 진리로부터 존재자의 본질적 형식을 다듬을 시대는 아직 오지 않았다."[10] 존재의 진리로부터 존재자의 본질적 형식을 다듬는 것, 이것은 하이데거 초보자에게는 영문 모를 표현이지만 우리의 목적을 위해서는 그 의미가 충분히 명료하다. 개별 존재자들은 언제나 우리와 함께 있을 것인데, 그것들을 없애 버릴 수 없음은 명백하다. 그런데 우리는 기술을 사용하여 측정할 수 있고 조작할 수 있는 그 성질들을 통해서 개별 존재자를 알게 되므로 즉시 그리고 명백

9. Martin Heidegger, *Pondering II-VI*.
10. Martin Heidegger, *Contributions to Philosophy*, p. 6 [마르틴 하이데거, 『철학에의 기여』]. 나는 이 책의 나머지 부분과 정합성을 유지하기 위해 번역을 약간 수정하였다.

히 현전하는 것으로서의 존재자를 구상하기보다는 오히려 어쩌면 우리는 존재자 배후에 영원히 은닉되어 있어서 파악하기 어려운 존재에 대한 자각을 반영하는 방식으로 존재자를 재구축할 수 있을 것이다. 방금 그린버그와 평면성에 관해 언급되었기에 하이데거의 표현은 즉시 무언가를 생각나게 할 것이다. 그린버그는 내용이 회화에서 제거될 수 있다고 절대 생각하지 않았다. 미술의 추상조차도 일상생활에서 아무리 동떨어져 있더라도 여전히 내용의 한 형식이다. 하지만 하이데거와 그린버그는 둘 다 명시적인 표면 내용이 그것이 작동하는 매체에 대한 자각을 아무튼 나타낼 수 있는 방법을 모색했다. 다시 말해서 '존재신학'(존재 자체가 직접 현전될 수 있다는 그릇된 가정)으로서 형이상학의 역사라는 하이데거의 구상은 자신의 매체를 고려하지 않는 것으로서 '아카데믹 미술'이라는 그린버그의 관념에 직접 대응하는 것이다.

또 하나의 명백한 대응 사례는 매클루언이다. 그는 방금 논의된 두 저자만큼이나 표면 내용을 경멸한다. 매클루언의 가장 유명한 슬로건, 즉 '매체가 메시지다'라는 슬로건의 의미는 바로 이것으로, 말하자면 우리가 텔레비전, 지문 채취 혹은 핵무기를 '선용'하든 '악용'하든 간에 아무 차이가 없다. 각각의 경우에 결정적인 것은 매체 자체다.[11] 이 관념은 매클루언의 모든 저

11. Marshall McLuhan, *Understanding Media*. [마셜 매클루언, 『미디어의 이해』.]

작의 토대이지만 내가 보기에는 여전히 제대로 활용되지 않고 있다. 시드니 강연에서 그린버그가 청중에게 "아카데미시즘은 어떤 예술의 매체를 너무나 당연시하는 경향에 있다"라고 말했을 때 매클루언이 바로 그 무렵에 자신의 경력을 끝내는 심장마비를 겪지 않았더라면 누구나 매클루언이 이 구절을 대필했다고 가정할 수 있었을 것이다. 매클루언의 관점을 통해서 바라보면 예술가의 임무는 대체로 하이데거의 『철학에의 기여』에서 제시된 철학자의 임무처럼 보일 것이다. 하이데거는 1930년대에 존재의 진리로부터 존재자의 형식을 재구축하는 것에 관한 글을 적고, 매클루언은 1970년대에 예술가의 역할은 진부한 수법을 원형으로 전환하는 것이라고 주장한다.[12] 다시 말해서 (어제 신문처럼) 오래되어서 그 유용성을 잃어버린 죽은 매체로 알려진 한낱 가시적인 '존재자'에 불과한 것은 새로운 매체, 새로운 원형으로 재가공되어야 한다. [제임스] 조이스는 그런 작업을 수행한 것으로 추정된다는 이유로 매클루언이 가장 찬양한 인물 중 한 사람이다. 원형은 우리 경험을 조직하지만 마치 하이데거의 존재 혹은 그린버그의 평평한 배경 매체와 매우 흡사하게 결코 그 경험 속에서 직접 드러나지는 않는다. 이들 저자 중 누군가가 표면 형상과 감춰진 배경 사이의 관계 — 더 이전 시기에 게슈탈트 심리학이 개척한 개념 — 를 분명히 정립하는 데 성공했는지는 확실

12. Marshall McLuhan and Wilfred Watson, *From Cliché to Archetype*.

하지 않다. 하지만 그 문제를 이런 견지에서 진술하는 것만으로도 20세기 지적 생활의 획기적인 사건이었고 지금까지 우리가 그에 부응하였는지는 아직 확실하지 않다.

그런데 어떤 의미에서 매클루언은 하이데거와 그린버그가 시달렸던 중대한 오류를 회피했다. 여기서 우리는 앞서 암시된 하이데거의 존재론적 차이의 두 번째 측면으로 돌아간다. 주지하다시피 첫 번째 측면은 암묵적인 것과 명시적인 것, 은폐된 것과 드러난 것, 매체와 메시지 사이의 차이다. 나는 이 구분을 전적으로 지지하는데, 오로지 그것만이 철학, 예술 혹은 여타 분야에서 직서주의와 관계주의에 맞서 싸울 수 있다. OOO의 관점이 아니라 하이데거의 관점에 따르면 존재는 개별 존재자들이 결코 제공할 수 없는 자율성과 자족성을 드러낸다. 이것은 그린버그와 매클루언 둘 다가 견지하는 '매체' 개념과 매우 흡사하다. 그런데 하이데거의 존재론적 차이의 두 번째 측면은 덜 그럴듯하고 더 제한적이다. 이것은, 하이데거가 개별 존재자들이 현전하기 때문이 아니라 다자이기 때문이라는 이유로 개별 존재자들을 존재보다 더 피상적이라고 판정하는 경향에서 비롯된다. 이런 상황은 하이데거가 존재를 호출하는 수많은 경우뿐만 아니라 은닉된 '대지' ─ 은닉된 것으로 서술될 뿐만 아니라 복수적이기보다는 하나의 통일된 힘으로도 서술된다 ─ 의 맥락에서 예술을 논의한 여러 경우에도 마찬가지다.[13] 드문 경우에 한하여, '사물'에 관한 말년의 성찰에서 가장 흔히 하이데거는 이산적인

개별 객체들의 삶에 큰 공감을 나타낸다. 그리고 하이데거가 개별 존재자들의 존재에 관해 가끔 언급할 때, 특히 과학혁명이 일어나는 방식에 관하여 설명할 때 대체로 그는 각각의 개별 존재자에 물러서 있는 사적 실재를 할당하기보다는 오히려 모든 개별 존재자가 단일한 존재를 분유한다고 주장하는 것처럼 보인다.[14]

매클루언은 이 특정한 덫에 가까스로 빠지지 않고 벗어난다. 매클루언의 경우에 매체는 개별적이고, 시간이 흐름에 따라 나타나서 사라지며, 게다가 그가 "과열"이라고 일컫는 과정을 통해서 정반대로 반전되는 경향이 있다.[15] 내가 보기에 그린버그는 그 일원론적 덫을 하이데거보다 더 잘 피하지는 못하더라도 하이데거가 하지 못한 방식으로 회피의 가능한 역학을 탐구할 수 있었다. 예술에서 형식주의의 역설적인 결함 중 하나는, 그것이 이력, 사회정치적 조건 그리고 더 일반적으로 '상황'과 맺는 모든 외부적 관계로부터 개별 작품의 자율성을 열렬히 보호하는데도 어떤 작품에 내재적인 모든 요소를 다룰 때는 기묘하게도 전체론적이라는 점이다. 카로의 조각에 대한 프리드의 훌륭한 구문론적 해석이 불행하게도 소쉬르의 언어 구조주의로

13. Martin Heidegger, "The Origin of the Work of Art." [마르틴 하이데거, 「예술작품의 근원」, 『숲길』.]

14. Martin Heidegger, *History of the Concept of Time*의 앞부분을 보라.

15. Marshall and Eric McLuhan, *Laws of Media*.

읽힐 때 이런 점이 포착되었다. 여기서 요소들은 독자적으로는 아무 의미도 지니지 않은 채로 차이들의 전체 체계에서 철저히 전개된다. 2012년에 발표된 한 논문에서 나는 클리언스 브룩스의 사례를 인용하면서 문학에서 시도된 신비평의 형식주의에 관해 같은 주장을 제기했다.[16] 브룩스를 읽을 때면 시의 내부에서 일어난 사소한 변화가 완전히 다른 시를 생성하기에 충분하다는 느낌을 흔히 갖게 된다. 그 이유는 각각의 요소가 여타 부분을 반영하는 거울처럼 다루어지기 때문이다. 하지만 알다시피 이것은 과장된 표현이다. 고전 문학은 종종 다양한 판본이 있으며 드문 경우에 한하여 이들 변양태가 다른 작품이라 할 만한 것을 낳을 뿐인데, 사실상 대부분의 경우에는 구두점이나 철자의 사소한 차이가 있을 따름이다.

그린버그를 읽을 때도 기저의 전체론에 대한 동일한 느낌을 흔히 갖게 된다. 그런 일례를 제시하면 1954년에 그린버그는 "〔어떤 예술 작품의〕 모든 부분이 미적으로 얼마나 가치가 있는지는 그 부분이 주어진 작품의 여타 부분 혹은 양태와 맺은 관계에 의해서 오로지 결정된다"(III, 187)라고 주장하는데, 이 주장은 신비평이 문학에 관해 언급할 진술처럼 들린다. 또 다른 일례는 그린버그가 1971년 베닝턴 칼리지에서 주재한 세미나에

16. Cleanth Brooks, *The Well Wrought Urn* 〔클리언스 브룩스, 『잘 빚어진 항아리』〕; Graham Harman, "The Well-Wrought Broken Hammer."

서 나타난다. 여기서 그는 '관계적'이라는 낱말 – 그가 뜻하는 바는 부리오가 뜻하는 바와 전혀 다르지만 – 을 예술에 대한 긍정적인 용어로 거듭해서 사용하면서 '비관계적'이라는 낱말을 최근의 아방가르드 신봉자들이 만들어낸 '진영' 용어로 일축한다(HE, 97~9). 그런데 훨씬 더 결정적으로 그린버그는 평평한 캔버스 매체를 회화 속 내용 전체를 포괄하는 통일된 매체로 여기는 것이 확실하고, 그리하여 회화의 모든 양태가 서로 직접 반영하지는 않더라도 같은 배경을 통해서 전체론적으로 얽혀 있다는 점이 수반된다. 더욱이 그린버그의 경우에 모든 회화는 평평한 캔버스 배경을 그것들의 단일한 매체로서 공유한다. 당분간 형태에 관한 물음을 무시하면 모든 캔버스는 같은 방식으로 평평하고, 따라서 그것은 평면성이 모든 회화에 대해서 동일한 평면성임을 뜻한다. 이것이 바로 그린버그와 하이데거가 피를 나눈 형제처럼 보이기 시작하는 지점이다. 하지만 하이데거가 훨씬 더 극단적이다. 왜냐하면 그린버그는 평면성이 모든 회화의 매체라고 말할 뿐이지만, 하이데거는 존재를 만물에 대한 매체로 만들기 때문이다. 이런 범위의 차이에도 불구하고 그들은 결국 정확히 같은 곤경에 처하게 된다. 요컨대 내용은 개체화되고 표면적인 다자이고, 매체는 언제나 심층적인 일자다. 이것이 뜻하는 바는 내용이 언제나 처음부터 무력화된다는 사실이다. 그 이유는 이들 저자의 경우에 내용이 더 깊이 감춰진 배경 매체에 대한 자각을 나타내는 것 외에는 아무 역할도 수행하지 않기 때

문이다. 악명 높은 일례에서 하이데거는 히로시마와 아우슈비츠의 재난이 중요하지 않은 표면 사건이라고 주창하는데, 왜냐하면 실제 대참사는 고대 그리스에서 존재를 망각한 사태와 더불어 오래전에 발생했기 때문이다.[17] 그린버그에게서는 이처럼 불길하거나 둔감하게 들리는 진술이 전혀 없지만 어떤 의미에서는 그린버그의 경우에도 이름값을 하는 모든 현대 미술은 프리드의 소쉬르주의적 의미에서 '구문론적'인 것으로, 예술 작품의 요소들은 하나도 빠짐없이 상호 분화시키는 데 관여함으로써 단일한 전체 효과를 이루어낸다. 달리 말하면 예술 작품의 개별 요소들은 각기 독자적이고 독립적인 은닉된 배경을 가질 수 없다.

지금까지 우리는 프리드와 그린버그의 상이한 형식주의와 관련된 두 가지 별개의 문제를 규명했다. 프리드의 경우에 우리는 감상자와 작품의 융합으로서의 연극성을 옹호하게 되었는데, 이것은 프리드의 바람에 어긋남이 틀림없지만 그 자신의 역사적 통찰에서 직접 비롯된 결과다. 그린버그의 경우에는 쟁점이 다른데, 이를테면 예술 작품의 내용을 구성하는 개별 요소들은 독자적인 나름의 심층이 없는 저급한 표면적인 것으로 여겨진다. 미술과 비평의 현재와 미래에 대한 이들 문제의 함의는 무엇인가? 우리는 뒤이어 6장과 7장에서 그 대답을 고안하기

17. Heidegger, "Insight Into That Which Is".

시작할 것이다. 그런데 그린버그를 공정히 다루기 위해서 평면성은 미적 반격에 부딪히기 전까지만 밀어붙일 수 있을 따름이라는 그의 명백한 자각을 더 자세히 살펴보아야 할 것이다. 이런 사태는 그린버그가 1958년에 발표한 콜라주에 관한 논문인「종이 붙이기 혁명」에서 가장 독창적으로 일어난다(IV, 61~6).

평면성의 한계

앞서 우리는 1940년대에도 그린버그가 모더니즘 회화의 핵심 면모로서의 평면성에 여전히 전념함으로써 칸딘스키 같은 저명한 모더니즘 미술가의 성취를 기꺼이 저버렸음을 알게 되었다. 1966년에「모더니즘 회화」[18]라는 논문을 발표할 무렵에 그린버그는 추상을 입체주의의 진정한 관심사에서 벗어난 '지방주의적' 일탈로 여기기보다는 오히려 평면성에의 중요한 관문으로 여기는 쪽으로 생각을 바꾸게 되었다. 그린버그는 추상이 칸딘스키와 몬드리안이 생각하는 것보다 덜 중요하다고 진술함으로써 그 노선을 견지하는 것처럼 보인 후에 나아가서 그들의 목적을 다소 인정한다.

인식 가능한 존재자들은 모두 … 삼차원 공간 속에 현존하고,

18. * 그린버그,「모더니즘 회화」,『예술과 문화』, 344~54쪽을 보라.

어떤 인식 가능한 존재자에 대한 가장 단순한 암시도 그런 종류의 공간에 대한 연상을 불러일으킬 만하다. 인체 혹은 찻잔의 파편적 실루엣이 그런 일을 할 것이고, 그리하여 그림 공간을 회화의 예술로서의 독립성을 보장하는 이차원적 특성에서 떼어놓을 것이다(IV, 88).

다시 말해서 그린버그는 회화 속의 모든 인식 가능한 존재자의 흔적이 모더니즘 맥락에서 자신이 불신하는 그런 종류의 환영주의를 어떻게 벗어날 수 있을지 더는 알지 못한다. 그러므로 이 단계에서 그린버그는 결코 추상적이지 않으면서도 설득력이 있을 모더니즘 회화를 더는 상상할 수 없다. 그런데 같은 논문에서 또한 그린버그는 평면성과 관련하여 중요한 양보를 한다. "모더니즘 회화가 지향하는 평면성은 완전한 평면성일 수는 결코 없다. 화면에 대한 감수성이 고양됨으로써 조각적 환영이 생겨날 여지도, 눈속임 기법trompe-l'oeil이 허용될 여지도 더는 없을 것이지만 순수시각적 환영이 생겨날 여지는 있을뿐더러 틀림없이 있어야 한다. 어떤 표면 위에 새겨진 첫 번째 자국은 그 표면의 실질적인 평면성을 파괴한다 … "(IV, 90). 하지만 그린버그가 평면성은 한계가 있다는 개인적 깨달음에 이르렀을 때마다 결국에 그는 이런 획기적인 깨우침의 시점을 미술사에서 폴록보다 훨씬 더 앞선 시기로 추정했다.

옛 거장들은 화면의 통합성으로 일컬어지는 것을 보존해야 한다는 것, 즉 삼차원 공간의 가장 생생한 환영 위아래에 평면성이 존속함을 나타내야 한다는 것을 감지했다. 포함된 외관상의 모순이 그들 예술의 성공에 본질적이었다. 사실상 그것이 모든 회화 미술의 성공에 본질적인 것이다. 모더니즘 미술가들은 이 모순을 회피하지도 않았고 해소하지도 않았으며 오히려 그 항들을 반전시켰다. 우리는 평면성이 함유한 것을 인식하게 된 이후에 평면성을 인식하게 되는 것이 아니라 오히려 평면성이 함유한 것을 인식하게 되기 전에 평면성을 인식하게 된다.(Ⅳ, 87, 강조가 첨가됨).

그린버그의 초기 견해로부터의 변화가 당연히 드러날 것이다. 나의 주안점은 그린버그에게서 어떤 위선적인 비일관성을 포착하는 것이 아니라 오히려 정반대로 그가 칸딘스키의 추상을 초기에 일축한 후에 평면성의 역사적 함의에 대한 자신의 이해를 계속해서 발전시킨 방식을 보여주는 것이다. 1940년대의 그린버그를 읽으면 누구나 평면성이 마네 이후 미술을 이해하기 위한 도구임을 감지하게 된다. 한편으로 나는 초기의 그린버그가 자신이 애호하는 개념을 현대 이전의 미술사에 적용하려는 노력을 전혀 기울이지 않았음을 떠올린다. 하지만 1966년 무렵에 그린버그는 평면성과 표면 사이의 긴장 상태가 한정된 모더니즘 시대에 활동한 화가들의 관심사라기보다는 오히려 회화 자체에

서 본질적이라는 견해로 조금씩 움직이고 있었고, 그리하여 프리드와 더불어 나중에 피핀이 그린버그에 대하여 제기한 '본질주의'라는 혐의를 받을 만한 위험에 처하게 된다. 그런데 그린버그는, 서양 미술사 전부를 평면성에 의거하여 다시 쓸 수 있는 가능성을 암시만 할 뿐이라는 사실에서 알게 되듯이 본질주의에 빠질 지경에까지는 절대 이르지 않는다. 더욱이 1960년대에 그린버그는 회화에서의 혁신을 평면성을 향한 투쟁에 연관시키기보다는 오히려 이차원 평면에의 과도한 집중의 위험성에 대한 깨달음에 연관시키는 새로운 단계에 진입해버린 것처럼 보인다. 우리가 곧 알게 되듯이 가장 중요한 사례는 피카소와 브라크가 분석적 입체주의의 한계에 부닥쳤지만 콜라주로 이행함으로써 그 한계를 극복하고 계속 나아갈 수 있었던 방식에 관한 그린버그의 논의다. 그린버그가 입체주의 미술가들을 제대로 평가하든 그렇지 않든 간에 우리는 그가 하이데거와 매클루언 역시 관여한 20세기의 독특한 사유 노선을 좇음을 알게 된다. 이런 사고방식은 심층을 위하여 표면이나 존재자적인 것 혹은 내용을 억압함으로써 시작하지만 너무 지나치게 억압하여서 결국에는 표면적인 것이 되살아나게 된다. 어딘가 다른 곳에서 나는 이 과정을 표면의 복수라고 일컬은 적이 있다.[19]

일상 언어에서는 '평면성'이 무언가의 표면적인 바깥층을 시

19. Harman, "The Revenge of the Surface."

사하더라도 그린버그의 경우에는 어김없이 평면성의 의의란 그 것이 하이데거의 존재(존재자가 아니라)와 유사하게 표면보다 심층의 배경 역할을 수행한다는 것이다. 그리고 거꾸로 삼차원 환영주의는 지각적 깊이를 제시하더라도 사실상 모든 묘사된 존재자를 순전히 관계적인 공간 속에 집어넣을 것인데, 그 속에 서 사물은 독자적인 깊이가 없다. 하지만 여기에 문제가 있다. 후기 그린버그는 환영을 제거하려고 최대의 노력을 다한 후에 도 여전히 남는 불가피한 환영을 강조하기에 이것은 미술에 있 어서 즉물적인 것으로의 귀환으로 해석되어야 하는가? 프리드 는 이렇게 생각하는 것처럼 보이는데, 왜냐하면 미니멀리즘 미 술가들이 자신들의 근본적으로 내용 없는 미술의 그야말로 물 리적인 재료를 강조한다는 이유로 프리드는 그들을 그린버그 특유의 가르침에 의한 논리적 결과로 해석하기 때문이다. 아니 면 정반대로, OOO가 주장하는 대로 그린버그의 전환은 아직 은 초기 상태인 어떤 새로운 프로젝트를 구현하는가? 그런 프 로젝트의 일반적인 목표는 그린버그 — 그리고 하이데거 — 가 내 용과 표면 사이에 맺은 이전의 유대를 단절하는 것에 해당할 것이다. 명시적인 내용과 심지어 '캔버스 위의 자국'도 그것들의 배경 매체와 대비하여 본질적으로 피상적이라기보다 오히려 이 제 그 매체는 개별적인 그림 요소들 자체의 핵심에 놓이게 될 것이다. 그것을 칸딘스키에 대한 변론으로 다시 서술하면 그의 다양한 추상적 형태 사이 텅 빈 공간에 관한 '학구적인 회고담'

은 요점을 벗어난 것이 될 것이다. 왜냐하면 아방가르드 미술에서 내용의 임무는 모든 내용의 배후에 놓여 있는 보편적인 배경 매체를 은밀히 암시하는 것이 더는 아니고 오히려 내용의 각 조각이 이미 독자적으로 전경과 배경 둘 다로 이루어져 있는 방식을 탐구하는 것이기 때문이다. 마지막으로, 다시 서술하면 그 임무는 개별적인 그림 요소들 너머로 어렴풋이 나타나는 배경을 위해(하이데거, 그린버그) 혹은 이들 요소의 그 상호작용들로의 구문론적 소멸을 위해(카로의 조각품에 대한 프리드의 소쉬르주의적 해석) 그 요소들의 자율성을 제거하기에 관한 문제가 더는 아니고 오히려 각각의 요소가 독자적인 배경을 갖추고 있는 것으로 나타날 정도로 이들 요소를 분리하기에 관한 문제다. 이것이 사실상 나의 견해다. 즉각적인 함의 중 하나는 모더니즘의 역사에서 칸딘스키에게 그린버그가 기꺼이 고려하는 것보다 훨씬 더 높은 지위를 부여하는 점일 것인데, 어쩌면 달리는 훨씬 더 큰 승자일 것이다. 게다가 역설적으로, 프리드가 연극성에 격렬히 반대하면서 마침내 '대면성'이라는 준^準연극적인 관념에 이르게 된 사태와 마찬가지로 그린버그는 평면성에 강박적으로 매달리면서 배경 평면성이 구원의 힘일 뿐만 아니라 위험이기도 하다는 사실을 깨닫게 되었다.

그린버그는 피카소와 브라크의 입체주의를 20세기의 여타 미술 운동보다 찬양하는 것으로 일반에게 알려졌는데, 그 주된 이유는 그들이 다섯 세기 동안의 회화적 환영주의와 단절함으

로써 우리가 적어도 비잔틴 시대 이후로 혹은 "그 이전 시대부터 지금까지 서양에서 나타난 회화 미술 중 가장 평평한 회화 미술"(III, 118)에 이르는 데 도움을 준 미술을 성취했기 때문이다. 그런데 이런 성취는 한 가지 고유한 위험을 수반했다. 그린버그가 서술하는 대로 "1911년이 끝날 무렵에 두 미술가〔피카소와 브라크〕모두 전통적인 환영주의적 회화를 꽤 잘 뒤집어 버렸다. 그림의 허구적 깊이가 현실적 물감 표면에 매우 가까운 층 위까지 줄어들었다"(IV, 62). 피카소와 브라크가 모더니즘이 어떠해야 할지에 관한 독자적인 중대한 이상에 도달한 바로 그 순간에 위기의 시점에 접근했음을 그린버그가 인식하는 것은 정말 칭찬할 만하다. 그린버그는 계속 서술한다. "평평한 표면의 저항적 실재, 그리고 이념화된 깊이를 낳으면서 그 표면 위에 나타나는 형상들 사이를 더 명시적으로 변별하는 것이 필요해졌다. 그렇지 않다면 그 형상들은 너무나 직접적으로 표면과 하나가 되어서 오로지 표면 패턴으로서만 존속할 것이다"(IV, 62, 강조가 첨가됨). 그러므로 콜라주로의 전환이 이루어진다. 그린버그의 경우에 묵시록적 평면성의 침입을 물리치려는 방편으로서 콜라주의 전략적 의의가 매우 명백하기에 그는 "콜라주에 관한 글을 쓰는 사람들이 그 기원을 실재와의 갱신된 접촉에 대한 입체주의자들의 욕구에 지나지 않는 것에서 끊임없이 찾아내는 이유를 의아해한다"(IV, 61).

본격적인 콜라주 이야기는 브라크가 "드로잉에 모조 나뭇

결무늬 종이 한 장을 〔붙였던〕" 1912년에 시작하더라도 그린버그는 이런 방향으로의 잠정적인 몇몇 조치가 2년 전에 개시되었음을 지적한다(IV, 62). 1910년에 출품한 〈바이올린과 팔레트가 있는 정물화〉라는 회화 작품에서 브라크는 그림 꼭대기 부근에 그림자를 드리운 못 하나를 그렸는데, 그 그림자는 캔버스 전체에서 묘사된 유일한 그림자인 것처럼 보인다. 그린버그의 해석에 따르면 이것은 "표면과 조광기 사이에 있는 일종의 사진 공간, 정물이 … 존재한 입체주의적 공간의 취약한 환상성"(IV, 62)을 부과한다. 이렇게 해서 그 못은 평평한 화면과 물리적 캔버스 사이의 분리를 암시함으로써 화면을 캔버스에서 떼어낸다. 입체주의는 환영주의적 깊이를 제거하는 데 성공함으로써 표면 장식으로 붕괴할 위험을 초래했지만, 1910년의 이 회화와 더불어 이제 단 하나라기보다 오히려 두 개의 개별 평면의 문제이자 이들 평면 사이의 어떤 거리의 문제가 중요해진다. 그린버그는 〈기타를 든 남자〉라는 브라크의 1911년 회화 작품에서 비슷한 일이 일어났다고 지적한다. 복제화에서는 알아보기가 약간 어려울 수 있더라도 캔버스의 가장자리 ─ 대략 10시 방향 ─ 에 고리 모양의 로프가 그려져 있는데, 그 로프의 '조각적 묘사'는 물리적 표면에 합쳐질 위험에 처했던 진정한 입체주의 회화를 그 표면에서 떼어내는 역할을 또다시 수행한다(IV, 62). 이것은 훨씬 더 결정적인 표현을 향한 길을 닦았다.

같은 해[1911년]에 브라크는 눈속임 기법으로 등사된 대문자와 숫자를 회화들에 도입했는데, 이들 회화의 모티브는 그것들이 있어야 할 현실적 구실을 전혀 제공하지 않았다. 이들 틈입물은 자체의 이질적이고 갑작스러운 자명한 평면성으로 인해 미술가의 서명과 마찬가지 방식으로 감상하는 눈을 캔버스의 실제적인 물리적 표면에 고정했다. 여기서 중요한 것은 표면과 입체주의적 공간 사이에 더 생생한 깊이의 환영을 끼워 넣기에 관한 문제가 더는 아니었고 오히려 화면 위에 나타나는 여타의 것이 대비의 힘에 의해 환영적 공간으로 밀려들어가도록 화면의 평면성의 바로 그 실재적 깊이를 구체화하기에 관한 문제였다. 이제 그 표면은 감지할 수 있지만 투명한 평면으로서 암묵적이라기보다 명시적으로 나타내어진다(IV, 62).

여기서 우리는 이전보다 훨씬 더 하나라기보다 두 개의 평면을 다루고 있고, 따라서 입체주의 미술가들은 그들의 회화가 장식 벽지가 되지 않게 방지하는 데 필요한 최소한의 환영을 확보하였다.

그런데 1912년은 결정적인 해로 판명되었다. 혁신적인 후속 방안으로 피카소와 브라크는 "모래 및 다른 이물질들을 자신의 물감과 뒤섞기" 시작하였는데, "그리하여 얻게 된 입상 표면은 그림의 촉각적 실재성에 직접 주목하게 했다"(IV, 62). 브라크는 먼저 마블링 기법으로 나뭇결처럼 보이도록 구성한 표면과

사각형을 자신의 일부 회화에 추가적으로 그려 넣은 다음에 〈과일 그릇〉이라는 자신의 최초 콜라주 작품으로 마무리한다. 그린버그적 관점에서 바라보면 이 작품은 모든 시대의 가장 중요한 예술 작품 중 하나인 것처럼 보인다. 브라크가 행한 일은 매우 단순한 것처럼 들리는데, 그는 "한 장의 도화지 위에 세 개의 모조 나뭇결무늬 벽지 스트립을" 부착한 "다음에 그 위에 꽤 단순화된 입체주의적 정물과 눈속임 기법의 여러 문자를 목탄으로 그렸다"(IV, 63). 그런데 그 결과는 혁명적이었다. 일반적인 조건 아래서는 언제나 글자가 사실상의 캔버스 표면 위에 자리하게 되는 것처럼 보일 것이다. 그렇지만 이 경우에는, 본질적으로 여타의 것보다 훨씬 더 사실상의 표면에 달라붙은, 부착된 나뭇결무늬 벽지와 대비됨으로써 글자가 환영주의적 심층에 속하는 것처럼 보인다. 더욱이 "눈속임 기법의 글자는 평면 위에서만 있을 수 있다는 단순한 이유로 인해 계속해서 그 평면을 암시하고 그것으로 귀환한다"(IV, 63). 그린버그는 브라크가 회화적 환영을 극대화하는 그런 방식으로 글자들을 위치시킬뿐더러 부착된 나뭇결무늬 스트립 위에 직접 글자들을 그리고 음영도 넣음으로써 이들 복합적 효과를 고양했다고 덧붙인다. 이렇게 해서 〈과일 그릇〉은 아방가르드 평면성의 모든 위업을 넘어선 놀라운 성취를 이루게 된다. "스트립, 글자, 목탄으로 그린 선과 흰 종이가 심층에서 서로 자리를 바꾸기 시작하면서 그림의 모든 부분이 그 속에서 실재적이든 상상의 것이든 간에

모든 평면을 교대로 차지하는 과정이 정립된다"(IV, 63).

그것이 그린버그의 논문이 제기하는 본질적인 주장이다. 마지막 몇 페이지에서는 콜라주를 훨씬 더 밀어붙이는 전성기 입체주의의 방식이 다루어진 다음에 후안 그리의 유명한 콜라주 작품들이 과대평가되고 있고 목표를 달성하지 못한다는 그린버그의 평가로 마무리된다. 그런데 첫 번째 논점과 관련하여 피카소와 브라크는 다양한 종이와 천을 추가하기 시작했는데, 이렇게 해서 "표면과 심층의 뒤섞임과 왕복하기를 촉진하"(IV, 63)고자 했다. 다양한 기법 중에서 "묘사된 표면들은 화면과 병렬하는 동시에 화면을 절단하는 것처럼 보인다. 그리하여 마치 심층의 환영이 실제로 나타내어진 것보다 더 깊다는 가정을 입증하는 것처럼 보인다"(IV, 64). 결국 "그림의 전면에 있는 비회화적 실제 공간을 제외하면 표면의 물리적 평면성에서 벗어날 방향은 남아 있지 않은 것처럼 보였다"(IV, 64). 한 가지 결과가 〈기타〉라는 피카소의 획기적인 1912년 작품이었는데, "그는 종이 한 조각을 기타 모양으로 자르고 접은 다음에 다른 종잇조각들과 네 개의 팽팽한 줄을 그 기타에 맞춰 붙였다. 현실적 공간 속의 다른 평면들 위에 놓인 일련의 평평한 표면 ─ 화면은 암시될 뿐이다 ─ 이 창조되었으며 … 그리고 그것은 새로운 조각 장르를 정립했다"(IV, 64). 후안 그리의 경우에는 그의 콜라주 작품들이 다양한 평면 사이에서 훨씬 작은 역동성을 달성했는데, "그리는 부착된 종이와 속임수 기법의 질감과 글자를 사용하여

평면성을 훌륭히 단언했지만 거의 언제나 조각적으로 생생하게 그려진 이미지들을 그림의 가장 가까운 평면 위에 위치시킴으로써 그리고 종종 가장 먼 평면에도 위치시킴으로써 평면성을 심층의 환영 속에 밀봉했다"(IV, 65). 그리하여 그리의 콜라주 작품들은 "전통적인 이젤 회화의 폐쇄된 현전 같은 것이 주변에 있다"(IV, 65). 이렇게 해서 그린버그는 결정타를 날리게 되는데, "〔피카소와 브라크〕의 콜라주 작품들에서 얻게 되는 환영의 공간적 구조에 장식적인 것을 매끈하게 융합하는 대신에 〔그리에게는〕 장식적인 것과 환영적인 것의 교대, 병치가 있다"(IV, 66).

그린버그는 입체주의 콜라주에 대한 인상적인 해석과 더불어 모든 분야에서 위대한 사상가의 중요한 특질로 여겨지는 것 ─ 자신의 중심 신조가 언제나 한계에 이르기에 결국에는 정반대의 신조를 편입할 방법을 찾아내야 한다는 사실을 인정할 수 있는 능력 ─ 을 나타낸다. 우리는 프리드에게서도 같은 특질을 인식했는데, 이를테면 그는 마네의 반反몰입적인 미술을 현대 회화의 핵심으로서 몰입의 단호한 역사 속으로 솜씨 좋게 편입시켰다. 그린버그의 경우에는 일찍이 1911년에 그가 소중히 여긴 평면성이 노골적인 장애가 되기 시작한다는 인식이 나타난다. 그린버그는 입체주의 콜라주가 모호하고 교대하는 다수의 화면을 창조하고자 하는 방법으로서의 동기를 부여받았다고 분석함으로써 자신이 처한 무언의 위기에서 벗어난다. 그는 통일된 캔버스 바탕에 대한 회화적 자각의 무미건조한 이야기처럼 보이기

시작했을 것에 유연성을 추가한다. 「모더니즘 회화」가 그린버그의 가장 중요한 논문 중 하나가 되게 하는 것은 그 논문이 우리에게 무언가 새로운 것 – 그린버그의 이전 글에서는 드러나지 않았을 뿐만 아니라 어떻게든 그것과 직접 어긋나는 것 – 을 가르쳐주고자 한다는 명백한 감각 덕분이다.

그런데도 그린버그의 해결책 – 피카소와 브라크의 해결책은 말할 것도 없이 – 이 그것이 대응하는 위기에 적합한지 물어야 한다. 사실상 그린버그는 화면과 사실상의 표면 사이의 과도한 중첩에 "그림의 모든 부분이, 실재적이든 상상의 것이든 간에, [그림 속] 모든 평면을 교대로 차지하는…과정"으로 대응할 수 있다고 주장한다. 〈과일 그릇〉 같은 복잡한 콜라주 작품에서는 이 과정이 총 네댓 개의 개별 평면이 서로 교대하고 충돌하는 것에 해당한다고 하자. 그렇다 하더라도 이것은 사실상 그린버그의 이전 모형의 복수화된 판본에 불과할 것인데, 그리하여 그것의 기본적인 결점은 여전히 그대로 남게 된다. 한 조각 과일의 단면 혹은 부착된 모조 나뭇결무늬 벽지 스트립은 이제 단 하나의 평면에 속박되기보다는 오히려 일종의 거대한 순수시각적 환영 속에서 네댓 개의 다른 평면 중 어느 평면이나 차지할 수 있다. 그런데 여기서 그린버그의 초기 모형에서와 마찬가지로 심층은 여전히 한 평면에서만 나타날 수 있을 뿐이다. 회화 내용의 개별 요소들은 한 평면에서 다른 한 평면으로 자유롭게 이동할 것이지만 그것들의 유일한 기능은 여전히 그것들이 우연

히 머무르게 되는 특정한 평면 배경을 빈틈없이 암시하는 것이다. 이렇게 해서 어떤 주어진 콜라주 작품이 단 하나의 차원이라기보다는 오히려 다수 차원의 평면성을 갖더라도 지도 원리는 여전히 평면성이다.

이렇게 해서 그린버그가 멋지게 서술하는 대로 1911년 무렵에 위험스럽게도 평평해진 입체주의에 갱신된 드라마가 추가된다. 그런데 여전히 그린버그는 오로지 내용이 그것이 머무르는 더 심층적인 평면에 대한 우리의 감각을 활성화함으로써만 풍부해지도록, 그리하여 '문학적 일화'의 미적 지옥에서 벗어나도록 허용한다. OOO의 관점에서 바라보면 이런 해결책이 놓치는 점은 객체들 ─ 회화 속에 존재하는 것들을 포함하는 객체들 ─ 이 자신이 수많은 다른 존재자와 공유하는 포괄적인 공간적 평면 속에 있는 것이 결코 아니라 자신에 내재하는 심층을 언제나 갖는다는 점이다. 당신과 나, 과일 그릇, 찻주전자, 원숭이는 모두 자신이 타자들에게 방출하는 표면 내용을 넘어서는데, 그 이유는 그들 각자가 다수의 평면으로 동시에 투영되기 때문이 아니라 그 표면 내용이 자신에게만 속하는 심층을 이미 암시하기 때문이다. 그린버그와 하이데거 사이의 유사성이 또다시 유익한 것으로 판명된다. 이들 사상가가 공유하는 바는 표면 내용 ─ 하이데거가 눈-앞에-있음Vorhandenheit이라고 일컫는 것이자 모든 물체적 존재자보다 훨씬 더 깊이 놓여 있는 존재에 호소함으로써 단절할 수 있는 것 ─ 의 부적절성에 대한 심오한 감각이다. 모든 표면 내용에

맞서서 그린버그가 회화의 매체 — 평평한 캔버스 — 에 호소하는 것은 유사한 책략이다. 하지만 그들 각자의 해결책에는 공통의 단점이 있다. 하이데거의 경우에 존재는 존재자보다 더 깊을 뿐만 아니라 일자이기도 한데, 한편으로 개별 존재자들은 표면적으로 다자다. 입체주의 콜라주에 대한 그린버그의 해석은 그가 동일한 추정에 빠져 있음을 보여준다. 하이데거와 달리 그린버그는 배경 평면의 수를 증식하는 독창적인 방법을 찾아내지만 표면의 많은 사물과 저변의 통일된 평면들 사이에 불행한 대립이 여전히 존재한다. 그것은, 인간 실존을 재구성하는 데 미치는 수많은 특정 매체의 영향에 집중해야 한다는 고유한 직업적 필요성 덕택에 오직 매클루언만이 용케 벗어나는 덫이다.

각기 다른 사례에서 하이데거와 그린버그가 문제를 처리하는 방식은 동일하다. 하이데거를 넘어서는 유일한 길은 모든 특정 존재자에서 멀리 떨어져 있는, 단일한 통일된 평면으로서의 존재라는 관념을 버리고서 각각의 개별 사물에서 나타나는 사적 심층을 개방하는 것인데, 이것은 1949년을 기점으로 하이데거가 지극히 조심스럽게 밟는 길이다.[20] 그보다 훨씬 전에 이미 『존재와 시간』에서 거론된 하이데거의 망치는 그의 주장에도 불구하고, 사실상 도구들의 전체론적 배경 체계로 사라지지 않고 오히려 자신이 참여하는, 매끈하게 작동하는 전체를 때때로

20. Heidegger, "Insight Into That Which Is."

파열시킬 수 있는 하나의 자율적인 핵으로서 존속한다. 마찬가지로 표면적인 회화 내용을 넘어서는 길은 단일한 평면, 네 개의 평면, 여섯 개의 평면, 아홉 개의 평면, 혹은 피카소와 브라크가 생산할 수 있었을 대단히 많은 대담한 혁신에 의지하는 것이 아니다. 오히려 회화 혹은 여타 장르에 포함된 개별 존재자들 혹은 형상들은 각각 독자적인 매체 — 각자의 표면 특성에 의해 불완전하게 시사되는, 물러서 있는 독자적인 자아 — 를 갖추고 있다.

5장

전성기 모더니즘 이후

지금쯤이면 독자는, OOO가 형식주의를 비판하지만 이로 인해 1960년대 이후로 형식주의를 거부한 사람들에 비해서는 OOO가 기본적으로 형식주의에 공감한다는 점이 바뀌지는 않음을 필경 추측할 것이다. (여타 객체와 마찬가지로) 예술 작품의 자율성을 수용할뿐더러 — 담론적 개념성보다는 — 환언 불가능한 취미가 미학의 적실한 능력이라는 데 동의하는 덕분에 OOO는 칸트와 그린버그, 프리드를 길가의 어딘가에 버려두려는 사람들에게서 멀어지게 되었다. 더욱이 우리는 미학과 예술의 분리를 단언하는 1960년대 이후의 운동에 대응하여 미학과 예술의 유대를 계속해서 단언한다. 나의 미술가 친구인 베셀리가 이렇게 해서 내가 얼마간 구식의 범주에 머무르게 된다고 넌지시 주장했지만, 더 넓게는 후설과 하이데거가 여전히 최근 철학의 최고 수준 — 전후 프랑스 사상가들의 대중적 물결이 넘어서지 못한 수준 — 이라고 역설하는 철학적 입장을 견지함으로써 나는 그런 위험을 이미 의식적으로 무릅쓰고 있다. 지적 생활에서 잘못된 전환이 일어나면 그것을 극복하는 데 수십 년이 걸릴 수 있다. 물론 그 와중에 우리는 다수의 새로운 것을 알게 될 수도 있다. 그런 배움을 위해 이 장에서는 어쩌면 형식주의적 입장을 반박하거나 넘어선다고 여겨질 수 있을, 더 저명한 인물 중 몇 사람이 간략히 고찰될 것이다. 여기서 우리는 편입할 만한 통찰과 더불어 형식주의자들이 결국 불리하게 되는 어떤 논점들도 찾아낼 수 있을 것이다. 하지만 내가 일반적으로 보기에 앞으로

나아갈 유일한 길은 형식주의 터널을 처음부터 끝까지 통과하는 것이다. 그린버그와 동시대 인물들이면서 그린버그를 비판한 두 명의 비평가로 시작하자.

여타 '버그'

1975년에 출판된 『현대미술의 상실』이라는 책의 에필로그에서 톰 울프는 2000년에 "특집으로 다루어질 세 명의 미술가, 당대의 중대한 세 인물은 폴록과 〔빌럼〕 데 쿠닝, 〔재스퍼〕 존스가 아니고 오히려 그린버그, 〔해럴드〕 로젠버그 그리고 〔레오〕 스타인버그일 것이다"라고 예측한 것으로 유명하다.[1] 방금 언급된 세 명의 비평가는 거의 동년배였고 다수의 같은 미술가에 관한 글을 쓰는 데 자신들의 경력을 바쳤기에 전형적으로 유대인적인 그들의 성과 관련된 울프의 예리하고 무미건조한 농담과는 완전히 별개로 그들은 그럴듯한 비교의 삼인조를 이룬다. 그린버그와 로젠버그 사이에 벌어진 논쟁의 요점은 잘 알려져 있다. 그린버그는 폴록의 사적인 친구이자 폴록 작품의 초기 옹호자였는데, 그들의 경력은 오직 공생적 견지에서만 살펴볼 수 있을 정도이다. 폴록 이전의 그린버그는 파리의 그늘에 머무르는 미국 미술의 지방적 조건에 괴로워하면서 투덜대는 신진 뉴욕 미

1. Tom Wolfe, *The Painted Word*, p. 98. [톰 울프, 『현대미술의 상실』.]

술 비평가였고, 그린버그 이전의 폴록은 자신의 작품을 체계적으로 옹호하는 대변인이 없었다. 중요한 점은 그린버그가 언제나 폴록의 회화를 회화로서 옹호했다는 것, 즉 이전의 모든 거장을 해석하는 데 사용된 미적 견지와 종류가 다르지 않은 그런 견지에서 옹호했다는 것이다. 이와는 대조적으로 로젠버그는 폴록의 작품을 그린버그가 경멸하는 방식 – 폴록의 퍼포먼스가 결과적인 작품 자체보다 더 중요한 '액션 페인팅' 혹은 '이벤트' – 으로 이해할 수 있을 따름이었다.

1952년에 로젠버그는 「미국의 액션 페인팅 화가들」이라는 제목의 논문을 발표했는데, 나중에 이 논문은 『새로운 것의 전통』이라는 그의 모음집에 포함되었다. 매우 기이하게도 이 논문에서는 화가의 이름이 전혀 언급되지 않고 있지만 폴록이 매우 명백히 시사되기에 나중에 부인하는 로젠버그의 말은 액면 그대로 받아들일 수 없다. 대략 열다섯 페이지의 이 간략한 논문에서 가장 좋은 구절 중 몇 가지를 살펴보자. "어느 순간에 미국의 화가들에게 잇따라 캔버스가 행위를 펼칠 무대인 것처럼 보이기 시작했다 … 캔버스 위에서 벌어져야 할 것은 그림이 아니라 이벤트였다"(TN, 25). 화가의 최종 산물은 그저 중요하지 않은 것이 아니고 오히려 적극적으로 부정되어야 할 것이었다. "이 회화를 '추상적' 혹은 '표현주의적' 혹은 '추상표현주의적'이라고 일컬어라. 중요한 것은 객체를 소멸시키고자 하는 그것의 특별한 동기다 … "(TN, 26, 강조가 첨가됨). 더 정확히 말하자면 소멸하여

야 할 것은 이른바 자율적인 전체로서의 예술 객체인데, 그 이유는 결과적으로 생기는 회화가 그것을 생성한 행위의 실황 기록으로서 여전히 중요할 것이기 때문이다. "결국에 이미지는 그 속에 있는 것이든 있지 않은 것이든 간에 긴장일 것이라는 점이 당연시될 것이다"(TN, 27). 긴장이라는 낱말과 관련하여 로젠버그는 객체와 그 성질들 사이의 OOO 긴장을 전혀 뜻하지 않고 심지어 미술가와 작품 사이에서 이루어지는 어떤 종류의 팽팽한 균형을 뜻하지도 않고 오히려 미술가 자신의 "심리 상태"에 내재하는 긴장을 뜻할 뿐이다(TN, 27).[2] 이런 식으로 로젠버그는 미술가의 심리로 전환함으로써 형식주의적 자율성을 전면적으로 공격하는 데 박차를 가하게 된다. 회화는 미술가의 전기傳記로부터 분리될 수 없다고 한다(TN, 28). 액션 페인팅은 "예술과 삶 사이의 모든 구분을 깨뜨려" 버렸고 "행위[액션]와 관계가 있는 모든 것, 이를테면 심리학, 철학, 역사, 신화학, 영웅숭배"를 편입하는데, "미술 비평 말고는 무엇이든 편입한다"(TN, 28). 액션 페인팅은 "미술가가 마치 자신이 삶의 상황에 부닥쳐 있는 것처럼 자신의 정서적 에너지와 지적 에너지를 조직하는 방식"(TN, 29)과 전적으로 관련되어 있다. 로젠버그는 칸트에게 과장된 어조로 모욕을 가하면서 이렇게 덧붙인다. "행위는 취미의 문제가 아니다. 당신은 취미가 총기 발사 혹은 미로 건설을

2. '긴장'이라는 낱말에 달린 각주에서 인용됨.

결정하게 두지 않는다"(TN, 38).

꼬박 십 년이 지난 후에 그린버그가 글로써 대응한 행위의 엄정함은 「미술 글쓰기가 악명을 얻는 방법」이라는 제목에서 이미 전달된다(IV, 135~44).[3] 그린버그는 로젠버그가 해당 화가들을 옹호한다는 생각으로 '액션 페인팅' 시론을 저술한 것이 부적절함을 깨닫는데, 그 이유는 그 시론이 사실상 폴록과 그 집단이 무취미의 속물들이라고 일축하기 위한 구실을 제공할 뿐이기 때문이다. 그린버그는 로젠버그가 다음과 같이 생각한다고 한탄한다. "채색된 '그림'은 채색되었기에 대수롭지 않은 것이 된다. 중요한 것은 행함에 있는 것이지, 제작은 별것 아닌 일이다"(IV, 136). 그 결과 "물감으로 덮인 캔버스는 하나의 '이벤트'로서, 순전히 사적인 '몸짓'의 유아론적 기록으로서 남겨지게 되고, 따라서 그 캔버스는 예술 작품에 속하기보다는 오히려 호흡과 지문, 연애 사건과 전쟁이 속했던 것과 같은 현실에 속하게 된다"(IV, 136). 이 책의 견지에서 다시 서술하면 로젠버그는 우리에게 직서화된 폴록을 제시하는데, 그 이유는 폴록의 작품이 자율성을 철저히 상실하면서 미술가의 생애뿐만 아니라 "심리학, 철학, 역사, 신화학, 영웅숭배"에서 그것의 포괄적인 의미가 드러나기 때문이다. 매우 기이하게도 오직 미술 비평만이 이런 전문

3. 허버트 리드 경이 로젠버그를 대신하여 개입한 후에 리드 경과 그린버그는 후속 논쟁을 벌인다(pp. 145~9).

적 관계들의 집합에서 배제된다. 왜냐하면 기성의 미술 분야는 '액션 페인팅'이 명시적으로 부정하고자 하는 것이기 때문이다 (TN, 28). 액션 페인팅을 전기와 수많은 다른 분과학문으로 환원함으로써 로젠버그는 우리에게서 액션 페인팅의 고급형과 저급형을 구분할 수 있는 중대한 능력도 박탈한다(IV, 140). 그런데도 '액션 페인팅'이라는 개념은 대중의 인기를 얻었다. 이에 대해 그린버그가 냉소적으로 추측하는 이유는 그것이 "… 새로운 춤의 이름처럼 짜릿하고 통속적인 것을 지니고 있"기 때문이다 (IV, 137).

그런데 어떤 명백한 의미에서 폴록에 대한 로젠버그의 해석은 터무니없다. 누구나 온라인에 접속하여 폴록이 자신의 회화를 제작하는 장면을 찾아볼 수 있는데, 이 장면은 대단히 흥미로운 것임이 틀림없다. 그런데 그 장면은 로젠버그의 이론을 절대 뒷받침하지 않는다. 폴록은 그림을 그리는 동안 엄청나게 집중하는 것처럼 보이지만 확실히 그림을 그리고 있을 뿐이다. 폴록은 '심리학'과 '영웅숭배'는 접근할 수 있을 것이지만 미술 비평은 접근할 수 없을 어떤 사적인 황홀경을 공연하고 있는 것이 아니다. '액션 페인팅'이 정말로 폴록이 매달려 있던 것이라면 경매장에서 판매용으로 나타나거나 혹은 미술관에서 전시용으로 나타나는 것이 주로 그가 회화를 제작하는 장면이 아닌 이유는 무엇인가? 이런 장면이야말로 한낱 캔버스에 불과한 어떤 것보다 이른바 예술 행위에 관한 더 좋은 실황 기록이라는 점

이 분명하지 않은가? 어느 비평가가 로젠버그 같은 당혹스러운 해석을 제시할 수 있으려면 그 이유는 그가 폴록의 캔버스 회화 자체에 말문이 막힐 정도로 깜짝 놀라서 작품 밖에서 해석의 근거를 찾을 수밖에 없을 것이기 때문이라고 여겨지는데, 이런 설명 이외에는 로젠버그 같은 해석이 나올 수 있는 이유를 생각하기 힘들다. 폴록의 드립 페인팅 작품이 처음 출현했을 때 비평가들에게 이런 영향을 미쳤을 이유는 쉽게 이해할 수 있다. 하지만 폴록의 작품에 대한 경험이 쌓이게 되면 누구나 폴록의 작품 중에서 미학적으로 뛰어난 작품과 그렇지 않은 작품을 구분할 수 있게 되는데, 그것도 폴록의 생애에 대한 정통한 지식과는 아무 관계도 없는 이유로 말이다.

그런데 로젠버그의 이론이 폴록에 대한 해석으로서 아무리 실패했더라도 21세기의 우리는 그 이론이 추후 전개를 상당히 잘 예상하고 있었음을 알 수 있다. 폴록은 틀림없이 액션 예술가가 아니었지만, 보이스, 브루스 노먼 혹은 신디 셔먼 같은 더 나중의 인물에게는 액션 예술가라는 서술이 사실상 유효할 것이다. 그들 작품 중 많은 것이 예술가의 참여를 작품의 바로 그 핵심으로 활용한다. 그린버그는 후일의 이런 전환을 경멸했다고 알려져 있고 프리드 역시 그 전환을 최악의 의미에서 '연극적'이라고 거부하곤 했다. 여기서 나는, 칸트가 윤리학과 미학을 그것들에 직접 속하지 않는 모든 것으로부터 차단할 때 이미 그를 걱정시켰던 혼란스러운 종류의 난장판 전체론에서 나타나

는 대로 모든 것이 여타의 것과 구별 불가능하게 용해되지 않도록 방지하려면 자율성이 중요하다는 고전적 형식주의의 교훈을 되풀이할 것이다. 폴록의 캔버스 회화들은 독자적인 실재의 자격을 박탈한 로젠버그의 시도에도 불구하고 폴록 자신의 삶 및 행위와는 별개의 실재를 갖추고 있다. 보이스의 〈나는 아메리카를 좋아하고 아메리카는 나를 좋아한다〉와 같은 작품의 경우에는 그렇지 않은데, 이 작품은 하나의 경험 혹은 퍼포먼스로 이해될 수 있을 뿐이어서 결국에는 누군가 ― 오직 보이스 자신뿐일지라도 ― 가 목격해야 했다. 뉴욕 현대 미술관MoMA에 전시된 폴록의 캔버스 회화를 그것이 제작되는 영상으로 교체하는 것은 터무니없는 일일 것이다. 이와 마찬가지로 정반대로 보이스의 퍼포먼스 작품 전체를, 예컨대 코요테가 그 미술가와 쟁탈전을 벌이면서 찢은 펠트 담요로 교체하는 것은 터무니없는 일일 것이다. 대다수 현대 철학자처럼 로젠버그가 파악하지 못하는 것은 '사건'[이벤트]이 정말로 '객체'에 대한 대안이 아니고 오히려 독자적인 객체로 즉시 전환된다는 사실이다. 여느 객체와 마찬가지로 예술 객체는 물리적이거나 단단하거나 내구성이 있거나 인간의 상호작용이 없어야 할 필요는 없다. 그것은 자신의 성분들 이상의 것이면서 자신의 현재 효과보다 더 깊은 것이기만 하면 된다. 그리하여 예술 객체는 아래로 환원하기와 위로 환원하기에 모두 저항하는데, 이 상황은 그것이 어떤 형태의 지식에 의해서도, 어떤 관계에 의해서도 절대 망라되지 않음

을 뜻한다. 퍼포먼스 작품 역시 객체다. 퍼포먼스 작품은 쿠르베가 그 자신을 자신의 회화에 투사한 작품을 비롯한 고전적 예술 객체들과 달리 작품 속에 실제 예술가를 포함할 따름이다.

세 번째 '버그'인 레오 스타인버그에 관해서 그린버그는 훨씬 적게 언급했지만, 여기서 나는 더 길게 진술할 것이다. 내가 판정할 수 있는 한 스타인버그에 관한 그린버그의 유일한 언급은 1954년에 『아트 다이제스트』에 실린 추상 미술에 대한 변호의 글에서 나타났다. 여기서 그린버그는 추상에 대한 스타인버그의 옹호가 무성의할 따름이라고 불평하는데, 그 이유는 스타인버그가 오로지 추상화 운동의 급진적인 날카로움을 완화함으로써 그 운동을 옹호한 것처럼 추상은 "일반적으로 생각하는 것만큼 비非재현적인 것이 결코 아니다"라고 주장하기 때문이다(III, 186~7). 그린버그가 초기에는 추상을 지나치게 강조한다는 이유로 칸딘스키를 비판했음에도 불구하고 여기서는 추상을 선호하게 되는 이유를 회상함으로써 시작하자. 「모더니즘 회화」라는 논문에서 다음과 같은 구절을 또다시 인용하자.

인식 가능한 존재자들은 모두⋯ 삼차원 공간 속에 현존하고, 어떤 인식 가능한 존재자에 대한 가장 단순한 암시도 그런 종류의 공간에 대한 연상을 불러일으킬 만하다. 인체 혹은 찻잔의 파편적 실루엣이 그런 일을 할 것이고, 그리하여 그림 공간을 회화의 예술로서의 독립성을 보장하는 이차원적 특성에서

떼어놓을 것이다(IV, 88).

이런 확신이 추상 미술과 재현 미술 중에서 본질적으로 더 뛰어난 미술은 없다는 그린버그의 또 다른 확고한 확신을 부정하는 것은 결코 아니다. 1954년에 진술된 대로 "미술에서 가장 중요한 것은 그것이 좋으냐 아니면 나쁘냐이다. 여타의 것은 부차적이다. 재현적인 것 자체가 어떤 그림이나 조각상의 미적 가치에 무언가를 추가하는지 아니면 미적 가치에서 무언가를 제거하는지 증명할 수 있었던 사람은 지금까지 아무도 없었다"(III, 187). 더욱이 "나의 경험은…그런데도 우리 시대의 최고 미술은 점점 더 추상적인 것이 되는 경향이 있다고 말해준다. 게다가 이런 경향을 반전시키려는 대다수 시도는 중고의 이류 회화 혹은…모방 작품, 고풍의 조각품을 낳는 것처럼 보인다"(III, 189). 요약하면 그린버그는, 이 시대에는 재현 미술이 지배적이고 저 시대에는 추상 미술이 지배적일 수 있으며, 현 국면 ─ 1954년을 뜻함 ─ 에서는 추상이 우연히 번성하고 있는 시대라고 주장한다. 우리는 이런 주장이 그린버그 자신의 애호 주제인 평면성과 추상 사이의 밀접한 연계에서 비롯된다고 추론할 수 있다. 그린버그가 절대 하지 않는 일은 추상 미술과 재현 미술 사이의 바로 그 구분을 의문시하는 것이다. 스타인버그는 스스로 바로 이런 행동을 취하고, 그린버그는 눈에 띄게 짜증을 낸다.

사실상 우리가 캔버스 매체의 평면성을 그린버그의 주요 관

심사로 여기고 평면성을 증대하는 데 있어서 추상의 역할을 그의 부차적 관심사로 여긴다면 스타인버그가 두 논점의 급소를 곧장 찌르는 방식은 주목할 만하다. 두 번째 주제, 즉 추상으로 시작하자. 스타인버그는 추상 같은 것은 전혀 없다고 사실상 선언하는데, 가장 간결한 기하학적 형태들과 탈신체화된 색상의 장場들도 궁극적으로 자연에 대한 인간의 경험에서 생겨난다.「눈은 마음의 일부다」라는 스타인버그의 1953년 시론에서는 다음과 같은 구절이 나온다. "재현은 소모품이 아니라 여전히 본질적인 조건이고…모든 미술의 주요한 미적 기능인데, 게다가…새로운 추상적 경향을 옹호하려고 고안된 형식주의적 미학은 대체로 그것이 옹호하고자 하는 미술에 대한 오해와 과소평가에 근거를 두고 있었다"(OC, 291). 지체 없이 그는 인간 역사에서 산출된 위대한 미술의 "대략 절반"이 재현적인 것으로 여겨질 수 있다는 기묘한 규정을 덧붙인다. 그런데 이 숫자는 깜짝 놀랄 정도로 작은데, 그 이유는 스타인버그가 재현에 부여하는 넓은 범위를 고려하면 그가 미술의 도처에서 재현을 꽤 많이 찾아낼 수 있을 것처럼 보이기 때문이다(OC, 291). 스타인버그는 우리에게 모네와 세잔 같은 원原추상주의자들도 거듭해서 자연에 대한 충성을 맹세했음을 주지시킨다(OC, 292, 296). 매우 기이하게도 또한 스타인버그는 어쩌면 그린버그가 스스로 쉽게 제기했었을 주장을 덧붙인다. "기계적인, 창의적이지 않은 요소는…자연을 모방하는 데 놓여 있는 것이 아니라 미리 형

다"(OC, 293). 스타인버그는 이어지는 페이지에서 그 생각을 계속하는데, "약간의 재능과 충분한 응용력을 갖춘 사람이라면 거의 누구나 다른 사람의 재현 양식을 이용할 수 있다. 하지만 그는 그 양식을 고안할 수는 없다"(OC, 294). 그리고 훨씬 더 멋지게도 "매너리즘 미술가⋯미켈란젤로의 근육 조직을 거듭해서 표현하는 미술가는 결코 미켈란젤로를 따라 하고 있는 것이 아닌데, 그 이유는 그가 캔버스 위에 배열하는 것이 이미 길들인 상태에 놓여 있기 때문이다"(OC, 294).

사실상 스타인버그는 자연의 모방이 아카데믹 미술과 매너리즘 미술을 피할 수 있게 한다는 점에서 추상 미술과 동등하다고 주장할 뿐만 아니라 그것이 이런 목적을 위해 더 우수하다고 주장한다. "관념들의 형식주의적 체계(즉, 그린버그의 체계)에서 유의미한 형식과 (자연에 대한) 심화 관찰의 반복적인 일치는 여전히 설명되지 않고 있다⋯(자연-모방에 반대하여) 언급할 수 있는 것은 기껏해야 금세기의 우리가 우연히 관심을 딴 데로 돌리게 되었다는 점이다"(OC, 297). 그런데 스타인버그의 논변은 이제 또 다른 기묘한 국면으로 전개된다. 스타인버그는 심적 추상을 자연에 대한 모방에 종속시킴으로써 시작했지만 이제는 이 태도를 반전시키는 것처럼 보이는데, 요컨대 자연적인 것으로 여겨지는 것은 마음에 의해 결정된다고 강조한다. "자연적 사실은 인간의 마음이 그것에 실재의 지위를 먼저 부여한 이후에야

순전히 파악될 수 있다. 오로지 그 후에야 궁극적인 진리에 초점을 맞춘, 열정이 뒷받침하는 보기 행위가 있게 된다"(OC, 297). 더욱이 "미술은 감각 기관에 의해 기입되는 대로의 자연적 사실이 유의미한 실재로 여겨지는 경우라면 언제든지 자연적 사실을 순전히 파악하고자 한다. 그렇게 해석되지 않은 경우에는 어떤 형식의 반인간주의적 왜곡, 즉 어떤 형식의 신성 문자적 양식화 혹은 추상화가 나타날 것이다"(OC, 297). 그런데 스타인버그는 납득이 가지 않게 마무리한다. "그런 추상은 계속해서 실재를 파악하고 표현할 것이다 … 이제 재현을 요구하는 문제는 실재의 새로운 질서에서 도출될 따름이다"(OC, 297). 여기서 스타인버그가 실재의 새로운 질서로 뜻하는 바는 마음의 질서다. 스타인버그를 변호하면 그는 중세 미술의 외관상 반사실주의[반실재론]가 사실상 관념이 비천한 물질적 존재자보다 더 실재적이라는 신플라톤주의적 견해에 의해 어떻게 유도되었는지에 대한 멋진 해설을 계속해서 제시한다. 하지만 그리하여 그의 강령이 '자연에 대한 모방'에서 '가장 실재적인 것에 대한 모방'으로 은밀히 이행해 버렸다. 자연적인 것과 심적인 것을 융합하려는 스타인버그의 놀라운 경향을 참작하면 후자가 자연과 어떤 본질적인 연결 관계가 있는지 절대 명료하지 않다는 점을 인식하자. 그것은 버클리 ― 어떤 마음에 의해 지각되지 않은 것은 현존하지 않는다고 주장하는, 서양의 가장 관념론적인 철학자 ― 도 실재론자라고 주장하는 철학자들 사이에서 나타나는 동일한 수법인

데, 그 이유는 어쨌든 버클리가 "관념에 관한 실재론자"이기 때문이다.[4] 같은 취지로 몬드리안이 거의 모든 다른 사람과 매우 다른 '자연' 개념을 지니고 있다는 단서를 추가하는 한 몬드리안의 추상 회화 역시 자연의 모방물이라고 쉽게 말할 수 있을 것(그리고 스타인버그는 쉽게 말할 것)이다. 그런 확대 조작의 동기는 일반적으로 확대되는 용어의 가치를 떨어뜨리고 싶은 바람이다. 이를테면 그들 자신의 지위를 위협하는 실재론적 이의를 제거하기 위해 이 세상의 만인을 실재론자라고 부르고 싶은 철학자들의 경우에는 바로 그 용어가 '실재론'이다. 스타인버그는 정반대의 방식으로 나아가는데, 요컨대 자연이 세계 전체를 포괄하도록 '자연에 대한 모방'의 범위를 확대함으로써 추상이 존재할 공간을 전혀 남겨두지 않기에 추상은 존재조차 할 수 없게 된다.

스타인버그의 경우에는 당대 미술을 관념론으로 해석한 오르테가에 대한 다음과 같은 비판에서 알 수 있듯이 그가 모든 관념의 현세적 근거에 집중할 때 더 설득력이 있다. "우리는 이렇게 물을 수밖에 없다. 마음 혹은 눈의 어떤 능력에 힘입어 미술

4. Berkeley, *Treatise Concerning the Principles of Human Knowledge*. [버클리, 『인간 지식의 원리론』.] 높이 평가되고 있는 내 친구이자 동료인 이에인 해밀턴 그랜트는 버클리에 대한 이런 '실재론적' 해석을 옹호하는 철학자에 속하는데, 나는 그런 해석에 동의할 수 없다. Jeremy Dunham, Iain Hamilton Grant, and Sean Watson, *Idealism*, p. 4를 보라. 더 자세한 논의는 Graham Harman, *Speculative Realism*, 2장에서 찾아볼 수 있다.

가는 자신의 사적인 비非실재의 형식들을 찾아내어 증류하는가? 그의 절대적인 주관성의 조형적 상징들은 어디에서 비롯되는가? 어떤 내관內觀도 캔버스 위에 그려질 형태를 산출하지 못함이 확실하다"(OC, 303~4).5 그런데 스타인버그가 "가장 최근에 드러난 자연에 대한 깨달음은 과학과 예술이 공유하는 것처럼 보인다"(OC, 304)라고 덧붙일 때 그는 도처에서 자연의 흔적을 찾아내는 이런 경향으로 인해 근본적으로 직서적인 분과학문을 단호히 비직서적인 분과학문과 뒤섞게 된다. 또한 스타인버그가 자연 묘사하기를 이벤트라고 일컬을 때 그의 말은 로젠버그적 어조를 띤 것처럼 들린다. "동시대 미술에서 견고한 것의 용해는 실체적 객체가 계속되는 이벤트로 활성화되었음을 뜻한다"(OC, 305~6).

그 논문의 마지막 절에 이르러서야 모든 회화는 모방적이라고 역설하는 스타인버그의 동기가 포착된다. 말하자면 그가 가장 제거하고 싶은 것은 자족적인 것으로서의 미술에 관한 형식주의적 관념이다. 어떤 회화에 관해 "그 회화 자체의 외부에 아무런 지시 대상도 없는 것처럼" 언급하는 것은 "그 회화의 의미뿐만 아니라 과거 미술과의 연속성도 빠뜨리는 것이다. 내 주장이 유효하다면 비대상 미술도 사유를 미적 형식에 고착시키

5. 여기서 스타인버그의 비판 대상은 Ortega y Gasset, *The Dehumanization of Art*[오르떼가 이 가세트, 『예술의 비인간화와 그 밖의 미학수필』]이다.

는 예술의 사회적 역할을 계속해서 추구한다 …"(OC, 306, 강조가 첨가됨). 미술이 언제나 어떤 종류의 사회적 역할을 담당할 것이라는 점은 의문의 여지가 없지만, 의문시될 수 있는 것은 이런 역할의 식별이 미술로서의 미술에 관해 도대체 충분히 말해 줄 것인지 여부다. 왜냐하면 무언가를 사회적 관계 — 혹은 무엇이든 어떤 관계 — 에 배치하는 것은 그것을 직서적으로 표현하는 것이며, 더불어 프리드의 견해와는 반대로 연극적인 것은 미술의 죽음이 아니고 오히려 직서적인 것이 사실상 미술의 죽음을 초래하기 때문이다. 스타인버그는 처음에는 자연의 재현이 아닌 미술은 전혀 없음을 입증한다고 주장하지만 결국에는 훨씬 더 약한 두 가지 테제, 즉 (a) 우리는 자신이 어떤 감각-경험도 겪지 않는다면 절대 그림을 그릴 수 없을 것이라는 테제와 (b) 모든 미술은 무언가 다른 것과 관련하여 현존한다는 테제로 끝낸다. 그 두 테제는 모두 스타인버그가 그것들을 사용하여 모든 것은 자연이고 모든 것은 관계적이라는 포괄적인 견해를 도출할 때 더 나쁜 것이 되어버리는 뻔한 이야기에 불과하다.

그린버그에게 추상이 중요해지는 이유는 일상적인 객체의 외관은 당연히 삼차원을 시사할 수밖에 없다는 점이 그가 현대 미술에서 가장 상찬하는 평면성을 전복하기 때문이다. 스타인버그는, 재현 미술은 명시적으로 자연을 모방하고 추상 미술은 하여간 암묵적으로 자연을 모방하므로 둘 다 세계와 관련하여 현존한다는 이유로 추상의 바로 그 현존을 부인한다. 이 점

에 관해서 OOO는 두 비평가와 다르다. 평평한 캔버스 매체는 OOO에 중요하지 않은데, 그 이유는 객체의 배경이 주로 매체 전체에서 발견될 수 있는 것이 아니라 회화의 식별 가능한 모든 요소 ─ 사실적으로 보이는 루이 16세든 혹은 칸딘스키의 어느 한밤중 작품에서 언뜻 보이는 불안정한 박테리아의 윤곽이든 간에 ─ 에서 발견될 수 있기 때문이다. 이것이 앞서 진술된 대로 OOO가 그린버그와 다른 점이다. OOO가 스타인버그와 다른 점은 예술 작품의 형식적 자족성이 폐기될 수 없다는 것이다. 아무리 많은 인과적 얽힘 ─ 전기적 얽힘, 심리적 얽힘, 사회적 얽힘, 정치적 얽힘, 자연적 얽힘 ─ 이 예술 작품을 생산하는 데 진입하거나 혹은 심지어 예술 작품을 유지하는 데 진입하더라도 (여느 객체와 마찬가지로) 예술 작품 자체는 이들 지지체를 넘어서는 것이다. 그리하여 예술 작품은 대단히 선택적인 방식으로 주변 환경 중 일부를 수용한다.

이제는 그린버그가 추상을 지지하기 위한 더 깊은 근거로서 제시한 평면성 규준에 스타인버그가 이의를 제기하는, 『다른 규준』이라는 그의 책과 같은 제목의 시론을 살펴보자. 스타인버그는 "그린버그가 모든 옛 거장과 모더니즘 화가 사이의 차이를 단일한 규준… 환영주의적인지 혹은 평평한지 둘 중 하나… 으로 환원하기를 바란다"(OC, 74)라고 한탄한다. "그런데 무슨 중요한 미술이 그렇게 단순한가?"(OC, 74). 추상화 요구에 맞서 싸우는 스타인버그의 전략은 전면적인 추상조차도 다른

수단에 의한 재현일 뿐이라고 주장하는 것임을 앞서 우리는 깨달았다. 그 시론에서 스타인버그는 유사한 논증 노선을 좇는데, '환영주의적' 미술과 '평평한' 미술 사이에 중요한 차이가 전혀 없는 이유는 모든 시대의 위대한 미술가들은 언제나 표면과 심층 중 어느 하나를 지지하기보다는 오히려 표면과 심층 사이의 긴장과 더불어 작업했기 때문이다. 늘 그렇듯이 스타인버그는 때때로 꽤 감동적인 격렬한 산문으로 자신의 논증을 펼친다.

옛 거장들의 미술이 더 사실적인 것이 될수록 그들은 환영에 대한 내부의 보호 장치를 더욱더 많이 구축했다. 그리하여 주의가 여전히 미술에 집중될 것을 모든 면에서 확실히 했다. 그들은 과감한 색상 체계 혹은 섬뜩한 비율 감축을 통해서, 세부의 증식 혹은 기이한 아름다움을 통해서 그 일을 해내었다…그들은 급격한 내부의 규모 변화를 통해서, 혹은 라파엘로의 〈성전에서 쫓겨나는 엘리오도로〉라는 회화 작품에서 근대 복장 차림을 한 일단의 당대인이 성서에 나오는 장면의 관찰자로서 삽입되는 경우처럼 실재 층위의 전환을 통해서, 혹은 베네치아 벽 위에 프레스코 기법으로 그려진 전투 장면이 가장자리에서 말려서 가짜 태피스트리가 되는 경우처럼 실재 층위들을 중첩함으로써 그 일을 해내었다…(OC, 72).

옛 거장들이 회화의 본질적인 평면성을 고려했다는 그린버그의

뒤늦은 인정의 여파로 스타인버그는 반쯤 열린 문을 지나 급습한다. "그들은 심층을 드러내려는 자신의 추진력을 유보한 채로 마치 장식적 정합성을 위해 그런 것처럼 표면과 심층 사이의 긴장을 '고려'했던 것만은 아니다. 오히려 그들은 명시적이면서 세심히 조정되고 언제나 가시적인 이원론을 고수한다"(OC, 74). 스타인버그는 옛 거장들이 그린버그가 입체주의 콜라주 특유의 현상으로 여겼던 것―그림 요소들의 다수의 평면 사이의 진동―을 이미 성취했다는 주장까지 제기한다. 스타인버그는 『가브리엘 천사가 파견되었다』*Missus est Gabreil angelus*라는 제목이 붙은 15세기 초의 '전형적인' 수고 페이지를 언급하면서 우리에게 이렇게 말한다. "세 개의 실재 층위가 진동하면서 〔수고 페이지 위의〕 대문자 M을 향하여 경쟁한다…세 개가 한꺼번에. 눈이 혼란스럽다. 눈은 공간 속 객체들을 보는 대신에 그림을 본다"(OC, 75).

더욱이 그린버그는 미술이 그 매체의 조건을 고려하는 것은 칸트 이후의 현대적 혁신이었다고 주장하고, 스타인버그는 "적어도 트레첸토*Trecento* 시대[1300년대] 이후로 모든 중요한 미술은 자기비판에 사로잡혔다. 그것이 무엇에 관한 것이든 간에 모든 미술은 미술에 관한 것이다"(OC, 76)라고 주장한다. 그런데 스타인버그는 이 주제로부터 그린버그와는 다른 교훈을 끌어낸다. 왜냐하면 스타인버그는 "최근의 미국 추상 회화가 거의 전적으로 내부 문제 해결의 견지에서" 혹은 "어느 순간에도 특정 과업―문제가 대기업의 연구자를 위해 설정되듯이 미술가를 위해

설정된 과업 – 이 해결책을 요구한다는 점에서 기술의 진화"로서 "너무나 자주 규정되고 서술되는" 사태에 고무되는 것이 아니라 오히려 짜증이 났기 때문이다(OC, 77~8). 내부 문제 해결에 의지하는 것은 사실상 모든 분야에서 시도되는 고전적 형식주의의 책략으로, 무관한 외부 세계가 내부로 전혀 침범하지 못하게 차단하고자 한다. 어떤 예술 작품도 철저한 진공 속에 현존하지는 않는다는 사실을 고려하면 형식주의적 접근법에는 명백한 한계가 있다. 하지만 예술 작품에 잠정적인 자율성을 부여하게 되면 그린버그식 형식주의를 디트로이트 자동차 산업의 "기업 기술지배체제"와 연계하는 스타인버그의 부적절한 시도에서 나타나는 것과 같은 정치적인 풍자에의 성급한 의지는 적어도 차단하게 되는데, 이를테면 내부 문제에 대한 주의 집중이 여타의 것과 마찬가지로 나름의 장단점이 있는 이론적 결단이라기보다는 오히려 미친 듯이 날뛰는 자본주의의 악몽 같은 결과에 불과한 것으로 치부하는 의지를 차단하게 된다(OC, 78~9). 어쨌든 스타인버그는 회화가 자신 이외의 어떤 것과도 관계를 맺어야 한다고 외친다. 그린버그는 미술을 비평하면서 "표현 목적, 혹은 그림이 인간 경험에 작용한다는 인식에 대한 암시"(OC, 79)를 철저히 빠뜨린다는 것이다. "화가의 작업은 폐쇄회로다"(OC, 79).

우리는 자연 모방에 관한 스타인버그의 견해를 논의할 때 그의 관계주의적 성향을 이미 고찰했기에 그가 환영과 평면성 사이의 차이를 명백히 거부하는 점에 관해서 추가로 몇 마디

언급함으로써 마무리하자. 입체주의 콜라주가 다수의 배경 평면 사이에 진동을 만들어냄으로써 과도한 평면성의 점증하는 위험을 처리할 때 그린버그는 이런 시도를 주요한 진전으로 환영했다. 스타인버그는 이것이 이미 옛 거장들에 의해 언제나 실행되었던 작업이었기에 흥분할 만한 일이 별로 아니라고 반박한다. 그런데 스타인버그의 책략에는 두 가지 위험이 있다. 첫 번째 위험은 그린버그에 앞서 옛 거장들을 그런 견지에서 언급했던 사람이 아무도 없는 것처럼 보이거나 혹은 적어도 스타인버그는 그런 사람을 아무도 인용하지 않는다는 것이다 — 그런 선행자에 관한 정보를 입수할 수 있었다면 스타인버그는 확실히 인용했을 것이다. 상이한 평면들 사이의 진동에 관한 이론에서 그린버그보다 앞선 비평가가 사실상 아무도 없다면 옛 거장들이 이미 그런 식으로 그림을 그리고 있었다고 주장하는 것은 단지 시간상으로 더 뒤로 거슬러 올라가면서 그린버그의 중심 관념을 승인하는 것으로 보일 뿐이다. 그것은 그 관념이 다른 누군가가 그것을 먼저 생각해 내었어야 할 만큼 매우 중요하다는 것을 에둘러서 인정하는 방식인데, 말하자면 그것은 통렬한 비판의 비결이 전혀 아니다.

그런데 스타인버그에게는 두 번째 위험도 존재한다. 이를테면 스타인버그는 형상/바탕의 진동에 관한 그린버그의 관념을 전유하여 확장함으로써 그 구상에 속하는 모든 약점도 자동으로 수용한다. 앞서 브라크와 피카소의 콜라주를 논의할 때 주

장한 대로 주요한 약점은 콜라주에 관한 그린버그의 이론이 평평한 배경 평면의 수를 늘림에도 불구하고 각각의 그림 요소가 독자적인 숨은 저장고를 갖추고 있음을 인정하기보다는 오히려 심층을 오로지 어떤 한 평면에 속하는 것으로만 여전히 여긴다는 것이다. 일찍이 나는 철학적 근거에 바탕을 두고서 이런 구상이 어떤 친숙한 철학적 모형 — 소크라테스 이전 시대까지 거슬러 올라가고, 그 이후로 흔히 반복되는 모형 — 과 너무나 흡사하다고 비판했다. 다수성이 언제나 표면적이라는 함의를 품은 이 모형에서는 감춰진 단일한 존재가 복수화된 존재자들의 표면과 긴장 상태를 이루면서 현존한다. 스타인버그가 제안한 해결책은 전체론으로, 이것은 그처럼 절실히 형식주의에 반대하고 싶은 사람에게서 기이하게도 나타나는 형식주의적인 태도다. "눈이 혼란스럽다. 눈은 공간 속 객체들을 보는 대신에 그림을 본다"(OC, 75). 스타인버그가 자신이 주장한 대로 회화의 내용에 대한 주의 집중을 되살리기를 정말로 원한다면 "공간 속 개체들"을 제거하는 것은 그렇게 하기 위한 방법이 아니다.

T.J. 클라크 대 프티 부르주아지

버클리 소재 캘리포니아대학교에서 여러 해 동안 가르친 영국인 미술사학자 T.J. 클라크는 여기서 논의할 가치가 있는데, 그 이유는 그가 프리드와 공개적인 지적 불화를 빚었기 때문이

다. 클라크는 선도적인 예술사회사학자 중 한 사람이고 앞서 프리드의 『몰입과 연극성』에서 인용된 경고의 주요 대상이었을 것이다. "또한 나는 나 자신이 〔회화와 감상자 사이의〕 관계와 〔회화 기예의 '내재적' 발달〕을 본질적으로 사회적·경제적·정치적 힘들 — 회화에 필요한 요건이 아닌 방식으로 근본적이라고 애초에 규정된 힘들 — 의 생산물로 나타내려는 어떤 시도에 대해서도 미리 회의적임을 마땅히 말해야 한다"(AT, 5). 이것은 클라크의 사고방식에 대한 철저히 공정한 서술일 것이다. 예를 들면 「추상표현주의를 옹호하며」라는 제목이 달린 장 — 사실 여기서 클라크가 추상표현주의를 그다지 옹호하지는 않는다 — 에서 클라크는 그 운동을 다음과 같이 규정한다. "추상표현주의란 프티 부르주아지의 귀족 계급에의 어떤 열망, 총체적 문화 권력에의 어떤 열망을 담은 양식이라고 나는 말하고 싶다"(FI, 389). 폴록과 더불어 클리포드 스틸이 단도직입적으로 프티 부르주아로 진단되는데, 그 증거로서 스틸이 조지프 매카시 상원의원의 반공산주의적 박해를 지지했음을 우리에게 주지시킨다. 또한 클라크는 우리가 "추상표현주의를 통속적인 것으로 〔여길〕"(FI, 391) 것을 제안하면서 전혀 거리낌 없이 이런 구상에 따라 행동한다. 아돌프 고틀립은 비평적 합의에 어긋나게도 "추상표현주의의 위대하고 대체 불가능한 거장"(FI, 392)으로 불리지만 로렌스 웰크 및 찰리 파커와도 즉시 연계되는데, 이들은 통속적인 프티 부르주아 음악가로 여겨짐이 명백하다. 유럽 이주민이자 여러 가지 점에

서 뉴욕을 세계의 미술 수도로 부상시킨 대부인 한스 호프만도 자신이 입양된 나라와 같은 결점이 있다. "훌륭한 호프만은 속까지 천박하고, 유럽의 호출에 있어서 천박하고, 가짜 종교성에 있어서 천박하고, 테크니컬러에 있어서 천박하고, 풍경 형식에 대한 암시에 있어서 천박하고…그리고 그 처리의 신물이 나도록 노골적인 표현성에 있어서 천박하다"(FI, 397). 클라크는 샌드위치 위에 데리다 소스를 갑작스레 너무 많이 뿌린 다음에 마크 로스코의 최고 작품들에서는 "위협하는 듯한 자기 현전의 절대적인 것이 절대 공허에 맞서서 유지된다"(FI, 387)라고 보고한다. 요약하면 클라크는 "추상표현주의 회화가 가장 통속적일 때 가장 좋은 이유는 바로 그때 그것이 그 역사적 국면의 재현 조건―기술적 및 사회적 조건―을 가장 철저히 파악하기 때문이다"(FI, 401)라는 의견을 제시한다.

물론 그 역사적 국면은 2차 세계대전 이후의 미국이다. 그리고 곧장 우리는 클라크의 이른바 혁명적 의제가 계급 및 민족적 속물근성을 가리는 얇은 덮개로서의 역할을 수행함을 알게 된다. 그렇다고 그의 속물근성이 통찰을 절대 낳지 않는다고 말하는 것은 아니다. 예를 들면 다음과 같은 구절은 도널드 트럼프의 혐오스러운 정치적 발흥 이후에 더욱더 예지적인 것처럼 보인다. "미국에서는 프티 부르주아지가 권력을 갖고 있다는 것이 아니라 1945년 이후에 그 계급의 목소리가 권력이 표명될 수 있는 유일한 목소리가 되었다는 것이다…"(FI, 388). 게다

가 따름정리로서 "통속성은…프티 부르주아지가 나타낼 수 있
는 개체성의 필연적 형식이다"(FI, 389). 우리는 문화가 생겨나는
조건에 대한 사회적 이해를 결코 배제할 수 없을 것이다. 하지
만 클라크는 논리학자들이 '발생적 오류'라고 일컫는 잘못을 자
주 저지른다. 말하자면 그는 모든 것이 그 기원의 조건에 본질
적으로 새겨져 있다고 가정한다. 왜냐하면 우리가 2차 세계대
전 이후의 미국이 프티 부르주아 통속성의 진정한 제국이라는
클라크의 꽤 날카로운 선언을 수용하더라도 이것은 그의 문제
의 절반만 해결할 뿐이기 때문이다. 나머지 절반을 해결하기 위
해서는 폴록 ─ 클라크가 『보그』 잡지에 실린 그의 작품 사진들을 기
꺼이 복제했음에도 불구하고 폴록의 작품은 지속적인 대중 관람객을
확보하지는 못했다 ─ 같은 미술가들이 당대의 프티 부르주아 통
속성에 너무나 사로잡혀 있어서 그 이상의 무언가를 전혀 제공
할 수 없었다는 사실을 입증할 필요가 있을 것이다(FI, 303). 평
소에 미술의 모더니즘을 주변 환경의 부정이라고 규정할 지경까
지 나아가는 클라크가 폴록 정도의 역량을 지닌 미술가에게 어
떤 대단한 부정적 기량도 부여하기를 꺼린다는 것은 기묘한 일
이다.

 클라크와 관련된 또 하나의 문제는 형식주의자 적들에 맞
서는 경우에 클라크가 그들에게 체계적으로 응답해야겠다는
책임감을 사실상 절대 품지 않는다는 것이다. 예를 들면 클라
크와 프리드 사이에서 따끈따끈한 논쟁이 벌어질 수 있었던 어

떤 사례에서 프리드가 꽤 합당하게도 클라크에게 그의 주장을 뒷받침할 실례들을 제공할 것을 요구했지만 클라크는 그것들을 제공하기를 꺼리거나 혹은 제공할 수 없음 – 확신하기는 어렵다 – 으로써 궁극적으로 그런 논쟁이 이루어지지 않게 된다.[6] 클라크가 맑스에 경도된 초기의 그린버그를 '좋은' 그린버그로 여기는 것은 전혀 놀랍지 않다(CGTA, 72). 그런데 그린버그의 전집을 읽은 사람이라면 누구나 맑스 시기는 그리 오랫동안 지속하지 않음을 알게 될 것인데도 클라크는 이런 변화를 그린버그의 독자적인 사상의 진화 방향으로 여기기보다는 오히려 훨씬 나중에 일어난 냉전과 매카시즘 때문이라고 끈덕지게 비난한다. 하지만 사실상 그린버그는 매카시가 부상하기 훨씬 전에 자신의 진정한 미학적 적으로서 부르주아 키치를 내용 중심의 아카데미 미술로 대체한다(AAM, 106). 앞서 언급된 대로 클라크는 현대성이 "부정의 실천"(CGTA, 78)을 수반한다고 역설한다. 누구나 이 용어가 정확히 함축하는 바에 대해서 – 논쟁의 공방에서 프리드가 그렇듯이 – 클라크가 더 명료하기를 바란다. 우리가 아는 것은 클라크가 미술 매체의 의의를 그린버그적 견지에서 해석하기보다는 오히려 "부정과 소외"(CGTA, 81)의 견지에서 해석한다는 점이다. 무엇보다도 평면성은 "어떤 그림과 꿈 안에

6. 궁극적으로 실망스러운 세 번의 공방을 보라. T.J. Clark, "Clement Greenberg's Theory of Art" ; M. Fried, "How Modernism Works" ; T.J. Clark, "Arguments About Modernism."

들어가서 그것을 그 속에서 마음이 자유롭게 독자적으로 연상할, 삶에서 떨어진 공간으로 삼고 싶은 보통 부르주아의 소망에 대한 장벽으로 나타났"(CGTA, 81)을 것이다. 이것은 적어도 클라크가 "미술은 자본주의가 무가치하게 만든 가치들을 스스로 대체할 수 있다"(CGTA, 83)라는 그린버그의 견해에 동의하지 않는 이유를 설명하는 데 도움이 된다.

클라크에 대한 프리드의 응답 글의 요지를 포착하려면 처음 두 문장을 인용하는 것으로 충분하다. "클라크 시론의 중심에 놓여 있는 것은 미술에서의 실천이 근본적으로 부정의 실천이라는 주장이다. 이 주장은 그릇된 것이다"(HMW, 87). 프리드의 이의에서 전개된 한 가지 놀라운 점은 클라크가 자신이 알고 있는 것보다 더 그린버그와 유사하다는 그의 주장인데, 그 이유는 둘 다 어떤 본질적인 핵심 혹은 적어도 부정되지 않는 핵심에 이르기 위해 미술의 비본질적인 특질을 벗겨내는 데 관심이 있기 때문이다(HMW, 89). 이런 비교에 약간의 진실이 있더라도 나는 앞서 프리드와 피핀이 그린버그를 그들이 의도하는 식으로의 본질주의자로 규정하는 데 반대한 의견을 고수한다. 하지만 프리드가 행한 반격의 핵심은 더 놀라운 세부 논점에서 드러난다. "클라크 시론의 흥미로운 특질은 바로 그가 자신의 주요 주장에 대한 구체적인 사례를 전혀 제시하지 않는다는 것이다"(HMW, 88). 그다음에 프리드는 한 단락을 더 서술한다.

우리는 구체적인 사례들을 논의하기를 거부하는 이런 태도를 어떻게 이해해야 할 것인가? 명백한 의미에서 그것은 클라크의 입장을 반박하기 어렵게 만든다. 클라크가 구체적인 실례를 들지 않기에 그의 주장을 들은 사람이라면 누구나 특정한 예술작품에 관해서 그가 어떻게 언급할지 계속해서 상상할 수밖에 없고…그다음에 그런 상상된 진술에 기초하여 논박을 준비할 수밖에 없게 된다. 나는 이 응답 글의 예비적 초고를 작성하면서 나 자신이 이런 일을 거듭해서 행하고 있음을 알아챘고, 급기야 그것이 터무니없음을 깨닫고서 그만두었다. 그 이유는 증명의 부담은 클라크에게 있기 때문이다…(HMW, 88).

그 공방을 끝내는 클라크의 응답 글은 좋은 사례를 제시하는 데 결코 아무 관심도 없다. 이것은 그의 응답 글이 쓸모없다고 말하는 것은 아닌데, 그 이유는 그것이 그의 견해에 관한 후속 정보를 전달할뿐더러 내가 한 가지 흥미로운 논점이라고 여기는 것도 전달하기 때문이다. "여전히 나는 모더니즘 작가들이 다다와 초기 초현실주의의 실제적 충동을 20세기 미술에 대한 자신들의 설명에서 매우 확고하게 배제하면서도 그 충동의 영향을 크게 받은 미술가들 — 아르프 혹은 미로 혹은 폴록 — 을 대단히 중시하는 사태가 놀랄 만한 일이라고 깨닫는다"(AAM, 104). 다다와 초현실주의는 이 책의 다음 장에서 논의될 것이다. 나는 클라크의 응답 글의 나머지 부분에는 관심이 그리 크

지 않다. 여기서 그는 이론적 주안점이 산발적인 사회역사적 주장들 속에 용해되는 장관 – 이는 클라크의 글에서 너무나 흔히 나타난다 – 을 보여준다. 클라크는 뒤샹을 "상품 기업가"(AAM, 104)로 서술하는데, 이것은 상품과 관련시키는 것이 현재 대체로 결정타인 것으로 가정되는 우리 시대의 반자본주의적 분위기에서 언제나 손쉬운 책략이다. 얼마 지나지 않아서 클라크는 자율성이 명백히 저주받을 만한 사회적 계급의 세계관을 고무하는 데 사용되는 "부르주아적 신화"(AAM, 107)라는 동류의 상투적 문구를 공표한다. 그런데 우리는 관계 미학이 '프롤레타리아적 신화'이거나 혹은 심지어 어쩌면 '귀족적 신화'일 것이라고 마찬가지로 쉽게, 더불어 가치가 덜하지 않게 말할 수 있을 것이다. 또한 클라크는 전성기 모더니즘 영웅들인 카로와 올리츠키의 작품이 자신에게 "지루한"(AAM, 107) 것임을 깨닫는다고 보고하는데, 아무 이유도 주어지지 않았기에 이것은 단지 프리드의 내면으로 들어가려는 시도였을지도 모른다. 마지막으로, 프리드의 철학적 기반에 다음과 같은 뜻밖의 공격을 가한다. "프리드의 존재론에 관한 한 메를로-퐁티에 대한 모든 수긍이 프리드의 산문을 구식 종교처럼 들리는 것에서 구해줄 수는 없다"(AAM, 107). 나는 철학자로서의 메를로-퐁티에 대하여 약간의 의구심이 있지만, 이 구절에서 클라크가 이의를 제기하고 있는 것은 사물이란 그런 것일 따름이라는 단순한 관념이다.[7] 논리학과 형이상학의 그런 고전적 원리에 대한 모든 포괄적인 철

학적 반란은, 자율적이거나 독립적인 존재자들을 신봉하는 것은 '구식'이거나 '부르주아적'이라는 한낱 빈정거림에 불과한 것보다 논증—클라크가 결코 제시하지 않는 것—이 필요하다. 다른 사람들의 정치적 및 인구학적 결점에 관한 클라크의 수많은 교활한 진술은 미술의 맥락 배태성을 옹호하는 기억할 만한 논증으로 사실상 절대 응축되지 않는다.

크라우스 : 시뮬라크럼으로서의 배경

로잘린드 크라우스는 컬럼비아대학교의 교수이자 『옥토버』라는 저명한 저널의 원동력이다. 꽤 다른 길을 택하기 전에 크라우스는 한때 그린버그와 프리드의 개인적 친구이자 지적 동지였다. 독자들에게 가장 명백한 차이점은, 프리드는 때때로 자크 데리다의 사상과 만나더라도 크라우스는 그린버그와 프리드가 절대 하지 않는 방식으로 2차 세계대전 이후의 프랑스 이론에 상당히 전념한다는 것이다. 이것만으로도 크라우스에게는 자신의 이전 동료들과는 매우 다른 일단의 당연한 동지와 적이 주어진다. 그 밖에도 크라우스가 나름의 구조주의적 국면과 포스트구조주의적 국면을 겪는다고 덧붙일 수 있을 것인데, 그의 글에서 그 두 가지 경향은 예상보다 더 적게 중첩한다. 대

7. Harman, *Guerrilla Metaphysics*, 4장, "The Style of Things," pp. 45~58.

체로 나는, 원본과 복제본 사이의 구분에 이의를 제기하는 것과 같은 친숙한 해체적 문채^{文彩}를 되풀이하는 경향이 있는 포스트구조주의자로서의 크라우스에게는 관심이 많지 않다.[8] 구조주의자로서의 크라우스는 무언가 매우 다른데, 이를테면 우리가 납득이 간다는 느낌이 아직 들지 않는 순간에도 자신의 대범함으로 우리를 놀라게 할 수 있는 야심만만한 모험가였다. 이런 더 대담한 판본의 크라우스는 쉽게 인식할 수 있다. 왜냐하면 그가 자신의 서류 가방에서 기호학의 기초에 자리하고 있는 중요한 사방형 수학적 구조인 클라인 군^{Klein Group}을 묘사한 스케치를 늘 끄집어내기 때문이다. 그런데 우리의 현재 목적을 위해서는 콜라주에 관한 크라우스의 이해를 그 장르에 대한 그린버그의 꽤 다른 해석과 비교하여 검토하는 것이 더 계시적이다.

그 주제를 다루기 전에 우리는 크라우스가 미적 자율성의 찬미자도 아니고, 철학적 실재론자도 아니며, 미술은 아카데미시즘을 벗어나기 위해 우선 자신의 매체를 자각해야 한다는 관념의 옹호자도 아님을 인식해야 한다. 이렇게 해서 크라우스는 세 가지 측면에서 모두 OOO에 대립하게 되고, 따라서 여전히 기본적으로 포스트모더니즘적인 우리 시대의 정신과 더 부합하게 된다. 미술에 관한 크라우스의 사유는 그의 일반적인

8. *The Originality of Avant-Garde and Other Modernist Myths*, pp. 151~94에 수록된 Rosalind Krauss, "The Originality of Avant-Garde"와 "Sincerely Yours."

세계관과 마찬가지로 차이들의 장의 상호작용 바깥에 무언가가 현존할 여지를 전혀 남기지 않는 단호히 관계적인 경향을 나타낸다. 예를 들면 1980년에 피카소와 벌인 토론에서 크라우스는 언어가 실증적인 용어들로 이루어져 있는 것이 아니라 차이들로 이루어져 있을 따름이라는 소쉬르의 견해를 경탄조로 인용한다.9 프리드가 카로의 조각적 구문론에 대한 소쉬르주의적 해석을 지지했을 때 나는 이미 동의하지 않았지만, 크라우스는 프리드보다도 이런 성향이 훨씬 더 두드러진다. 예를 들면 『순수시각적 무의식』에서 크라우스는 모더니즘적 자율성이 신화라는 "사회사학자들"의 평결을 승인하는 것처럼 보이는데, 그 이유는 그것이 사실상 "담론적 장"의 이데올로기적 구성물일 따름이기 때문이다(OU, 12). 나는 이런 관념을 어딘가 다른 곳에서 미셸 푸코 ― 여러 가지 면에서 담론적 장의 수호성인 ― 를 비판하면서 논박했기에 여기서 그 작업을 되풀이할 이유가 전혀 없다.10 하지만 어떤 장을 점유하는 다양한 요소에 자율성을 부여하지 않는 것과 관련된 근본적인 문제는 그것이 일종의 위로 환원하기에 해당한다는 것이고, 게다가 그런 방법들은 모두 같은 식으로, 즉 확정적인 전체론적 장이 변화가 일어날 수 있게 할 어떤 잉여도 배제한다는 점을 참작하면 도대체 그것이 어떻

9. Saussure, *Course in General Linguistics*, p. 120. [소쉬르, 『일반언어학 강의』.] Krauss, *The Originality of Avant-Garde*, p. 35에서 인용됨.

10. Harman, *Object-Oriented Ontology*, pp. 209~217.

게 변화를 겪을 수 있는지 설명하지 못하는 무능력을 통해서 실패한다는 것이다.

이제 콜라주라는 주제를 다루면서 크라우스의 저서 두 편을 특별히 활용하자. 첫 번째 저서는 1993년에 출판된 『순수시각적 무의식』이라는 크라우스의 대단히 개인적인 책이다. 그 책은 어떤 기준으로 판별하더라도 이례적인 저작인데, 일부는 이론이고, 일부는 문학이고, 일부는 개인적 회고이며, 일부는 멋진 그림책이다. 이 저작의 양식적 매력 속에서 그린버그에 대한 노골적으로 난폭한 서술의 불쾌한 골동품도 나타나는데, 무려 다섯 번이나 글자 하나 바뀌지 않고 반복된다(OU, 243, 248, 266, 290, 309). 다른 방향으로 제기된 이전의 잔인한 논평들로 누그러졌든 그렇지 않든 간에 — 여러 가지 점에서 그린버그는 마음에 상처를 줄 수 있었을 것이다 — 이들 구절은 크라우스의 저작 속에 그린버그의 유령이 계속해서 현전함을 알려 준다. 그린버그의 찬양자와 중상자를 모두 괴롭히는 것은 미술에서 매체가 갖는 핵심적인 중요성에 대한 그의 관심이라는 사실을 우리는 알고 있다. 크라우스 자신의 표현에 따르면 "미술 매체라는 토대로 되돌아가는 계주, 지지체로 되돌아가는 계주, 그 기획의 객관적 조건으로 되돌아가는 계주를 수행하고자 하는 충동은 모더니즘적 강박이다"(OU, 48).

앞 장에서 우리는, 그린버그가 콜라주를 분석적 입체주의가 회화적 공간을 그야말로 평평한 캔버스 매체로 사실상 붕괴

시킴으로써 생성하는, 참을 수 없는 평면성의 압력에 대한 대응책으로 간주함을 이해했다. 그린버그의 해석은 콜라주가 일반적인 단일 배경 평면 대신에 다수의 배경 평면을 설정함으로써 콜라주 요소가 어느 주어진 순간에 어떤 평면을 차지하는지에 대한 모호성을 창출한다는 것이었다. 독자는 이 이론에 대한 OOO의 비판도 떠올릴 것인데, 요컨대 그린버그는 단지 하나의 평면에만 심층을 허용하는 데 전념하는 것처럼 보이고, 게다가 오로지 하나의 같은 작품에서 다수의 평면성을 상정함으로써 평면성에 도전하기에 회화의 개별 요소들이 영구적인 피상성의 역할을 다수의 표면을 따라 수행하도록 남겨 둔다. 크라우스가 그린버그의 콜라주 이론에서 벗어나는 동기는 다양한데, 크라우스가 구조주의에 관여하던 국면과는 달리 자신의 독립적인 목소리를 틀어막는 데리다적 용어법에 가끔 과도하게 의존함에도 불구하고 이들 동기는 흥미롭다. 무엇보다도 흥미로운 것은 『순수시각적 무의식』에서 표현되는 다음과 같은 정서다. "바탕은 배후에 있지 않다. 바탕은… 보이는… 것이다"(OU, 15, 강조가 제거됨). 달리 진술하면 크라우스는 배경을 그린버그의 캔버스 지하에서 감상자가 머무르는 마룻바닥으로 끌어내고자 한다. 이것은 비유에 대한 OOO의 이해와 명백히 공명하는데, 그 이해에 따르면 독자는 과거의 심층 위에 새로운 심층을 구축하는 데 참여한다. 하지만 크라우스의 진술이 뜻하는 완전한 의미는 더 이전의 「피카소의 이름으로」라는 다른 한 편의 글

(OAG, 23~41)로 되돌아감으로써 가장 잘 이해된다.

크라우스는 그 위대한 스페인 미술가를 해석해 나가면서 우리에게 소쉬르에 따른 기호의 두 가지 주요 양태 ─ (1) 지시 대상이 현전한다면 그것을 기호로 나타낼 필요가 없기에 기호는 현전하지 않는 지시 대상을 가리키는 물질적 대리자라는 양태와 (2) 기호는 실증적인 항들이 없는 차이들의 놀이에 속한다는 양태 ─ 를 주지시킨다(OAG, 33~7). 크라우스는 피카소의 콜라주에서 작용하는 두 가지 인자에 대한 흥미로운 사례들을 제시한다. 예를 들면 "1912~4년부터 매 작품의 표면 위에 기입되어 있는, 두 개의 *f* 모양의 바이올린 울림구멍의 외양"(OAG, 33)이 있다. 크라우스는 이들 구멍이 형태나 크기에 있어서 좀처럼 동일하지 않다는 사실을 지적한다. 그 사실은 그것들이 "바이올린의 [기호가] 아니고 오히려 단축법의" 기호로서 "어떤 단일한 표면이 심층으로 전환함으로써 그 표면 내에서 나타나는 변별적인 크기의" 기호임을 뜻한다(OAG, 33). 크라우스는 이로부터 일반적인 교훈을 끌어냄으로써 "*f*의 기입이 콜라주 회집체 안에서, 즉 평면 중에서 가장 견고하게 평평해지고 전면으로 돌출된 것 위에서 일어나기에 '심층'은 그것이 ─ 콜라주의 현전 내에서 ─ 가장 현전하지 않는 바로 그곳 위에서 역력히 나타난다"(OAG, 33)라고 결론짓는다. 크라우스가 자신이 무수한 가능성이라고 일컫는 것 중에서 선택하는 다른 한 사례는 "관통할 수 있거나 투명한 것으로서의 공간의 기호를 구축하기 위한 신문지의 응용…"인

데, "이렇게 해서 〔피카소는〕 콜라주의 구조에서 가장 물화되고 불투명한 바로 그 요소, 즉 신문지의 평면에 투명성을 기입한 다"(OAG, 33). 이것들은 흥미로운 소견이지만 철학적 이유로 인해 OOO는 그 전제에 동의할 수 없다. 왜냐하면 여기서 크라우스가 겨냥하고 있는 것은 작품 자체의 표면 위에 심층을 가짜로 기입하기 위해 모든 실재적 심층을 제거하는 것이기 때문이다. 몇 페이지 뒤에서 크라우스가 서술하는 대로 "우리는 이제 포스트모더니즘 미술의 문턱 위에 서 있다…여기서 객체를 지칭하는(재현하는) 것은 반드시 그것을 환기하는 것은 아닐 것이다. 그 이유는 (원본의) 객체가 전혀 없을 수도 있기 때문이다. 원본 없는 기표의 놀이라는 이런 포스트모던적인 관념에 대해서 우리는 시뮬라크럼이라는 용어를 사용할 수 있을 것이다"(OAG, 38~9). 여기서 크라우스는 기 드보르와 더불어 보드리야르를 인용하는데, 나는 이것이 그의 논변을 강화한다고 깨닫는다. 왜냐하면 자신의 데리다주의적 국면에서 크라우스는 기호의 어떤 지시 대상도 제거함으로써 모든 철학적 실재론을 중단하는 데 가장 관심이 있는 것처럼 보인다면 시뮬라크럼에 의한 우리의 유혹을 언급함으로써 시뮬라크럼을 새로운 종류의 실재로 전환하는 사람은 바로 보드리야르이기 때문이다.[11] 말하자면 보드리야르는 외양 아래에 놓여 있는 모든 진정한 실재

11. Harman, "Object-Oriented Seduction."

를 파괴하려고 할 뿐만 아니라, OOO가 비유의 연극적 수행은 독자적인 새로운 객체를 창출한다고 주장하는 방식과 흡사하게 이미지에 대한 우리의 적극적인 개입을 새로운 층위의 실재로 전환한다. 이것이 바로 보드리야르를 그저 또 하나의 포스트모던적인 반실재론자 이상으로 만드는 측면이고, 게다가 그것은 보드리야르의 저작이 많은 사람이 예상한 것보다 더 잘 숙성하고 있는 이유를 설명하는 데 도움을 준다. 크라우스가 감춰진 실재적 배경(OOO와 달리 그는 현존하지 않는다고 여긴다)과도 다르고 의식적 자각과도 다른 순수시각적 무의식을 옹호한다는 사실을 참작하면 크라우스에게도 이런 측면이 얼마간 있는데, 우리는 이 사실을 크라우스의 자크 라캉 사용법과 관련지어 살펴볼 것이다.

그런데 우선 우리는 소쉬르에 따른 기호의 두 번째 주요한 양태―실증적인 항들이 없는 차이의 순수한 놀이―가 피카소의 콜라주에서 어떻게 작용하는지에 관한 크라우스의 사례도 고찰해야 한다. 크라우스는 「바이올린과 과일」이라는 피카소의 1913년 작품을 언급하면서 두 가지 그런 사례를 제시한다. 첫 번째 사례는 "자체의 세밀한 활자가 색조에 대한 경험을 낳는 한 장의 신문지가 '투명도'〔아니면〕'밝기'로 해석된다"(OAG, 35)라는 것이다. 동시에 "탁자 그리고/혹은 악기에 애매모호하게 할당된 나뭇결무늬 종이 한 조각이 닫힌 형상과 대립하는 열린 형상에 대한 기호를 구성한다. 그런데 그 나뭇결무늬 종잇조각

은 인접 형상의 닫힌 실루엣을 산출하는 복잡한 윤곽으로 끝이 난다"(OAG, 35~7). 이런 일이 일어나는 경우, "그러므로 각각의 기표가 그에 부합되는 한 쌍의 형식적 기의를 낳을 경우"를 서술하는 전문 용어는 "구별적"diacritical이라는 용어다(OAG, 37). 객체는 더는 쟁점이 아닌 것으로 추정되는데, 그 이유는 우리가 그 대신에 크라우스가 "바로 그 형식의 체계"(OAG, 37)라고 일컫는 기호들의 상호작용에 집중하기 때문이다. 콜라주에서는 콜라주 평면 집합이 자신이 가리는 배경 평면 위에 내려앉게 됨으로써 일종의 '심층의 직서화'를 산출한다. 그 집합을 '직서적' 심층으로 만드는 것은 그것 안에서 "부착된 평면에 의해 가려지는 지지 기반이 콜라주 요소 자체에서 소형화된 복제본으로 다시 겉으로 드러난다는 점이다"(OAG, 37). 달리 진술하면 "콜라주 요소는 하나의 장을 형상 — 제거된 표면의 이미지 표면 — 으로서 받아들이도록 그 장을 엄폐하는 작업을 수행한다"(OAG, 37). 그것은 그저 어떤 상투적인 시뮬라크럼에 불과한 것이 아니고 오히려 가짜가 아닌 진정한 심층의 특정 시뮬라크럼이다. 콜라주에서는 바탕이 우리에게 직접 나타나는 것이 아니라 "가려지고 찢긴 채로" 나타난다. "그것은 우리 경험 속에 지각의 대상으로서 들어오는 것이 아니라 담론의 대상, 재현representation의 대상으로서 들어온다"(OAG, 38).

여기서 "콜라주가 영원한 충만함과 더할 나위 없는 자기 현전에 대한 모더니즘의 탐색에 직접 대립하여 작동한다"라는 크

라우스의 주장에 관하여 곱씹어 생각할 것이 많이 있다. 그렇더라도 또다시 나는 크라우스가 데리다의 의제를 환기할 때 그것이 도움이 되지 않음을 깨닫는다. 말하자면 "모더니즘의 목표는 어떤 주어진 매체의 형식적 구성 요소들을 객관화하는 것으로, 이들 요소를 그 현존의 기원인 바로 그 바탕에서 시작하여 시각의 대상으로 삼는다"(OAG, 38). 그런데 우선 나는 그린버그가 옹호하는 그런 종류의 모더니즘 미술에서 '더할 나위 없는 자기 현전'을 전혀 깨닫지 못한다. '자기 현전'은 우리가 일반적으로 '정체성'이라고 일컫는 것을 가리키는 데리다의 전문 용어이고, 어쩌면 그가 이 용어를 도입한 것이 그의 철학의 가장 불운한 면모일 것이다.[12] 애초에 하이데거가 개시한 유사한 기획을 발판으로 삼는 데리다의 현전 비판에 대해서는 말할 것이 많이 있다. 하이데거가 '현전'으로 뜻하는 바는 어떤 사물의 본질이 의식을 지닌 마음에 직접 현시될 수 있다는 관념으로, 그리하여 실재가 인간 접근을 벗어나는 방식을 간과하게 된다. 그린버그의 경우와 마찬가지로 하이데거의 경우에도 이런 감춰진 배경이 마음과 독립적으로 저쪽에 실제로 존재하는데, 그것이 그런 것일 따름이라는 단순한 이유로 인해 그것은 정체성을 갖는다. 이와는 대조적으로 데리다는 현전과 같은 수법으로 정체성을 반박하려고 시도함으로써, 즉 정체성을 '자기 현전'으로 규정함

12. Jacques Derrida, *Of Grammatology* [자크 데리다, 『그라마톨로지』.]

으로써 요행을 바란다. 말하자면 데리다의 주장에 따르면 모든 것은 다른 모든 것과 다를 뿐만 아니라 그 자신과도 다르다. 따라서 모든 것은 실증적인 항들이 없는 '기표들의 놀이'의 영역에 현존한다. 다른 곳에서 나는 이 문제에 관해서 내가 보기에 데리다의 그릇된 혁신으로 여겨지는 것에 맞서서 아리스토텔레스의 정체성 개념을 옹호했다.[13] 그 개념을 서술하는 가장 간단한 방식은 어느 주어진 사물의 정체성이 '자기 현전적인' 것이 아니라 최선의 의미에서의 비현전을 보증하는 것이라는 서술인데, 이를테면 사물이 현전하지 않는 유일한 이유는 그것이 언제나 어딘가 다른 곳으로 빠져나가면서 결코 어떤 특정한 곳에도 있지 않기 때문이라는 데리다의 판본과는 대조적으로 어떤 사과 혹은 말은 너무나 자기 자신이기에 자신이 맺고 있는 대부분의 관계를 견뎌낸다.

이제 이 문제에 관해서 하이데거 및 매클루언과 매우 유사하다고 (그리고 데리다와는 다르다고) 알게 된 그린버그로 되돌아가면 배경은 언제나 대체로 현전하지 않는 것이다. 우리가 배경 매체에 관해 아무리 많은 이야기를 하더라도 그런 이야기는 결코 매체 자체의 작업을 행할 수 없다. 그린버그가 회화적 내용이 그 매체의 형상대로 자신을 빚음으로써 그 자체의 피상성에 대한 인식을 나타내기를 바란다는 것은 사실이고, 따라

13. Harman, *Guerrilla Metaphysics*, pp. 110~116.

5장 전성기 모더니즘 이후 **301**

서 평평하고 궁극적으로 추상적인 내용이 여타의 종류보다 선호된다. 그런데 그린버그가 보기에 이것은 모든 현실적 회화 혹은 심지어 가능한 회화가 배경의 '자기 현전'을 필시 우리에게 제시할 수 있을 것이라는 점을 뜻하지는 않는다. 이 점은 적나라한 하얀 캔버스 한 점이 예술 작품으로 여겨질 수 있다면 그것은 매우 좋은 작품으로 여겨지지 않을 것이 확실하다는 그린버그의 단언에서 알 수 있다(IV, 131~2). 하이데거가 존재는 개별 존재자들 속에서 자신을 현시하면서도 그것들의 배후에 숨어 있어야 함을 요구하는 것과 마찬가지로 그린버그에게는 전경과 배경 사이의 긴장 상태가 언제나 필요하다. 사실상 콜라주 – 혹은 모든 예술 작품 – 의 배경은 결코 현시되지 않는다는 의견에 있어서 그린버그와 크라우스는 놀랄 만한 정도로 일치한다. 그들 사이의 차이점은, 그린버그는 콜라주를 해석하면서 감춰진 배경을 하나에서 여럿으로 증대하고 크라우스는 그 배경을 하나에서 영으로 축소한다는 것이다 – 이렇게 하는 것이 배경을 작품의 바로 그 표면 위에 기입된, 비현전에 관한 일련의 기호들로 내파하는 데 훨씬 더 도움이 된다.

물론 크라우스만이 이런 태도를 취하는 것은 아니다. 데리다와 더불어 라캉이라는 꽤 다른 정신이 있다. 크라우스의 표현에 따르면 라캉은 "무의식을… 의식과 다른 것, 의식의 외부에 있는 것으로 구상하지 않는다. 그는 무의식을 의식의 내부에 있으면서 의식의 기반을 내부로부터 약화하고, 의식의 논리를 엉

키게 하며, 의식의 구조를 부식시키는 것 ─ 심지어 그 논리와 그 구조의 항들이 제자리를 잡고 있는 것처럼 보이게 하면서 그렇게 하는 것 ─ 으로 구상한다"(OU, 24, 강조가 첨가됨). 이것은 사실상 라캉의 입장에 대한 정확한 요약이다. 대부분의 현대적 해석에 따르면 라캉적 실재계는 마음의 외부에 있는 어떤 종류의 실재적 세계를 가리키는 것이 아니고 오히려 의식 자체에 내재하는 외상을 가리키는 것으로, 이것은 라캉의 두 가지 주요 항 ─ 상징적인 것과 상상적인 것 ─ 의 명시적인 인간 영역들과 별개의 실재를 전혀 갖지 않는 것이다. 심지어 크라우스는 도둑맞은 편지가 어떤 은밀한 심처에 감춰져 있는 것이 아니라 뻔히 보이는 곳에 놓여 있는 상황을 설정한 「도둑맞은 편지」라는 포의 유명한 이야기에 관한 라캉의 유명한 시론에서 인용한 제사題詞를 제시한다(OU, 32). 그다음에 크라우스는 "배경이기도 한 전경, 분명히 바닥인 꼭대기"에 관해 간단히 언급한다. 실재계와의 마주침은 "시야의 단절 혹은 언어 흐름의 단절"(OU, 87)이다. 헤겔이 칸트의 외재적 물자체를 사유의 내재적 국면으로 전환한 것처럼 라캉은 프로이트의 무의식을 묻힌 어둠의 세계에서 끌어내어 의식이라는 보석의 결함으로 다시 규정한다.

요약하면 크라우스는 일종의 철학적 관념론에 가입해 버렸다. 크라우스는 바로 헤겔과 라캉의 방식으로 난국에서 솜씨 좋게 벗어나고자 하는데, 물론 지젝처럼 이들 인물을 찬양하는 현대 철학자들처럼 말이다. 무엇보다도 크라우스는 주체와 객

체의 참신한 평등성을 시사하려는 듯 라캉의 유명한 사례 - 여기서 정어리 통조림은 라캉 자신을 되받아 응시한다 - 를 인용한다 (OU, 165).[14] 하지만 이런 종류의 호혜성은 관념론을 벗어나는 데 절대 충분하지 않다. 그 이유는 인간과 세계가 여전히 그 구상에서 허용된 유일한 두 개의 항이기 때문이다. 무엇보다도 서로 응시하는 객체들에 관한 이야기가 전혀 없기에 이것은 인간 주체가 언제나 장면의 어딘가에 반드시 있어야 함을 뜻한다. 그러므로 우리는 방금 극복한 것으로 추정되는 칸트식 형식주의의 내부에 여전히 있다. 나중에 크라우스는 "현상학의 근본적인 원리는 '지향성'이 아니라 수동성이다"(OU, 217)라는 장-프랑수아 리오타르의 견해를 언급한다. 또한 크라우스는 장-뤽 마리옹도 언급했으리라 짐작되는데, 마리옹은 철학 전체를 이런 수동적 소여의 원리에서 구축하였으며 심지어 신학으로 전환했다.[15] 그런데 여기서 또다시 말하지만, 능동적인 의식적 행위주체에서 어딘가 다른 곳에서 유래하는 것의 수동적 수용자로 인간을 반전시키는 것은 인간과 비인간이 여전히 수수께끼의 유일한 두 개의 조각인 한에서 관념론을 벗어나는 데 아무 도움이 되지 않는다.

이 모든 것에도 불구하고 크라우스가 그린버그 특유의 입

14. Jacques Lacan, *The Four Fundamental Concepts of Psycho-Analysis*. [자크 라캉, 『자크 라캉 세미나 11』.]

15. Jean-Luc Marion, *Being Given*.

장보다 OOO에 더 잘 부합되는 한 가지 중요한 측면이 여전히 있다. 왜냐하면 크라우스가 우주에서 모든 심층을 벗겨내어 그 것에 기호 혹은 시뮬라크럼의 양태를 부여하고, 게다가 물러서 있는 객체의 철학이 기본적으로 포스트모던적인 그런 프로그램과 견해를 같이하는 것은 불가능하겠지만, 어떤 의미에서는 크라우스가 그린버그는 행하지 않는 방식으로 이산적인 회화적 요소들의 지위를 향상하는 면이 있다고 볼 수 있기 때문이다. 그 이유는 크라우스가 심층의 전환은 콜라주의 표면 위로 평탄화된다고 생각하더라도 크라우스의 경우에 이런 일은 표면 평면의 온전성 덕분에 일어나는 것이 아니다. 오히려 그런 일은 상당히 이산적인 몇몇 객체 — 바이올린 위에 새겨진 f 모양의 울림구멍들 — 로 인해 일어난다. 철학적 실재론에 대한 크라우스의 공공연한 적대감에도 불구하고 이것은 동맹이 이루어질 수 있을 논점이다.

랑시에르 : 감각적인 것의 재분배

최근에 프랑스 철학자 자크 랑시에르는 현업 예술가들 사이에서 가장 영향력이 있는 사상가 중 한 사람이 되었다. 랑시에르는 어쩌면 정치 이론가로 훨씬 더 잘 알려져 있을 것인데, 요컨대 그는 자기 삶의 전체 행로를 형성한 관념인 근본적 평등의 유명한 옹호자다. 랑시에르는 사실상 『자본을 읽는다』라는 알

튀세르의 주저에 관여한 여러 공동 저자 중 한 사람으로,16 처음에는 맑스주의적 구조주의를 창시한 루이 알튀세르의 선도적인 제자로 알려졌다. 하지만 1968년 5월 파리에서 일어난 학생 시위의 여파로 랑시에르는 자신의 스승과 결별하는데, 그 이유는 알튀세르가 그 시위를 업신여겼기 때문이다. 그 결별에 관한 지젝의 설명에 따르면 랑시에르는 "과학적 이론과 이데올로기를 엄격히 구분하고 모든 형태의 자발적인 대중 운동 — 〔그런 운동은〕 즉시 일종의 부르주아 휴머니즘으로 비난받는다 — 을 불신하는 알튀세르주의-구조주의적 맑스주의에 대한 격렬한 비판적 검토"에 착수함으로써 응대하였다.17 요약하면 정치와 미학에 관한 그의 이론들에 못지않게 반권위주의적인 교육 철학에서 알 수 있듯이 랑시에르의 여정은 급진적 반엘리트주의자의 여정이다. 하지만 어쩌면 정치 및 미학에 관한 랑시에르의 이론들을 언급하는 것은 오해의 여지가 있을 수 있다. 왜냐하면 어떤 의미에서는 랑시에르가 정치와 미학 사이의 어떤 구분도 하지 않기 때문이다. 랑시에르가 그렇게 하는 이유는 그가 예술은 언제나 정치적 메시지를 반드시 전달해야 한다 — 그는 이런 전통적인 좌파적 견해에 회의적이다 — 고 생각하기 때문이 아니라 그 둘을 포괄하는 더 일반적인 의미에서 그 두 영역을 다시 규

16. Louis Althusser et al, *Reading Capital*.
17. Slavoj Žižek, "The Lesson of Rancière," p. 65.

정하기 때문이다.

랑시에르는 정치를 "감각적인 것의 재분배"(PA, 3)로 흔히 서술하는데, 그가 보기에 그 구절은 정치와 미학 사이에 정립된 밀접한 연계를 암시한다. 랑시에르는 그 문제를 다음과 같이 규정한다. "어떤 공통적인 것의 현존을 보여주는 동시에 그 안에 각각의 몫들과 자리들을 규정하는 경계들도 보여주는 감각 지각의 자명한 사실들의 체계를 나는 감각적인 것의 재분배라고 일컫는다"(PA, 7). 공유되는 것과 더불어 그것으로부터 어떤 사람들이 배제되는 것이 이런 분할에 따라 배치된다. 랑시에르가 애호하는 주제는 "정치는 보이는 것 주위를 공전한다"라는 것이고, 한 가지 중요한 따름정리는 정치는 누가 "볼 수 있는 능력과 말할 수 있는 자질"을 갖추고 있다고 여겨지는지를 둘러싸고 공전한다는 것이다(PA, 8). 지젝, 그리고 특히 바디우와 마찬가지로 랑시에르의 정치는 이전에 간과된 사람들이 갑자기 가시성에 대한 권리를 주장하는 그런 상황을 대단히 강조한다. 랑시에르는 이들 간과된 사람을 '몫 없는 이들'이라 일컫고, 바디우는 어떤 상황의 부분들이 그 요소들을 초과하는 과잉 사태 혹은 포함이 귀속을 초과하는 과잉 사태를 언급한다. 이들 사상가의 경우에 모든 상황은 그것이 공식적으로 인정하는 모든 것을 초과하는 과잉의 것에 시달리는데, 한 가지 명백한 사례는 불법 이민자들이다. 랑시에르 특유의 표현에 따르면 "어떤 특정 주체, 즉 사회에서 계산된 수의 집단과 장소, 기능과 관련하

여 과잉인 어떤 주체의 형상이 구성될 때 정치는 존재한다. 이것이 바로 데모스demos라는 개념이 요약하는 것이다"(PA, 47~8). 놀랍지 않게도 데모스는 지젝이 "진정한 정치"라고 스스로 일컫는 것의 현장을 위치시키는 곳이기도 한데, 이것은 이전에 간과된 이들이 급부상하여 고려되기를 요구할 때에만 정치가 발생함을 뜻한다.[18]

그렇게 규정된 정치와 예술이 공유하는 것은 무엇인가? 랑시에르에 따르면 예술과 정치는 모든 것을 공유한다. "예술은 지배 혹은 해방의 프로젝트에 자신이 그 프로젝트에 첨가할 수 있는 것 … 아주 단순히 말해서 예술이 그 프로젝트와 공유하는 것 ─ 몸들의 위치와 움직임, 말의 기능, 보이는 것과 보이지 않는 것의 분배 ─ 을 언제나 첨가할 따름이다"(PA, 14). 이 진술은 과도하게 정치적인 메시지를 나타내는 예술이라는 의미에서의 '정치 참여적' 예술에 대한 랑시에르의 불만에서 비롯된다. 랑시에르는 진부하고 흔히 자기규제적인 이런 장르 대신에 "공동체에 공통적인 것에 대한 감각적 경계 설정, 그 가시성의 형태들과 그 편제의 형식들의 층위에서"(PA, 13) 미학과 정치의 문제를 제기하기를 바란다. 그리하여 어떤 공동 공간의 구축이 랑시에르의 예술관을 정치관에 못지않게 지배하며, 그는 흔히 그것을 멋지게 서술한다. 예를 들면 시詩는 "국가 경축일의 불꽃놀이와 유

18. Slavoj Žižek, "Carl Schmitt in the Age of Post-Politics," p. 18.

사한 방식으로 공동 공간을 구성하는 바로 그 행위 속에서 산산이 흩어진다"(AD, 34). 혹은 훨씬 더 포괄적으로 "고급 예술에 매진하는 화가의 행위를 대중의 오락에 매진하는 곡예사의 행위와 분리하는 경계선이 전혀 없고, 순수하게 음악적인 언어를 창조하는 음악가를 포드주의적 조립 라인을 합리화하는 데 매진하는 기술자와 분리하는 경계선도 전혀 없다"(AD, 101). 그리하여 감상자와 나머지 세계로부터 단절된 형식주의적 예술 작품에 관한 물음은 있을 수가 없는데, "이미지는 결코 고립해 있지 않다. 그것은 재현되는 몸들의 지위와 이들 몸이 받을 만한 주의의 종류를 결정하는 가시성의 체계에 속한다"(ES, 99). 미학은 당면한 정치적 상황에 대한 구체적인 교훈을 가르쳐줄 수 없고 오히려 "어떤 주어진 감각적 세계에서 다른 능력과 무능력, 다른 형태들의 관용과 불관용을 규정하는 다른 한 감각적 세계로의 이행"(ES, 75)을 제시한다. 바디우의 사건 이론을 떠올리게 하는 표현으로 랑시에르는 이렇게 선언한다. "그런 단절은 언제나 그리고 어디에서나 일어날 수 있다. 하지만 그것은 예측될 수 없다"(ES, 75).

랑시에르가 정치와 미학 사이에 잇는 연계는 이제 명백할 것이다. 랑시에르는 "감각 지각의 새로운 양식을 창출하고 정치적 주체성의 새로운 형식을 유발하는 경험의 배치"(PA, 3)로서의 미학적 행위에 주로 관심이 있다. 바디우의 경우와 마찬가지로 참신성이 핵심인 이유는 그것이 "형상적 재현을 없애는 예술가

를 새로운 생활양식을 발명하는 혁명가와 연계하는… '새로움'
"(PA, 11~2)이기 때문이다. 하지만 또다시 예술과 정치의 교차점
은 어떤 예측 가능한 좌파적 내용의 표현에 있지 않다. "미적 교
육과 경험이 약속하지 않는 바는 예술 형식들로 정치적 해방이
라는 개념을 뒷받침하는 것이다"(AD, 33). 오히려 랑시에르는 자
신이 "메타 정치"라고 일컫는 것에 관심이 있는데, 메타 정치는
"장면을 바꿈으로써, 즉 민주주의의 외양과 국가 형태에서 지
하 운동과 이들 운동을 구성하는 구체적인 에너지의 내부 장면
으로 이행함으로써 정치적 이견을 극복하고자 하는 사유"(AD,
33)로 규정된다. 맑스주의적 미학을 직서적 내용에 대책 없이 한
정된 것으로 여기는 단토와 달리 랑시에르는 맑스주의에 "궁극
적인 형태의 메타 정치"라는 영예를 부여하는데, 그 이유는 "생
산력과 생산관계의 진실"에 집중하기 위해 정치적 표면 아래를
뚫고 들어간 맑스주의의 역사 때문이다(AD, 33). 바로 이런 취지
에서 랑시에르는 "예술을 위한 예술과 참여 예술 사이의 진부
한 대립"(AD, 43)을 일축한다. 더 포괄적으로 "예술의 영역에 속
하는 것과 일상생활의 영역에 속하는 것을 분리하는 어떤 경계
도 더는 없다"(ES, 69).

더 나아가기 전에 랑시에르에게 '미학'은 본질적으로 비위계
적인 것을 뜻한다는 사실이 강조되어야 하는데, 이런 의미에서
의 "미학적 체제"는 이전의 "재현적 체제"와 역사적 단절 – 새로
운 형식이 낡은 형식을 전적으로 지우지는 않을지라도 – 을 이룬다

(PA, 17). 한편으로 재현적 체제는 더 이전에 지배적이었던 이미지의 "윤리적 체제"를 대체했다(PA, 16). 그런데 미학적 체제의 경우에 그 체제는 위계를 파괴할 뿐만 아니라 사유가 그 자체에 낯설게 되는 상황도 가리킨다. 랑시에르는 이런 상황에 대한 역사적 실례를 제시한다. "그 자신이 시인임에도 시인으로서의 '진정한 호메로스'를 발견한 비코, 자신이 생산하는 법칙을 알지 못하는 칸트의 '천재', 오성의 능동성과 감각의 수동성을 모두 중단하는 쉴러의 '미적 상태', 예술을 의식적 과정과 무의식적 과정의 동일성으로 규정하는 셸링의 정의 등"(PA, 18)이 그런 실례들이다. 그런데 또다시 평등주의에 대한 일종의 현대판 광신자인 랑시에르에게 주요한 논점은 미학적 체제가 "어떤 평등의 실행이다"(PA, 49)라는 것이다. "그것의 근거는 위계적 미술 체계의 파괴에 있다"(PA, 49). 랑시에르가 "시학적" 체제라고도 일컫는 재현적 체제는 "예술을… 행위 방식들의 분류 안에서 식별하고, 그리하여 그것은 올바른 행위 방식들과 더불어 모방을 평가하는 수단도 규정한다"(PA, 18). 재현적 체제는 모든 장르 구분을 초월하는 것으로서의 '예술' – 미학적 체제에 의해 최초로 생산되는 것 – 에 관해서는 아무것도 모른다. 미학적 체제는 "'모더니티'라는 혼란스러운 칭호로 지칭되는 것을 가리키는 진정한 이름이다"(PA, 19). 사실상 랑시에르는 모더니티를 혼란스러운 칭호로 여기기보다는 오히려 모더니티가 미학적 체제를 구상 예술로부터의 선형적 이탈로 잘못 해석함으로써 그 체제의 민주주

의를 가리는 "지나치게 단순한"(PA, 19) 방식이라고 여긴다.

랑시에르에게 그 새로운 체제의 영웅적 인물은 프리드리히 쉴러다. "미학적 상태"라는 쉴러의 관념은 "…이 체제의 첫 번째 선언이다(그리고 어떤 의미에서는 여전히 최고의 선언이다)"(PA, 19).[19] 쉴러가 "놀이"라고 일컫는 것을 랑시에르는 "분할"이라는 자신의 용어와 동일시한다(AD, 30). 심지어 랑시에르는 쉴러를 랑시에르 자신의 핵심적인 미학적 개념과 정치적 개념 중 다른 한 개념인 불화dissensus를 일찍이 옹호한 인물로 해석한다. 평범한 독자 역시 이 용어가 합의consensus의 반대말처럼 들림을 알아챌 것인데, 사실상 그러하다. 먼저 불화라는 용어의 정치적 의미를 살펴보자. 랑시에르에게 '인민'은 모든 사회에서 모호한 용어다. 왜냐하면 그 용어는 현존하는 법률이 인정하는 사람들, 국가에 몸을 담그고 있는 사람들, 현 상황이 간과한 채로 내버려 둔 사람들 그리고 국가 법률이 아닌 다른 법률 아래서 인정을 요구하는 사람들을 동시에 가리키기 때문이다. 랑시에르가 서술하는 대로 "합의는 이들 다양한 '인민'을 어떤 인구와 그 부분들, 전체 공동체와 그 부분들의 이익에 비추어 동일한 단일의 인민으로 축소하는 것이다"(AD, 115). 이와는 대조적으로 정치는 대안을 단언하는 것과 관련되어 있고, 게다가 "예술은 불화의

19. Friedrich Schiller, *On the Aesthetic Education of Man* [프리드리히 폰 실러, 『미학 편지』]을 보라.

실천이다"(AD, 96). 그리고 "쉴러에게 미적 공통 감각은 불화적 공통 감각이다"(AD, 98). 랑시에르는 유감스러울 정도로 다량의 반실재론을 담고 있는 정의일지라도, 자신의 합의 개념에 대한 명료한 정의를 제시한다. "'합의'가 뜻하는 바는 외양의 배후에 은닉된 실재도 없고, 자신의 명백함을 만인에 강요하는 소여에 대한 표상과 해석의 단일한 체제도 없는, 감각적인 것들의 조직이다. 그것은 모든 상황이 내부로부터 균열이 일어나서 지각과 의미작용의 다른 한 체제에서 재편될 수 있음을 뜻한다"(ES, 48~9). 그리고 여기서 우리는 랑시에르의 견해에 동의할 수 없더라도 그런 정치 모형이 "물신숭배를 폭로하는 끝없는 과업이나 야수의 전능함에 대한 끝없는 예증"(ES, 49)보다 뛰어나다는 그의 주장에는 경의를 표한다.

랑시에르가 어떤 사람이든 간에 그는 포스트모더니즘 철학자는 아니다. 그렇다고 랑시에르가 모더니즘을 특별히 높이 평가하는 것은 아니다. 포스트모더니즘은 모더니즘적 전제들에 이의를 제기한 다양한 기법을 찬양하는 것으로서 나타났는데, 이를테면 "예술들의 분리에 관한 레싱의 통상적인 원칙들을 파괴한 예술들 사이의 횡단과 혼합" 및 "기능주의적 건축 패러다임의 붕괴와 곡선과 장식의 회귀" 같은 기법들을 찬양했다(PA, 23). 그런데 랑시에르에게 이런 상황은 하여간 피상적이었다. 왜냐하면 어떤 의미에서 모더니즘은 사실상 발생한 적이 결코 없었기 때문이다. 랑시에르의 대안적 용어는 당연히 "미학적 체제"

이고, 게다가 "이 체제에서 예술은 그것이 동시에 비예술이거나 혹은 예술이 아닌 다른 것인 한에서 예술이다 … 포스트모던적 단절은 없다"(AD, 36). 그리고 또다시 "위대한 예술과 대중문화 형식들을 나누던 경계를 허무는 '포스트모던'적 단절이 출현했다고 상상할 필요는 전혀 없다. 이런 경계의 허묾은 '모더니티' 자체만큼이나 오래된 것이다"(AD, 49). 그러므로 우리는 "예술의 세계와 비예술의 세계 사이의 교환과 이동의 놀이 위에 세워진 정치"(AD, 51)에 관한 분석을 위해 모던/포스트모던 분열을 기각해야 한다.

대단히 명백하게도 랑시에르는 이들 노선을 따라 작업함으로써 칸트와 더불어 그린버그와 프리드 같은 더 최근의 인물들에서 비롯되는, 예술에서 구상된 모더니즘에서 이탈했다. 우리가 그린버그를 미학적 모더니즘의 모범적인 중심인물로 여기면서 그의 주요 개념 중 두 가지는 예술의 자율성과 그 매체 특정성이라는 것을 고려한다면 우리는 랑시에르가 그 두 개념을 모두 무시한다는 사실을 알게 된다. 놀랍지 않게도 랑시에르는 자신이 "예술의 자율성에 관한 헛된 논쟁"(PA, 13)으로 일컫는 것을 일축하고, 우리에게 "예술적 실천은 여타 실천에 대한 '예외'가 아니다. 예술적 실천은 이들 활동의 분할을 재현하고 재배치한다"(PA, 42)라고 가르쳐준다. 그리고 마지막으로, "〔예술 작품〕을 구성하는 관계들의 집합은 일상적 경험을 형성하는 감각들과 존재론적 결이 다른 것처럼 작동한다. 하지만 감각적 차이

도 없고 존재론적 차이도 없다"(ES, 67). 랑시에르는 그린버그가 애호하는 주제, 즉 매체의 중요성에 대해서는 훨씬 더 회의적이다. 그린버그는 회화적 환영주의의 소멸이 회화에서 이면의 요소들을 제거할 필요성과 연계되어 있다고 여기는 반면에 랑시에르는 회화의 역사를 다르게 정립한다. 랑시에르에 따르면 르네상스 환영주의의 발전은 예술에서 스토리가 차지하는 특권에서 비롯되었고, 삼차원의 몰락은 "페이지와 게시물, 태피스트리의 평면성"(PA, 11)에 대한 강조의 증가와 연계되어 있다. 빌라노바 대학교의 가브리엘 록힐과 나눈 대화에서 랑시에르는 추상 회화의 발흥이 평평한 캔버스에 대한 자각의 증대와 연계되어 있다는 관념을 거부하고 오히려 자신이 일반적으로 의지하는, 더 포괄적인 의미의 미학을 동원하는 쉴러의 관념에 호소하면서 "주제의 예정된 기각은 먼저 주제에 대한 평등 체제의 정립을 전제로 한다"(PA, 49~50)라고 주장한다. 개별 예술 작품의 자율성 그리고 노력의 특정 영역으로서 예술의 자율성은 모든 인간 활동을 포함하거나 혹은 적어도 '감각적인 것의 재분배'로 해석될 수 있을 활동들을 모두 포함하는 수프에 용해된다. 한편으로 예술사에서 나타난 변화에서 매체의 특징과 관련된 모든 중요한 연계가 제거되고, 이들 변화는 푸코에 의해 고무된 문학 비평의 방식으로 더 광범위하게 역사화된다.

이제 우리는 랑시에르의 존재론―그는 이 용어를 절대 사용하지 않는다―이라고 일컬어질 수 있을 것의 가장 중요한 특질 중

일부를 검토할 국면에 이르렀다. 랑시에르와 록힐이 나눈 대화로 돌아가면 그 프랑스인 사상가는 유익하게도 다음과 같이 선언한다. "감춰진 것에 관한 과학 말고는 과학이 없다고…나는 절대 생각하지 않는다. 언제나 나는 표면과 기체基體의 견지에서가 아니라 가능한 것들의 체계들 사이의 수평적 분배, 조합의 견지에서 생각하고자 한다"(PA, 46). 랑시에르는 계속해서 이런 존재론에 대한 정치적 이유를 제시하는데, "누구나 외관적인 것 아래에 감춰진 것을 탐색하는 경우에 지배의 지위가 확립된다"(PA, 46). 그런데 또한 누구나 정반대로 말할 수 있을 것이고, 그것도 내가 보기에는 더 정확하게 말할 수 있을 것이다. 그 이유는, 우리가 세계에 관한 지식을 획득할 방법을 알고 있는 사람들에 대한 인증 과정을 설정하기 시작하는 것은 오로지 우리가 세계에 관한 지식은 직접 획득할 수 있다고 생각할 때뿐인 반면에 진정한 실재에 대한 무지의 소크라테스적 고백은 모든 전문가의 지위를 낮추는 것이기 때문이다. 명백한 이유로 인해 OOO는 랑시에르가 자율성과 타율성의 구분 ─ 칸트의 세 가지 비판서 모두에 중요한 구분 ─ 을 거부하는 점도 수용할 수 없다. 왜냐하면 이런 구분이 없다면 모든 것이 여타의 것과 혼합될 것이기에 식별의 원리가 전혀 남게 되지 않는다는 단순한 이유에서 그러하다. 하지만 랑시에르는 OOO가 동의하는 두 가지 논점을 추가적으로 제시한다. 첫째, 랑시에르는 칸트의 숭고함을 예술과 윤리에의 새로운 경로로 수용하는 최근의 경향을 좇을

필요가 없다고 올바르게 지적하는데, 한편으로 취미에 의해서만 파악되는 아름다움에 관한 칸트의 관념은 이미 대다수 철학자의 주지주의와 근본적인 단절을 이룬다(ES, 64). 둘째, 랑시에르는 심층과 표면의 이원성을 희생하고서 수평적인 것에만 배타적으로 집중함에도 불구하고 경이로운 표현으로 "실재는 가시적인 것 속에 결코 전적으로 용해될 수는 없다"(ES, 89)라고 주장한다.

앞서 전개된 논의와 공명하는 몇 가지 별개의 논점을 언급함으로써 마무리하자. 첫째, 랑시에르는 아르토와 브레히트라는 20세기 초의 거장들에 집중하면서 연극에 엄밀하고 긍정적인 주의를 기울인다(ES, 4). 역설적으로, 자율성과 타율성의 구분은 중요하지 않다는 랑시에르의 견해를 참작하면 연극에 대한 그의 해석에서 얻게 되는 것은 연극을 공동체적인 정치적 삶으로 환원하기를 거부하려는 '형식주의적' 시도에 대한 감각이다. 랑시에르가 올바르게 서술하는 대로 "우리가 연극은 그것 자체로 그리고 단독으로 공동체 현장이라는 관념을 검토할 적기다"(ES, 16). 공동체에 대한 최근의 철학적 경건성 대신에, 랑시에르는 연극을 각각의 관객에게 "독특한 개별적 모험"(ES, 17)을 생산하는 것으로 여긴다. 하지만 랑시에르는 이런 비공동체적 연극이 이른바 부르주아적 개체주의의 증대를 고무하기는커녕 평등주의를 산출할 것이라고 예상한다. "평등한 지능이 공유하는 권력이 개인들을 서로 분리된 채로 유지하는 한에서 그

권력은 개인들을 연계하고 그들이 자신들의 지적 모험을 교환하게 한다"(ES, 17). 프리드는 감상자와 작품의 능동적인 혼합으로서의 연극성에 관해 우려했지만, 랑시에르는 과도한 수동성에 대한 정반대의 비판을 두려워하는 것처럼 보인다. 그런데 랑시에르는 사정이 그렇지 않다고 단언한다. "관람자라는 것은 우리가 능동성으로 전환해야 하는 어떤 수동적 조건이 아니다. 그것은 우리의 통상적인 조건이다"(ES, 17). 이런 깨달음은 랑시에르에게도 해방의 핵심으로서 중요하다. 더불어 그는 그 깨달음을 내부적 몰입과 외부적 응시 사이의 프리드적 분리에 대한 오스타스의 비판과 유사한 방식으로 연극에 적용한다. 이를테면 "해방은 우리가 보기와 행동하기의 대립에 이의를 제기할 때⋯보기 역시 위치들의 분배를 확인하거나 변환하는 행동이라는 사실을 이해할 때 개시된다. 학생이나 학자와 마찬가지로 관람자 역시 행동한다"(ES, 13). 이렇게 해서 OOO가 동의하는 대로 랑시에르는, 관람자를 모형으로 삼는 수동적인 '여성의 미학'보다 능동적인 창조자에 기반을 둔 미학을 강하게 요구하는 니체와 그의 옹호자 하이데거의 정반대 편에 서게 된다.[20] 이런 점에서 OOO는 니체보다 랑시에르를 지지하는데, 그 이유는 비유에 대한 객체지향적 설명 역시 예술의 '수동적인' 독자 혹

20. Friedrich Nietzsche, *The Will to Power*, p. 811. [프리드리히 니체, 『권력 의 지』.]

은 관람자를 사라진 객체의 능동적인 수행자로 여기기 때문이다. 예술가는 고유하게 영웅적인 창조자로 여겨질 필요가 없고 단순히 자신의 작품에 대한 정통한 관람자로 여겨져야 한다. 마찬가지 취지로 비평가는 자신이 분석하는 예술가보다 열등하다고 여겨지지 말아야 한다.

랑시에르는 콜라주에 관해서도 논하였다. 앞서 우리는 그린버그와 크라우스가 이 장르를 어떻게 다루었는지 살펴보았는데, 그린버그의 경우에는 콜라주가 단 하나의 배경 평면을 다수의 평면으로 증대했고 크라우스의 경우에는 콜라주가 깊이를 용납하지 말아야 하는 바로 그 표면에 깊이를 기입한 것으로 드러났다. 이와는 대조적으로 랑시에르의 경우에는 콜라주가 자신이 보기에 예술과 비예술 사이에서 끊임없이 일어나는 교환을 구체화한 것으로, "콜라주는 회화, 신문, 방수포 혹은 시계태엽을 조합하기 전에 미적 경험의 낯섦을 일상적 삶의 예술-되기와 조합한다. 콜라주는 이질적인 요소들 사이의 순수한 마주침으로서 실현될 수 있으며, 그리하여 두 세계의 비호환성을 총괄적으로 입증한다"(AD, 47). 또한 랑시에르는 관계적 예술이 "객체와 상황을 너무나 단순하게 대립시킨다"(AD, 56)라고 비판하는데, 요컨대 랑시에르는 모든 객체가 전체 상황에 묻어 들어가 있다고 주장할 것이지만, OOO는 거꾸로 상황 역시 객체라는 다른 이유로 인해 관계적 예술을 비판한다. 그런데 이 책의 다음 장으로 직접 이어지는 랑시에르의 한 가지 중요한 소

견으로 이 장을 마무리하자. 이전 시대에는 우리가 예술을 종교적 매혹에 가까운 침울한 경이의 분위기를 제공하는 것으로 구상했다면 현대의 모든 미술관에서는 이런 일이 얼마나 드물게 일어나는지 즉시 알아채게 된다. 묘사된 억압과 잔혹성에 직면하여 도덕적 분개를 느끼도록 요청받는 그런 경우들을 제외하면 오늘날의 미술 전시회에서 우리가 겪게 될 개연성이 가장 큰 경험은 노골적인 웃음소리다. 랑시에르가 서술하는 대로 "유머는 오늘날 예술가들이 가장 기꺼이 내세우는 미덕이다"(AD, 54). 그 점에 관해서는 우리를 즐겁게 하는 데 이례적으로 열중하는 것처럼 보이는 20세기 예술의 두 사조, 즉 다다와 초현실주의를 살펴보자.

6장 다다, 초현실주의, 그리고 직서주의

앞 장에서 성향은 매우 다르지만 모두 이 책이 제시하는 의미에서의 반형식주의자로 여겨지는, 2차 세계대전 이후 시대의 유력한 미술 비평가 다섯 사람, 즉 로젠버그와 스타인버그, 클라크, 크라우스; 랑시에르의 견해들이 고찰되었다. 이들 견해는 많은 차이점이 있음에도 모두 관계주의적이라는 점에서 일치하기에 예술 작품과 여타 객체의 독립성에 대한 OOO의 신념을 거듭 언명하는 것이 훨씬 더 중요해진다. 그 이유는 어떤 다른 것의 영향을 받는 것이 하나도 없기 때문이 아니라 다른 모든 것의 영향을 받는 것이 하나도 없기 때문이다. 달리 말하면 한 분야와 다른 한 분야 사이 혹은 한 존재자와 다른 한 존재자 사이의 영향은 결코 당연한 것으로 여겨질 수 없다. 그런 사태는 대가를 치르고서 생겨난다. 따라서 끊임없이 그리고 자동으로 발생하기보다는 오히려 간헐적으로 그리고 선택적으로 발생하는 것으로 이해되어야 한다. 관계가 맺어지는 방식은 주요한 철학적 문제이고, 게다가 세계에 인과적 영향이 존재함을 우리가 겪어봐서 알고 있다는 단순한 이유로 기정사실로 여겨지기 마련인 그런 것이 아니다. 결국 우리는 많은 것들이 서로 영향을 미치지 않는다는 점도 마찬가지로 겪어봐서 잘 알고 있다. 두 가지 사실을 모두 제대로 다루는 유일한 방법은 관계란 가정되기보다는 오히려 설명되어야 하는 것이라는 점을 인식하는 것이다.

어쩌면 예술의 맥락에서 이것을 이해하는 최선의 방법은 "쇠사슬에 묶인 고양이"에 관한 단토의 유용한 일화—단토는 또

한 이것을 "형이상학적 사갱"으로 일컫는다 – 를 고찰하는 것이다 (TC, 102). 단토가 최근에 사망할 때까지 오랫동안 재직했던 컬럼비아 대학교에는 도난을 방지하기 위해 쇠사슬에 묶인 청동 고양이 조각상이 한 점 있었는데, 어쩌면 지금도 있을 것이다. 단토는 "그것은 고양이 조각상이 쇠사슬에 묶인 것이 아니라 쇠사슬에 묶인 고양이의 조각상이라는 제안을 얼마든지 받아들일 수 있다"(TC, 102)라고 재치 있게 언급한다. 그리고 사실상 OOO의 경우에 혹은 단토의 경우에 그 쇠사슬 역시 예술 작품의 일부일 가능성을 배제할 이유가 전혀 없다. OOO의 의미에서 형식주의는 마치 보안 쇠사슬이 선험적으로 배제되어야 할 것처럼 오로지 전통적인 회화와 조각만이 시각 예술로 여겨질 수 있다는 것을 뜻하지 않는다. 경력 전체에 걸쳐 쇠사슬에 묶인 작품들을 의도적으로 제작할 조각가가 있을 상황은 상당히 상상할 만하고 심지어 개연적이다. 이런 상황은 자율적 객체를 상정하는 OOO의 형식주의에 결코 아무 문제도 제기하지 않음을 인식해야 하는데, H_2-더하기-O(더 일반적으로 물로 알려진 것)를 세 개의 별개 원자로 이루어진 관계적 회집체로 여길 수 있을 뿐만 아니라 단일한 분자로도 여길 수 있는 것과 마찬가지로 OOO의 형식주의는 적절한 것처럼 보이는 경우에 고양이-더하기-쇠사슬을 단일하고 자율적인 예술 작품으로 흔쾌히 여긴다. 그런데 여기서 OOO의 적들인 관계주의자와 맥락주의자의 경우에는 심각한 문제가 있는데, 그 이유는 그들이 우

주의 나머지 부분도 그 고양이에 연계하지 않고서는 그 쇠사슬을 그 고양이에 연계할 수 없기 때문이다. 단토가 서술하는 대로 "물론 우리가 〔그 예술 작품 바깥의〕 실재의 한 조각으로 여기는 것은 사실상 그 예술 작품의 일부일 수가 있고, 이제 그것은 쇠사슬에-묶인-고양이의 조각상이 되는데, 이처럼 우리가 그것〔즉, 쇠사슬〕을 그 작품의 일부로 수용하는 순간 어디에서…그 작품이 끝나는 것일까? 이 문제는 우주를 통째로 집어삼키는 일종의 형이상학적 사갱이 된다"(TC, 102).

요점은 어딘가에 어떤 자율성이 반드시 있어야 한다는 것이다. 추정컨대 우주 전체 혹은 심지어 모든 가능한 우주가 어쩌면 예술가 자신의 이름이 서명된, 하나의 전일적인 예술 작품 전체를 구성한다고 주장하려는 시도가 어떤 예술가에 의해 이미 이루어진 적이 있을 것이다. 누군가가 그들이 이런 일을 했다고 말한다고 해서 그들이 실제로 그렇게 했음이 증명되지는 않는다는 사실 — 그래도 티에리 드 뒤브는 정반대로 주장한다(KAD, 302~3) — 이 없다면 그런 선언은 사실상 매우 영리한 주장일 것이다. 하지만 그런 우주적 작품을 완성했다고 단순히 선언하는 것 이외에도 우주 전체를 포괄하는 진정한 미적 경험으로 누군가를 끌어들여야 하겠지만, 다양한 이유로 나는 이런 일이 가능하지 않다고 여긴다. 물론 예술가 혹은 감상자가 고양이에서, 쇠사슬에서 혹은 벽에서 멈추지 않겠다고 결정하고서 오히려 그 예술 작품이 방, 건물, 컬럼비아 대학교 교정 전체, 모닝사이

드 하이츠Morningside Heights의 이웃 전체, 맨해튼 전체 혹은 훨씬 더 넓은 어떤 미학적 장을 포함하도록 확대할 수도 있을 것이다. 하지만 우리는 언제나 어딘가에서 멈추게 될 것이고, 그 어딘가는 점점 복잡해지는 자율적인 객체의 외벽이 될 것이다. 이런 난국을 교묘히 회피할 유일한 방법은 예술을 미학의 영역에서 철저히 제거하여서 1960년대 이후의 일부 이론가가 사실상 주장한 대로 예술을 무언가가 예술이라고 선언하는 행위의 한낱 상관물에 불과한 것으로 만드는 것이다.

OOO가 어떤 주어진 예술 작품과 그 외부 사이의 벽을 세우기로 하는 지점을 '독단적인' 것이라고 일컫는 것도 도움이 되지 않는데, 그 이유는 OOO가 예술 작품이 끝나는 지점이 명료하지 않은 경우도 있다는 주장을 논박하지 않기 때문이다. OOO는 어떤 존재자들을 선험적으로 예술 작품의 가능한 요소가 아니라고 배제함으로써 예술계를 지배하려고 시도하거나 혹은 다다적 요정을 그 병 속으로 다시 집어넣으려고 시도하고 있지 않다. 그런데 무엇이든 어떤 예술 작품의 요소 중 하나로서 그 예술 작품에 편입되는 것이 가능하더라도 이로부터 모든 것이 어떤 예술 작품의 한 요소임이 당연히 도출되지는 않는다. 개념 미술가 조셉 코수스(AAP, 80~1)는 예술가가 무엇이 예술로 여겨지는지 선언한다고 주장하는 점에서 드 뒤브(KAD, 301)에 합류한다. 이와는 대조적으로 구식인 것처럼 보이는 OOO의 입장은 예술 작품의 현존에는 아름다움이 필요하다는 것이

다. OOO는 아름다움을 모호하거나 형언할 수 없는 것으로 여기지 않고, 오히려 아름다움을 매우 정확한 의미로 어떤 실재적 객체와 그 감각적 성질들 사이에 형성된 균열의 연극적 상연으로 앞서 정의했다. 게다가 이런 일은 단순히 그것이 이루어졌다고 공표한다고 해서 이루어질 리가 만무하다. 우리는 직서적 성질들을 지닌 어떤 단순한 객체와 마주치거나 — 이 경우에 그것은 미적인 것이 절대 아니다 — 아니면 우리가 사라진 것으로 확신한 어떤 현전하지 않는 객체의 작업을 수행하게 되면서 미적 경험을 겪는다. 직서적인 것은 명령에 의해 미적인 것으로 전환될 수 없다. 이 장의 목적은 상황이 왜 이러한지 고찰하는 것이다.

직서주의와 모더니즘

이 책의 처음 네 개의 장에서는 OOO 예술론의 기본적 면모들이 전개되었는데, 이들 면모는 부분적으로는 OOO 자체의 원천에서 비롯되었고 부분적으로는 칸트와 프리드, 그린버그 — 이들의 중요성은 그들의 결론을 거부하는 사람들조차도 의심할 수 없다 — 와의 일련의 의견 일치와 불일치에서 비롯되었다. 여기서 내가 하고 싶은 것은 이 책을 마무리하는 논변에 앞서 독자의 기억을 되살리기 위해 그 네 개의 장 각각의 근본적 교훈을 재빨리 요약하는 것이다.

1장에서는 이언 보고스트, 브라이언트, 모턴 등이 시도한,

서로 관련되어 있지만 독립된 그들의 노력과는 구별되는 하먼식의 OOO가 간단히 개관되었다.[1] 객체지향 시각에서 바라보면 미학은 부정적으로는 반직서주의로 정의될 수 있고 긍정적으로는 객체와 그 성질들 — 그것 자체가 보유하고 있는 성질이든 보유하고 있지 않은 성질이든 간에 — 사이의 긴장으로 정의될 수 있다. 이런 정의는 예술 작품 이상의 것과 관련되는데, 그 이유는 OOO 의미에서의 미학이 시간 흐름에 대한 경험, 어느 존재자에 대한 이론적 이해 그리고 심지어 생명 없는 존재자들 사이의 인과적 상호작용도 포괄하기 때문이다. 이 책에서는 아름다운 것의 하위 범주로 여겨지는 예술에 초점이 맞추어져 있다. 아름다움이라는 낱말은 오늘날 여전히 인기가 없지만, OOO는 기꺼이 히키와 스캐리에 합류하여 아름다움을 철저히 옹호한다. OOO 용어로 표현하면 아름다움은 실재적 객체[RO]와 감각적 성질[SQ] 사이의 특정한 긴장 상태에서 생겨난다. 모든 아름다운 것이 예술은 아니기에 나머지 아름다운 것과 대비하여 예술이란 무엇인가에 관한 물음이 여전히 남게 된다. 그런데 직서주의는 절대 아름답지 않고, 따라서 미학의 일종도 아닌데, 바로 그 이유는 그것이 흄의 방식으로 사물은 성질들의 다발에 지나지 않는다고 주장하기에 객체와 그 성질을 전혀 구분하지 않기

1. 여태까지 보고스트는 언급된 적이 없기에 나는 여타의 최초 OOO 저자와 대조를 이루는 그의 지적 입장에 대한 좋은 요약서로서 Ian Bogost, *Alien Phenomenology* [이언 보고스트, 『에일리언 현상학』]를 권한다.

때문이다.

2장에서는 출판된 지 두 세기 이상이 지난 후에도 여전히 나와 많은 다른 사람이 철학적 미학의 표준으로 여기는 칸트의 『판단력비판』에서 발견된 기초적 사실들이 다시 검토되었다. 칸트는 예술 작품의 자율성을 옹호하는데, 그 이유는 예술 작품이란 나에 대해서든 여타 사람에 대해서든 간에 주관적으로 쾌적하다는 데에 있지 않고 기능적으로 유용하다는 데에 있지 않으며 오히려 '아름답다'라는 칭호를 독자적으로 획득해야 하기 때문이다. 칸트는 예술 작품에 직서주의를 전혀 허용하지 않는다. 왜냐하면 예술 작품이란 개념적으로 이해될 수 없고, 알려진 공식에 따라 생산될 수 없으며, 그 내용의 산문적 서술로 대체될 수 없기 때문이다. OOO는 칸트의 반직서주의가 나타내는 이들 면모에 강력히 동의한다. OOO가 수용할 수 없는 것은 칸트의 모더니즘으로 일컬어질 수 있는 것이다. 나는 이 용어를 순전히 철학적인 의미로 사용한다. 따라서 내가 그린버그와 프리드가 상찬하는 그런 종류의 모더니즘 미술을 싫어함을 절대 함축하지 않는다. 그 이유는 공교롭게도 나 자신이 모더니즘 미술이 훌륭하다고 생각하기 때문이다. 철학적 의미에서의 모더니즘, 즉 근대주의로 내가 뜻하는 바는 우주를 단 두 가지 종류의 사물들, 즉 (1) 인간 및 (2) 여타의 것으로 분할하는 분류학적 유형의 철학이다. 이 책은 근대 철학이 정확히 어디에서 시작했고, 그것이 실제로 끝났다면 어디에서 끝났는지 결정할 장

소가 아니다. 그런데 데카르트는 훌륭한 기본적 답변이고, 칸트는 필경 근대적 전통의 가장 위대한 거장일 것이다. 칸트의 미학적 근대주의에 대한 OOO의 대응은 칸트가 아름다움을 그 담벼락의 인간 쪽에 둔 것은 잘못된 일이라는 것이다. 한편으로 그린버그와 프리드가 아름다움을 그 담벼락의 객체 쪽에 둔 것 역시 마찬가지로 잘못된 일이다. 우리의 비근대주의 — 라투르에게서 차용한 또 하나의 용어 — 는, 모든 화학적 화합물이 자신을 구성하는 원소들과 구별되는 하나의 새로운 통합적 사물인 것처럼 모든 인간-객체 상호작용이 자체적으로 하나의 새로운 별개의 객체임을 뜻한다.

　3장에서는 프리드의 반연극적 견해들이 고찰되었다. 여기서 우리는, 어떤 회화 속 인물들은 그 회화에 내재적인 다른 존재자들과 더불어 마땅히 몰입된 것처럼 보여야 하며, 그로 인해 그 회화의 감상자는 마땅히 그것으로부터 주도면밀하게 배제되어야 한다는 디드로의 주장에 프리드가 기본적으로 동의하면서도 이 주장은 한낱 '절대적 허구'에 불과하다는 것을 인정함을 알게 되었다. 왜냐하면 다비드와 밀레 같은 중요한 프랑스 화가들이 깔끔하게 연극적인지 아니면 반연극적인지 가리는 데 어려움을 겪고, 마네가 '대면성'이라는 이름으로 시도한 약간의 의도적인 연극성으로 회화에서 모더니즘을 개시했음을 알려주는 사람이 프리드 자신이기 때문이다. 프리드에 대한 OOO의 대응은, 진짜 적은 연극성이 아니라 직서주의라는 것이다. 더욱

이 1967년 「예술과 객체성」의 청년 프리드는 즉물주의와 연극성을 그가 매우 싫어하는 미니멀리즘 작품에서 손을 맞잡고 산책하는 것으로 여기는데, OOO는 연극성을 직서주의에 대한 바로 그 해독제로 여긴다. 무언가를 수행하거나 상연함은 바로 그것임이라는 것으로, 이것은 그런 수행에 관한 모든 직서적 서술이 번역에 지나지 않음을 뜻한다. '수행성'은 주디스 버틀러와 동류 이론가들의 수중에서 오랫동안 핵심적인 반본질주의적 용어였지만, OOO의 의미에서 무언가를 수행함은 어떤 외부적 이해도 결코 망라할 수 없는, 어떤 감춰진 본질적 의미에서 그것임을 뜻한다.[2] 어쨌든 이 장에서는 작품과 감상자를 혼합하는 것에 대한 프리드의 애초 혹평에 동의하지 않음으로써 근대주의에 반대하는 또 하나의 조치가 이루어졌다.

4장에서는 어떤 예술 작품의 매체 또는 배경이 그것의 표면 내용보다 더 중요하다는 그린버그의 견해가 고찰되었다. 우리는 이 견해가 OOO가 우호적으로 여기는 하이데거의 철학과 매클루언의 매체 이론을 추동하는 통찰과 궁극적으로 동일한 통찰이었음을 알게 되었다. 그린버그는 예술 작품의 내용을 업신여기는 것으로 유명하고, 따라서 사실상 그의 비평은 작품 내용을 거의 규명하지 않는다. OOO가 그린버그에게서 가장 거부하는 것은 하이데거의 경우와 마찬가지로 그들이 공유하는 모더

2. Judith Butler, *Gender Trouble*. [주디스 버틀러, 『젠더 트러블』.]

니티의 또 다른 양상이다. 이를테면 그들은 심층적인 매체와 표면적인 내용을 대립시킬 뿐만 아니라 게다가 이런 심층적인 매체가 일자라고 가정한다. 그럼으로써 그에 반해서 모든 다수성은 자동으로 표면적인 것이 된다. 그린버그는 콜라주를 다수의 평면을 생산하는 것으로 참신하게 해석함으로써 고독하고 위엄 있는 일반적인 일자 대신에 다수의 갈등하는 일자를 제공할 뿐이다. 이 문제를 다루는 올바른 방법은 배경을 무시하고 기호와 시뮬라크럼의 표면적인 직접성에 경의를 표하는 포스트모던적인 책략이 아닌데, 그 이유는 이런 책략이 한낱 직서주의에 이르는 고속도로에 불과하기 때문이다. 데리다주의자와 푸코주의자, 라캉주의자에게는 깊이라는 용어가 몹시 고약하게 들릴 것이지만, 직서적인 것에 맞서는 싸움은 언제나 깊이라는 요소를 필요로 한다. 그런데 OOO 역시 그린버그와 하이데거에게 맞서서 파편화된 깊이를 옹호하는 주장을 펼친다. 그로 인해 예술 작품의 매체는 통일된 캔버스에서 발견되는 것이 아니라 작품의 모든 각각의 요소에서 발견되는데, 그중 일부는 억압된 직서적 형태로 남아 있지만 다른 일부는 우리가 아름다움으로 부르는 객체–성질 긴장 상태의 방식으로 자유로워져 있다.

요약하면 OOO 예술론을 직조하는 두 가지 기본적인 날실과 씨실이 있는데, 첫 번째 날실은 반직서주의적인 것이고 두 번째 씨실은 비근대주의적인 것이다. 첫 번째 사항에 대해서 OOO는 칸트와 그린버그, 프리드의 형식주의적 계보와 실질적

으로 견해가 일치한다. 하지만 두 번째 사항의 경우에 OOO는 대체로 고립되어 있다. 그 까닭은 인간과 그가 주목하는 객체가 결합하여 전적으로 새로운 객체를 형성한다는 견해가 선행 견해들은 있지만 철저히 전문적인 지침은 전혀 없을뿐더러 예술에 대한 그 견해의 함의도 절대 명료하지 않기 때문이다. 이 책은 다음과 같이 마무리될 것이다. 지금 6장에서는 예술에 있어서 반직서주의에 대한 가능한 가장 강력한 반례인 것처럼 보이는 사례들이 고찰될 것인데, 요컨대 (1) 가장 직서적인 일상 객체들까지도 예술로 전환할 수 있는 것처럼 보이는 다다, 그리고 (2) 다다의 사촌으로 추정되고, 불안하게 만들지라도 직서적인 표면 내용에 과도하게 집중한다는 이유로 그린버그가 꾸짖는 초현실주의가 고찰될 것이다. 7장에서는 여태까지 알려진 형식주의의 철학적으로 비근대적인 전환을 제시함으로써 미지의 영역에 진입할 것이다.

다다와 직서주의

가빈 파킨슨은 나에게 진실하면서 놀라운 인상을 주는 글을 적었다. "마르셀 뒤샹의 명성과 작품은 … 미술사가들, 미술가들 그리고 뒤샹의 찬미자들 모두가 보기에 피카소의 명성과 작품을 능가해〔버렸다〕"(DB, 6). 오늘날 미술계의 경우에 이런 상황이 아무리 친숙하더라도 우리는 그것의 순전한 비개연성

을 절대 잊지 말아야 한다. 피카소는 기대에 어긋나지 않은 신동이었으며, 성인이 되어서는 서양 미술사에서 위대한 거장 중 한 사람이 되었다. 그린버그는 아무 논란도 무릅쓰지 않은 채로 "핑크빛 시대가 시작되는 1905년부터 그의 입체주의가 전성기를 지나게 되는 1926년에까지 이르는 이십 년 남짓 동안에 피카소는 놀랄 만큼 위대한 미술가, 구상과 실행에 있어서 그리고 그 실현의 올바름과 일관성에 있어서 공히 경탄할 만한 미술가인 것으로 판명되었다"(IV, 27)라고 단언한다. 오히려 그린버그는 〈게르니카〉와 1926년 이후 피카소의 대다수 작품을 경시한다고 분개하는 피카소 팬들의 노여움을 산다(HE, 91). 어쨌든 균형 잡힌 비평가라면 거의 누구나 피카소가 미술사의 기록에서 가장 위대한 인물 중 한 사람이 아니었다고 주장하지 않을 것이다. 반면에 뒤샹은 변기나 빗 같은 일상적 객체들을 미술 전시회에 출품함으로써 처음 유명해진 역력히 평범한 재능을 갖춘 화가였으며, 나중에 외견상으로는 체스에 전념하기 위해 미술을 그만두었다. 그렇지만 오늘날 미술을 인도하는 것은 피카소의 정신이 아니라 뒤샹의 정신이라는 파킨슨의 말은 옳다. 우리는 이것이 유사한 사태를 찾아보기가 매우 어려울 정도로 얼마나 기이한 결과인지 마땅히 잊지 말아야 한다. 어쩌면 우리는 "가상적 원인들의 물리학"으로 스스로 일컬은 것을 가리키기 위해 "파타피직스"pataphysics라는 해악적인 용어를 고안한 프랑스의 부조리주의 작가 알프레드 자리와 알베르트 아인슈타

인을 함께 엮음으로써 가설적인 한 쌍을 만들어낼 수 있을 것이다.[3] 이것을 염두에 두고서 다음과 같은 글을 진지하게 적는 현재의 과학 저술가를 상상하자. "알프레드 자리의 명성과 저작은…과학사가들, 과학자들 그리고 자리의 찬미자들 모두가 보기에 아인슈타인의 명성과 저작을 능가해〔버렸다〕." 그런 글이 작성되고 있는 어떤 평행 우주가 있다면 그런 우주에서 과학사는 가장 있을 법하지 않은 전환을 이루었음이 틀림없다.

또한 뒤샹의 영향력이 절정에 이른 시기는 그의 가장 유명한 작품들과 동시대적이지 않고 오히려 그의 말년이면서 그가 마침내 사망한 시기인 1960년대에까지 올라간다는 사실도 떠올려야 한다. 뒤늦게 피어난 뒤샹의 명성에 대한 좋은 지표는 그에 관한 그린버그의 언급 패턴에서 찾아볼 수 있다. 그린버그의 경력이 개시된 1939년부터 1968년 초에 이르기까지 나는 미로에 관한 소책자(1948) 및 마티스에 관한 소책자(1953)와 더불어 총 333편의 시론과 논문, 비평을 찾아내었다.[4] 그린버그가 생산적이었고 호평을 받은, 거의 삼십 년에 이르는 그 시기에 뒤샹에 관한 언급은 겨우 두 번 나타난다. 페기 구겐하임의 새 미술관에 전시된 몇 점의 작품에 대한 1943년의 언급(I, 141)이 있으며, 그리고 입체성이 미술과 비미술이 만나는 지점이라는 이

3. Alfred Jarry, *Exploits and Opinions of Dr. Faustroll Pataphysician.* 〔알프레드 자리, 『파타피지크학자 포스트롤 박사의 행적과 사상』.〕

4. Greenberg, *Joan Miró*; *Henri Matisse (1869-).*

유로 미니멀리즘이 삼차원 입체를 사용하는 방식에 관한 1967년의 신랄한 발언이 있는데, 그런 방식의 발견에 대한 '영예'는 비꼬듯이 뒤샹에게 주어진다(IV, 253). 이렇게 해서 우리는 그린버그의 명예가 사실상 크게 실추하게 되는 포스트모던 시기의 탄생을 상징하는 1968년 5월에 이르게 된다. 공교롭게도 그 5월은 그린버그가 뒤샹에 대하여 최초로 진지하게 비평한 달이기도 했다. 1960년대 초 무렵에 뒤샹의 부활이 잘 진행되고 있었지만, 1968년에 시드니에서 이루어진 그린버그의 강연이 그 다다이스트의 영향력이 점점 커지는 사태에 자신이 직접 대응할 필요성을 처음 느낀 시점인 것처럼 보인다(IV, 292~303). "1960년대 말부터 줄곧 그린버그의 논문 중에 뒤샹에 대한 격렬한 공격, 즉 미술계의 모든 우환거리에 대한 책임이 있다는 이유로 뒤샹을 비난하는 공격을 담고 있지 않은 논문은 단 한 편도 없었다"(KAD, 292)라고 드 뒤브는 과장하여 말한다. 1968년 이후에 뒤샹에 관한 그린버그의 언급은 증가하지만 드 뒤브가 주장하는 정도까지 이르지는 않는다. 말할 수 있는 바는 뒤샹에 관한 그린버그의 논의가 제기될 때마다 더 광범위해지고 더 신랄해진다는 것이다. 이들 공격을 개별적으로 인용하기보다는 오히려 이들 비난의 취지를 요약하겠다.

(1) 뒤샹은 질을 미적 기준으로 받아들이지 않는다.
(2) 뒤샹은 선진 미술의 충격 효과를 시간에 지남에 따라 점차

로 사라지는 불행한 부작용으로 여기기보다는 오히려 미술의 주요 목적으로 여긴다.

(3) 뒤샹은 내부적인 미적 수단으로 기성 기준에 충격을 주는 것이 아니라, 일상적인 사회적 예의를 침범함으로써, 이를테면 그런 조치에 충격을 받을 것으로 예측되는 미술 맥락에서 변기, 가슴 혹은 살해당한 여성의 널브러진 나체를 전시함으로써 기성 기준에 충격을 준다.

(4) 뒤샹은 미술에서 개념에 특권을 부여하는데, 그리하여 예술작품을 투명한 개념으로 정도가 지나치게 전환한다.

(5) 뒤샹은 자신의 작품이 과거와 이루는 급진적 단절을 과대평가한다.

(6) 뒤샹은 자신이 미술 진전의 정점이라고 여기지만, 그는 사실상 미술의 매체를 너무나 당연시하는 아카데믹 미술가다. 말하자면 내부에서 혁신이 이루어질 수 없다고 느낌으로써 미술관 맥락에 대한 충격적인 모욕을 통해서 일종의 유치한 태업을 벌인다(GD, 259).

이 목록은 다다의 선도자에 대하여 그린버그가 제기하는 다양한 이의를 다소간 포괄하지만 뒤샹의 작품은 처음에는 웃기거나 흥미롭지만 여러 번 보면 더는 그렇지 않은 농담이나 수학적 증명과 얼마간 닮았다는 관련된 불평도 있다.

그런데 우리는 이 목록으로 무엇을 해야 하는가? 나에게 명

백히 잘못되었다는 인상을 주는 유일한 사항은 마지막 항목인데, 요컨대 뒤샹이 "아카데믹 미술가"라는 주장이다. 우리는 그린버그가 말년에 행한 시드니 강연에서 감탄할 정도로 명료하게 아카데믹 미술을 자신의 매체를 당연시하는 미술로 정의했음을 알고 있는데, 이것은 하이데거와 매클루언 역시 독자적인 방식으로 지지하는 정의다(LW, 28). 자신의 매체를 당연시한다는 것, 그리하여 배경보다 내용에 집중한다는 것은 그것이 직서주의적 미술이라고 말하는 또 다른 방식이다. 이 논점의 관심사는, 그린버그가 초현실주의와 다다 둘 다를 아카데믹 미술의 형식으로 여기기에 일종의 직서주의로 여기지만 OOO의 관점에서 바라보면 이런 해석은 두 운동을 오독하는 것이라는 점이다. 그런데 적어도 초현실주의에 관하여 그린버그가 이렇게 말하는 이유는 명료하다. 왜냐하면 달리의 자유분방한 회화적 묘사조차도 환영주의적 삼차원 장면의 르네상스 이후 전통을 계속 유지하고, 따라서 그린버그가 회화의 가장 중요한 매체로 여기는 것, 즉 평평한 캔버스를 받아들이기 위해 달리는 아무 일도 하지 않기 때문이다. 그린버그가 보기에는 르네 마그리트와 여타 초현실주의 미술가의 경우에도 마찬가지 상황일 것이다. 다음 절에서 나는 직서주의로서의 초현실주의에 대한 이런 해석에 이의를 제기할 것이다. 그런데 다다를 자신의 매체를 인식하지 못하는 것으로 해석하는 것은 훨씬 더 주장하기 힘든 일처럼 보인다. 그 이유는 20세기에 누군가가 타당한 미술 매체로 여겨

지는 것에 대한 우리의 감각에 이의를 제기했다면 그 사람은 확실히 뒤샹이기 때문이다. 뒤샹의 접근법과 관련하여 다른 문제점들이 아무리 발견되더라도 그 점은 분명하다. 유명한 산업적 레디메이드에서 기묘하고 재미있는 〈큰 유리〉, 뒤샹의 소형 작품들이 들어 있는, 멋진 장난감 같은 〈가방형 상자〉, 그리고 필라델피아 미술관에 전시된 〈에탕 도네〉의 혐오감을 주는 학살당한 나체에 이르기까지 그 미술가가 자명하지 않은 매체를 광범위하게 탐구하지 않았다고 주장할 수는 없다.

그것만큼은 인정받아야 한다고 나는 생각한다. 그런데도 나는 뒤샹보다 피카소를 여전히 높이 평가하는 사람들에 속하고, 그것도 킬킬거리는 웃음이 다수의 미술관을 채우고 미적 경험은 거의 없는, 뒤샹적 반란이 거의 도처에 존재하는 상황에 점점 더 지루해진 사람들에 속한다. 다음과 같은 물음을 제기하자. 우리를 미래로 안내하는 길잡이로서 뒤샹의 진짜 한계가 앞서 나열된 그린버그의 목록에 이미 드러나 있는가, 아니면 그곳에서도 여전히 공식적으로 표명되지 않았는가? 내게는 그 목록에서 나열된 불평이 두 가지 기본적인 종류로 분류될 수 있는 것처럼 보인다. 두 번째와 세 번째 공격은 형식주의적 관념을 꽤 명료하게 적용한 사례로, 뒤샹은 단지 충격을 주고 싶을 뿐이고, 그의 충격은 미적이라기보다는 오히려 사회적이다. 나머지 세 가지, 즉 첫 번째와 네 번째, 다섯 번째 공격은 일견 더 다양한 것처럼 보이지만 궁극적으로 그것들은 뒤샹이 자신이

종종 "망막의 미술"(DB, 6)로 일축하는 것에 반대하여 지성에 특권을 부여하는 사실을 가리킨다. 네 번째 공격은 이 사실을 명시적으로 주장한다. 다섯 번째 공격은 그 사실과 밀접히 연계되어 있는데, 그 이유는 과거와 근본적으로 단절한다는 뒤샹의 주장이 그가 이전에는 아무도 시도한 적이 없었던 예술에 관한 근본적이고 새로운 관념을 품고 있다는 주장과 관련되어 있기 때문이다. 첫 번째 공격 역시 예술에 있어서 사유의 우위성을 주장하는 뒤샹의 반칸트주의적 견해와 관련되어 있는데, 그 이유는 뒤샹이 거부하는 질이 예술 작품에 대한 일부 계획은 다른 계획들보다 더 나을 것이라는 관념이 아니라 자율적인 미적 취미의 질이기 때문이다. 코수스가 지적하는 대로 뒤샹의 작품은 일반적으로 착상에 바탕을 두고 있고, 게다가 이들 착상은 더 표준적인 미술 장르들에 익숙한 관람자들을 깜짝 놀라게 해야 한다.

그린버그와 뒤샹에 관한 나의 논문에 대하여 베티나 푼케는 관대하지만 비판적으로 대응하면서 나의 여섯 가지 논점 목록을 쟁점으로 삼는다. 더 정확히 말하자면 푼케는 뒤샹에 대한 그린버그 특유의 접근법에서 빠져 있는 것을 찾아낸다. 푼케는 그린버그의 타이밍 감각에는 동의하지 않지만, 그가 품은 실망감에는 부분적으로 동의함으로써 시작한다. "그린버그는 자신이 소진 시점으로 여긴 시점으로부터 글을 쓰고 있었다. 그가 보기에 뒤샹은 전적으로 소진되었고 우리는 새로운 방향

을 찾아내야 했다"(NO, 276). 푼케는 계속해서 서술한다. "그 소견은 지금 우리가 동의할 수 있는 것은 아닐 것이지만 어쩌면 사십 년 후에는 우리가 마침내 그린버그와 같은 결론에 이르게 될 수 있을 것이다. 그렇다. 당신은 1970년대의 미술에 관해서는 옳지 않았지만 이제 우리는 당신을 따라잡았는데, 왜냐하면 이제는 우리에게도 모든 것이 소진된 것처럼 느껴지기 때문이다"(NO, 276). 하지만 물론 "이런 소진의 느낌, 만사가 과도하게 착취당했다는 느낌은 영구적이다"(NO, 276).

그런데 푼케 논문의 요점은 어딘가 다른 곳에 있다. 이를테면 푼케가 뒤샹의 실제적인 동시대적 중요성은 어딘가 다른 곳에서 드러난다고 주장할 때 그러하다. "레디메이드보다도 더…이것은 그가 인쇄된 재현물과 편집된 재현물을 통해서 정보와 기록문서, 즉 자기 작품의 바로 그 수용을 다루는 행위다…이것은 기본적으로 그린버그의 탐구를 벗어나는 것이고, 따라서 당신이 언급하는 여섯 가지 논점 비판에 의해 사실상 다루어지지 않은 것이다"(NO, 276). 푼케는 뒤에 덧붙인다. "우리가 레디메이드 및 다른 객체들에, 그것들의 맥락, 담론, 비뚤어진 역사 그리고 그의 작업으로 인해 이제는 훨씬 더 일반화된 실천을 정립하기 위해 뒤샹이 작업한 모든 것을 무시한 채 객체들 자체로서 집중하는 한에서만 이들 비평의 논점이 이치에 맞는 것처럼 보인다"(NO, 277). 푼케가 세심하게 선택한 사례는 1917년에 뒤샹이 출품한 악명 높은 소변기, 즉 〈샘〉이다. 그 이

유는 일반적으로 그 작품이 교과서적인 레디메이드로 여겨지지만 그것은 단일한 객체라기보다는 오히려 일련의 기록문서적이고 역사적인 자취인 것으로 판명되기 때문이다. 어쨌든 최초의 〈샘〉을 본 사람은 거의 없었는데, 그 작품은 결국 분실되었다. 그 작품과 관련하여 남아 있는 것은 단지 앨프리드 스티글리츠가 찍은 몇 장의 사진, 필시 뒤샹 자신에 의해 작성된 그 작품에 관한 비평적 논평 그리고 훨씬 더 나중에 개최된 1950년과 1963년, 1964년의 전시회에서 분실된 소변기 대신에 전시되었던 세 개의 다른 소변기일 뿐이다. 푼케가 서술하는 대로 "그 예술작품은 시간과 공간에서 단일한 지점을 점유하지 않고 오히려 그것은 몸짓과 재현, 위치의 팔림프세스트다… 요약하면 그것은 미술을 담론으로 전환했다… 예전에 어느 누가 고급 미술의 영역 내에서 복제본과 편집본으로 그런 작업을 한 적이 있었는가?"(NO, 279).

그런데도 푼케는 양면적인 어조로 마무리한다. 한편으로 푼케는 이런 기록문서적 경향을 대단히 지지하는 것처럼 보인다. 왜냐하면 뒤샹에 관한 그린버그의 비평이 레디메이드에 집중되는 것처럼 보이는 반면에 푼케는 "뒤샹의 연장통에는 더 강력한 도구가 많이 있다. 이를테면 그가 자신의 작품을 위한 매뉴얼을 만든 방식, 복제본과 편집된 객체의 지위, 누군가의 작품을 변경하여 재생산하는 방식, 미술이 담론으로 전환될 수 있는 방식이 있다…"(NO, 281)라고 말하기 때문이다. 이와는 대조

적으로 폴록처럼 유명한 미술가의 작품에서도 "가져다가 당신 자신의 작품에 사용할 구체적인 전략이 그다지 많지 않다"(NO, 281). 하지만 푼케가 뒤샹의 이런 발전을 찬양할 때도 그 목소리에는 피로의 어조가 스며든다. "나는 그만 멈추고서 이들 사례가 모두 그린버그의 비평을 무효로 하는 것은 아니라고 지적하고 싶다. 명백히 그린버그는 이 모든 것을 뒤샹이 미술을 인도하고 있던 방향에 대한 자신의 의구심을 확증하는 것으로 여겼을 것이다"(NO, 281). 그리고 더 중요하게도 오늘날 우리에게는 "지나치게 활용된 뒤샹의 유산"이 남아 있는데, 그 유산은 푼케가 이미 공표한 대로 미술계에 대한 애초의 중요성을 갖춘 바로 그 "기록문서, 정보, 변조된 사진, 위조물, 동일물, 내러티브화 그리고 전이물의 작품"에 자리한다(NO, 281).

나의 대응은 다음과 같다. 우선, '객체'에 관한 OOO 개념은 레디메이드 단독의 물리적 존재자에서 기록문서와 논평의 뒤얽힌 그물망으로의 이행이 기저의 존재론을 바꾸지 않을 만큼 매우 포괄적이라는 사실이 앞서 이미 이해되었다. OOO의 경우에 일련의 매뉴얼 혹은 실천은 고형의 세라믹 소변기에 못지않게 하나의 객체다. OOO의 경우에 의문은 단지 문제의 회화, 조각품, 레디메이드 혹은 기록문서의 그물망이 중요한 예술 작품으로 여겨질 만큼 충분한 자율성과 깊이를 입증할 수 있는지 여부일 뿐인데, 그 이유는 이 모든 것이 훌륭하게 제작되거나 서툴게 제작될 수 있기 때문이다. 푼케가 정곡을 찌른 점은 전통

적인 형식주의가 합법적인 예술 작품의 명부에 "기록문서, 정보, 변조된 사진, 위조물, 동일물, 내러티브화 그리고 전이물"을 위한 여지를 전혀 고려하지 않았다는 것이다. 또한 이런 의미에서 전통적인 형식주의는 어떤 종류들의 존재자들은 언제나 예술 작품의 후보이고 어떤 종류들의 존재자들은 결코 후보가 될 수 없다고 주장하는 근본적으로 분류학적인 조작이었다. 그린버그조차도 인정하게 된 대로 무엇이 예술로 여겨질 것인가에 대한 우리의 감각을 확장하는 데 있어서 뒤샹은 미래에 도움이 되었음이 확실하다. 마지막으로, 푼케는 미술의 지난 반세기가 뒤샹의 세기로 불릴 수 있다는 그린버그의 주장에 동의하지 않는다. 푼케는 이 견해가 "〔그린버그는〕 사실상 다룰 수 없었던 인물로서 또다시 지형을 바꾼 앤디 워홀의 영향을 무시한다"(NO, 276)라고 추리한다. 이런 지적과 관련하여 워홀과 가장 밀접히 연관된 비평가인 단토를 살펴보자.

단토는 미술에 대한 자신의 진지한 개입의 계기가 "〔2차 세계대전 시기에 미군의〕 이탈리아 작전에 참여한 군인으로서 내가 우연히 피카소의 청색 시대 걸작인 〈인생〉의 복제품을 맞닥뜨렸을"(AEA, 179) 때에 찾아왔다고 말한다. 그 후 몇 년간의 기록에 따르면 단토는 철학과 예술을 동시에 공부했고 1950년대에는 빌럼 데 쿠닝의 추종자로서 미술가 경력을 추구하기도 했다(AEA, 123). 그런데 단토는, 자신의 "멋진 경험"이 더 나중에 뉴욕의 스테이블 갤러리Stable Gallery에서 워홀의 〈브릴로 상자〉를

관람한 1964년 4월에 찾아왔다고 종종 진술한다(AEA, 123). 그로부터 단지 몇 달이 지난 후에 단토는 「예술계」라는 제목으로 개최된 전미철학협회 학술회의에서 강연을 했는데, 그에 관해 다음과 같이 자랑스럽게 진술한다. "〔이〕 논문은 내가 알고 있는 한에서 나중에 팝아트에 관한 풍부한 참고문헌에서 한 번도 인용되지 않았지만 정말로 〔20〕세기 후반의 철학적 미학에 대한 기초가 되었다"(AEA, 124). 이 진술은 틀림없이 진실이지만, 단토의 연대기와 관련하여 무언가 혼란스러운 것이 있다. 왜냐하면 단토가 〈브릴로 상자〉를 맞닥뜨린 사태는 그의 멋진 경험이었지만, 그의 삶에 미친 영향이 없지는 않은, 팝아트 — 『아트뉴스』의 지면에 실린 로이 릭턴스타인의 〈키스〉라는 작품 — 와 마주친 사태가 그 이전에 이미 있었기 때문이다. "나는 나 자신이 놀라움을 금치 못했다고 말해야 한다…마음속으로 나는 이처럼 그릴 수가 있다면… 모든 것이 가능함을 즉시 이해했다"(AEA, 123). 그런데 "모든 것이 가능하다"라는 어구는 나중에 성숙한 단토가 찬양한 그런 종류의 해방적 관점이지만, 릭턴스타인의 그 작품은 단토의 예술 경력에 기묘한 영향을 미쳤다. "또한 그것은 내가 예술하기에 흥미를 잃어버렸고 사실상 중단했음을 의미했다. 그 시점부터 줄곧 나는 오로지 철학자였다…"(AEA, 123). 단토에 대한 팝아트의 의의는, 그가 팝아트를 이해한 대로 미술과 비미술을 단순히 그 둘의 상이한 시각적 외양을 통해서는 더는 구분할 수 없다는 바로 그 사실에 놓여 있었다. 사실상

워홀의 〈브릴로 상자〉는 슈퍼마켓의 대량 생산된 브릴로 상자 중 어느 것과도 구분할 수 없었다. 그러므로 미술은 처음으로 철학이 정말 필요했다. 한편으로 코수스는 정반대의 결론을 끌어낼 것이다(AAP, 76).

단토는 내가 애호하는 '포스트모더니즘'적인 미술 비평가다. 그런데 어쩌면 그 이유는 단지 관련 주제들을 다루는 그의 익숙한 철학적 방법을 내가 즐기기 때문일지도 모른다. 철학자 중에서 바로 단토가 워홀을 뒤샹보다 훨씬 더 위대한 세계역사적 인물로 격상시켰다. 단토는 기발한 사례들에 대한 재능이 있는데, 최선의 사례 중 하나가 그의 첫 번째이자 가장 유명한 미술 저서인 『일상적인 것의 변용』의 서두에 나온다. 여기서 나는, 『예술의 종말 이후』라는 또 하나의 널리 읽힌 그의 저서에서 인용하는 몇 가지 보충 자료와 더불어 『일상적인 것의 변용』에 관해 주로 언급할 것이고, 게다가 덜한 정도로 『앤디 워홀』이라는 그의 단행본에 관해 언급할 것이다. 우리는 단토의 핵심 주장 중 네 가지에 집중할 수 있다. (1) 어떤 존재자의 한낱 시각적 외양에 불과한 것으로 미술과 비미술의 차이를 더는 구분할 수 없다. (2) 시각적 외양이 더는 충분하지 않기에 예술 작품의 내용은 작품의 지위를 결정하는 열쇠가 아니다. 여기서 그 결과는 양면적이다. 한편으로 이처럼 내용을 외면하는 것은 그린버그적 조치인 것처럼 보이지만, 다른 한편으로 단토는 어떤 개별 사례들에서 내용의 중요성에 호소함으로써 그린버그를 비판하는

데, 이를테면 단토가 〈게르니카〉의 전쟁 모티브에 주목하자고 역설할 때 그러하다. (3) 내용에 반대하기 위해 단토는 꽤 OOO적인 방식으로 아리스토텔레스의 『수사학』에 호소할뿐더러 특별히 중요한 수사법의 일종으로서 비유에도 호소한다. (4) 마지막으로, 단토는 뒤샹보다 워홀이 최근 미술사에서 진정한 분수령이라고 주장한다. 단토는 이들 네 가지 논점에 더하여 우리의 목적에 유용한 몇 가지 잡다한 소견을 덧붙이는데, 특히 '본질'이라는 용어에 관한 자신의 복합적인 신호를 덧붙인다.

『일상적인 것의 변용』은 키르케고르에서 인용한 구절에 관한 상상의 재담으로 시작하는데, 여기서 그 철학자는 사실상 붉은 사각형에 지나지 않았던 〈홍해〉라는 제목의 회화를 묘사한다. 키르케고르는 여기서 우리가 신경 쓸 필요가 없는 이유로 자신의 삶을 이 회화와 비교한다(TC, 1). 단토는 키르케고르가 회상한 붉은 사각형과 동일하거나 거의 같은 일련의 다른 붉은 사각형을 가정함으로써 이 이야기를 부연한다. 첫 번째 회화는 〈키르케고르의 기분〉으로 불릴 수 있으며, 〈홍해〉와 시각적으로는 동일하더라도 그 제목으로 판명된 주제로 인해 전자는 후자와 구분된다. 계속해서 단토는 외양이 동일한 다른 작품들을 상상하는데, 이를테면 모스크바 풍경을 재치 있게 묘사한 〈붉은 광장〉이라는 회화, 더 직접적인 이유로 인해 〈붉은 사각형〉으로 불리는 미니멀리즘 작품 그리고 〈니르바나〉라는 제목의 형이상학적 회화가 그것들이다. 그다음에 "마티스의 격분

한 한 제자가 그린 〈붉은 식탁보〉라는 정물화"(TC, 1)가 언급되는데, 단토는 논증을 위해 이 화가가 물감을 더 얇게 칠할 수 있게 허용한다. 또 다른 붉은 사각형을 그린 그다음 작품은 베네치아 르네상스 시기의 화가 조르조네가 자신의 이른 죽음에 앞서 사용할 생각으로 마련하였었기에 미술사에 속함이 분명할지라도 한낱 "붉은 동판 위에 밑칠을 한 캔버스"(TC, 1)에 지나지 않는다. 그다음의 것은 또다시 붉은 동판 위에 밑칠을 한 캔버스이지만 결코 예술 작품이 아닌데, 그것은 어떤 미지의 일상적 목적을 위해 생산된 객체일 따름이다. 단토는 〈무제〉라는 작품을 추가함으로써 그 가상의 전시회를 끝내는데, 그 작품은 마지막 순간에 붉은 사각형의 전시회에 포함할 것을 요구하는 J로 명명된, 분노한 한 젊은 예술가가 그린 회화다. 여기서 단토는 J의 작품이 공허하다는 재치 있는 진술을 덧붙인다(TC, 2).

이런 확장된 사례는 예술철학자로서 단토의 주요한 주장, 즉 한 객체의 외양은 그 객체가 도대체 예술 작품으로 여겨야 할지를 결정하는 데 불충분하다는 주장을 유용하게 나타낸다. 단토는 우리에게 호르헤 루이스 보르헤스가 쓴 「피에르 메나르, 『돈키호테』의 저자」라는 제목의 유명한 단편 소설에서 문학과 관련하여 비슷한 논점이 이미 제기되었음을 일깨워준다.[5]

5. Jorge Luis Borges, "Pierre Menard, Author of Don Quixote." [호르헤 루이스 보르헤스, 「피에르 메나르, 『돈키호테』의 저자」, 『픽션들』.]

주지하다시피 그 소설은 20세기의 한 허구적인 프랑스인이 『돈 키호테』를 그대로 다시 쓰는 상황을 묘사한다. 모든 낱말과 구두점이 세르반테스의 원래 소설과 정확히 동일하지만 ─ 그리하여 그 책들이 단토의 의미에서 시각적으로 동일하게 된다 ─ 그 화자는 그 둘 사이에는 엄청난 차이가 있다고 언급한다. 세르반테스는 자국어로 당대의 문체로 썼고, 메나르는 외국어의 고답적 문체로 꽤 젠체하여 독자적인 소설을 썼다는 등의 사실을 언급한다. 단토의 표현대로 "예술의 존재론에 이바지한 보르헤스의 기여는 놀랄 만하다"(TC, 36). 더욱이 단토는 라이벌 비평가가 이 교훈을 놓쳤다고 주장한다. "그린버그는 미술이 독자적으로 미술로서 눈에 현시된다고 믿었는데, 최근에 미술의 멋진 교훈 중 하나가 이럴 수가 없다는 것인데도 ⋯ "(AEA, 71). 나중에 단토는 더 가혹하게도 이 믿음을 그린버그의 "깜짝 놀랄 만한 아둔함"(AEA, 92)으로 일컫는다. 어쨌든 우리가 눈을 뜨고 단지 바라보기만 하는 것으로는 충분치 않다. 워홀의 〈브릴로 상자〉의 경우에 "역사나 예술 이론에 익숙하지 않은 사람은 누구도 이것을 미술로 여길 수 없고, 그리하여 그것을 미술로 여기려면 명백히 가시적인 것보다 그 객체의 역사와 이론에 호소해야 한다"(AEA, 165). 미학이 사유보다 오히려 지각과 연계된 용어라는 점을 고려하면 단토의 경우에 이런 이행은 미술을 미학에서 떼어놓을 만하다. 단토는 1994년에 아이오와시티Iowa City라는 내 고향에서 강연하면서 동시대 미술의 야심은 "본질

적으로 미학적이지 않다"(AEA, 183)라고 올바르게 지적한다.

그런데 단토가 모든 관찰은 이론적재적이라는 취지의(TC, 124) 과학철학에서 비롯된 오랜 원리를 동원하는 논평은 원초적인 미적 지각에 의존하는 것으로 추정되는 그린버그에 대한 또 하나의 신랄한 공격으로 해석될 수 있을 것이라는 점은 분명한 사실이다. 하지만 매우 기묘하게도 사물의 외향적인 시각적 모습에 대한 단토의 불신은 그린버그 자신이 지지할 것─미술의 내용에 대한 불신과 그 매체에 대한 상응하는 관심─으로 전환된다. 인정컨대 단토는 이 방향으로 결코 그린버그만큼 멀리 나가지 않고, 심지어 더 나이 든 그 비평가를 명시적으로 겨냥하면서 확실히 이렇게 주장한다. 피카소가 〈게르니카〉를 그렸을 때 그는 "〔캔버스〕매체의 한계에 거의 관심이 없었고 오히려 전쟁과 고통의 의미에 가늠할 수 없을 정도로 더 많은 관심을 가졌다"(AEA, 73). 이럴진대 단토가 모방을 내용과 연계하고서는 모방으로서의 예술 이론에 반대한다는 것은 여전히 놀랄 만한 일이다. "예술 이론으로서의 모방 이론에 상당하는 것은 예술작품을 그 내용으로 환원하는 것이기에 여타의 것은 필경 보이지 않게 될 것이다…"(TC, 151). 단토는 맑스주의적 예술 이론이 내용 중심적이라는 일반적인 결점이 있다고 불평한다. 게다가 세계를 일단의 감각적 인상으로 환원한다는 이유로 버클리의 관념론적 철학을 마찬가지로 공격한다(TC, 151). 동일한 붉은 사각형을 그린 수많은 다른 회화를 상상한 단토의 사례는 예

술 작품의 전체 맥락을 그것의 한낱 시각적 내용에 불과한 것에 대한 대안으로 제시하는 것처럼 보인다. 하지만 나는 어떤 객체의 시각적 특성들이 그 객체를 직서적으로 표현하는 것에 못지 않게 맥락 역시 그 객체를 직서적으로 표현한다고 주장했는데, 그 이유는 그것이 객체를 순수시각적 데이터의 다발 대신에 관계들의 다발로 간주할 따름이기 때문이다. 이렇게 해서 미술이 어떤 작품의 관계적 맥락이나 시각적 모습보다 더 깊은 충위에서 작동하려면 일종의 철학적 실재론을 수용해야 하는데, 이러한 점이 사실상 OOO가 견지하는 것이다. 어쨌든 단토는 미술 매체 자체는 중요하지 않다고 여기는 사람들에게도 내용보다 매체를 옹호하는 주장을 기꺼이 피력한다. 그 이유는 그 장면에서 그 존재가 부인될 수 없는 또 다른 매체가 있기 때문이다. "또한… 매체라는 개념에 대한 철학적 유사물이 있다. 그것은 때때로 순전히 투명한 것으로 묘사되는 의식이라는 개념으로, 요컨대 독자적으로 객체가 될 만큼 결코 충분히 불투명하지 않다"(TC, 152). 이와는 대조적으로, 흥미롭게도 코수스의 개념 미술 옹호는 내용에 대한 옹호에 해당하는 것처럼 보인다는 점을 인식하자(AAP, 84). 이렇게 해서 전통적인 철학에 대한 코수스의 불신 ─ 루트비히 비트겐슈타인에의 약간 건방진 젊은이 특유의 집착에서 비롯된 결과인 것처럼 보인다 ─ 은 사실상 내용에 대한 단토의 의심이 함축하는 실재론에 대한 불신이다(AAP, 76, 96). 어쨌든 단토는 예술에 철학이 필요할 뿐만 아니라(TC. viii), 심지어

동시대 미술은 곧 예술철학이 될 것(TC, 56)이라고 어느 때보다도 더 확신한다.

게다가 단토는 미술이 단순히 가시적인 내용을 넘어서는 방식을 계속해서 설명하고자 노력하면서 그가 올바르게도 수사학의 한 갈래로 여기는 비유에 관한 분석에 의지한다(TC, 168). 아리스토텔레스의 『수사학』의 중심 개념은 생략 삼단 논법으로, 이것은 수사를 구사하는 사람이 명시적으로 발언하기보다는 오히려 진술하지 않은 채 남겨두는 무언가를 뜻한다. 고전적 사례를 들면 고대 그리스의 어떤 화자는 누군가가 월계관을 세 번 썼다고 말할 수 있었다는 것인데, 그 화자는 이 진술이 그 누군가가 올림픽 경기에서 우승을 세 번 했음을 뜻한다는 사실―그 시기와 장소에 사는 사람이라면 누구에게나 명백한 사실―을 명시적으로 밝힐 필요가 없었다. 요점은 생략 삼단 논법이 정보를 생략하여 "끝이 잘린 삼단 논법"(TC, 170)으로 작용함으로써 명시적으로 진술하는 것보다 더 많은 정보를 전달한다는 점이다. 이런 까닭에 플라톤 이후로 줄곧 매우 많은 저자가 수사를 그것이 거짓을 전혀 말하지 않을 때도 하나의 조작 형식으로 여겼다. 수사는 "그 생략 삼단 논법의 고안자와 독자의 복잡한 상호관계"를 수반한다. "독자는 고안자가 의도적으로 벌인 간극을 스스로 메워야 하는데, 요컨대 독자는 생략된 것을 채워 넣어서 자기 나름의 결론을 끌어내야 한다 …"(TC, 170). 그러므로 매클루언의 매체 이론의 견지에서 수사는 세부를 많이 감추어서

적극적인 참여를 요구하는 '차가운' 매체이고, 그리하여 청자 혹은 감상자의 심층적인 개입을 확보하게 된다.[6] 수사와 관련하여 "명시성은 적"(TC, 170)인데, 그 이유는 진술된 것이 결코 [청자가] 스스로 느끼는 것만큼 강력하지 않을 것이기 때문이다. 여기서 단토는 셰익스피어의 『오셀로』에서 이아고가 사실상 거의 아무 말도 하지 않는 사태에 우리가 주목하도록 요청하는데, 이아고의 책략은 노골적인 거짓말보다 암시에 바탕을 두고서 실행된다(TC, 170).

이제 단토는 아리스토텔레스가 『시학』에서 가장 직접적으로 다루는 비유라고 일컬어지는 수사법의 갈래로 주의를 돌려서 이 주제를 OOO와 거의 같은 방식으로 평가한다. 단토는 꽤 합당하게도 우리가 비유를 "a가 비유적으로 b라면 t에 대한 a의 관계가 b에 대한 t의 관계와 같도록 중간 항 t"를 시사하는 방식으로 설명할 수 있다고 말함으로써 아리스토텔레스를 해석한다(TC, 170). 그런데 사실상 나는 이 해석이 잘못되었다고 생각한다. 왜냐하면 요점은 한 가지 이상의 공통 성질 − 예를 들면 포도주와 바다를 결합하는 것으로서의 '어두움' − 에 불과할, 두 객체 사이의 중간 항 t를 찾아내는 것이 아니라는 결론이 1장에서 논의된 바로부터 당연히 도출되기 때문이다. 오히려 진짜 비결은 b의 성질들을 부여받은 이후의 그 불가해한 a에 초

6. McLuhan, *Understanding Media*, pp. 22~32. [매클루언, 『미디어의 이해』.]

점을 맞추는 것이다. 하지만 더 중요하게도 OOO는 비유가 작동하는 방식에 대한 단토의 분석에 동의한다. 이를테면 생략된 항은 그것이 무엇이든 간에 "발견되어야 하고, 간극은 메워져야 하고, 마음은 행동으로 옮겨져야 한다"(TC, 171). 게다가 단토는 비유가 "치환 및 정확한 서술에… 저항한다"(TC, 177)고 주장하는데, 이것은 비유가 온갖 종류의 환언에 저항함을 뜻한다. 이런 까닭에 텍스트는 여타의 것과 마찬가지로 무언가를 상실하지 않고서는 번역될 수 없다(TC, 178). 단토는 "비유의 구조가 내용보다 표상의 어떤 면모들과 관련이 있다"(TC, 175)라는 결론을 내리는데, 이것이 바로 그가 추구하는 그런 종류의 메커니즘이다. 이런 식으로 가시적인 내용을 거부하는 것 역시 단토가 예술을 철학과 연계하는 나름의 이유를 설명한다. "내[단토]가 보기에 예술로서의 예술, 현실과 대비되는 것으로서의 예술은 철학과 더불어 생겨났다…"(TC, 77). 단토가 '현실'이라는 용어로 뜻하는 바는 '가시적인 표면 현실태'에 더 가까운 것이다. 단토의 테제는 그런 현실태와의 대비가 예술과 철학이 모두 추구하는 것이라는 주장으로, 그가 보기에 철학은 오로지 두 지역에서, 즉 그리스와 인도에서 독립적으로 생겨났다. "두 문명은 외양과 실재의 대비에 사로잡혔다"(TC, 79).

단토의 워홀에의 매혹이라는 주제로 돌아가면 미국의 대중 명사가 진정한 의미에서 동시대 미술의 증조부인 뒤샹보다 더 중요한 인물로 여겨져야 하는 이유가 궁금할 것이다. 단토는 공

개적으로 팝아트를 "〔20〕세기의 가장 중대한 미술 운동"(AEA, 122)으로 일컫는다. 〈브릴로 상자〉의 여파로 "사실주의와 추상화, 모더니즘의 이론들과는 다른 온전히 새로운 미술 이론이 요청되었다 …"(AEA, 124). 게다가 훨씬 더 강한 표현으로 "워홀 그리고 팝아트 미술가 일반은 철학자들이 예술에 관해 저술한 모든 것을 거의 쓸모없게 만들었거나 혹은 기껏해야 국소적으로 유의미한 것으로 만들었다"(AEA, 125). 그렇더라도 어쩌면 일부 사람들에게 창시자처럼 보일 뒤샹보다 한낱 뒤샹의 파생적 추종자에 불과한 인물로 여겨질 워홀에 대해 그런 주장을 하는 이유는 무엇일까? 〈샘〉과 〈브릴로 상자〉의 피상적인 유사점을 넘어서는 우회로를 택할 뿐만 아니라 이들 작품의 총체적인 역사적 영향을 가늠하기 위해 미술에서 전적으로 벗어나는 단토의 답변에 나 자신이 전적으로 만족하지는 않음을 나는 시인한다. 단토가 서술하는 대로

> 내가 보기에 팝아트는 단지 한 운동에 뒤이어 일어나고서 다른 한 운동으로 대체된 한 운동에 뒤이어 일어난 운동에 불과한 것이 아니었다. 팝아트는 심대한 사회적 및 정치적 변화를 예고했고 예술 개념의 심대한 철학적 전환을 달성한 대격변의 계기였다 … 뒤샹이 무엇을 성취했든 간에 그는 일상적인 것을 찬양하고 있지 않았다. 그는 어쩌면 〔기껏해야〕 미적인 것을 축소하고 미술의 경계를 시험하고 있었을 것이다(AEA, 132).

그 차이는 알기 어렵지 않지만 그 차이의 중요성은 직접적으로 주목할 만하지 않다. 워홀에 관한 단토의 단행본에서도 그 차이가 그다지 밝혀지지 않는다. 킨들 판을 인용하면 다음과 같이 서술되어 있다. "워홀은 뒤샹과 전적으로 같은 방식으로 반미학적이지는 않았다. 뒤샹은 눈을 즐겁게 해야 하는 것에서 미술을 해방하려고 시도하고 있었다. 뒤샹은 지성적 미술에 관심이 있었다. 워홀의 동기는 더 정치적이었다"(AW, 558). 혹은 더 뒤쪽에 "앤디는 자신의 청과물 상자를 제작할 수 있었던 반면에 뒤샹은 원칙적으로 자신의 레디메이드를 제작할 수 없었을 것이다"(AW, 638). 그런데 뒤샹이 자기 자신의 소변기를 생산할 수 있었더라도 우리는 단토가 뒤샹을 최초의 팝아트 미술가로 일컬었을 것이라고 가정할 수 없는데, 그 이유는 단토에게 궁극적으로 중요한 것은 워홀이 미국 생활에서의 더 넓은 문화적 운동을 예고하는 것의 문제 ─ 미학적이라고 불릴 수 없는 규준 ─ 이기 때문이다.

단토에게 작별 인사를 하기 전에 우리는 최신 철학에서 가장 비난받은 개념 중 하나인 '본질'에 대한 그의 양면적인 태도를 인식해야 한다. 어떤 사물의 본질이 그 표면에서 나타나는 모든 우유적인 특징을 넘어서는, 그리고 심지어 그것을 알 수 있는 우리의 능력을 넘어서는 어떤 사물의 실제적인 그것임을 뜻한다면 우리는 본질이라는 개념이 공격받을 두 가지 방향을 즉시 감지할 수 있다. 한편으로 포스트모더니즘 철학자들은 '표

면' 아래에 현존하는 '심층' 같은 것 — 마치 심층이 지나간 시대의 가부장제적 유산인 것처럼 — 을 전부 부인함으로써 본질이 숨을 곳은 전혀 없다고 주장한다. 그러므로 어떤 사물은 그것의 공개적인 행위와 효과의 총합일 따름이다. 다른 한편으로 본질 자체보다 그것의 불가지성을 부인하는 헤겔적 영향을 받은 현재의 철학은 어떤 사물의 실제적인 그것임이 우리에게서 영구적으로 은폐되어 있을 수 있다는 관념을 비웃는다. 단토가 그렇게 제기된 이의에 전적으로 동조하는 것처럼 보이는 사례들이 있다. 예를 들면 단토는 스스로 "뒤샹 작품의 존재론적 성공"으로 일컫는 것을 찬양한다. "…〔그 작품은〕 미술의 본질적 성질과 우유적 성질의 구분을 모색한… 시대를 종식했을 뿐만 아니라 그런 모색의 역사적 기획 전체를 종식했다…"(AEA, 112). 하지만 오래전에 단토는 "당대 세계의 담론적 질서에서 '본질주의자'라는 용어가 가장 부정적인 함축을 띠었다는 사실에도 불구하고" 자신이 "예술철학에 있어서 본질주의자"라고 선언한다(AEA, 193). 이것은 단토나 여타의 인물이 플라톤과 하이데거보다 조금 더 열심히 노력하기만 하면 제대로 해낼 수 있다고 말하는 것은 아니다. 그 이유는 어떤 사물이 그 자체에 관한 환언으로 대체될 수 있을 것처럼 무언가의 본질을 직접 파악하려는 모든 시도는 문제가 있다는 사실이 알려져 있기 때문이다.

초현실주의와 직서주의

그린버그가 뒤샹과 달리Dalí 둘 다에 대해 '아카데믹 미술'이 라는 경멸적인 용어를 사용한 것과 관련된 문제는 아카데믹 미 술이 '자신의 매체를 의식하지 못하는 미술'을 뜻한다면 이 용 어가 뒤샹에게는 확실히 적용할 수 없는 듯 보인다는 것임을 우 리는 이해했다. 이제 나는 어떤 다른 의미에서 그 용어가 달리 에게도 유효하지 않다고 주장할 것이다. 그런데 그린버그가 다 다와 초현실주의를 동일한 경향에 속하는 것으로 규정하는 유 일한 인물인 것은 아니다. 우리는 '다다와 초현실주의'라는 어구 를 매우 흔히 듣게 된다. 이런 연계는 주로 그 두 운동이 공유하 는 반권위주의와 더불어 그린버그주의적 의미에서의 모더니즘 과 공동으로 양립할 수 없음으로 인해 설득력이 있는 것처럼 보 인다. 그런데도 그 두 운동은 구분해야 하고, 이 두 운동을 구 분하는 수많은 시도가 이미 이루어졌다. 데이비드 조슬릿이 서 술한 다음과 같은 구절을 살펴보자.

그리고 어쩌면 이런 이유로 인해 〔뒤샹은〕 자신이 초현실주의 운동의 많은 활동에 참여했더라도 그 운동과 공식적으로 관련 되어 있음을 절대 인정하지 않았을 것이다. 〔초현실주의 선도자 인 앙드레〕 브르통의 경우에는 무의식과 그것에 접근하기 위해 개발된 글쓰기와 그림 그리기, 객체의 발견에 있어서 자동주의 전략들이 정신적 해방과 혁명의 약속을 품고 있었던 반면에 뒤 샹의 경우에는 무의식이 제약과 반복, 상품화의 현장이었다.[7]

이것은 섬세하지만, 나는 너무나 섬세하다고 생각한다. 다다와 초현실주의의 주요한 차이점이 정말로 무의식에 대한 다른 태도에 있는가? 예술 자체에서 그렇게 멀리 떨어져서 그 두 운동이 채택한 사실적 기법들, 그리고 프로이트에 대한 상이한 암묵적 태도로 진입해야 하는가? 내게는 그 두 집단의 중첩하는 활동 및 구성원들과 더불어 흔히 유쾌한 반전통주의에도 불구하고 다다와 초현실주의가 더 단순하게 구분되는 것처럼 보인다.

일반적으로 말하자면 다다는 글로벌리즘적 태도의 일종이다. 적어도 레디메이드의 경우에 그것은 통일된 직서적 객체를 내가 반드시 비직서적이어야 한다고 주장한 예술 작품의 일반적인 지위에 두고자 하는 시도다. 여기서 나는 내 친구 잭슨의 의견에 동의하지 않는데, 그것도 두 가지 별개의 측면에서 그렇다. 잭슨의 첫 번째 관련 구절은 다음과 같다. "미술에 자율성을 부여하기를 거부하면서 그것이 생겨난 맥락적 체계 ─ 뜻밖에도 기꺼이 그것을 미술로' 간주하는 대중, 혹은 우려되는 객체에 그 제목과 공간을 제공하는 미술관 ─ 를 드러낸 마르셀 뒤샹의 레디메이드에서 누구나 교훈을 즉시 끌어낼 수 있다"(AOA, 146). 그리고 두 번째 구절은 다음과 같다. "뒤샹은 '모든 객체'가 미술일 수 있다는 점에 관심이 있었기보다는 오히려 예술 작품이 아니라 단순한 객체인 것을 제작하기라는 난제에 관심이 있었다"(AOA,

7. David Joselit, *Infinite Regress*, p. 185.

146). 두 번째 구절로 시작하자. 미술이라기보다는 단순한 객체인 것을 제작하는 행위에서 어려움을 많이 겪기는 어렵다. 매일 우리는 문서를 준비하고 공장에서 만든 품목을 구매하는데, 이보다 더 쉬운 일은 있을 수 없을 것이다. 하지만 우리는 좀처럼 미술을 생산하지 않는다. 뒤샹의 목적이 미술이 아닌 객체의 단순한 생산이었다면, 그는 직물 노동이나 농경 노동 혹은 어떤 종류의 가내 제화공의 공예 같은 더 쉬운 이력을 선택했을 것이다. 그러므로 나는 뒤샹이 단토보다 이전에 단토주의적 노선 ─ 어떤 특정 종류들의 객체들(회화, 조각품)은 자동으로 미술로 여겨지고 다른 객체들(병 받침대, 자전거 바퀴)은 자동으로 배제되는 분류학은 더는 없다는 노선 ─ 을 따라 생각하고 있었다는 견해로 기울어지게 된다. 어떤 의미로는 이해가 될지라도 지난 반세기 동안 이와 같은 교훈이 거의 지겹도록 반복 학습되었다.

내가 생각하기에는 잭슨의 첫 번째 구절이 더 중대하다. 하지만 또다시 나는 그 구절에 동의하지 않는다. 말하자면 나는 뒤샹이 "미술에 자율성을 부여하기를 거부하면서 그것[레디메이드]이 생겨난 맥락적 체계를 드러냈다"는 잭슨의 주장을 수용하지 않는다. 결국 레디메이드의 요점은, 그것이 자신의 일반적인 맥락에서 떨어져 나와서 자율적인 분리 상태, 즉 외곽의 생활용품점에서는 좀처럼 맞닥뜨리지 않는 상태이지만 미술관과 박물관 공간에서는 표준인 상태로 전시된 객체라는 것이다. 또한 하이데거에 의해 서술된 것으로 유명한, 분리 상태에 이른 부러진

도구의 사례가 있다. 물론 잭슨의 논점은 미술계가 사소한 일상적인 객체도 미술로 현시될 수 있게 한 맥락을 제공했다는 것이다. 이것은 조지 디키의 '제도' 이론을 떠올리게 하는데, 그 이론은 제도의 단순한 언명이 보장하는 것은 전혀 없다는 사실에 근거하여 거부되어야 한다. 그런 언명은 비평가들이 가끔 올바르게도 비미술로 일축하는 작품을 규칙적으로 수용하지만 때때로 나중에 당대의 중요한 미술로 여겨지는 대중적 현상이나 엉뚱한 현상을 배제한다.[8] 반 고흐와 세잔은 확실히 중요한 미술가였지만 제도적 의미로는 나중에서야 그런 미술가로 수용되었다.

내가 보기에 레디메이드와 관련하여 일어난 일은 소변기 혹은 빗이 비유에서 감각적 성질이 맡는 역할과 유사한 역할을 맡는다는 것이다. 하지만 이 경우에는 명백한 실재적 객체-항이 전혀 없다. 달리 서술하면 레디메이드와 관련된 암묵적 비유는 '미술은 소변기와 같다'라는 것이거나 '미술은 빗과 같다'라는 것이고, 게다가 이것은 감상자가 수행하는 비유다. 미술관 맥락이 우리가 어떤 인과적 의미에서 그런 수행을 시행하도록 준비하게 함은 확실하다. 그런데도 만약 뒤샹이 그 작업을 다르게 착수했더라면 어쩌면 그는 거리에서 '찾아낸' 작품들로 자신의 활동을 개시함으로써 무작위적인 행인들에게 그것들을 예

8. George Dickie, *Art and Aesthetics*.

술 작품으로 경험하도록 요청했을지도 모른다. 뒤샹이 성공하는지 여부와 만약 성공한다면 어느 정도까지 성공하는지는 '포도주 빛 짙은 바다' 혹은 '양초는 선생과 같다'라는 표현이 우리가 경험하기에 앞서 비유로서 작용하는지 여부가 판정될 수 없는 것과 마찬가지로 선험적으로 답변이 이루어질 수 없는 물음이다. 달리 서술하면 〈샘〉에 대한 미술계 맥락은 다다 미술가가 자신의 작업을 수행할 충분조건이었지만 필요조건은 아니었다. 여전히 남아 있는 것은 직서주의와 관련된 교훈이다. 앞서 성질들의 다발에 지나지 않는 것으로 정의된 직서적 객체들로 작업함으로써 뒤샹은 어쩌면 미술이 어떤 명백한 기저의 실재적 객체가 전혀 없이 생겨날 수 있을 것이라는 사실을 드러내는 데 도움을 주고, 그리하여 연극적 감상자가 미술에서 근본적인 행위주체임을 더욱더 명료하게 만든다. 왜냐하면 뒤샹의 주안점은 어떤 객체도 미술이 될 수 있다는 것이었다고 종종 언급되지만, 그냥 아무 객체나 다다일 수는 없기 때문이다. 적어도 그 운동의 초기 단계에서는 레디메이드로서 실패했을 객체가 많이 있다. 예를 들면 과장된 아이러니의 정신으로 최근 수십 년 동안 자주 전시된 그런 종류의 중고가게 미술 작품이 있을 것이다. 내가 애호하는 작품 중에는 1992년에 출간된 『중고가게 회화』라는 재미있는 책에서 찾아낸 〈로봇, 상자에서 별안간 나타나다〉라는 작품이 있다.[9] 오늘날 우리가 이런 별난 저급의 회화로 무엇을 하든 간에 그것은 필경 다다로 여겨질 수 없을 것

이다. 감상자는 그것을 예술이고자 애쓰는 비예술로 여기는 것이 아니라 나쁘거나 천박한 미술로 여길 따름이다. 따라서 뒤샹의 주안점은 처음부터 놓치게 될 것이다. 다른 일례로는 너무나 낯선 객체가 있을 것인데, 이를테면 어떤 미지의 문화에서 입수한 인공물은 그 자체로 너무나 불가사의하여서 기저의 객체가 없는 직서적 성질들의 다발로 여겨질 수 없을 것이기에 레디메이드의 효과를 나타낼 수 없을 것이다. 또 다른 일례는 초현실주의 회화일 것인데, 우리가 '다다와 초현실주의'를 단일 어구로 말하는 데 아무리 익숙해지더라도 달리 혹은 마그리트의 회화가 레디메이드로 전혀 기능할 수 없을 이유는 이들 회화가 미술 작품으로 의도된 것으로 너무나 잘 식별될 수 있어서 다다가 요구하는 비미술의 외양을 나타낼 수가 없기 때문이다. 마지막 일례는 이례적으로 복잡한 객체일 것이다. 뒤샹이 소변기가 아니라 76개의 발전기로 이루어진 것을 〈샘〉이라는 작품으로 전시했더라면 과도한 세부로 인해 또다시 객체 자체와 그것의 수많은 특징 사이에 긴장이 초래되었을 것이고, 그리하여 실재적 객체로서의 감상자의 역할은 결코 발휘될 수 없었을 것이다. 이것이 바로 내가 다다를 '글로벌리즘적' 태도라고 일컬음으로써 뜻하는 바로, 다다는 **직서적 객체** ─ 단지 어떤 기저 객체로부터 전혀 분리되지 않은 흄주의적인 성질들의 다발임을 사실상 뜻하는 것 ─ 가

9. Jim Shaw, *Thrift Store Paintings*.

필요하다. 그러므로 레디메이드의 경우에는 감상자가 미적 작업 전부를 행하도록 요청되며, 이런 상황은 많은 경우에 혹은 대부분의 경우에는 미적 경험이 전혀 일어나지 않을 것이라는 점을 보증한다.

달리 서술하면 레디메이드는 어떤 실재적 객체가 역할을 수행하지 않고서는 (소변기 같은) 직서주의의 모든 사례가 미적 시나리오로 간단히 전환될 수 없다고 주장하는 것으로 해석될 수 있다. 그 이유는 직서적 소변기는 한낱 성질들의 다발에 불과하고 자신의 성질에서 분리된 객체가 결코 아니기 때문이다. 초현실주의의 역학은 전적으로 다르다. 여기서 일어나는 일은 그린버그가 19세기의 아카데믹 환영주의일 따름이라고 비난한 그림 공간 속 일단의 직서적 요소들이 맥락에서 벗어나거나 이례적인 다수의 객체에 의해 돋보이게 된다는 것이다. 다다 레디메이드와 초현실주의 회화가 하이데거의 철학과 맺는 상이한 관계를 고찰하는 것이 유익할 것이다. 앞서 나는 그린버그와 마찬가지로 하이데거도 궁극적으로는 모든 경험의 배경을 하나의 통일된 전체 — 하이데거가 존재라고 부르는 것 — 로 여긴다고 이미 주장했다. 이 사실은 어떤 기본 정서를 통해서 가장 잘 드러난다. 불안은 이들 정서 중 가장 유명하다. 때때로 하이데거는 격심한 권태 혹은 연인과 함께 있을 때의 기쁨 같은 사례들을 사용한다.[10] 하이데거의 경우에는 이들 기본 정서Grundstimmun-gen로 인해 우리가 "왜 아무것도 없기보다는 오히려 무언가가 존

재하는가?"라는 의문을 품게 되는데, 하이데거는 이 의문을 모든 철학적 물음 가운데 가장 심오한 것으로 여긴다. 이들 기본 정서에 있어서 우리는 현세적 존재자들의 네트워크에서 일어나는 어떤 특정한specific 파괴를 통해서 존재에 대한 경이감을 느끼게 되는 것이 아님을 인식하자. 오히려 레디메이드의 경우와 마찬가지로 직서주의가 전체적으로global 약화함으로써 실재 전체(하이데거) 혹은 제시된 예술 작품 전체(뒤샹)가 환기된다. 하이데거의 도구-분석의 경우에는 상황이 다른데, 여기서는 우리가 당연히 여기는 존재자들의 전체 맥락 속으로 계속해서 조용히 스며들기보다는 오히려 자신에게 주목하도록 요청하는 한 가지 이상의 빠져 있거나 오작동하는 존재자의 사례가 다루어진다. 기본 정서보다 도구-분석이 초현실주의에의 하이데거적 대응물이다. 두 경우에 모두 현시되는 것은 특정한 무언가의 직서주의이고, 게다가 주변 환경의 모두 혹은 대부분이 의문의 여지가 없는 직서적 방식으로 계속해서 작동할 때에만 그럴 수 있다. 어떤 망치가 파괴되면 우리는 그 주변 장치가 아니라 바로 그 망치에 주목하게 된다. 이와 마찬가지 방식으로 달리의 그림을 보게 되면 우리는 그 회화 전체가 아니라 유한한 수의 이례적인 그림 요소에 주목하게 된다. 왜냐하면 초현실주의는 그런

10. 마르틴 하이데거의 저작 중에 (불안에 대해서는) "What Is Metaphysics?"을 보고, (권태에 대해서는) *The Fundamental Concepts of Metaphysics* [『형이상학의 근본개념들』]을 보고, (기쁨에 대해서는) *Introduction to Metaphysics*을 보라.

버그가 불평한 바로 그대로 직서적이고 관계적인 삼차원 공간이라는 거대한 무기를 여전히 사용하기 때문이다.

이렇게 해서 하이데거의 독자들이 존재를 드러내는 다양한 기본 정서가 부러진 개별 연장들의 기묘함보다 더 심오하다고 대체로 생각하는 이유는 알아채기 쉽다. 결국 이들 도구는 국소적인 반면에 불안 같은 정서는 우리에게 존재 전체를 제시하는 것처럼 보인다. 내 생각에는 같은 이유로 지난 반세기 동안 다다가 대문에서 훨씬 더 빨리 출발했던 초현실주의보다 지적 특권을 더 많이 누렸다. 이를테면 초현실주의자 캔버스 회화는 국소적으로 도발적인 묘기에 지나지 않는 것을 생산하는 것처럼 보일 것이고, 다다는 예술 작품 자체의 본성에 관한 더 심오한 물음을 제기하는 것처럼 보인다. 하지만 앞서 내가 하이데거의 통일된 존재와 그린버그의 통일된 캔버스의 우월성에 반대하는 주장을 펼친 것과 마찬가지로, 여기서 나는 여러 가지 점에서 뒤샹의 태도가 그린버그조차 이론적 층위에서 마지못해 평가하게 된 다다보다 더 낮은 수준에 위치시키는 초현실주의적 태도보다 덜 흥미롭다고 주장한다.

우연히도 로저 로스먼의 한 논문에서 초현실주의를 OOO와 연계시키는 흥미로운 시도가 이미 이루어졌다.[11] 로스먼의 일반적인 테제는 OOO에 우호적이고, 화려한 초현실주의 패거

11. Roger Rothman, "Object-Oriented Surrealism."

리에서 달리를 가장 객체지향적인 인물로 강조한다. "한동안은 브르통 자신을 포함하여 많은 사람에게 달리는 초현실주의를 가장 당혹스럽게도 피상적으로 표현하고…대중문화의 만연하는 분비물을 비롯하여 예술과 창의성, 천재성에 관한 대중문화의 상투적인 관념들에 맞서〔자신을〕보호하지〔못했다고 여겨진다는〕"(OOS, 5) 점을 고려하면 이 테제는 놀랄 만한 것처럼 보일 것이다. 그런데도 로스먼이 달리를 여타의 초현실주의자보다 선호하는 사태는 내게 근거가 탄탄하다는 인상을 주고, 그 이유를 로스먼은 다음과 같이 서술한다. "초현실주의 운동에서 가장 객체지향적인 사상가는 달리였다. 브르통은 객체를 주관적 경험을 확장하는 계기로 파악함으로써 객체를 위로 환원하고, 바타유는 객체를 모든 '상징적 해석의 시도'가 접근할 수 없는 물질적 지하층의 증거로 구상함으로써 객체를 아래로 환원한다"(OOS, 5). 이 주장은 브르통과 바타유를 막연하게나마 알고 있는 사람에게도 설득력이 있기 마련이지만, 그럼에도 회의적인 사람들을 납득시키기 위해 로스먼은 수많은 인용문을 제시한다. 예를 들면 가장 중요한 것은 브르통의 다음과 같은 '변증법적' 주장이다. "우리를 둘러싸고 있는 것 중에서 어떤 것도 우리에 대한 객체가 아니고 모든 것은 주체다"(OOS, 7에서 인용됨). 그리하여 그 주장은 "실체는 주체다"라는 헤겔의 유명한 논제를 떠올리게 한다.[12] 로스먼이 브르통의 관점을 요약하는 대로 "브르통의 경우에 객체들의 세계는 인간 주체들에 의해 활성화〔된

다〕. 객체들 자체는 활성이 없다"(OOS, 7). 그런데 바타유는 자신의 '유물론'으로 인해 객체지향 접근법에 더 잘 부합한다고 주장하는 사람이 있을 것이다. 하지만 로스먼은 유물론이 실재론적 알리바이를 갖춘 관념론일 뿐이라는 견해 – 유물론을 지지하는 브라이언트를 제외한 모든 OOO 저자에게서 나타나는 견해 – 를 잘 알고 있다.[13] 바타유가 어쨌든 '실재론자'라면 그것은 실재가 인간이 접근할 수 없게 물러서 있다는 OOO 논제보다 훨씬 더 약한 의미에서 그렇다. 이 점에 관해 로스먼은 흥미롭게도 다음과 같이 지적한다. "바타유에게 칸트주의적 물자체가 접근 불가능한 이유는 인간 지각과 인지에 고유한 인식론적 한계 때문이라기보다는 오히려 이런 접근이 우리가 너무나 무서워하는 것을 우리 자신에게 가져다주지 않을까 두려워하기 때문이다"(OOS, 7~8). 바타유 특유의 화려한 표현으로 "우주가 무엇과도 닮지 않은 무정형의 것일 뿐이라고 확언하는 것은 우주가 거미 혹은 타액과 같은 것이라고 말하는 것에 해당한다"(OOS, 8에서 인용됨).[14] 바타유는 개체화된 상스러운 객체로서의 거미와 타액에

12. André Breton, *Surrealism and Painting*, p. 5 ; G.W.F. Hegel, *Hegel's Phenomenology of Spirit*, p. 14 [헤겔, 『정신현상학 1·2』].

13. Bryant, *Onto-Cartography*. [브라이언트, 『존재의 지도』.] 유물론이 관념론의 일종일 뿐이라는 착상에 대해서는, Graham Harman, "I Am Also of the Opinion that Materialism Must Be Destroyed"과 더불어 Bruno Latour, "Can We Get Our Materialism Back, Please?"를 보라.

14. Georges Bataille, *Visions of Excess*, p. 31.

관심조차 없었음을 인식하자. 바타유가 그것들을 '무정형의 것'과 동일시한다는 사실은 그가 그것들을 오히려 부각되지 않은 하위객체 같은 것으로 여김을 가리킨다.

로스먼은 내 생각에 설득력 있게도 달리가 정반대의 일을 행함을 보여준다. 사실상 콧수염을 기른 그 스페인 사람은 상당한 객체 옹호자가 된다. "달리의 경우에 … 객체는 그 자체로 중요했다. 예술가의 역할은 주체에 가장 잘 봉사하는 특정 사물들을 식별하는 것이 아니라 오히려 만물을 … 그것들을 통제할 마음에서 … 해방하는 것이다"(OOS, 11). 나아가서 로스먼은, 달리와 페데리코 가르시아 로르카의 우정이 절정에 이른 시기인 1922년과 1928년 사이에 "그 화가는 객체에 관한 독자적인 존재론을 창시하여 발전시켰다"(OOS, 11)라고 주장하게 된다. 로스먼은 그 시기에 주고받은 달리-로르카 서신에서 "달리가 무엇보다도 싫어한 것은 주체성이었다"라는 구절을 인용하면서 마무리한다. 심지어 로스먼은 "달리는 자신이 '후진적 칸트주의자'로 비난한 사람들을 즐겨 언급했다"(OOS, 14)라는 재미있는 사실도 보고한다.[15] 그 밖에도 달리가 초현실주의적 객체는 "에로티시즘의 표지 아래서 작용하며 성장하고 있다"(OOS, 17에서 인용됨)라고 단언하는 물활론처럼 들리는 구절이 있는데, 이것은

15. "후진적 칸트주의자"에 대한 언급은 Salvador Dalí, *The Collected Writings of Salvador Dalí*, p. 268에서 나온다.

브르통이 세계를 인간의 주관적 경험으로 환원하는 것과는 전혀 다르다.[16] 로스먼이 서술하는 대로 "자동기술법이 브르통의 방법이었고 하강하기가 바타유의 방법이었던 것과 마찬가지 방식으로 객체성이 달리의 방법이었다"(OOS, 15). 또한 우리는, 로스먼 논문의 서두에서 그가 발터 벤야민 같은 권위자가 일찍이 초현실주의는 "정신의 흔적에 관한 것이라기보다 오히려 사물의 자국에 관한 것"(OOS, 1)이라는 점을 이해했다고 주장했음을 인식해야 한다. 그런데 벤야민은 이런 점에서 달리가 사실상 핵심 인물이었다는 점을 깨닫지 못했다.[17] 로스먼은 이 테제를 강요하지 않고 오히려 달리가 관념론을 향해 방향을 바꾸는 것처럼 보이는 몇몇 구절을 성실하게 지적한다(OOS, 17). 그런데 로스먼은 사실상 이것은 문제가 아니라고 올바르게 지적하는데, 그 이유는 달리가 전면적인 관념론자였음이 판명될지라도 후설이라는 모범 사례에서 나타나는 대로 관념론자이면서 동시에 객체 지향적일 수 있기 때문이다. 어쨌든 OOO의 핵심은 인간 주체 대신에 비인간 객체에 집중하는 것이 아니라 오히려 인간을 마분지 상자, 원자 혹은 허구적 등장인물과 존재론적으로 종류가 다르다고 여기지 않는 평평한 존재론으로 인간과 비인간을 공히 다루는 것이다. 이것은 인간에게만 속하는 특질들의 현존

16. Dalí, *The Collected Writings of Salvador Dalí*, p. 245.
17. Walter Benjamin, *Walter Benjamin*, Vol. 2, p. 4.

을 부정하는 것과는 아무 관계가 없다. 하지만 달리는 결코 전과 같지 않게 회화를 객체에서 비롯되는 기이함 — 자신의 현시적 성질보다 더 깊은 객체의 기이함 — 에 개방함으로써 브르통의 주체 중심성에 의존하거나 혹은 바타유의 무정형의 거미-와-타액 중심성에 의존할 이중 환원하기 전략에 맞서 싸운다.

다다와 달리 초현실주의는 예술 객체 전체에 관해서 미적 주장을 하는 것이 아니라 그 요소들의 일부에 관해서만 미적 주장을 한다는, 앞서 논의된 논점을 떠올리자. 달리 말하면 초현실주의는 환영주의적 삼차원 공간의 대체로 직서적인 상황으로 시작하고, 게다가 그 상황을 위반하는 한정된 수의 기묘한 사례에 대한 우리의 신뢰를 얻기 위해 이런 직서주의에 전적으로 의존한다. 이런 까닭에 초현실주의는 우리의 직서적 공간 감각을 애초에 업신여기는 입체주의적 작풍을 결코 성공적으로 구사하지 못할 것이고, 거꾸로 입체주의 화가들은 자신의 다중평면 기법의 반직서주의에 주의를 끌어들이기 위해 대체로 그런 평범한 주제를 채택했다. 그렇다 하더라도 초현실주의가 마술적 리얼리즘, 괴기소설 그리고 환상소설 같은 초현실주의의 사촌뻘인 문학 장르들과 마찬가지로 잘 해내기는 다소 어려운 것이 사실이다. 우리는 초현실주의와 하이데거의 도구-분석 사이의 유대를 떠올림으로써 하이데거적 사례가 거의 언제나 설득력이 있을 것이라는 점을 알아차린다. 어떤 망치가 부러짐으로써 우리를 놀라게 할 수 있다면, 그 이유는 우리가 일상

활동에서 그것에 정말로 의존하고 있었기 때문이다. 다시 말해서 부러지기 전 망치의 직서적 특질('직서적'이라는 용어는 '관계적'이라는 용어와 동의어다)은 이미 보증되어 있다. 하지만 회화나 문학 작품의 맥락에서는 그런 직서적 상황이 공들여 마련되고 나서야 감상자가 일상적인 것에서 비롯되는 무언가를 진지하게 여길 수 있게 된다. 어쩌면 내가 읽은 글 중에서 초현실주의에 이의를 제기한 최고의 글은 그린버그의 글이 아니라 만인의 환상소설 작가 J.R.R. 톨킨의 글이었을 것이다. 「동화에 관하여」라는 제목의 무시당한 한 편의 비평에서 톨킨은 핵심을 찌른다. "인간의 예술에서 환상은 언어, 참된 문학에 맡기는 것이 최선이다. 예를 들면 회화에서는 환상적인 영상의 가시적 표현이 기술적으로 너무 쉬운데, 요컨대 손이 마음을 앞지르는 경향이 있을뿐더러 심지어 마음을 타도하는 경향도 있다. 결과적으로 터무니없거나 병적인 상태가 종종 초래된다."[18] 톨킨은 문학에서도 환상을 불러일으키는 데 어려움이 있음을 이해했지만, 우리는 이 구절에서 "손이 마음을 앞지를" 때 초현실주의는 실패한다는 유용한 공식을 취할 수 있다. 그 속에서 일탈이 일어나는 믿음직한 직서적 세계를 만들어내는 것은 일탈 자체를 꿈꾸는 것보다 아무튼 더 어려운 일이다. 작가로서 러브크래프트의 위대성은 단지 그가 만들어낸 기억할 만하게 불가해한 괴

18. J.R.R. Tolkien, "On Fairy Stories," p. 15.

물들에서 비롯되는 것이 아니라 무엇보다도 일반적으로 꾸밈없는 어조의 학구적인 화자들이 제공하는 설득력 있는 직서적 설정에서 비롯된다.[19] 바로 이런 이유로 인해 러브크래프트의 「어둠 속에서 속삭이는 자」라는 이야기에서 불가해하게도 히스테릭한 어조로 표현된 첫 번째 절은 두 번째 절의 적절히 단조로운 르포에 비해서 문학적으로 실패한 것이다.[20]

결론

이 장에서는 예술에서 미적인 것과 직서적인 것의 상대적 중요성을 가려내려고 노력했다. 이를 위해 다다와 초현실주의에서 이런 일이 일어나는 다양한 방식에 집중하였다. 내 주장은 초현실주의와 관련 장르들에서 객체/성질 긴장이 예술 작품의 개별 요소들에 국소화된다는 것으로, 이 상황은 그 요소들을 둘러싸고 있는 거대한 직서주의적 안정 장치 — 초현실주의 회화의 삼차원 환영주의적 공간을 포함하지만 그에 한정되지는 않는 장치 — 에 의해 그럴듯하게 된다. 그린버그가 초현실주의 미술가는 '아카데믹 미술가'라고 깨달은 이유는 쉽게 알 수 있지만, 이것은 우리가 통일된 캔버스 배경 평면이 직서주의가 상쇄될 수

19. Harman, *Weird Realism*.
20. H.P. Lovecraft, "The Whisperer in Darkness." [H.P. 러브크래프트, 「어둠 속에서 속삭이는 자」, 『러브크래프트 전집 2』.]

있는 유일한 평면이라는 그의 견해를 수용할 때에만 참이다. 오히려 나는 초현실주의와 하이데거의 도구 분석을 증거로 사용함으로써 직서주의 역시 어떤 예술 작품의 선택된 개별 요소들에서 국소적으로 전복될 수 있다고 주장했다. 그렇지만 추가로 나는 믿음직한 직서적 환경이 없는 경우에는 이런 일이 그럴듯하게 이루어지는 데 어려움이 있다고 주장했다. 바로 이런 이유로 인해 달리는 그의 회화가 너무나 어수선해지거나 복잡해질 때마다 잘못되는 경향이 있고, 또한 바로 이런 이유로 인해 달리는 초현실주의적 목적을 위해 본질적으로 비직서적인 입체주의적 어휘를 결코 채택할 수 없었을 것이다.

나는 다다와 관련된 주장을 제기했다. 레디메이드는 미술 맥락 속으로 임의로 던져 넣어진 일상적 객체처럼 보일지도 모르지만, OOO의 관점에서 바라보면 레디메이드는 결코 객체가 아니라 한낱 직서적 성질들의 다발에 불과하다. 그리하여 이들 감각적 성질은 후설에 의해 규정된 그 기저의 감각적 객체와 이미 다르지만, 이런 최소의 균열은 예술의 목적과는 무관하고 단지 우리가 레디메이드를 다양한 각도 혹은 거리에서 바라볼 때 동일한 객체로 여길 수 있게 해줄 뿐이다. 요점은, 레디메이드 객체는 너무나 평범해서 그것의 가시적 특질들과 기저의 실재적 객체 사이에 형성된 어떤 긴장 상태도 미리 암시할 수 없는 반면에 더 친숙한 미술 장르들은 이미 우리가 이 길을 따라 내려가도록 재촉한다는 것이다. 사실상 레디메이드는 다만 누군

가가 어떻게든 그것을 미적으로 경험하고 나서야 실재적 객체를 시사할 뿐이다. 그러므로 하이데거의 불안이 이런저런 개별적인 것보다 전체로서의 존재를 드러내게 되어 있는 것과 마찬가지로 최선을 다해서 통째로 미적 경험의 대상이 되려고 시도할 수밖에 없다. 소변기의 상이한 구성 요소들이 아무튼 각각 단독으로 상호 관계 속에서 부각된다면 ─ 이런 일은 다다에서 절대 일어나지 않는 것이다 ─ 우리는 카로의 구문론적 현대 조각품과 같은 것을 얻게 될 것이다. 그런데 이것은 레디메이드의 임무를 넘어서게 할 두드러진 추상화 작업을 요구할 것이다. 우리는 〈샘〉으로 불리는, 카로의 소변기 같은 조각품을 상상할 수 있지만 그 작품이 뒤샹의 친숙한 기성품 작품과는 전혀 다를 것임을 알고 있다.

이제 우리는 다다와 초현실주의를 특징짓는 전략들이 서로 대립적임을 알게 되었다. 그리고 이들 운동 중 하나 혹은 둘 다가 서양 미술의 이전 역사로부터 외관상 급진적으로 벗어남에도 불구하고 그 운동들은 중요하고 필연적인 의미에서 그 역사의 작업들과 닮았는데, 다시 말해서 그 운동들은 나름대로 직서적인 것을 완전히 버림으로써 그럴듯하게 직서적인 것을 미적인 것으로 만들려고 시도한다. 개념 미술이 정반대의 방법으로, 즉 직서적인 것보다 미적인 것을 버림으로써 이 전통에서 마침내 벗어난다는 주장이 제기될 수 있을 것이다. 이미 코수스가 이런 주장을 제기한 적이 있다. 하지만 우리는 이 주장이 틀

렸음을 입증할 수 있다. 일상생활에서 우리는 많은 종류의 개념에 둘러싸여 있지만, 뒤샹이 소변기와 관련하여 행한 대로 누군가가 어떤 '미술' 방식으로 이들 개념을 나타내지 않는다면 우리는 그 개념들을 개념 미술과 절대 혼동하지 않을 것이다. 함께 합쳐져서 길이가 1킬로미터에 이르는 500개의 황동 막대를 조립하는, 월터 드 마리아의 〈끊어진 킬로미터〉라는 작품은 오로지 시각적인 견지만은 아닐지라도 미적 견지에서 틀림없이 경험된다. 그 작품이 단순히 〈500개의 황동 막대〉로 불린다면 그것들을 한 줄로 연결하면 길이가 얼마일까 하는 의문이 누구에게도 생겨나지 않을 것이기에 우리는 드 마리아의 실제 제목이 추가적인 개념적 작업을 수행한다는 것을 이해할 수 있다. 어찌 됐든 그 작업은 미적인 것이다. 이것은 예술에서 개념을 금지한 칸트의 명령을 어기지 않는데, 왜냐하면 칸트가 의도한 바는 어떤 예술 작품도 개념들로 환언될 수 없다는 것이기 때문이다. 다시 말해서 이 작품에서 킬로미터라는 개념이 어떤 역할을 수행한다고 해서 그 사실이 그 작품의 배후에 자리하고 있는 개념을 설명함으로써 그 작품에 대한 미적 경험이 망라될 수 있다는 것을 의미하지는 않는다. 그렇게 해서 이 경우에 그 개념은 논리적 역할을 담당하기보다는 오히려 미적 역할을 떠맡게 된다. 그 이유는 우리가 단순히 그 막대들에 관한 관념보다 그것들의 '물질성'과 마주치기 때문이 아니다. 드 마리아가 그 작품을 실현되지 않은 프로젝트로 남겨두었더라도 상황은 마찬

가지였을 것이다. 달리 말하면 어떤 미적 상황에 놓인 개념은 더는 개념에 불과한 것이 아니다. 왜 그러한가? 그 이유는 개념이 단지 직서적 의미에서의 개념이 아니기 때문이다. 정의, 원주율, 실존주의 혹은 노동계급 등 우리가 원하는 어떤 개념도 미적인 것으로 만들 수 있다. 하지만 이런 일이 일어나면 해당 개념은 그것이 미적이지 않은 상태에 놓인 것과 더는 같지 않은 것이다.

이제 내가 다루고자 한 마지막 논점 ─ 뒤샹이 인간 문화의 더 광범위한 혁명의 일부가 아니었고 "일상적인 것을 찬양하지 않았다"라는 한에서는 뒤샹과 팝아트 사이에 매우 큰 차이가 있다는 단토의 주장 ─ 에 이르렀다. 첫 번째 논거는 배제될 수 있는데, 그 이유는 우리가 예술의 사회적 효과보다 예술 자체 ─ 이들 주제는 완전히 별개의 쟁점이다 ─ 를 고찰하고 있기 때문이다. 사회적 쟁점이나 정치적 쟁점은 사례별로 예술 작품에 유입될 수 있지만 오로지 〈끊어진 킬로미터〉와 같은 방식으로 미적인 것이 되고 나서야 그럴 수 있다. 단토의 두 번째 논거는 더 흥미로운데, 요컨대 워홀은 일상적인 것을 확실히 찬양한 반면에 뒤샹은 그렇지 못한 것으로 짐작된다. 이 주장과 관련된 문제는 워홀의 대다수 작품이 미적인 것이 확실하다는 사실이다. 그 유명한 마릴린 먼로와 마오쩌둥의 초상화들은 이들 두 대상이 결코 보통 사람이 아니었다는 사실을 제외하더라도 찬란한 색상뿐만 아니라 주도면밀한 영상 반복 기법도 사용한다. 〈캠벨 수프 캔〉 역시 마

찬가지 이유로 인해 미적인 것이 된다. 진짜 의문은 〈브릴로 상자〉가 어떤 본질적 의미에서 뒤샹의 〈샘〉과 다른지 여부다. 소변기가 슈퍼마켓 소비자 상품보다 정말로 덜 일상적인가? 내가 보기에 단토는 단지 팝아트와 다다의 서로 다른 결과에 대한 자신의 문화적 설명으로 퇴각하여 워홀이 종종 상업 매체에서 자극적인 모습으로 출현한 사실과 뒤샹이 희롱조로 표출한 엘리트주의 사이의 간극을 강조함으로써 그런 주장을 할 수 있을 뿐이다. 하지만 우리가 더는 아무 일도 없이 예술 작품 속으로 흡수되지 않은 맥락적 인자들에 호소할 수 있다는 것은 당치않은 일이다.

내가 보기에는 팝아트가 다다보다 더 효과적으로 하는 일은 미적인 변경 작업의 신빙성을 높이는 직서주의의 더 방대한 저장소를 제공하는 것이다. 나는 뒤샹이 낯설거나 지나치게 복잡한 객체로는 성공하지 못했을 것이라고 지적했다. 레디메이드가 유효하게 작용하려면 소변기나 빗처럼 단순하고 공허한 것이 필요했다. 마찬가지로 실제 명사보다 허구적 명사를 이용했거나 혹은 브릴로와 캠벨의 소비자 상품 대신에 현존하지 않는 상품을 이용했더라면 워홀은 필경 실패했을 것이다. 그 경우에는 무관한 정신노동이 추가됨으로써 감상자에게 부담을 주었을 것이기에 효과가 줄어들었을 것이다. 이런 점에서 초현실주의가 대단히 특정한 지점들에 기묘한 향신료를 첨가하기 위하여 부피가 큰 직서주의적 바탕을 채택한다는 사실을 참작하

면 팝아트와 포스트 팝아트가 다다보다 초현실주의에 더 의존하는 것은 뜻밖에도 합당한 일이다. 더 최근의 수십 년 동안 상황은 바뀌어서 팝아트 직서주의가 종종 더는 미술의 내용이 아니라 오히려 설득력 있는 직서주의적 바탕으로 기능한다. 나는 타라 도노반을 떠올리는데, 그는 워홀이 했을 것처럼 플라스틱 컵과 빨대를 그냥 전시한 것이 아니라 대단히 친숙한 이들 일상 재료를 사용하여 기묘하면서도 확실히 미적인 결과를 만들어낸다. 또한 나는 2012년 도큐멘타 쇼에서 내가 애호한 작품인 제프리 파머의 〈풀잎〉을 떠올린다. 고전 팝아트 미술가는 1935~1985년에 발간된 모든 『라이프』 잡지를 그냥 쌓아놓고서 그것을 미술이라고 일컫거나 혹은 이들 잡지에서 오려낸 실크스크린 사진들을 미술이라고 일컬었을 것이다. 그 대신에 파머는 그 기간에 발간된 『라이프』 잡지에서 수천 장의 사람 영상과 객체 영상을 잘라내어서 막대기들에 붙인 다음에 가로세로 6피트 탁자 위에 그 막대기들을 배열했다. 『라이프』 잡지는 해당 시기의 수십 년에 걸쳐 직서적인 인간 실존의 잘 알려진 성분이고, 따라서 그 바탕 너머의 미적 모험을 위한 믿음직한 직서적 바탕으로 이용될 수 있다. 더욱이 단일한 방 안에서 이루어진 그 모든 영상의 공간적 배열이 감상자에게서 어떤 미적 반응을 초래하기에 불충분하다면 〈풀잎〉 ─ 이는 물론 월트 휘트먼의 위대한 시집에서 차용되었다 ─ 이라는 제목이 마천루 꼭대기에 부착된 장식물처럼 그 핵심을 명확히 이해시킨다.

7장 기이한 형식주의

철학자들은 철학의 미래를 추측할 수 있는 능력에 비해 예술의 미래를 예상할 수 있는 능력이 훨씬 더 모자란다. 철학자들이 할 수 있는 일은 지금까지 예술론에서 벌어진 논쟁을 철학적 적실성을 상실한 참호전에 빠져 버리게 만든 논점들을 조명하고, 예술가들에게 유용한 것으로 판명될 새로운 관념들을 생성하며, 보기보다 덜 고답적일 몇 가지 전통적 관념을 가리키는 것이다. 이런 점에서, 예술에 대한 나의 역할은 내가 건축설계사의 전문적 훈련이나 경험을 전혀 겪지 않았음에도 현재 가르치고 있는 건축대학에서 담당하는 직무와 유사하다. 내가 꽤 확신하고 있는 것은 반형식주의적인 정치적/민족지학적 북을 계속해서 더 두드리거나 혹은 미학이나 심지어 아름다움을 지속적으로 거부함으로써 중요한 새로운 예술이 생겨날 가망이 없다는 점이다. 이 모든 것은 대륙철학과 마찬가지로 예술도 사실상 결코 빠져나오지 못한, 장기 1960년대에 속한다. 철학자로서 내게는 해체, 신新역사주의 그리고 프랑크푸르트학파의 서로 다른 맥락주의들이 더는 쓸모가 없는 것처럼 보인다. 미학적 축에 의지하는 어떤 실재론적 철학이 내가 직업적으로 확실히 기대한 첫 번째 것이었고, 유의미한 일단의 젊은 예술가와 건축가 역시 그러했다. 이 책을 마무리하는 이 장에서는 두 가지 다른 일을 해보자. 첫째, 한 전문 논평가가 미술의 현 상황을 어떻게 바라보는지 살펴보자. 둘째, 일단 어떤 새로운 의미의 형식주의가 도입되면 출현하는 몇 가지 다른 가능성을 그런 개관과

대조하자.

나쁜 새로운 나날들

비평가 핼 포스터보다 OOO와 더 다른 누군가를 생각하기는 어렵다. 그 이유는 다르지만 프리드와 마찬가지로 포스터도 베넷과 라투르 같은, 내가 동지로 여기는 사상가들을 의심한다.[1] 프리드와는 달리 포스터는 이 책에서 지지하는 개조된 형식주의에 역행하는 어떤 현행의 정치비판적 미술 양식을 공개적으로 선호한다. 동시에 포스터는 그야말로 동시대 미술의 정통한 논평가임이 분명하다. 종합적으로 고려하면 이들 요인으로 인해 포스터는 우리의 성찰을 결론짓는 데 완벽하게 돋보이는 사람이 된다. 미술계가 매우 복잡해지고 다양해져서 어떤 일반화도 순조롭게 이루어질 수 없다고 말하는 것이 오늘날에는 흔한 일이다. 물론 과거에도 종종 마찬가지로 표출되었고 — 그린버그는 1970년대 초에 그 주장에 이의를 제기하고 있었다 — 그런 발언은 내게 과장된 표현이라는 인상을 준다. 2017년에 출판된 『나쁜 새로운 나날들』에서 포스터는 경탄할 만한 위험을 무릅쓰고서 동시대 미술을 그가 공개적으로 선언하는 네 가지 기본적인 경향으로 요약하고자 하는 동시에 그가 절대 명명하지 않

1. Foster, *Bad New Days*, 5장 "Post-Critical?"

는 다섯 번째 경향도 꽤 상세히 다룬다. 이들 경향을 순서대로 나열하면 다음과 같다. 비체the abject, 아카이브적인 것, 모방적인 것, 불안정한 것 그리고 그가 절대 명명하지 않는 경향, 즉 퍼포먼스다. 나는 공교롭게도 포스터의 그 책을 킨들 판본으로 소유하고 있기에 이어지는 글에서 제시되는 인용문은 종이책의 쪽수보다 킨들 전자책에서의 위치를 가리킨다.

비체에 관한 포스터의 설명은 라캉의 정신분석학에 호소함으로써 시작한다. "1980년대 말과 1990년대 초에 대다수 미술과 이론에서 … 재현의 효과로 이해되는 실재적인 것에서 외상의 사건으로 여겨지는 실재적인 것으로의 이행이 일어났다"(BND, 102). 미술계의 경우에는 이런 사태가 틀림없는 사실이지만, 이런 이행은 철학적인 이유로 기각되어야 한다. 나는 라캉에게 무례하게 굴 생각은 없는데, 그의 저작은 끊임없이 매혹적이다. 그런데도 실재계에 관한 라캉의 정신분석학적 구상에서 '외상'이라는 용어가 어떤 용법으로 사용되든 간에 철학에서 그것은 한낱 빈약한 사람의 실재론에 불과하다. 결국 실재적인 것은 인간에게 정신적 외상을 입히는 것 외에 다른 할 일이 많이 있는데, 무엇보다도 실재적인 것 중 일부는 인간이 현장에 전혀 없을 때도 상호작용한다. 이런 상황을 설명하지 못하는 점이 지젝의 활기 넘치는 철학을 손상하는 주요한 관념론적 결함이다. 미술에서 외상은 국소적 효과로서의 용도가 여전히 있을 것이지만 실재에 관한 뛰어난 철학적 구상에 매여지기를 요구할 수

는 없다. 그리고 라캉은 그런 종류의 구상을 전혀 제시하지 않는다. 앞서 크라우스에 관한 절에서 이미 언급된 정어리 통조림의 사례에서 그런 것처럼 라캉이 '응시'를 마음에 위치시키기보다는 오히려 세계 자체에 위치시킴으로써 이룬 혁신으로 추정되는 것의 경우에도 마찬가지다. 라캉과 메를로-퐁티가 내가 세계를 바라보는 것처럼 세계도 나를 바라본다고 주장함으로써 널리 상찬을 받더라도 이런 주장은 진정한 철학적 혁신이 아니다. 왜냐하면 그 주장 역시 낡은 근대적 인간-세계 쌍을 관심의 중심에 계속해서 위치시키기 때문이다. 라캉과 메를로-퐁티가 데카르트와 칸트보다 더 매력적인 방식으로 주장하더라도 문제가 되는 두 항은 여전히 마음과 세계다. 예술과 정신분석학이 물리학과는 다른 방식으로 인간 요소를 필요로 한다는 점을 고려하면 우리는 그런 활동들이 이루어지는 더 넓은 존재론적 맥락을 여전히 깨달아야 하며, 게다가 그런 깨달음은 주체-객체 관계의 단순한 반전이 친숙한 근대적 참호전을 벗어나도록 무언가를 행한다고 더는 믿지 않음을 뜻한다.

포스터는 부분적으로 이런 라캉주의적 렌즈를 통해서 신디 셔먼의 작품을 해석하는데, 요컨대 셔먼은 "응시에 놓여 있는 주체, 그림-으로서의-주체를 불러일으켰다"(BND, 150). 포스터는 응시를 자신의 "주요 현장"으로 역시 사용하는 다수의 다른 페미니즘 미술가 ─ 세라 찰스워스, 실비아 콜보우스키, 바바라 크루거, 셰리 레빈 그리고 로리 시몬스 ─ 를 나열한다(BND, 150). 이들

미술가에게는 다른 자원이 있지만 나는 라캉의 관점에 내장된 관념론을 이미 비판했고, 따라서 응시는 우리를 그다지 더 멀리 데리고 갈 수 없다. 게다가 포스터는, "흉터가 남은 가짜 젖가슴을 가슴에 부착하고 파격적인 가짜 코를 코에 부착한"(BND, 170) 인물들의 초상으로, 혹은 "돼지 코를 가진 젊은 여인 … 혹은 더러운 노인의 머리가 달린 인형"(BND, 174)으로, 혹은 심지어 "생리혈과 성적 분비물, 토사물과 배설물, 부패와 죽음의 기표들"(BND, 174)로 "이상적인 인물에 이의를 제기"하는 셔먼의 시도에서 비체로의 전회를 알아챘다. 대다수 이런 작품은 강력한 인상을 불러일으킴이 명백하다. 하지만 종종 칸트주의적 숭고함의 포르노 혹은 외설적 판본에 불과할 따름인 '무정형의' 것을 불가능하게도 요구함으로써 아래로 환원하는 바타유에 대한 로스먼의 능숙한 비판에서 일찍이 이해된 대로 그런 전회를 현재 철학적으로 정당화하는 것은 부적절하다. 또 다른 핵심 준거는 당연히 줄리아 크리스테바의 『공포의 권력』으로, 여기서 "비체는 어떤 주체가 하여간 주체이려면 제거해야 하는 것이다"(BND, 197에서 인용됨). 여태까지는 내가 비판적이었지만, 직서주의를 벗어나기 위한 명백한 경로들이 이런 비체에서 비롯된다. 그런데 주지하다시피 칸트는 역겨운 것이 예술의 주제일 수 없는 단 하나의 것이라고 주장했다. 그 이유는 "그 객체가 … 우리가 그 즐김을 한사코 거부함에도 불구하고 그것을 즐기도록 … 강요하는 것처럼 현시되기"(CJ, 180) 때문이다. 어쩌

면 칸트에 맞서는 반례들이 산출될 수 있을 것인데, 우연히 나는 바타유의 포르노 소설 『눈 이야기』가 노골적인 역겨움을 유발하는 구절이 많이 있더라도 흥미로울 뿐만 아니라 아름답기도 하다는 것을 깨닫게 되었다. 하지만 여기서 숭고한 것의 경우와 마찬가지로 인간 주체에게 이해되지 않거나 두려움을 주는 것 ─ 그것이 거미이거나 뱉어낸 침일지라도 ─ 은 무엇이든 사실상 무정형의 것이라고 가정하는 것은 오류인 듯 보인다. 비체의 각 사례는 특정적이면서 각별한 공포이고, 그리하여 그것은 명백히 제작된 미적 형상에 대한 우리의 판단을 관장하는 바로 그 기준 아래 포섭된다. 어쨌든 나는 비체가 그보다 덜 위협적인 예술 작품을 넘어서는 어떤 특권을 요구할 수 있다고 생각하지 않는데, 그 이유는 전체적으로 세계를 부정하는 하이데거의 불안이 단일한 특정 도구의 파열보다 사실상 더 깊지 않다는 이유와 같다. 그리고 안드레스 세라노의 〈오줌 예수〉 같은 작품이 미술 영역에서 선험적으로 배제될 필요는 없더라도 그것은 미술 영역에 편입될 때 특별한 시험대에 오른다. 미학적 견지에서 역겨움은 어쩌면 거래를 깨는 것은 아닐 것이지만 거래를 복잡하게 하는 것임은 확실하다. 미술가에게 "외설적 실재를 접촉하"(BND, 238)도록 요구하는 것은 우리가 실재적인 것은 외설적이라고 주장할 때에만 설득력이 있을 뿐이다. 게다가 이 주장은 설득력 있는 통찰이라기보다는 라캉과 그 추종자들의 독단이다. 마찬가지로 "비체 미술의 배설 충동"은 "문명의 최초 단계의

상징적 반전"(BND, 273)으로서 쓸모가 있을 것이지만, 이것은 상
징적 질서가 이미 구멍이 나 있음을 깨닫지 못할 때만 흥미로울
따름이다. 나는 배설물에 대한 인간의 거의 보편적인 역겨움에
서 특별히 억압적인 것을 인식하지 않는다. 하지만 승화는 좋은
이유로 일어나며, 마우리치오 페라리스는 올바르게도 탈승화
를 포스트모더니즘의 주요 독단 중 하나라고 일컫는다.[2] 성부
는 누군가가 의견을 피력하고자 그의 현전에 똥을 싸야 할 만
큼 그렇게 전능하지 않다.

이렇게 해서 우리는 아카이브적인 경향에 이르게 되는데,
포스터는 토마스 히르슈호른, 태시타 딘, 요아킴 쾨스터 그리
고 샘 듀랜트 같은 미술가들을 인용하면서 그들의 작업을 공
히 "현대 미술, 철학 혹은 역사의 어떤 특정 객체, 인물 혹은 사
건에 대한 특이한 탐사"(BND, 378)로 서술한다. 좋은 일례는 딘
의 〈소리 거울〉로, 이 작품은 "양차 세계대전 사이에 영국의 켄
트 해안에 세워졌지만 시대에 뒤진 하나의 군사 기술로서 곧 버
려진 거대한 음향 수신기에 관한 영화 속 짧은 명상"(BND, 378)
이다. 또한 프리드도 애호한 더글러스 고든의 작품도 있다. 이
작품에서는 앨프리드 히치콕의 〈싸이코〉가 24시간에 걸쳐 매
우 느린 속도로 상영된다.[3] 최선의 경우에 이런 종류의 미술은

2. Maurizio Ferraris, *Manifesto of New Realism*, p. 4.
3. Fried, *Four Outlaws*.

그저 문서와 사실의 현존하는 집합체에 의존하는 것이 아니고 오히려 새로운 것들을 산출함으로써 초현실주의가 언제나 성취하지는 않는 일종의 확신을 조성한다. 덜 우호적으로 그런 미술이 단지 "발견된 것과 구축된 것, 사실적인 것과 허구적인 것, 공적인 것과 사적인 것과 같은 재료들의 혼성 조건을 부각하고…〔그리고〕이들 재료를 인용과 병치의 기반에 따라 배열할"(BND, 435) 뿐이라면 그것은 그저 기호들을 조합하고서 자의적으로 미술로 공표하는 포스트모더니즘적 오류를 반복할 위험이 있고, 그리하여 정확히 잘못된 의미에서 코수스의 명령을 따르게 될 위험이 있다. 비체 미술이 무정형의 외상적 숭고함에 너무 많이 호소한다면, 아카이브 미술은 결속을 이루지 못하면서 낡은 철학적 주장을 내세우는 콜라주 같은 기법에 너무 많이 의존할 위험이 있다. 포스터는 히르슈호른이 "'관념의 보급', '활력의 해방', '에너지의 방사'를 한꺼번에 해내고자 한다"(BND, 450)라고 보고한다. 하지만 이런 일이 잘못될 때 히르슈호른은 최악의 상태에 처했을 때의 달리처럼 많은 정신적 혼란을 야기하고, 게다가 이번에는 그 혼란이 캔버스에 한정되지 않는다.

포스터는 놀랍지 않게도 〈무제〉라는 제목이 붙은 로버트 고버의 한 설치물을 언급함으로써 모방 형식의 동시대 미술을 소개한다. 무엇보다도, 그 설치물에는 신문에서 오려낸 기사들, 젖꼭지에서 물을 쏟아내면서 목이 잘린 채 십자가에 못 박혀 벽에 걸린 그리스도, 노란 라텍스 장갑으로 장식된 하얀 자기

의자, 그리고 몇 개의 외설적인 밀랍 토르소와 더불어 "채색되지 않은 석고 안에 들어 있는 옹이투성이의 인조 목재 판자", "접힌 성직자 옷", "해안으로 떠밀려온 낡은 스티로폼 덩어리들"처럼 보이는 세 개의 때 묻은 하얀 청동판, "기저귀 가방", 그리고 "플라스틱처럼 보이지만 밀랍인 거대한 과일 조각들로 가득 찬 두 개의 유리그릇"이 포함되어 있다(BND, 808~42). 포스터가 이 작품을 다다와 초현실주의의 혼성체로 여긴다는 점은 주목할 만하다. "르네 마그리트가 고안해낸 생생한 역설 같은 일반적인 선례들이 떠오르면서 마르셀 뒤샹이 실물 그대로 공들여 모사한 픽쇼 디오라마 작품인 〈에탕 도네〉 같은 특정 모형들이 떠오른다"(BND, 847~50). 포스터는 "고버에게는 흔히 있는 일이지만, 〔이들 연상은〕 9·11과 같은 획기적인 사건들과 목욕 같은 일상적인 사건들에의 주제적 암시들에 의해 가려지게 된다"(BND, 850)라고 덧붙인 후에 또다시 라캉에게는 올바르지만 내가 주장한 대로 예술과 철학에는 다 같이 잘못된 방식으로 라캉을 거론한다. 포스터는 다다와 초현실주의를 지나는 길에 언급할 뿐이지만, 나는 그것이 고버의 작품이 이들 경향 중 어느 것과 더 유사한지에 관한 흥미로운 물음이라고 깨닫는다. 한편으로는 뒤샹이 채택했었을 가늠할 수 없는 개별 객체들의 회집체가 있고, 다른 한편으로는 9·11과 심지어 클린턴 대통령에 대한 스타 보고서를 제시함으로써 조직적인 세계의 사실상 안정감을 제공하려는 시도가 있다. 이도 저도 아닌, 전적으로 새로운 장르인

가? 포스터는 그 작품이 "캠프에서 나타나는 정교한 우수성을 전혀 투영하지 않고 패러디에서 제기되는 은밀한 지지를 거의 투영하지 않는다"(BND, 876)라고 지적함으로써 불확실성을 가중시킨다.

무엇으로 인해 〈무제〉는 한낱 혼합매체 벼룩시장에 불과한 것이 아니게 되는가? 포스터는 고버의 딜레마를 우리에게 해명하지 않은 채 존 케슬러의 몇몇 작품으로 넘어간다. 그 장의 뒷부분에 이르러서야 고버보다 오히려 이자 겐츠켄과 관련지어 포스터는 모방으로 자신이 뜻하는 바에 대한 감각을 제시한다. "1백 년 전에, 1차 세계대전의 와중에 취리히 다다 예술가들은 여기서 쟁점이 되는 모방적 악화라는 전략을 전개했는데, 그들은 주변 유럽 강국들의 타락한 언어를 택하여 신랄한 헛소리로 재생했다"(BND, 1092). 나중에 포스터는 이것이 "상징적 질서의 타락한 조건과 과도하게 동일시될 위험이" 있음을 시인하지만, "물러섬을 통해서가 아니라 과잉을 통해서 얼마간의 거리를 두고 떨어지게 됨으로써 모방적 악화 역시 이 질서를 실패한 것으로 폭로하거나 혹은 적어도 취약한 것으로 폭로할 수 있다"(BND, 1109)라고 덧붙인다. 말하자면 모방 미술은 다다적 의미에서 '정치적'이다. 나는 타락한 상징적 질서의 실패를 폭로하는 것에 이의가 없는데, 포스터가 인용하는 많은 작품에서 그런 것처럼 특히 그 행위가 미학적으로 변용되는 경우에 그렇다. 하지만 단토의 모방 비판 ― 내가 포스트모더니즘의 반실재론적 비

판보다 더 통렬하다고 깨닫는 비판—으로 돌아가면 단토가 식별한 문제는 모방이 내용에 과도하게 집중한다는 것이었음을 떠올리게 된다. 어떤 의미에서는 무언가를 풍자적으로 모방하는 것은 그것이 도입하는 바로 그 용어들을 수용하는 것으로, 그로 인해 다름 아닌 반전된 직서주의를 낳을 따름이다. 풍자적으로 모방된 질서의 파편들은 어떤 미적 효과의 근거가 될 수 있는 진정으로 새롭고 순전한 통일성을 성취하지 못한다.

불안정 미술에 관한 장은 히르슈호른으로 돌아가는데, 그는 포스터가 애호하는 동시대 미술가에 속하는 것처럼 보인다. 오늘날 '불안정'이라는 용어는 일반적으로 어떤 정치적 의미를 지니며, 특히 점점 더 취약해지는 고용 상황을 가리킨다. 더 솔직하게 표현하면 히르슈호른은 우리가 공유하는 당대의 현실을 "자본주의적 쓰레기통"(BND, 1193)으로 지칭했다고 인용되는데, 이를테면 그가 하나 이상의 작품에서 작품의 요소들을 "다른 사람들이 줍도록 거리 위에"(BND, 1198) 그냥 내버려 둠으로써 거론하는 상황이다. 그런데 얼마 지나지 않아서 히르슈호른은 불안정성이 그 자신의 작품들의 지위를 가리키기보다는 오히려 "윤리적이고 정치적인 파급효과를 갖는, 그것으로 거론하고 싶었던 사람들의 곤경"(BND, 1205)을 가리킨다고 결론짓는다. 히르슈호른은 부리오의 부드러운 관계 미학의 전제를 복잡하게 함으로써 "자신의 활동은 어쩌면 동료 의식뿐만 아니라 적대 의식도 낳을 수 있을 것이다"(BND, 1236~43)라는 흥미로운

주장을 가미한다. 히르슈호른의 주요 목표는 소동을 일으키는 것으로, "에너지는 찬성, 질quality은 반대"(BND, 1326에서 인용됨)라는 구호로 요약된다. 불안정한 것은 여태까지 고찰된 형식 중 가장 명시적으로 정치적인 것임이 확실하다. 여기서 내가 인식하는 쟁점은, 예술에서 정치가 배제되어야 한다는 낡은 형식주의적 신조라기보다는 오히려 예술의 정치적 메시지는 새로운 것일 가망이 없을뿐더러 히르슈호른이 비난하는 자본주의에 행동이 아니라 말로 이미 포괄적으로 대항하는 세계주의적인 예술계를 넘어서는 어떤 영향도 미칠 가망이 없다는 사실이다. 포스터 자신이 어딘가 다른 곳에서 서술하는 대로, "대체로 좌파는 희생자로서의 타자와 과도하게 일체감을 가지고, 그리하여 비참한 사람은 나쁜 짓을 저지를 수가 없는 그런 고통의 위계에 갇히게 된다"(RR, 203). 요약하면 정치로서의 예술이 갖는 정치적 가치는 무효에 가깝다. 그런데 그 반대는 참이 아니다. 정치적 쟁점은 미적 효과에 대한 순전한 토대를 산출할 수 있는 새로운 재료를 제공한다. 히르슈호른은 프레카리아트를 그가 그들의 쓰레기통 고난으로 여기는 것에서 구해내지 못할 것이지만, 자본주의는 반격으로 브레히트 혹은 프리다 칼로가 생겨날 수 있게 한다.

포스터는 『나쁜 새로운 나날들』의 5장에서 라투르는 비인간 객체를 고려하기에 '물신숭배자'라는 평범한 주장처럼 내가 보기에 불충분한 이유로 베넷과 라투르, 랑시에르의 '포스트비

판적' 관점들을 비난한 다음에 「현실태의 찬양」In Praise of Actual-ity이라는 제목의 마지막 장을 덧붙인다. 그 제목에는 어떤 특정한 미술 경향도 거명되지 않지만 포스터는 퍼포먼스에 집중한다. 이것은 대체로 친숙한 의미에서의 퍼포먼스가 아니다. 포스터는 특히 1960년대와 1970년대에서 비롯된 퍼포먼스들의 빈번한 재상연에 관해 언급한다. "온전히 살아 있지도 않고 온전히 죽지도 않았기에 이들 재연은 좀비 시간을 이들 미술관에 도입했다"(BND, 1613). 하지만 포스터는 곧 일단의 더 일반적인 문제로 주의를 돌린다. 무엇보다도 "수행적인 것은 왜 거의 자동적인 선善으로 귀환했는가?"(BND, 1665). 포스터가 제시하는 한 가지 이유는, 퍼포먼스는 "과정과 마찬가지로 … 관람자를 활성화한다고 하는데, 특히 그 둘이 결합할 때, 즉 어떤 과정 – 행위 혹은 몸짓 – 이 수행될 때 그렇게 한다고 한다"(BND, 1675)라는 점이다. 여기서 나는 퍼포먼스와 과정의 동일시에 반대할 것이다. 앞서 비유에 대한 연극적 해석에서 이해한 대로 퍼포먼스는 여느 물리적 객체만큼이나 독특하고 자율적이다. 반면에 앙리 베르그손과 질 들뢰즈에게서 나타난 '생성의 철학'에서 그랬듯이 과정은 객체에의 주의 집중에 대한 균형추로 종종 사용된다(알프레드 노스 화이트헤드의 경우에는 그렇지 않다고 나는 역설한다).[4] 베넷도 주장하듯이 생성 학파는 객체를 연속적인 사건

4. 화이트헤드는 베르그손과 들뢰즈의 방식으로 생성의 철학자가 아닌 이유에

들의 끊임없는 흐름에서 단지 자의적으로 잘라낸 것처럼 여기는 경향이 있다.[5] 그런데 포스터는 그 문제를 인식하고서 "이런 태도는 작품을 완전히 제작하지 않기 위한 구실이 쉽게 될 수 있다…〔더욱이〕완성되지 않은 것처럼 보이는 작품은 관람자가 사로잡힐 것이라는 점을 거의 보증하지 못한다"(BND, 1675)라고 덧붙인다. 이 책에서 내가 주장한 바는, 작품은 '미완성의 것'으로 가정되어야 한다는 것이 아니라 오히려 완성된 형태에서도 감상자를 꼬드겨 그 작품의 연극적 상연에 끌어들이는 객체 혹은 객체들을 생산해야 한다는 것이다. 포스터는 랑시에르와 마찬가지로 이 상황이 바라보기 이상의 것을 수반할 필요는 없다고 이해한다. 포스터는 "관람자가 처음에는 아무튼 수동적이다"(BND, 1681)라는 가정을 거부한다. 또한 포스터는 관계 미술이란 "감상자-조작자에 의해 재활성화될 단위체들의 총체"(BND, 1694)라는 부리오의 주장도 인용하는데, 그 주장은 그런 총체가 한낱 직서적인 것에 불과할 수는 없다는 OOO의 단언을 갖추고 있지 않을 뿐이다. 그런데 포스터와 OOO의 실제 차이는 그가 사회적 실천 미술("형식적 저항")과 고버의 모방("모방적 악화")을 편들면서 자신의 책을 마무리할 때 나타난다

관한 설명에 대해서는 Graham Harman, "Whitehead and Schools X, Y, and Z"을 보라.

5. Jane Bennett, "Systems and Things," p. 227. 베넷의 일원론에 대한 비판에 대해서는 Graham Harman, "Autonomous Objects"을 보라.

(BND, 1772). 이런 마무리는, 미술이 "어떤 입장을, 그것도 미적인 것, 인지적인 것 그리고 비판적인 것을 정확한 배치로 결합하는 방식으로 취[해야]"(BND, 1743) 한다고 표명하는 그의 바람과 맞물려 포스터가 미술이 벽을 부수고서 사회 전체에 관한 견해를 표현하지 못할 때는 무언가 미진함이 있다고 인식한다는 사실을 암시한다. 하지만 나는, 대안은 이미 예측할 수 있는 구호들에 기반을 둔 사회적 영웅주의의 가식을 떨기보다는 오히려 더 광범위한 미학적 성취를 위한 자양분으로서 외부의 힘에 기대는 것이라고 말했다.

현재 미술에 대한 광범위한 친숙함과 당대 풍경을 소수의 두드러진 경향으로 요약하는 대담함으로 인해 포스터는 최근 미술에서 시도된 것과 시도되지 않은 것에 대한 유익한 안내자가 된다. 그가 논의한 다섯 가지 경향 중에서 세 가지, 즉 아카이브 미술과 모방 미술, 불안정 미술은 명시적으로 반형식주의적이거나 반자율적인 특징을 나타낸다. 이들 세 장르 모두에서 훌륭한 작업이 이루어질 수 있더라도 미적 권위를 평범한 정치적 권위와 교환하는 과도하게 직서적인 미술을 생산하는 문제가 늘 붙어 다닌다. 이것은 감상자에게서 개별적 책임감이나 죄책감을 생겨나게 하는 데 유용할 것이지만 평범한 도덕적 감각을 넘어서는 자극은 드물다. 비체 미술은 바타유와 크리스테바가 형식의 거부라고 여기는 것에 기댈지라도 단지 더 섬뜩한 형태의 숭고한 것을 닮은 무정형의 것을 통해서 그렇게 할 뿐이다.

포스터가 논의하는 그런 종류의 퍼포먼스에 관해 말하자면 나는 이미 미술의 연극적 본성을 옹호했다. 물론 미술이 포스터가 인용하는 실제 안무의 형식을 띨 필요는 없다. 하지만 무엇보다도 나는 포스터가 자신의 책 5장에서 거부하는 포스트비판적 이론의 실제 논점을 놓치지 않았을까 우려하고, 그리하여 그것이 이제 우리가 이 책의 마지막 절에서 다룰 주제 중 하나다.

다섯 가지 함의

이 책의 중심 관념, 즉 감상자와 예술 작품이 함께 융합하여 제3의 상위 객체를 구성한다는 관념은 가장 기묘한 관념임이 틀림없는데, 여기서 이 세 번째 항이 예술의 존재론을 새롭게 규명할 열쇠라는 따름정리가 수반된다. 마무리하는 이 절에서 나는 이 관념이 품고 있는 자그마치 다섯 가지의 특정한 함의를 일일이 열거할 것인데, 이들 함의 중 일부는 이전의 장들에서 이미 묘사되었고 일부는 여기서 처음 소개된다. 하지만 우선 우리는 한 가지 새로운 용어를 규정해야 한다.

하이데거와 그린버그, 매클루언의 매체에의 집착은 객체의 표면 특성 아래에 숨어 있는 무언가와 관련이 있지만, OOO의 경우에 훨씬 더 중요한 매체는 감상자와 작품 위에 자리하고서 보이지 않는 대기처럼 감상자와 작품을 포함하는 것이다. 이것은 OOO와 크라우스의 견해가 거의 일치하는 논점으로, 크라

우스 역시 그린버그의 배경을 표면으로 끌어내고 싶어 했다. 크라우스는 그 배경을 '시뮬라크럼'으로 일컬음으로써 그것에 불행한 반실재론적 의미를 부여했지만 말이다. 어쨌든 감상자와 작품을 통일하는 것은, 마치 이것들이 현존할 수 있는 것들의 유일한 두 가지 기본적인 종류인 것처럼 자율성이 감상자로부터 예술 작품의 독립성을 의미하거나(그린버그, 프리드) 아니면 예술 작품으로부터 감상자의 독립성을 의미하는(칸트) 일반적인 선택지를 뒤집는 것이다. 주지하다시피 감상자와 작품은 정말로 예술의 두 가지 기본적인 성분인데, 요컨대 탄소가 유기 화학물질을 구성하는 데 필요한 것과 꼭 마찬가지로 예술의 경우에는 감상자가 필요하다. 하지만 1장에서 제시된 비유에 대한 해석은 비직서적임을 뜻하는 미적 경험이 아무튼 이루어지기 위해서 예술 객체의 연극적 상연이 필요한 이유와 더불어 연극적 상연이 감상자와 작품의 통일을 뜻하는 이유를 제시했다. 비록 이 절이 오로지 미술에만 한정되어 있더라도 그런 해석은 미술을 훨씬 넘어서는 것에 대한 함의를 품고 있다.

그런데 선행 관념들도 없고 유사 관념들도 없다는 의미에서, 즉 무로부터의 생성이라는 의미에서 어떤 관념이 전적으로 새로운 사태는 절대 일어나지 않는다. 현재 나 자신이 견지하는 사유 노선은 애초에 지향성은 하나이면서 둘이라는 후설의 소견에 의해 촉발되었다. 말하자면 한편으로 내 마음은 내가 지각하거나 판정하거나 즐기는 다양한 객체와 다른 것이고, 다른

한편으로 내가 이들 객체와 맺은 관계는 독자적으로 하나의 통일된 객체로 여겨질 수 있다. 그런데 일단 우리가 지향성을 하나의 단위체로 여기면 당연히 나와 사물은 그 더 큰 단위체의 내부에서 별개의 존재자들로서 만나게 된다. 이것이 "지향적 비존재"라는 브렌타노의 구절이 해석되어야 하는 방식인데, 요컨대 지향적 객체는 "내 마음속에서" 일어나는 것이 아니라 내가 진지하게 여기는 것과 나 자신이 통일됨으로써 형성된 새롭고 더 큰 객체의 내부에서 나타난다.[6] 주류 현상학은 지금까지 이런 함의를 탐구한 적이 없었고 오히려 현상을 마음속에서 일어나는 것으로 여기는 일반적인 관념론적 경로를 따라 움직였다. 그런데도 주류 현상학은 객체를 지향하는 경우에 우리는 '언제나 이미 우리 자신의 외부에' 있다는 잘못된 확신을 품었다. 왜냐하면 요점은 우리가 자신을 벗어날 수 있다는 것이 아니라, 우리는 자신이 일부를 이루는 혼성 객체를 결코 벗어날 수 없기에 불가피하게도 그 객체의 내부에 거주한다는 것이기 때문이다. 우리가 그 객체를 벗어나는 것은 새로운 혼성 객체에 들어가는 경우다.

후설과 더불어 관념론의 위험을 마찬가지로 무릅쓰는 두 가지 특별히 중요한 유사 이론이 있다. 첫 번째 이론은 칠레인 면역학자 마투라나와 바렐라의 자기생산 이론이고, 나머지 이

6. Brentano, *Psychology from an Empirical Standpoint*.

론은 독일인 사회학자 루만의 사회적 체계 이론이다. 두 경우에 모두 어떤 체계가 외부 세계와 단절되는 방식이 특히 강조되고, 이들 저자는 모두 소통의 가능성에 관하여 두드러지게 비관적인 결론을 끌어낸다. OOO는 이들 이론이 라투르의 ANT와 화이트헤드의 유기체 철학처럼 소통 관계의 용이한 편재성을 가정하는 모형들에 대해 필요한 평형추를 제공한다고 여긴다. 그런데 개방성보다는 오히려 폐쇄성의 이론들로서 자기생산 이론과 사회적 체계 이론이 공유하는 두 가지 중요한 존재론적 문제가 있다. 첫 번째 문제는, 이들 이론이 소통이 체계들 사이의 장벽을 가로질러 이루어질 수 없다고 생각하지 않는 그런 국면에서도 그것들은 외부가 내부에서 파악될 수 있는 항들로 번역되는 방식에 관한 적절한 설명을 전혀 제시하지 않는다는 것이다. 전통적인 미학적 형식주의의 결함 중 하나를 반복하는 두 번째 문제는 이들 이론이 소통 장벽을 分類學的으로 한 특정 장소에 위치시키는 경향이 있다는 것이다. 마투라나와 바렐라의 경우에는 세포의 외벽이고, 루만의 경우에는 직업적 경계다. 그런데 그 이론들은 무엇이든 우리가 경계라고 여기는 것이 일단 돌파당한다면 사물들 사이의 영향에 관한 문제는 전혀 없는 것처럼 구상한다. 이런 까닭에 일단 우리가 체계의 내부에 있다면 이들 이론이 스스로 미연에 방지한다고 주장한 바로 그 관계적 과잉을 회피하는 방법이 불분명하다.

어쨌든 우리는 객체의 내부를 가리키는 용어가 필요한데,

왜냐하면 내가 알기에는 그 문제가 여태까지 전적으로 이런 식으로 제기된 적이 없었기 때문이다. 라이프니츠조차도 모나드 자체의 내부에서 일어나는 동학에 관해 거의 아무것도 말해주지 않는다. 『도구-존재』라는 나의 첫 번째 책으로 시작하여 종종 나는 '진공'이라는 용어를 사용했다. 그런데 이 용어는 객체의 독자적인 내부의 삶을 가리키기보다는 오히려 객체가 자신의 이웃들로부터 분리된 상황을 가리킨다. 객체의 내부를 서술하는 데에는 '진공'이라는 낱말이 충분하지 않을 것인데, 그 이유는 사실상 모든 객체의 내부에서 많은 일이 진행되고 있는데도 그 낱말이 텅 비어 있다는 그릇된 인상을 주기 때문이다. 동시에 '체계'라는 루만의 용어는 어떤 총체적인 통일된 기능의 방향으로 너무 많이 기울어져 있고, 그로 인해 그것의 개별 요소들에는 불충분한 자율성이 남게 된다. 이런 이유로 나는 잠정적으로 마투라나와 바렐라의 어휘에 기대어 객체의 내부를 서술하는 데 '세포'라는 용어를 사용하자고 제안한다. 왜냐하면 우리는 세포가 수많은 독립적인 소기관을 갖추고 있는 것과 마찬가지로 객체의 내부에도 하나 이상의 독립적인 존재자가 들어 있음을 알게 될 것이기 때문이다. 내가 보기에 세포를 언급할 때 무릅쓰는 유일한 위험은 많은 관념론자가 생명 없는 사물의 작용에 대한 '의인화' 비유에 관해서 화를 내게 되는 것처럼 생물학적 비유가 생명체의 영역 바깥에서 사용될 때에도 화를 내는 사람들이 있다는 것이다.[7] 하지만 여느 때와 마찬가지

로 이번에도 분명히 오해하게 만드는 비교를 포함하거나 아니면 불필요한 정치적 공격을 포함하는 그런 경우를 제외하면 우리는 비유에 관한 모든 청교도주의를 거부해야 한다. 내가 객체의 내부를 세포라고 부름으로써 객체가 문자 그대로 살아 있음을 뜻하는 것은 아니라는 점이 그것이 아직 분명하지 않은 독자에게도 이제는 분명할 것이다. 이쯤에서 내가 기이한 형식주의라고 부른 것, 즉 자율적인 것은 주체도 아니고 객체도 아니라 오히려 그것들의 연합체라는 그런 종류의 견해가 품고 있는 다섯 가지 의미를 다루자.

첫 번째 함의:혼성 예술 형식은 여전히 폐쇄성을 확보할 수 있다. 우리는 예술에서 형식주의가 일반적으로 두 가지 별개의 주장, 즉 (a) 예술 작품의 자율성 혹은 (b) 감상자의 자율성 중 하나에 의지함을 이해했다. 여기서 (b)를 가장 강력하게 옹호하는 사람은 칸트인데, 그가 개인적 관심, 개념적 설명, 실제적 유용성, 혹은 취미의 순수성을 더럽힐 여타의 외부성에서 아름다움에 대한 인간의 체험을 얼마나 보호하고 싶어 하는지 생각해 보라. 한편으로 그린버그와 프리드는 정반대 방향으로 예술 작품의 자율성을 옹호하는 (a)를 나타내는 성향이 있는데, 그린버

7. 예를 들면 라투르 정도의 권위자가 2016년에 출판된 나의 책 『비유물론』에 대하여 바로 이런 비판을 제기했다. 그에 대한 나의 대응은 Graham Harman, "Decadence in the Biographical Sense" [그레이엄 하먼, 「전기적 의미에서의 퇴락」, 『비유물론』]를 보라.

그는 감상자의 주관적 기여를 소거하는 방법으로서 취미의 합의에 호소하고, 프리드는 작품에 내재적인 몰입적 구조로 작품의 연극적 호소력을 배제하면서 감상자도 배제한다. 하지만 예술의 자율성을 오히려 감상자와 작품의 연합체에 위치시킴으로써 우리는 훨씬 더 다양한 장르를 자족적인 것으로 여길 수 있게 된다. 가장 두드러진 실례는 예술가 혹은 감상자의 명시적 참여를 수반하는 모든 형식의 예술일 것이다. 그런 참여는 프리드식 형식주의의 경우에는 나쁜 의미에서만 연극적일 수 있지만 OOO의 경우에는 불가피한 의미에서 연극적이다. 교과서적 일례는 보이스일 것인데, 그린버그나 프리드가 견지하는 시각에서 살펴보면 보이스는 그다지 중요할 수 없더라도 내가 보기에 그의 작품들은 그동안 간과된 여러 방식으로 자율적 폐쇄성을 확보한다. 그리하여 객체지향 형식주의는 구식의 형식주의들이 배제한 대다수 최신 예술과 화해할 수 있다.

두 번째 함의:비판 이론은 나아갈 길이 아니다. 형식주의에 반대하는 전형적인 사람 ─ 헤겔주의자든 포스트모더니즘 유형이든 간에 ─ 은 감상자도 작품도 더 넓은 사회정치적 맥락, 전기적 맥락, 언어학적 맥락 혹은 심리학적 맥락과 단절될 수 없다고 말할 것이다. 이런 반자율적 태도가 바로 포스터 등이 '비판 이론'을 상찬할 때 뜻하는 것이다. 우리는 자신의 미적 경험에 소박하게 대응하기보다는 오히려 자신의 애착을 초월하면서 널리 알려진 어떤 친숙하고 적절히 좌경화된 원리에 일반적으로 근

거하여 비판적 판단을 초연히 내리도록 요청받는다. 이렇게 해서 우리는 단테 혹은 셸러의 객체에 대한 애착에서 벗어나서 사유하는 주체를 그 주체가 연루되는 것에서 떼어내는 칸트적 분리를 승인하게 된다. 역설적으로 이것은 비판 이론이 사실상 분류학적 형식주의의 또 다른 변양태일 따름임을 보여주는데, 요컨대 인간은 자신이 객체와 진지하게 맺은 다양한 관계에서 자율적으로 분리될 수 있다고 여기는 태도일 따름이다. 이런 태도에 힘입어 코수스와 드 뒤브 같은 부류의 사람들이 ─ 그 객체는 자신이 잘되고 있는지 아니면 잘되지 않고 있는지에 관해 아무 발언권이 없는 것인 양 ─ 초월적인 인간 예술가가 예술 작품으로 여겨지는 것을 독단적으로 결정하게 된다고 주장할 수 있게 된다. 무엇보다도 이 가정은 쇠사슬에 묶인 고양이 조각상이라는 단토의 시험을 통과하지 못한다. 앞서 그 조각상은 우리에게 그것이 어디서 끝나는지 미리 말할 수는 없지만 사실상의 의미에서 언제나 특정한 어딘가에서 끝난다는 점을 환기시켰다. 그 조각상이 고양이로 판명되든 쇠사슬에 묶인 고양이로 판명되든 벽에 박힌 쇠사슬에 묶인 고양이로 판명되든 간에 그것은 우주 전체의 조각상이 아님이 확실하다. 예술가가 그것은 우주 전체의 조각상이라고 규정하고자 할 때도 그렇다.

세 번째 함의 : 반형식주의 예술은 나아갈 길이 아니다. 포스터에 의해 발탁된 동시대 미술의 주요 경향은 사회정치적 관심사 혹은 혐오스러운 무정형성이 예술 작품의 벽을 뚫고 번질 수 있게

함으로써 예술 작품의 폐쇄성에 저항하려는 시도다. 앞서 나는 비체가 그것의 더 귀족적인 사촌, 즉 숭고한 것과 마찬가지 이유로 실패한다고 주장했는데, 그 이유는 어떤 특정한 형식도 갖추고 있지 않은 것은 전혀 없기 때문이다. 거미와 타액, 생리혈은 결국 다른 무언가가 아니라 그런 것이고, 게다가 확실히 아무것도 아니지 않다. 사회정치적 내용의 경우에 무엇이든 어떤 예술 작품에서 현시될 때 이것은 일반적으로 매우 예상된 것이자 평범한 것이기에 오히려 나는 정반대의 절차를 제시했다. 말하자면 메시지를 예술 작품에서 정치권으로 수출하기보다는 오히려 예술이 정치 덩어리를 집어삼켜서 어쩌면 그것에 랑시에르의 표현대로 "감각적인 것을 재분배할" 수도 있을 미학적 삶을 부여하는 것이 필경 더 유용할 것이다. 이것이 자본이나 감시 국가를 골백번 그냥 비난하는 것보다는 더 유망한 것처럼 보인다.

네 번째 함의 : 예술의 외부를 배제함으로써 우리는 그 내부의 다양성을 강조한다. 우리가 예술 작품을 그 주변 세계의 필경 무한한 풍성함과 대조한다면 예술 작품의 자율성을 역설하는 것은 우둔한 것처럼 보일 따름이다. 그런데 이런 미적 세계 바깥의 세계는 너무나 자주 지루하고 우울하며 멍하게 만들 정도로 익숙한데, 그것이 우리가 무엇보다도 예술을 추구하게 되는 이유 중 하나다. 예술의 주변 맥락에 대해 그리고 예술이 그런 맥락의 구원이어야 한다는 일반적으로 헛된 요구에 대해 대단히 많이 걱정하는 일을 그만두자마자 우리는 자신이 마주치는 모든

예술의 내적 다양성에 더 많은 주의를 기울일 수 있게 된다. 우리가 앞서 표면 내용의 다면성에 대한 그린버그의 무관심과 관련하여 이해한 대로 미술에서 이루어지는 형식주의적 비평은 전체론적 편견을 갖는 경향이 있다. 그런데 우리가 소쉬르의 언어적 전체론에 대한 프리드의 불필요한 의존성을 무시하면, 카로에 대한 그의 구문론적 해석은 개별 요소들 사이의 느슨한 상호작용에 더 많은 주의를 기울일 방법을 개척한다. 통일된 배경과 복수화된 직서적 표면에 관한 그린버그와 하이데거의 설득력 없는 이원론에 맞서서 나는 예술 작품 속 각각의 요소에 대하여 개별화된 배경을 옹호하는 주장을 펼쳤다. 세잔의 정물화 속 사과를 고찰하면 그 사과는 자신의 사과-윤곽의 배후에 물러서 있는 객체이고, 따라서 그것의 더 깊은 매체를 찾아내기 위해 전체적인 캔버스 배경을 살펴볼 필요가 없다. 이것이 뜻하는 바는 모든 예술 작품이 다수의 매체를 갖추고 있다는 것인데, 입체주의 콜라주의 다수 평면이라는 그린버그주의적 의미에서 그런 것만은 아니다.

다섯 번째 함의 : 내부의 다양성은 전체론적인 것이 아니기에 '차갑다.' 매체 이론가들 사이에서는 매클루언이 "차가운 매체"[8]라고 명명한 것에 관한 논의가 지금까지 많이 이루어졌는데, 그

8. 그런데 매클루언이 '차가운'이라는 용어를 사용한 용법에는 약간의 애매함이 있다. Graham Harman, "Some Paradoxes of McLuhan's Tetrad"를 보라.

대다수는 부정적이었다. 매클루언은 이 용어로 정보가 충분히 주어지지 않은 매체를 가리키는데, 그리하여 일부 세부가 감상자에 의해 제공되어야 하기에 종종 최면 효과를 낳는다. 예를 들면 벽난로 속 불은 사실상의 온도가 의미하는 바에 따르면 '뜨거운' 것이지만 매클루언의 의미에서는 대단히 차가운 매체다. 그 이유는 그 불이 얼마나 적은 정보를 제공하는지 참작하면 그것을 관찰하는 체험에 우리 자신의 몽상을 추가해야 하기 때문이다. 여기서 나는 근대가 대체로 고급 미술이 뜨거운 매체의 지배를 받은 시기였다는 역사적 테제를 제시하고 싶다. 말하자면 근대의 고급 미술에는 과다한 정보가 이미 부여되었다. 게다가 나는, 과다한 정보에는 다양한 요소 사이의 관계들이 이들 요소의 자율성을 억제하는 방식으로 과잉결정된다는 점이 언제나 수반된다고 주장하고 싶다.

비잔틴 성화, 이슬람 미술의 장식 문양 혹은 중국 풍경 회화의 안개 낀 분위기 ─ 그것들은 모두 얼음처럼 차가운 매체다 ─ 와 비교하면 서양의 르네상스 이후 환영주의적 회화는 자신의 요소들을 그것들이 서로 철저히 규정된 관계를 맺고 있는 상태로 묘사한다. 이들 요소는 각각 묘사된 삼차원 공간에서 어떤 특정 지점을 점유하고 있기에 그것의 관계적 실존은 여타의 그림 요소와 관련하여 완전히 결정된다. 마음은 그런 회화의 아름다움에 현기증을 느낄 것이지만 벽난로 앞에서 체험하는 방식으로 최면 상태에 빠지는 일은 결코 없을 것이다. 매클루언의 의미

에서 환영주의적 유화는 뜨거운 매체이고, 칸딘스키, 파울 클레 혹은 폴록의 추상 회화는 최면이 걸릴 정도로 차가운 매체로 여겨져야 한다. 문학의 경우에 신화는 차가운 매체인데, 왜냐하면 신화가 제시하는 등장인물과 전설은 몇 개 되지 않는 숫자로 한정되어 있어서 매번 구술될 때마다 변화의 여지가 있기 때문이다. 이와는 대조적으로 소설이 필시 문학에서 가장 뜨거운 매체인 이유는 모든 낱말이 한 인쇄본과 다른 한 인쇄본 사이에 변화의 여지가 전혀 없이 하나의 권위 있는 텍스트에서 정해진 자리가 있기 때문이다. 영화는 뜨거운 매체로, 각각의 장면이 언제나 우리가 원하는 각도에서 사물들을 바라볼 여지가 전혀 없이 대단히 특정한 방식으로 우리에게 주어진다. 이를테면 험프리 보가트가 출연하는 영화를 아무리 많이 상영하더라도 우리는 언제나 보가트를 매 장면에서 같은 방식으로 바라본다. 달리 서술하면 영화 안에는 자율적인 객체가 전혀 없고 오히려 여타의 객체와 맺은 정확한 관계들 속에서 과잉결정된 객체들만 있을 뿐이다. 이와는 대조적으로 비디오 아트는 그 서사가 일반적으로 훨씬 덜 명료하다는 단 하나의 이유만으로도 훨씬 더 차가운 경향이 있다.

내가 이것을 언급하는 이유는 우리가 근대 시대를 벗어나서 그다음의 시대 – 포스트모던은 진정한 시대라기보다는 오히려 엉망진창의 혼란이다 – 를 향해 나아감에 따라 모더니티를 지배한 많은 뜨거운 형식이 냉각하는 상황을 경험할 것이라는 나의 추측

때문이다. 해럴드 블룸이 주장하는 대로 모든 시대에 모든 장르가 동등하게 이용될 수 있는 것은 아니고, 따라서 우리는 21세기가 펼쳐짐에 따라 지배적인 미적 매체가 변화하리라 예상해야 한다.[9] 예술의 수준에 접근한 비디오게임이 하나라도 있는지 의심스럽지만 영화를 대체하는 더 차가운 매체로서 비디오게임이 부각될 것이라는 주장이 가끔 제기된다. 그런데 선도하는 것은 어쩌면 훨씬 더 오래된 장르, 즉 지금까지 철학자들이 결코 높이 평가하지 않은 것일지도 모른다. 나는 건축을 거론하는데, 우리가 건축물을 자유롭게 배회할뿐더러 결코 단박에 파악할 수 없는 한에서, 다시 말해서 건축물이 환영주의적 회화, 소설 혹은 영화의 방식으로 모든 특정한 계열의 윤곽들과 동일시될 수 없는 한에서 건축은 본질적으로 차가운 장르다.

드 뒤브는 우리에게 "현대 미술의 모든 걸작은… 먼저 '이것은 예술이 아니다!'라는 분노의 외침과 함께 마주하게 된다"(KAD, 303)라는 역사적으로 친숙한 비유적 표현을 환기시킨다. 하지만 또한 우리는 정반대의 원리, 즉 "이것은 예술이다!"라는 감탄으로 현재 환영받는 모든 양식은 필경 박물관으로 내쫓기거나 망각에 떨어지기 직전에 있다는 원리도 기억할 것이다. 관계적인 것, 정치적인 것, 규정된 것, 미적이지 않은 것, 아름답지 않은 것은 모두 지금까지 오십 년이 넘도록 같은 파도를 탔다.

9. Harold Bloom, *The Western Canon*, pp. 20~22.

:: 참고문헌

Abbott, Mathew, ed., *Michael Fried and Philosophy: Modernism, Intention, and Theatricality*, London, Routledge, 2018.

Althusser, Louis, Étienne Balibar, Roger Establet, Pierre Machery, and Jacques Rancière, *Reading Capital*, trans. B. Brewster and D, Fernbach, London, Verso, 2015.

Aristotle, *Poetics*, trans. M. Heath, London, Penguin, 1997. [아리스토텔레스, 『시학』, 손명현 옮김, 고려대학교출판부, 2009.]

_____, *Rhetoric*, trans. C.D.C. Reeve, Indianapolis, Hackett, 2018. [아리스토텔레스, 「수사학」, 『수사학 / 시학』, 천병희 옮김, 도서출판 숲, 2017.]

Badiou, Alain, *Being and Event*, trans. O. Feltham, London, Continuum, 2005. [알랭 바디우, 『존재와 사건』, 조형준 옮김, 새물결, 2013.]

Bataille, Georges, *Visions of Excess: Selected Writings, 1927-1939*, trans. A. Stoekl, Minneapolis, University of Minnesota Press, 1985.

_____, *Story of the Eye*, trans. J. Neugroschel, San Francisco, City Lights, 1987. [조르주 바타유, 『눈 이야기』, 이재형 옮김, 비채, 2017.]

Baudrillard, Jean, *Simulacra and Simulation*, trans. S. Faria Glaser, Ann Arbor, University of Michigan Press, 1994. [장 보드리야르, 『시뮬라시옹』, 하태환 옮김, 민음사, 2001.]

Benjamin, Walter, *Walter Benjamin: Selected Writings, Vol. 2 (1927-1934)*, trans. R. Livingston et al., Cambridge, Harvard University Press, 1999.

Bennett, Jane, *Vibrant Matter: A Political Ecology of Things*, Durham, Duke University Press, 2010. [제인 베넷, 『생동하는 물질』, 문성재 옮김, 현실문화, 2020.]

_____, "Systems and Things: A Response to Graham Harman and Timothy Morton," *New Literary History* 43, 2012, pp. 225~33.

Berkeley, George, *Treatise Concerning the Principles of Human Knowledge*, Indianapolis, Hackett, 1982. [조지 버클리, 『인간 지식의 원리론』, 문성화 옮김, 계명대학교출판부, 2010.]

Bhaskar, Roy, *A Realist Theory of Science*, New York, Routledge, 2008.

Bloom, Harold, *The Western Canon: The Books and School of the Ages*, New York, Riverhead, 1995.

_____, *The Anxiety of Influence: A Theory of Poetry*, Oxford, Oxford University Press, 1995. [해럴드 블룸, 『영향에 대한 불안』, 양석원 옮김, 문학과지성사, 2012.]

Bogost, Ian, *Alien Phenomenology, or What It's Like to Be a Thing*, Minneapolis, Univer-

sity of Minnesota Press, 2012. [이언 보고스트, 『에일리언 현상학, 혹은 사물의 경험은 어떠한 것인가』, 김효진 옮김, 갈무리, 근간.]

Borges, Jose Luis, "Pierre Menard, Author of Don Quixote," in *Ficcionnes*, trans. A. Kerrigan, New York, Grove Press, 2012, pp. 45~56. [호르헤 루이스 보르헤스, 「피에르 메나르, 『돈키호테』의 저자」, 『픽션들』, 송병선 옮김, 민음사, 2011.]

Botha, Marc, *A Theory of Minimalism*, London, Bloomsbury, 2017.

Bourriaud, Nicolas, *Relational Aesthetics*, Dijon, Les Presses du réel, 1998. [니꼴라 부리요, 『관계의 미학』, 현지연 옮김, 미진사, 2011.]

Brentano, Franz, *On the Several Senses of Being in Aristotle*, trans. R. George, Berkeley, University of California Press, 1981.

_____, *Psychology from an Empirical Standpoint*, trans. A. Rancurello, D.B. Terrell, and L. McAlister, New York, Routledge, 1995.

Brassier, Ray, Iain Hamilton Grant, Graham Harman, and Quentin Meillassoux, "Speculative Realism," *Collapse* III, 2007, pp. 306~449.

Breton, André, *Surrealism and Painting*, trans. S.W. Taylor, Boston, MFA Publications, 2002.

Brooks, Cleanth, *The Well Wrought Urn*, New York, Harcourt, Brace, and World, 1947. [클리언스 브룩스, 『잘 빚어진 항아리』, 이경수 옮김, 문예출판사, 1997.]

Bryant, Levi R., *Onto-Cartography: An Ontology of Machines and Media*, Edinburgh, Edinburgh University Press, 2014. [레비 R. 브라이언트, 『존재의 지도: 기계와 매체의 존재론』, 김효진 옮김, 갈무리, 2020.]

Butler, Judith, *Gender Trouble: Feminism and the Subversion of Identity*, New York, Routledge, 2006. [주디스 버틀러, 『젠더 트러블: 페미니즘과 정체성의 전복』, 조현준 옮김, 문학동네, 2008.]

Cavell, Stanley, *The World Viewed: Reflections on the Ontology of Film*, enlarged edn., Cambridge, Harvard University Press, 1979. [스탠리 카벨, 『눈에 비치는 세계: 영화의 존재론에 대한 성찰』, 이두희·박진희 옮김, 이모션북스, 2014.]

Charlesworth, J.J. and James Hearfield, "Subjects v. Objects," *Art Monthly*, Issue 374, March, 2014, pp. 1~4.

Clark, T.J., *Farewell to an Idea: Episodes from a History of Modernism*, New Haven, Yale University Press, 1999.

_____, "Clement Greenberg's Theory of Art," in *Pollock and After*, ed. F. Frascina, New York, Routledge, 2000, pp. 71~86.

_____, "Arguments About Modernism: A Reply to Michael Fried," in *Pollock and After*, ed. F. Frascina, New York, Routledge, 2000, pp. 102~9.

Colebrook, Claire, "No Kant, Not Now: Another Sublime," *Speculations* V, 2014, pp. 127~57.

Dalí, Salvador, *The Collected Writings of Salvador Dalí*, trans. H. Finkelstein, Cambridge,

Cambridge University Press, 1998.

Dante Alighieri, *The Divine Comedy*, trans. A. Mandelbaum, New York, Penguin, 2004. [단테 알리기에리, 『신곡』, 한형곤 옮김, 서해문집, 2005.]

＿＿＿, *La Vita Nouva*, revised edn., trans. B. Reynolds, London, Random House, 1995. [단테 알리기에리, 『새로운 인생』, 로세티·박우수 옮김, 민음사, 2005.]

Danto, Arthur, "The Artworld," *Journal of Philosophy*, vol. 61, no. 19, 1964, pp. 571~84,

＿＿＿, *The Transfiguration of the Commonplace*, Cambridge, Harvard University Press, 1981. [아서 단토, 『일상적인 것의 변용』, 김혜련 옮김, 한길사, 2008.]

＿＿＿, *After the End of Art : Contemporary Art and the Pale of History*, Princeton, Princeton University Press, 1997. [아서 단토, 『예술의 종말 이후 : 컨템퍼러리 미술과 역사의 울타리』, 김광우·이성훈 옮김, 미술문화, 2004.]

＿＿＿, *Andy Warhol*, New Haven, Yale University Press, 2009.

de Duve, Thierry, *Kant After Duchamp*, Cambridge, MIT Press, 1999.

DeLanda, Manuel, *A New Philosophy of Society : Assemblage Theory and Social Complexity*, London, Continuum, 2006. [마누엘 데란다, 『새로운 사회철학 : 배치 이론과 사회적 복합성』, 김영범 옮김, 그린비, 2019.]

Derrida, Jacques, *Of Grammatology*, trans. G. Spivak, Baltimore, Johns Hopkins University Press, 2016. [자크 데리다, 『그라마톨로지』, 김성도 옮김, 민음사, 2010.]

Dickie, George, *Art and Aesthetics : An Institutional Analysis*, Ithaca, Cornell University Press, 1974.

Diderot, Denis, *Diderot on Art, Volume 1 : The Salon of 1765 and Notes on Painting*, trans. J. Goodman, New Haven, Yale University Press, 1995.

＿＿＿, *Diderot on Art, Volume 2 : The Salon of 1767*, trans. J. Goodman, New Haven, Yale University Press, 1995.

Dreyfus, Hubert L., *Being-in-the-World : A Commentaty on Heidegger's* Being and Time, Division 1, Cambridge, MIT Press, 1990.

Dunham, Jeremy, Iain Hamilton Grant, and Sean Watson, *Idealism : The History of a Philosophy*, Montreal, McGill-Queen's University Press, 2011.

Eddington, A.S., *The Nature of the Physical World*, New York, MacMillan, 1929.

Eisenman, Peter, *Eisenman Inside Out : Selected Writings, 1963-1988*, New Haven, Yale University Press, 2004.

＿＿＿, *Wrriten Into the Void : Selected Writings, 1990-2004*, New Haven, Yale University Press, 2007.

Felski, Rita, "Context Stinks!", *New Literary History*, vol. 42, no. 4, 2011, pp. 573~91.

Ferraris, Maurizio, *Manifesto of New Realism*, trans. S. De Sanctis, Albany, SUNY Press, 2015.

Foster, Hal, *The Return of the Real : The Avant-Garde at the End of the Century*, Cambridge, MIT Press, 1996. [핼 포스터, 『실재의 귀환』, 최연희·이영욱·조주연 옮김, 경성

대학교출판부, 2010.]

_____, *Bad New Days: Art, Criticism, Emergency*, London, Verso, 2017.

Frascina, Francis, ed., *Pollock and After: The Critical Debate*, 2nd edn., New York, Routledge, 2000.

Fried, Michael, *Absorption and Theatricality: Painting and Beholder in the Age of Diderot*, Chicago, University of Chicago Press, 1988.

_____, *Courbet's Realism*, Chicago, University of Chicago Press, 1990.

_____, *Manet's Modernism: or, The Face of Painting in the 1860s*, Chicago, University of Chicago Press, 1996.

_____, *Art and Objecthood: Essays and Reviews*, Chicago, University of Chicago Press, 1998.

_____, "How Modernism Works: A Response to T.J. Clark," in *Pollock and After: The Critical Debate*, 2nd edn., ed. F. Frascina, New York, Routledge, 2000, pp. 87~101.

_____, *Why Photography Matters as Art as Never Before*, New Haven, Yale University Press, 2008. [마이클 프리드, 『예술이 사랑한 사진』, 구보경·조성지 옮김, 월간사진출판사, 2012.]

_____, *The Moment of Caravaggio*, Princeton, Princeton University Press, 2010.

_____, *Four Outlaws: Sala, Ray, Marioni, Gordon*, New Haven, Yale University Press, 2011.

_____, *After Caravaggio*, New Haven, Yale University Press, 2016.

_____, Personal Communication, February 10, 2018.

_____, "Constantin Constantinus Goes to the Theater," in *Michael Fried and Philosophy: Modernism, Intention, and Theatricality*, ed. Mathew Abbott, London, Routledge, 2018, pp. 243~59.

Funcke, Bettina, "Not Objects So Much as Images: A Response to Graham Harman's 'Greenberg, Duchamp, and the Next Avant-Garde'," *Speculations* V, 2014, pp. 275~85.

Gage, Mark Foster, "Killing Simplicity: Object-Oriented Philosophy in Architecture," *Log* 33, Winter, 2015, pp. 95~106.

Greenberg, Clement, *Joan Miro*, New York, Quadrangle, 1948.

_____, *Henri Matisse (1869-)*, New York, Harry N. Abrams, 1953.

_____, *The Collected Essays and Criticism, Volume 1: Perceptions and Judgments, 1939-1944*, Chicago, University of Chicago Press, 1986.

_____, *The Collected Essays and Criticism, Volume 2: Arrogant Purpose, 1946-1949*, Chicago, University of Chicago Press, 1988.

_____, *The Collected Essays and Criticism, Volume 3: Affirmations and Refusals, 1950-1956*, Chicago, University of Chicago Press, 1995.

_____, *The Collected Essays and Criticism, Volume 1: Modernism with a Vengeance, 1957-1969*, Chicago, University of Chicago Press, 1995.

_____, *Homemade Esthetics : Observations on Art and Taste*, Oxford, Oxford University Press, 2000.

_____, *Late Writings*, Minneapolis, University of Minnesota Press, 2003.

Greene, Brian, *The Elegant Universe : Superstrings, Hidden Dimensions, and the Quest for the Ultimate Theory*, New York, Norton, 1999. [브라이언 그린, 『엘러건트 유니버스』, 박병철 옮김, 승산, 2002.]

Harman, Graham, *Tool-Being : Heidegger and the Metaphysics of Objects*, Chicago, Open Court, 2002.

_____, *Guerrilla Metaphysics : Phenomenology and the Carpentry of Things*, Chicago, Open Court, 2005.

_____, *Heidegger Explained : From Phenomenon to Thing*, Chicago, Open Court, 2007.

_____, "Aesthetics as First Philosophy : Levinas and the Non-Human," *Naked Punch* 09, Summer/Fall, 2007, pp. 21~30.

_____, "On Vicarious Causation," *Collapse* II, 2007, pp. 171~205.

_____, "The McLuhans and Metaphysics," in *New Waves in Philosophy of Technology*, eds. J.-K. B. Olsen, E. Selinger, and S. Riis, London, Palgrave, 2009, pp. 100~22.

_____, "I Am Also of the Opinion that Materialism Must Be Destroyed," *Environment and Planning D : Society and Space*, vol. 28, no. 5, 2010, pp. 772~90.

_____, "Autonomous Objects," *new formations* #71, 2011, pp. 125~30.

_____, "On the Undermining of Objects : Grant, Bruno, and Radical Philosophy," in *The Speculative Turn : Continental Materialism and Realism*, ed. L. Bryant, N. Srnicek, and G. Harman, Melbourne, re.press, 2011, pp. 21~40.

_____, "Response to Shaviro," in *The Speculative Turn : Continental Materialism and Realism*, ed. L. Bryant, N. Srnicek, and G. Harman, Melbourne, re.press, 2011, pp. 291~303.

_____, *Weird Realism : Lovecraft and Philosophy*, Winchester, Zero Books, 2012.

_____, "Some Paradoxes of McLuhan's Tetrad," *Umbr(a)*, no. 1, 2012, pp. 77~95.

_____, "The Third Table," in *The Book of Books*, ed. Christov-Bakargiev, Ostfildern, Hatje Cantz Verlag, 2012, pp. 540~2.

_____, "The Well-Wrought Broken Hammer : Object-Oriented Literary Criticism," *New Literary History* 43, 2012, pp. 183~203.

_____, *Bells and Whistles : More Speculative Realism*, Winchester, Zero Books, 2013.

_____, "The Revenge of the Surface : Heidegger, McLuhan, Greenberg," *Paletten*, Issue 291/292, 2013, pp. 66~73.

_____, "Undermining, Overmining, and Duomining : A Critique," in *ADD Metaphysics*, ed. J. Sutela, Aalto, Aalto University Design Reserach Laboratory, 2013, pp. 40~51.

_____, "Art Without Relations," *ArtReview*, vol. 66, no. 66, 2014, pp. 144~7.

_____, "Greenberg, Duchamp, and the Next Avant-Garde," *Speculations* V, 2014, pp.

251~74.

_____, "Materialism Is Not the Solution : On Matter, Form, and Mimesis," *Nordic Journal of Aesthetics* 47, 2014, pp. 94~110.

_____, "Whitehead and Schools X, Y, and Z," in *Lure of Whitehead*, ed. N. Gaskill and A. Nocek, Minneapolis, University of Minnesota Press, 2014, pp. 231~48.

_____, *Immaterialism : Objects and Social Theory*, Cambridge, Polity, 2016. [그레이엄 하먼, 『비유물론 : 객체와 사회 이론』, 김효진 옮김, 갈무리, 2020.]

_____, *Dante's Broken Hammer : The Ethics, Aesthetics, and Metaphysics of Love*, London, Repeater Books, 2016.

_____, "Object-Oriented Seduction : Baudrillard Reconsidered," in *The War of Appearances*, ed. J. Brouwer, L. Spuybroek, and S. van Tuinen, Amsterdam, Sonic Acts Press, 2016, pp. 128~43.

_____, "Decadence in the Biographical Sense : Taking a Distance from Actor-Network Theory," *International Journal of Actor-Network Theory and Technological Innovation*, vol. 8, no. 3, 2016, pp. 1~9. [그레이엄 하먼, 「전기적 의미에서의 퇴락 : 행위자-네트워크 이론에서 거리두기」, 『비유물론 : 객체와 사회 이론』, 김효진 옮김, 갈무리, 2020, 192~215쪽.]

_____, "Object-Oriented Ontology and Commodity Fetishism : Kant, Marx, Heidegger, and Things," *Eidos*, vol. 2, 2017, pp. 28~36. http://eidos.uw.edu.pl/files/pdf/eidos/2017-02/eidos_2_harman_pdf에서 입수할 수 있음.

_____, *Object-Oriented Ontology : A New Theory of Everything*, London, Pelican, 2018.

_____, *Speculative Realism : An Introduction*, Cambridge, Polity, 2018.

Hegel, G.W.F., *Hegel's Phenomenology of Spirit*, trans. A.V. Miller, Oxford, Oxford University Press, 1977. [게오르그 빌헬름 프리드리히 헤겔, 『정신현상학 1·2』, 임석진 옮김, 한길사, 2005.]

Heidegger, Martin, *Being and Time*, trans. J. Macquarrie and E. Robinson, New York, Harper and Row, 1962. [마르틴 하이데거, 『존재와 시간』, 이기상 옮김, 까치, 1998.]

_____, *Kant and the Problem of Metaphysics*, trans. J. Churchill, Bloomington, Indiana University Press, 1965. [마르틴 하이데거, 『칸트와 형이상학의 문제』, 이선일 옮김, 한길사, 2001.]

_____, *The Basic Problems of Phenomenology*, trans. A. Hofstadter, Bloomington, Indiana University Press, 1988.

_____, *The Fundamental Concepts of Metaphysics : World, Finite, Solitude*, trans. W. McNeill and N. Walker, Bloomington, Indiana University Press, 1995. [마르틴 하이데거, 『형이상학의 근본개념들 : 세계, 유한성, 고독』, 이기상·강태성 옮김, 까치, 2001.]

_____, "What Is Metaphysics?," in *Pathmarks*, trans. W. McNeill, Cambridge, Cambridge University Press, 1998, pp. 82~96.

_____, *Introduction to Metaphysics*, trans. G. Fried and R. Polt, New Haven, Yale Univer-

sity Press, 2000.

_____, "The Origin of the Work of Art," in *Off the Beaten Track*, trans. J. Young and K. Haynes, Cambridge, Cambridge University Press, 2002, pp. 1~56. [마르틴 하이데거, 「예술작품의 근원」, 『숲길』, 신상희 옮김, 나남출판, 2020, 1~114쪽.]

_____, *Towards the Definition of Philosophy*, trans. T. Sadler, London, Continuum, 2008.

_____, *History of the Concept of Time : Prolegomena*, trans. T. Kisiel, Bloomington, Indiana University Press, 2009.

_____, "Insight Into That Which Is," in *Bremen and Freiburg Lectures : Insight Into That Which Is and Basic Principles of Thinking*, trans. A. Mitchell, Bloomington, Indiana University Press, 2012, pp. 1~75.

_____, *Contributions to Philosophy (Of the Event)*, trans. R. Rojcewicz and D. Vallega-Neu, Bloomington, Indiana University Press, 2012. [마르틴 하이데거, 『철학에의 기여』, 이선일 옮김, 새물결, 2015.]

_____, *Pondering II-VI : Black Notebooks 1931-1938*. trans. R. Rojcewicz, Bloomington, Indiana University Press, 2016.

Hickey, Dave, *The Invisible Dragon : Essays on Beauty*, Revised and Expanded, Kindle edn., Chicago, University of Chicago Press, 2012. [데이브 히키, 『보이지 않는 용』, 박대정 옮김, 마음산책, 2011.]

Hintikka, Jaako, "*Cogito, ergo sum* : Inference or Performance?," *Philosophical Review*, vol. 71, no. 1, 1962, pp. 3~32.

Hume, David, *A Treatise of Human Nature*, Oxford, Oxford University Press, 1978.

Husserl, Edmund, *Logical Investigations*, 2 vols., trans. J.N. Findley, London, Routledge and Kegan Paul, 1970. [에드문트 후설, 『논리 연구 1·2』, 이종훈 옮김, 한길사, 2018.]

_____, "Intentional Objects," in *Early Writings in the Philosophy of Logic and Mathematics*, trans. D. Willard, Dordrecht, Kluwer, 1993, pp. 345~87.

Iser, Wolfgang, *The Act of Reading : A Theory of Aesthetic Response*, Baltimore, The Johns Hopkins University Press, 1978.

Jackson, Robert, "The Anxiousness of Objects and Artworks : Michael Fried, Object Oriented Ontology, and Aesthetic Absorption," *Speculations* II, 2011, pp. 135~68.

_____, "The Anxiousness of Objects and Artworks 2 : (Iso)Morphism, Anti-Literalism, and Presentness," *Speculations* IV, 2014, pp. 311~58.

Jarry, Alfred, *Exploits and Opinions of Dr. Faustroll Pataphysician*, trans. R. Shatuck, Cambridge, Exact Change, 1996. [알프레드 자리, 『파타피지크학자 포스트롤 박사의 행적과 사상 : 신과학소설』, 이지원 옮김, 워크룸프레스, 2019.]

Joselit, David, *Infinite Regress : Marcel Duchamp 1910-1941*, Cambridge, MIT Press, 2001.

Kant, Immanuel, *Critique of Pure Reason*, trans. N. K. Smith, New York, St. Martin's Press, 1965. [임마누엘 칸트, 『순수이성비판 1·2』, 백종현 옮김, 아카넷, 2006.]

_____, *Critique of Judgment*, trans. W. Pluhar, Indianapolis, Hackett, 1987. [임마누엘 칸트, 『판단력비판』, 이석윤 옮김, 박영사, 2017.]

_____, *Prolegomena to Any Future Metaphysics*, trans. J.W. Ellington, Indianapolis, Hackett, 2001. [임마누엘 칸트, 『형이상학 서설』, 백종현 옮김, 아카넷, 2012.]

_____, *Groundwork of the Metaphysics of Morals*, trans. M. Gregor and J. Timmerman, Cambridge, Cambridge University Press, 2012. [임마누엘 칸트, 『윤리형이상학 정초』, 백종현 옮김, 아카넷, 2018.]

_____, *Critique of Practical Reason*, trans. M. Gregor and A. Reath, Cambridge, Cambridge University Press, 2015. [임마누엘 칸트, 『실천이성비판』, 백종현 옮김, 아카넷, 2019.]

Kern, Andrea, "Aesthetic Subjectivity and the Possibility of Art," trans. L.A. Smith-Gary, in *Michael Fried and Philosophy*, ed. Mathew Abbott, Kindle edn., 2018.

Kierkeggard, Søren, *Fear and Trembling/Repetition*, trans. H. Hong and E. Hong, Princeton, Princeton University Press, 1983.

Kosuth, Joseph, "Art After Philosophy/Kunst nach der Philosophie," first part, trans. W. Höck, in *Art and Language*, ed. P. Maenz and G. de Vries, Cologne, M. DuMont Schauberg, 1972, pp. 74~99.

Krauss, Rosalind E., *The Originality of Avant-Garde and Other Modernist Myths*, Cambridge, MIT Press, 1986.

_____, *The Optical Unconscious*, Cambridge, MIT Press, 1993.

Kripke, Saul, *Naming and Necessity*, Cambridge, Harvard University Press, 1996. [솔 크립키, 『이름과 필연』, 정대현·김영주 옮김, 필로소픽, 2014.]

Kristeva, Julia, *Powers of Horror: An Essay of Abjection*, New York, Columbia University Press, 1982. [줄리아 크리스테바, 『공포의 권력』, 서민원 옮김, 동문선, 2001.]

Lacan, Jacques, *The Four Fundamental Concepts of Psycho-Analysis*, trans. A. Sheridan, New York, Norton, 1981. [자크 라캉, 『자크 라캉 세미나 11 : 정신분석의 네 가지 근본 개념』, 맹정현·이수련 옮김, 새물결, 2008.]

Latour, Bruno, *We Have Never Been Modern*, trans. C. Porter, Cambridge, Harvard University Press, 1993. [브뤼노 라투르, 『우리는 결코 근대인이었던 적이 없다』, 홍철기 옮김, 갈무리, 2009.]

_____, *Hope of Pandora: Essays on the Reality of Science Studies*, Cambridge, Harvard University Press, 1999. [브뤼노 라투르, 『판도라의 희망 : 과학기술학의 참모습에 관한 에세이』, 장하원·홍성욱 책임 번역, 휴머니스트, 2018.]

_____, "On the Partial Existence of Existing and Non-existing Objects," in *Biographies of Scientific Objects*, ed. L. Daston, Chicago, University of Chicago Press, 2000, pp. 247~69.

_____, *Reassembling the Social: An Introduction to Actor-Network-Theory*, Oxford, Oxford University Press, 2005.

_____, "Can We Get Our Materialism Back, Please?," *Isis*, vol. 98, 2007, pp. 138~42.

Leibniz, G.W., "The Principles of Philosophy, or, the Monadology," in *Philosophical Essays*, trans. R. Ariew and D. Garber, Indianapolis, Hackett, 1989, pp. 213~25. [G.W. 라이프니츠, 『모나드론 외』, 배선복 옮김, 책세상, 2007.]

Levinas, Emmanuel, "Reality and Its Shadow," in *Collected Philosophical Papers*, trans. A. Lingis, Dordrecht, Martinus Nijhoff, 1987, pp. 1~13.

_____, *Existence and Existents*, trans. A. Lingis, The Hague, Martinus Nijhoff, 1988. [에마누엘 레비나스, 『존재에서 존재자로』, 서동욱 옮김, 민음사, 2003.]

Levine, Caroline, *Forms: Whole, Rhythm, Hierarchy, Network*, Oxford, Oxford University Press, 2015. [캐롤라인 레빈, 『형식들』, 백준걸·황수경 옮김, 앨피, 2021.]

Lipps, Theodor, *Ästhetik: Psychologie des schönen und der Kunst*, Erster Teil: *Grundlegung der Ästhetik*, Hamburg and Leipzig, Leopold Voss, 1903.

_____, *Ästhetik: Psychologie des schönen und der Kunst*, Zweiter Teil: *Die ästhetische Betrachtung und die bildende Kunst*, Leipzig, Leopold Voss, 1920.

Lovecraft, H.P., "The Whisperer in Darkness," in *Tales*, New York, Library of America, 2005, pp. 415~80. [H.P. 러브크래프트, 「어둠 속에서 속삭이는 자」, 『러브크래프트 전집 2』, 정진영 옮김, 황금가지, 2009, 123~217쪽.]

Luhmann, Niklas, *Social Systems*, trans. J. Bednarz Jr. and D. Baecker, Standford, Stanford University Press, 1996. [니클라스 루만, 『사회적 체계들: 일반이론의 개요』, 이철·박여성 옮김, 한길사, 2020.]

_____, *Theory of Society*, Vol. 1, trans. R. Barrett, Stanford, Stanford University Press, 2012.

_____, *Theory of Society*, Vol. 2, trans. R. Barrett, Stanford, Stanford University Press, 2013.

Maimon, Solomon, *Essays on Transcendental Philosophy*, trans. A. Welchman, London, Continuum, 2010.

Marion, Jean-Luc, *Being Given: Toward a Phenomenology of Givenness*, trans. A. Kosky, Stanford, Stanford University Press, 2002.

Maturana, Humberto and Francisco Varela, *Autopoiesis and Cognition: The Realization of the Living*, Dordrecht, D. Reidel, 1980.

McLuhan, Marshall, *Understanding Media: The Extensions of Man*, Cambridge, MIT Press, 1994. [마셜 매클루언, 『미디어의 이해: 인간의 확장』, 김상호 옮김, 커뮤니케이션북스, 2011.]

McLuhan, Marshall and Wilfred Watson, *From Cliché to Archetype*, New York, Viking, 1970.

McLuhan, Marshall and Eric McLuhan, *Laws of Media: The New Science*, Toronto, University of Toronto Press, 1992.

Meillassoux, Quentin, *After Finite: Essays on the Necessity of Contingency*, trans. R. Brass-

ier, London, Continuum, 2008. [퀑탱 메이야수, 『유한성 이후: 우연성의 필연성에 관한 시론』, 정지은 옮김, 도서출판b, 2010.]

Melville, Stephen, "Becoming Medium," in *Michael Fried and Philosophy*, ed. Mathew Abbott, Kindle edn., 2018, pp. 104~15.

Merleau-Ponty, Maurice, *Phenomenology of Perception*, trans. C. Smith, London, Routledge, 2002. [모리스 메를로 퐁티, 『지각의 현상학』, 류의근 옮김, 문학과지성사, 2002.]

Moran, Richard, "Formalism and the Appearance of Nature," in *Michael Fried and Philosophy*, ed. Mathew Abbott, Kindle edn., 2018, pp. 117~28.

Morton, Timothy, *Hyperobjects: Philosophy and Ecology After the End of the World*, Minneapolis, University of Minnesota Press, 2013.

_____, *Realist Magic: Objects, Ontology, Causality*, Ann Arbor, Open Humanities Press, 2013. [티머시 모턴, 『실재론적 마술』, 안호성 옮김, 갈무리, 근간.]

Mouffe, Chantal, ed., *The Challenge of Carl Schmitt*, London, Verso, 1999.

Nietzsche, Friedrich, *The Birth of Tragedy* and *The Case of Wagner*, trans. W. Kaufmann, New York, Random House, 1967. [프리드리히 니체, 『비극의 탄생』, 박찬국 옮김, 아카넷, 2007.]

Nietzsche, Friedrich, *The Will to Power*, trans. W. Kaufmann and R.J. Hollingdale, New York, Random House, 1973. [프리드리히 니체, 『권력 의지』, 김세영·정명진 옮김, 부글북스, 2018.]

Ortega y Gasset, José, *The Dehumanization of Art and Other Essays on Art, Culture, and Literature*, trans. H. Weyl, Princeton, Princeton University Press, 1968. [오르떼가 이 가세트, 『예술의 비인간화와 그 밖의 미학수필』, 안영옥 옮김, 고려대학교출판부, 2004.]

_____, "An Essay in Esthetics by Way of a Preface," in *Phenomenology and Art*, trans. P. Silver, New York, Norton, 1975, pp. 127~50.

Osborne, Peter, *Anywhere or Not at All: Philosophy of Contemporary Art*, London, Verso, 2013.

Ostas, Magdalena, "The Aesthetics of Absorption," in *Michael Fried and Philosophy*, ed. Mathew Abbott, Kindle edn., 2018, pp. 171~88.

Parkinson, Gavin, *The Duchamp Book*, London, Tate, 2008.

Peden, Knox, "Grace and Equality, Fried and Rancière (and Kant)," in *Michael Fried and Philosophy*, ed. Mathew Abbott, Kindle edn., 2018, pp. 189~205.

Pippin, Robert B., *After the Beautiful: Hegel and the Philosophy of Pictorial Modernism*, Chicago, Chicago University Press, 2014.

_____, "Why Does Photography Matter as Art *Now*, as Never Before? On Fried and Intention," in *Michael Fried and Philosophy*, ed. Mathew Abbott, Kindle edn., 2018, pp. 48~63.

Plato, "Meno," in *Five Dialogues*, trans. G.M.A. Grube, rev. J. Cooper, Indianapolis, Hackett, 2002, pp. 58~92. [플라톤, 『메논』, 이상인 옮김, 아카넷, 2019.]

Proust, Marcel, *À la recherche du temps perdu*, Tome 2 : *À l'ombre des jeunes filles en fleurs*, Niort, Atlantic edns, 2016. [마르셀 프루스트, 『잃어버린 시간을 찾아서 3·4 : 꽃핀 소녀들의 그늘에서』, 김희영 옮김, 민음사, 2012.]

Ragona, Melissa, Personal communication, August 5, 2017.

Rancière, Jacques, *Philosophy of Aesthetics*, trans. G. Rockhill, London, Bloomsbury, 2004.

_____, *Aesthetics and Its Discontents*, trans. S. Corcoran, Cambridge, Polity, 2009. [자크 랑시에르, 『미학 안의 불편함』, 주형일 옮김, 인간사랑, 2008.]

_____, *The Emancipated Spectator*, trans. G. Elliott, London, Verso, 2011. [자크 랑시에르, 『해방된 관객』, 양창렬 옮김, 현실문화, 2016.]

Rosenberg, Harold, *The Tradition of the New*, Cambridge, Da Capo Press, 1994.

Rothman, Roger, *Tiny Surrealism : Salvador Dalí and the Aesthetics of the Small*, Lincoln, University of Nebraska Press, 2012.

_____, "Object-Oriented Surrealism : Salvador Dalí and the Poetic Autonomy of Things," *Culture, Theory and Critique*, vol. 57, no. 2, 2016, pp. 176~96.

Santayana, George, *The Sense of Beauty : Being the Outline of Aesthetic Theory*, New York, Dover, 1955.

Saussure, Ferdinand de, *Course in General Linguistics*, trans. R. Harris, Chicago, Open Court, 1998. [페르디낭 드 소쉬르, 『일반언어학 강의』, 최승언 옮김, 민음사, 2006.]

Scarry, Elaine, *On Beauty and Being Just*, Princeton, Princeton University Press, 1999. [일레인 스캐리, 『아름다움과 정의로움에 대하여』, 이성민 옮김, 도서출판b, 2019.]

Scheler, Max, *Formalism in Ethics and Non-Formal Ethics of Values*, trans. M. Frings and R, Funk, Evanston, Northwestern University Press, 1973.

_____, "Ordo Amoris," in *Selected Philosophical Essays*, trans. D. Lachterman, Evanston, Northwestern University Press, 1992, pp. 98~135.

Schiller, Friedrich, *On the Aesthetic Education of Man*, trans. K. Tribe, London, Penguin, 2016. [프리드리히 폰 실러, 『미학 편지 : 인간의 미적 교육에 관한 실러의 미학 이론』, 안인희 옮김, 휴머니스트, 2012.]

Schumacher, Patrik, "A Critique of Object-Oriented Architecture," in *CENTER 22 : The Secret Life of Buildings*, Austin, Center for American Architecture and Design.

Sellars, Wilfrid, "Philosophy and the Scientific Image of Man," in *In the Space of Reasons*, Cambridge, Harvard University Press, 2007, pp. 369~408.

Shaviro, Steven, "The Actual Volcano : Whitehead, Harman, and the Problem of Relations," in *Speculative Turn*, ed. L. Bryant, N. Srnicek, and G. Harman, Melbourne, re.press, 2011, pp. 279~90.

Shaw, Jim, *Thrift Store Paintings*, Venice, Heavy Industry Publications, 1992.

Sloterdijk, Peter, *Spheres*, Vol. I, trans. W. Hoban, New York, Semiotext(e), 2011.

_____, *Spheres*, Vol. II, trans. W. Hoban, New York, Semiotext(e), 2014.

_____, *Spheres*, Vol. III, trans. W. Hoban, New York, Semiotext(e), 2016.

Smith, Barry, *Austrian Philosophy: The Legacy of Brentano*, Chicago, Open Court, 1995.

Stanislavski, Konstantin, *An Actor's Work*, trans. J. Benedetti, London, Routledge, 2010.

Steinberg, Leo, *Other Criteria: Confrontations of with Twentieth-Century Art*, Oxford, Oxford University Press, 1972.

Tolkein, J.R.R., "On Fairy Stories," 1939, http://www.excellence-in-literature.com/wp-content/uploads/2013/10/fairystoriesbytolkein.pdf에서 입수할 수 있음.

Twardowski, Kazimierz, *On the Content and Object of Presentation*, trans. R. Grossmann, The Hague, Martinus Nijhoff, 1977.

Veseli, Hasan, Personal communication, December 4, 2016.

Virgil, *The Aeneid*, trans. A. Mandelbaum, New York, Bantam, 1981. [베르길리우스, 『아이네이스』, 천병희 옮김, 도서출판 숲, 2007.]

Wellbery, David E., "Schiller, Schopenhauer, Fried," in *Michael Fried and Philosophy*, ed. Mathew Abbott, Kindle edn., 2018, pp. 64~83.

Whitehead, Alfred North, *Process and Reality*, New York, Free Press, 1979. [알프레드 노스 화이트헤드, 『과정과 실재』, 오영환 옮김, 민음사, 2003.]

Wiscombe, Tom, "Discreteness, or Towards a Flat Ontology of Architecture," in *Project*, Issue 3, 2014, pp. 34~43.

Wolfe, Tom, *The Painted Word*, New York, Bantam, 1975. [톰 울프, 『현대미술의 상실』, 박순철 옮김, 아트북스, 2003.]

Wollheim, Richard, *Art and Its Objects*, 2nd edn., Cambridge, Cambridge University Press, 1980.

Žižek, Slavoj, "Carl Schmitt in the Age of Post-Politics," in *The Challenge of Carl Schmitt*, ed. Chantal Mouffe, London, Verso, 1999, pp. 18~37.

_____, "The Lesson of Rancière," in *The Politics of Aesthetics*, ed. G. Rockhill, London, Bloomsbury, 2004, pp. 65~75.

_____, "Burned by the Sun," in *Lacan: The Silent Partners*, ed. S. Žižek, London, Verso, 2006, pp. 217~30.

ㄱ, ㄴ

겐츠켄, 이자(Genzken, Isa) 389

고든, 더글러스(Gordon, Douglas) 386

고버, 로버트(Gober, Robert) 387~389, 393

고틀립, 아돌프(Gottlieb, Adolph) 284

그랜트, 이에인 해밀턴(Grant, Iain Hamilton) 174, 275

그뢰즈, 장-밥티스트(Greuze, Jean-Baptiste) 192~194, 197

그리, 후안(Gris, Juan) 255, 256

그린, 브라이언(Greene, Brian) 97

그린버그, 클레멘트(Greenberg, Clement) 13, 14, 16, 17, 19, 30~32, 42, 46, 47, 95, 119, 122, 129~132, 136~138, 141, 146, 149, 150, 154, 161, 167, 169, 184, 195, 196, 199, 204~210, 212, 213, 215~219, 221, 223, 225~234, 236, 238~252, 254~259, 262~264, 266~268, 270~280, 282, 287, 288, 291, 292, 294, 295, 300~302, 304, 314, 315, 319, 326, 328~331, 333~339, 341, 343, 345, 348, 349, 357, 363~365, 371, 372, 381, 395, 396, 400, 404

노먼, 브루스(Nauman, Bruce) 268

놀런드, 케네스(Noland, Kenneth) 136~138, 142, 149, 208, 225

뉴먼, 바넷(Newman, Barnett) 142, 208, 216, 219

니체, 프리드리히(Nietzsche, Friedrich) 53, 162, 318

ㄷ

다비드, 자크-루이(David, Jacques-Louis) 41, 190, 193, 194, 197, 200, 329

단테 알리기에리(Dante Alighieri) 25, 30, 35, 38, 39, 402

단토, 아서(Danto, Arthur) 21, 32, 212, 214, 310, 322~324, 343~356, 359, 376, 377, 389, 390, 402

달리, 살바도르(Dalí, Salvador) 208, 231, 234, 250, 337, 357, 362, 364, 366, 368~370, 373, 387

데 쿠닝, 빌럼(de Kooning, Willem) 263, 343

데리다, 자크(Derrida, Jacques) 285, 291, 295, 297, 300~302, 331

데카르트, 르네(Descartes, René) 8, 11, 154, 329, 383

도노반, 타라(Donovan, Tara) 378

뒤샹, 마르셀(Duchamp, Marcel) 48, 75, 205, 290, 332~343, 345, 346, 353~362, 364, 365, 374~377, 388

듀랜트, 샘(Durant, Sam) 386

드 뒤브, 티에리(de Duve, Thierry) 324, 325, 335, 402, 407

드 마리아, 월터(de Maria, Walter) 375

드보르, 기(Debord, Guy) 297

들뢰즈, 질(Deleuze, Gilles) 31, 164, 205, 392

디드로, 드니(Diderot, Denis) 12, 41, 131, 170, 182, 184, 186, 188, 189, 191~193, 197, 198, 200, 329

디키, 조지(Dickie, George) 360

딘, 태시타(Dean, Tacita) 386

ㄹ

라고나, 멜리사(Ragona, Melissa) 31

라베송, 펠릭스(Ravaisson, Félix) 195

라우센버그, 로버트(Rausenberg, Robert) 162

라이프니츠, G.W.(Leibniz, G.W.) 74, 75, 399

라인하르트, 애드(Reinhardt, Ad) 124

라캉, 자크(Lacan, Jacques) 298, 302~304, 331, 382~385, 388

라투르, 브뤼노(Latour, Bruno) 33, 38, 40, 42, 43, 95, 119, 150, 153, 178, 181, 184, 191, 197, 329, 367, 381, 391, 398, 400

라파엘로(Raphael) 279

랑시에르, 자크(Rancière, Jacques) 47, 133, 305~320, 322, 391, 393, 403

러브크래프트, H.P.(Lovecraft, H.P.) 48, 118, 371, 372

레비나스, 에마뉘엘(Levinas, Emmanuel) 90, 199

레빈, 셰리(Levine, Sherrie) 383

렘브란트, 반 레인(Rembrandt, van Rijn) 121

로랭, 클로드(Lorrain, Claude) 218

로르카, 페데리코 가르시아(Lorca, Federico García) 368

로스먼, 로저(Rothman, Roger) 365~369, 384

로스코, 마크(Rothko, Mark) 216, 219, 285

로젠버그, 해럴드(Rosenberg, Harold) 47, 263~269, 276, 322

록웰, 노먼(Rockwell, Norman) 229

록힐, 가브리엘(Rockhill, Gabriel) 315, 316

루만, 니클라스(Luhmann, Niklas) 181, 182, 398, 399

루소, 장-자크(Rousseau, Jean-Jacques) 100, 116

루이스, 모리스(Louis, Morris) 138, 186, 208

뤼데킹크, 카를하인츠(Lüdeking, Karlheinz) 226, 227

르그로, 알퐁스(Legros, Alphonse) 197

리오타르, 장-프랑수아(Lyotard, Jean-François) 304

리히터, 게르하르트(Richter, Gerhard) 205

릭턴스타인, 로이(Lichtenstein, Roy) 344

립스, 테오도르(Lipps, Theodor) 183

□

마그리트, 르네(Magritte, René) 337, 362, 388

마네, 에두아르(Manet, Édouard) 12, 13, 42, 131, 132, 138, 185, 187, 188, 191, 195~197, 200, 207, 215~220, 247, 256, 329

마리옹, 장-뤽(Marion, Jean-Luc) 304

마오쩌둥(Mao Tse Tung) 376

마이컬슨, 에미(Michelson, Emmy) 65, 163

마투라나, 움베르토(Maturana, Humberto) 181, 182, 397~399

마티스, 앙리(Matisse, Henri) 231, 232, 334, 346

말라르메, 스테판(Mallarmé, Stéphane) 161

말레비치, 카지미르(Malevich, Kasimir) 124

맑스, 칼(Marx, Karl) 213, 287

매카시, 조지프(McCarthy, Joseph) 284, 287

매클루언, 마셜(McLuhan, Marshall) 209, 210, 224, 238~241, 248, 259, 301, 330, 337, 351, 352, 395, 404, 405

먼로, 마릴린(Monroe, Marilyn) 376

메나르, 피에르(Menard, Pierre) 347, 348

메를로-퐁티, 모리스(Merleau-Ponty, Maurice) 63, 133, 290, 383

메이야수, 퀑탱(Meillassoux, Quentin) 38,

40, 45, 54, 118, 174, 175

멜빌, 스티븐(Melville, Stephen) 16, 17

모네, 클로드(Monet, Claude) 272

모란, 리처드(Moran, Richard) 16, 17, 120, 121

모리스, 로버트(Morris, Robert) 145, 152

모턴, 티머시(Morton, Timothy) 25, 44, 45, 76, 114, 115, 326

몬드리안, 피에(Mondrian, Piet) 13, 208, 215, 217, 231, 245, 275

미로, 호안(Miró, Joan) 13, 215, 231, 289, 334

밀레, 장-프랑수아(Millet, Jean-François) 194, 200, 329

ㅂ

바그너, 리하르트(Wagner, Richard) 35, 161

바디우, 알랭(Badiou, Alain) 45, 54, 307, 309

바렐라, 프란시스코(Valera, Francisco) 181, 182, 397, 398

바타유, 조르주(Bataille, Georges) 366~370, 384, 385, 394

반고흐, 빈센트(van Gogh, Vincent) 360

반루, 카를(van Loo, Carle) 193

버클리, 조지(Berkeley, George) 63, 274, 275, 349

버틀러, 주디스(Butler, Judith) 330

베넷, 제인(Bennett, Jane) 33, 42, 43, 163, 381, 391~393

베르그손, 앙리(Bergson, Henri) 392

베르길리우스(Virgil) 37, 38

베베른, 안톤(Webern, Anton) 162

베셀리, 하산(Veseli, Hasan) 31, 32, 205, 262

베허, 캐서린(Behar, Katherine) 163

벤야민, 발터(Benjamin, Walter) 369

벨라스케스, 디에고(Velásquez, Diego) 207

보고스트, 이언(Bogost, Ian) 326, 327

보드리야르, 장(Baudrillard, Jean) 157, 297, 298

보르헤스, 호르헤 루이스(Borges, Jorge Luis) 347, 348

보이스, 요제프(Beuys, Joseph) 31, 183, 205, 268, 269, 401

보타, 마크(Botha, Marc) 164

부리오, 니꼴라(Bourriaud, Nicolas) 120, 145, 243, 390, 393

브라이언트, 레비 R.(Bryant, Levi R.) 28, 163, 164, 326, 367

브라크, 조르주(Braque, Georges) 215, 231, 234, 248, 250~257, 260, 282

브랑쿠시, 콩스탕탱(Brancusi, Constantin) 231

브레히트, 베르톨트(Brecht, Bertolt) 179, 317, 391

브렌타노, 프란츠(Brentano, Franz) 55, 56, 59, 397

브룩스, 클리언스(Brooks, Cleanth) 242

브르통, 앙드레(Breton, André) 357, 366, 367, 369, 370

블룸, 해럴드(Bloom, Harold) 149, 407

비코, 잠바티스타(Vico, Giambattista) 311

비트겐슈타인, 루트비히(Wittgenstein, Ludwig) 350

ㅅ

사드, 도나시앵 알퐁스 프랑수아, 마르키 드(Sade, Donatien Alphonse François, Marquis de) 117

산타야나, 조지(Santayana, George) 96

살라, 안리(Sala, Anri) 132

샤르댕, 장-밥티스트-시메옹(Chardin,

Jean-Baptiste-Siméon) 171, 192, 194, 198

샤비로, 스티븐(Shaviro, Steven) 122~126

세라노, 안드레스(Serrano, Andres) 385

세르반테스, 미겔 데(Cervantes, Miguel de) 348

세잔, 폴(Cézzane, Paul) 208, 215, 231, 232, 272, 360, 404

셀라스, 윌프리드(Sellars, Wilfrid) 29

셔먼, 신디(Sherman, Cindy) 268, 383, 384

셰익스피어, 윌리엄(Shakespeare, William) 10, 352

셸러, 막스(Scheler, Max) 39~41, 43, 189, 191, 402

셸링, 프리드리히 W.J.(Schelling, Friedrich W.J.) 311

소노바, 제니아(Sonova, Xenia) 179, 180

소쉬르, 페르디낭 드(Saussure, Ferdinand de) 166~168, 241, 244, 250, 293, 296, 298, 404

소크라테스(Socrates) 29, 90, 91, 117, 283, 316

쉴러, 프리드리히(Schiller, Friedrich) 34, 311~313, 315

슈마허, 패트릭(Schumacher, Patrik) 164

스미스, 데이비드(Smith, David) 186, 218

스미스, 토니(Smith, Tony) 152, 155~159, 199

스캐리, 일레인(Scarry, Elaine) 86, 96, 327

스타니슬랍스키, 콘스탄틴(Stanislavski, Konstantin) 179, 180, 182

스타인버그, 레오(Steinburg, Leo) 47, 263, 270~283, 322

스텔라, 프랭크(Stellar, Frank) 137, 142, 143, 149, 156, 186, 207, 208, 210, 215, 225

스티글리츠, 앨프리드(Stieglitz, Alfred) 341

스틸, 클리포드(Still, Clyfford) 216, 219, 284

슬로터다이크, 페터(Slordijk, Peter) 182

시몬스, 로리(Simmons, Laurie) 383

시클로프스키, 빅토르(Shklovsky, Viktor) 9

ㅇ

아도르노, 테오도어(Adorno, Theodor) 21

아르토, 앙토냉(Artaud, Antonin) 162, 179, 317

아르프, 장(Arp, Jean) 289

아리스토텔레스(Aristotle) 56, 59, 117, 301, 346, 351, 352

아우구스티누스(Augustine) 193

아이젠만, 피터(Eisenman, Peter) 93

아인슈타인, 알베르트(Einstein, Albert) 65, 97, 333, 334

안드레, 칼(André, Carl) 163

알튀세르, 루이(Althusser, Louis) 305, 306

애벗, 매슈(Abbott, Mathew) 17, 24, 31, 34, 133, 182, 199

에딩턴, 아서 스탠리(Eddington, Arthur Stanley) 29

오르테가 이 가세트, 호세(Ortega y Gasset, José) 77, 183, 207, 275, 276

오스본, 피터(Osborne, Peter) 20, 21, 148

오스타스, 막달레나(Ostas, Magdalena) 198, 199, 318

오스트로, 솔(Ostrow, Saul) 227, 228

올리츠키, 줄스(Olitski, Jules) 132, 136~138, 142, 156, 186, 208, 225, 290

울프, 톰(Wolfe, Tom) 263

워홀, 앤디(Warhol, Andy) 205, 343, 345, 346, 348, 353~355, 376~378

월하임, 리처드(Wollheim, Richard) 26

웰베리, 데이비드(Wellbery, David) 34, 35

웰크, 로렌스(Welk, Lawrence) 284
이저, 볼프강(Iser, Wolfgang) 177, 178, 182

ㅈ, ㅊ

자리, 알프레드(Jarry, Alfred) 333, 334
잭슨, 로버트(Jackson, Robert) 169~171,
358~360
저드, 도널드(Judd, Donald) 138, 139, 163
조르조네(Giorgione) 347
조슬릿, 데이비드(Joselit, David) 32, 357,
358
조이스, 제임스(Joyce, James) 161, 239
조토(Giotto) 138
존스, 재스퍼(Johns, Jasper) 263
지젝, 슬라보예(Žižek, Slavoj) 54, 96, 97,
303, 306~308, 382
찰스워스, 세라(Charlesworth, Sarah) 383
치마부에(Cimabue) 138

ㅋ

카라바조, 미켈란젤로 메리시 다(Caravag-
gio, Michelangelo Merisi da) 23, 41,
129, 132
카로, 앤서니(Caro, Anthony) 136, 137, 140,
154, 165~168, 186, 189, 198, 218, 241, 250,
290, 293, 374, 404
카벨, 스탠리(Cavell, Stanley) 170
칸딘스키, 바실리(Kandinsky, Wassily)
208, 231~234, 245, 247, 249, 250, 270,
278, 406
칸토어, 게오르크(Cantor, Georg) 45
칸트, 임마누엘(Kant, Immanuel) 8, 11, 13,
16~18, 20, 21, 33, 35~42, 44, 50, 51, 53, 54,
57, 58, 64, 65, 67, 69, 72, 76, 91, 95, 96, 98,
100, 102~105, 107~109, 111~119, 122, 126,
134, 138, 140, 146, 150, 152, 153, 161, 174,
175, 188, 189, 199, 202, 205, 206, 212, 225,

262, 265, 268, 280, 303, 304, 311, 314, 316,
317, 326, 328, 329, 331, 375, 383~385, 396,
400, 402
칼로, 프리다(Kahlo, Frida) 391
케른, 안드레아(Kern, Andrea) 182
케슬러, 존(Kessler, John) 389
케이지, 존(Cage, John) 162
코수스, 조셉(Kosuth, Joseph) 325, 339,
345, 350, 374, 387, 402
콜, 토머스(Cole, Thomas) 218
콜보우스키, 실비아(Kolbowski, Silvia)
383
콜브룩, 클레어(Colebrook, Claire) 31
쾨스터, 요아킴(Koester, Joachim) 386
쿠르베, 귀스타브(Courbet, Gustave) 12,
23, 131, 133, 194, 195, 270
크라우스, 로잘린드(Krauss, Rosalind) 32,
47, 291~300, 302~305, 319, 322, 383, 395,
396
크루거, 바바라(Kruger, Barbara) 383
크리스테바, 줄리아(Kristeva, Julia) 384,
394
크립키, 솔(Kripke, Saul) 80
클라크, T.J.(Clark, T.J.) 47, 212, 213,
283~291, 322
클레, 파울(Klee, Paul) 231, 406
키르케고르, 쇠렌(Kierkegaard, Søren)
200, 202, 346
키퍼, 안젤름(Kiefer, Anselm) 227

ㅌ

톨킨, J.R.R.(Tolkien, J.R.R.) 371
트라클, 게오르크(Trakl, Georg) 78
트럼프, 도널드(Trump, Donald) 285
트바르도프스키, 카지미에르츠(Twardow-
ski, Kazimierz) 56, 57

ㅍ

파머, 제프리(Farmer, Geoffrey) 378

파커, 찰리(Parker, Charlie) 284

파킨슨, 가빈(Parkinson, Gavin) 332, 333

팡탱-라투르, 앙리(Fantin-Latour, Henri) 196, 197

페라리스, 마우리치오(Ferraris, Maurizio) 386

펠스키, 리타(Felski, Rita) 150

포, 에드거 앨런(Poe, Edgar Allan) 303

포스터, 핼(Foster, Hal) 32, 33, 48, 381~384, 386~395, 401, 402

폴록, 잭슨(Pollock, Jackson) 13, 208, 215, 219, 246, 263, 264, 266~269, 284, 286, 289, 342, 406

푸코, 미셸(Foucault, Michel) 293, 315, 331

푼케, 베티나(Funcke, Bettina) 339~343

프로이트, 지그문트(Freud, Sigmund) 55, 204, 205, 303, 358

프루스트, 마르셀(Proust, Marcel) 17

프리드, 마이클(Fried, Michael) 12, 13, 16~19, 23, 24, 26, 29~31, 34, 41, 42, 45, 47, 75, 77, 88, 95, 119, 122, 129, 130, 132, 133, 135~139, 141, 143~146, 148~152, 154~159, 161, 162, 164~171, 177~179, 182~185, 187~191, 193~202, 207~209, 211~213, 215, 216, 218~222, 224~228, 241, 244, 248~250, 256, 262, 268, 277, 283, 286~288, 290, 291, 293, 314, 318, 326, 328, 329, 331, 381, 386, 396, 400, 404

플라톤(Plato) 90, 117, 351, 356

피든, 녹스(Peden, Knox) 133

피카소, 파블로(Picasso, Pablo) 117, 215, 221, 231, 232, 234, 248, 250, 251, 253, 255~257, 260, 282, 293, 295~298, 332, 333, 338, 343, 349

피핀, 로버트(Pippin, Robert) 30, 31, 132, 133, 212~214, 225, 226, 248, 288

피히테, J.G.(Fichte, J.G.) 53, 206

ㅎ

하먼, 그레이엄(Harman, Graham) 15, 19, 25, 27~30, 33, 66, 77, 107, 118, 122, 124, 125, 130, 157, 174, 209, 235, 242, 248, 275, 291, 293, 297, 301, 327, 367, 372, 393, 400, 404

하이데거, 마르틴(Heidegger, Martin) 8, 9, 14, 47, 48, 50, 51, 59~66, 68, 69, 71~74, 86, 87, 135, 184, 209, 224, 225, 234~241, 243, 244, 248~250, 258, 259, 262, 300~302, 318, 330, 331, 337, 356, 359, 363~365, 370, 373, 374, 385, 395, 404

헤겔, G.W.F.(Hegel, G.W.F.) 21, 53, 54, 58, 59, 132, 133, 148, 202, 205, 212~214, 224~226, 303, 356, 366, 367, 401

호메로스(Homer) 172, 173, 176, 311

호프만, 한스(Hofmann, Hans) 285

화이트헤드, 알프레드 노스(Whitehead, Alfred North) 122~124, 392, 393, 398

후설, 에드문트(Husserl, Edmund) 8, 51, 55~60, 62, 64, 68~74, 76, 86, 108, 152, 262, 369, 373, 396, 397

휘슬러, 제임스 맥닐(Whistler, James McNeill) 197

휘트먼, 월트(Whitman, Walter) 378

흄, 데이비드(Hume, David) 42, 50, 51, 69, 70, 109, 119, 174, 327, 362

히르슈호른, 토마스(Hirschhorn, Thomas) 386, 387, 390, 391

히치콕, 앨프리드(Hitchcock, Alfred) 386

히키, 데이브(Hickey, Dave) 76, 77, 327

히틀러, 아돌프(Hitler, Adolf) 236

ㄱ

감각적 객체(sensual object, SO) 27, 73~76, 86, 108~110, 152, 165, 172, 221, 373

감각적 성질(sensual quality, SQ) 22, 44, 73~77, 86, 97, 100, 108, 110, 152, 172, 173, 221, 326, 327, 360, 373

감춤(withholding) 50

개념 미술(conceptual art) 20, 122, 161, 325, 350, 374, 375

객체성(objectivity) 19, 26, 29, 134~136, 143~145, 152, 158~160, 165, 183, 187, 211, 222, 226, 330, 369

객체지향 존재론(object-oriented ontology, OOO) 8, 9, 11, 14, 18, 19, 25~31, 33, 42, 43, 45, 48~51, 54, 62, 66~69, 72~75, 77, 86~88, 91, 93~95, 97, 98, 100, 102, 104, 106~110, 115, 116, 118, 120~124, 126, 127, 134~136, 139, 144, 146~148, 151~153, 156, 159~161, 163~165, 169, 171, 172, 174~178, 182, 183, 189~191, 228, 240, 249, 258, 262, 265, 278, 292, 295, 297, 298, 305, 316, 318, 319, 322, 323, 325~332, 337, 342, 346, 350, 352, 353, 365, 367, 369, 373, 381, 393, 395, 398, 401

거대객체(hyperobject) 44, 45, 126, 161

건축(architecture) 21, 93, 106, 107, 148, 157, 164, 223, 313, 407

〈게르니카〉(Guernica, 피카소) 333, 346, 349

게슈탈트(Gestalt) 152, 209, 239

경험론(empiricism) 42, 51, 69~71, 85

〈과일 그릇〉(Fruit Bowl, 브라크) 254, 257

관계주의(relationism) 19, 138, 240, 281, 322, 323

관념론(idealism) 17, 34, 53, 54, 56, 57, 59, 63, 64, 67, 68, 70, 72, 274, 275, 303, 304, 349, 367, 369, 382, 384, 397, 399

관조(contemplation) 99, 100, 103, 104, 107, 112

구상 예술(figurative art) 311

구조주의(structuralism) 93, 166, 241, 291, 292, 295, 306

근대 철학(modern philosophy) 11, 37, 40, 67, 118, 154, 176, 328

기이한 형식주의(weird formalism) 48, 379, 400

〈기타〉(Guitar, 피카소) 255

〈기타를 든 남자〉(Man with a Guitar, 브라크) 252

〈끊어진 킬로미터〉(Broken Kilometer, 드 마리아) 375, 376

ㄴ

〈나는 아메리카를 좋아하고 아메리카는 나를 좋아한다〉(I Like America and America Likes Me, 보이스) 269

낭만주의(Romanticism) 20, 21, 237

내부적 관계(internal relation) 30, 166

『눈 이야기』(Story of the Eye, 바타유) 385

「눈은 마음의 일부다」(The Eye is a Part of the Mind, 스타인버그) 272

ㄷ

다다(Dada) 18, 45, 47, 48, 79, 152, 289, 320, 321, 325, 332, 336, 337, 357, 358, 361~363, 365, 370, 372~374, 377, 378, 388, 389

『다른 규준』(*Other Criteria*, 스타인버그) 278

단축법(foreshortening) 296

대면성(facingness) 185, 188, 195, 196, 228, 250, 329

대지 미술(land art) 122, 161

대지(earth) 240

『도구―존재』(*Tool-Being*, 하먼) 399

「도둑맞은 편지」(The Purloined Letter, 포) 303

독단주의(dogmatism) 52, 53

독일 관념론(German Idealism) 17, 34, 53, 54, 56, 57, 64, 67, 68

독자반응 비평(Reader-response criticism) 177

동물(animal) 53, 66, 95, 104, 105, 118, 147, 181

동시대 미술(contemporary art) 12, 20, 46, 130, 146, 200, 276, 348, 351, 353, 381, 387, 390, 402

「동화에 관하여」(On Fairy-Stories, 톨킨) 371

두드러짐(strikingness) 188

드립 페인팅(drip painting) 268

ㄹ

〈로봇, 상자에서 별안간 나타나다〉(Robot Bursts from Crate) 361

르네상스(Renaissance) 13, 207, 315, 337, 347, 405

리터럴리즘(literalism) 18, 19, 45, 46, 134~136, 140, 164, 165, 222

ㅁ

마이컬슨―몰리 실험(Michelson-Morley experiment) 65

『마이클 프리드와 철학』(*Michael Fried and Philosophy*, 애벗) 24

〈막시밀리안 황제의 처형〉(The Execution of Maximillian, 마네) 197

맑스주의(Marxism) 213, 306, 310, 349

매력(charm) 76, 107~110, 152, 294, 383

매혹(allure) 107, 124~126, 133, 171, 173, 198, 200, 320, 353, 382

『메논』(*Meno*, 플라톤) 117

메소드 연기(method acting) 179, 181

「모더니즘 회화」(Modernist Painting, 그린버그) 245, 257, 270

모더니즘(Modernism) 12, 16~18, 46, 47, 54, 96, 125, 126, 129, 132, 135~138, 140, 142, 143, 156, 159, 161, 166, 188, 195, 205, 207, 210, 211, 215~219, 222, 225, 228, 229, 232, 245~247, 250, 251, 257, 261, 270, 278, 286, 289, 290, 292~294, 299, 300, 313, 314, 326, 328, 329, 354, 357, 387

모더니티(modernity) 192, 311, 314, 330, 406

모방(mimetic) 90, 271~277, 281, 311, 349, 382, 387, 389, 390, 393, 394

모티브(motif) 253, 346

몰입(absorption) 12, 41, 87, 130~134, 151, 170, 171, 182, 183, 185~195, 197~202, 204, 228, 256, 284, 318, 329, 401

『몰입과 연극성』(*Absorption and Theatricality*, 프리드) 131, 133, 151, 186~189, 193, 284

무정형성(formlessness) 126, 402

〈무제〉(Untitled, 고버) 347, 387, 389

무한성(infinity) 45, 54

물러섬(withdrawal) 50, 236, 389

물신숭배(fetishism) 33, 313, 391

물자체(thing-in-itself) 8, 33~36, 50, 51, 53~55, 57, 58, 64, 66~69, 72, 87, 98, 108, 139, 147, 171, 188, 236, 303, 367

물질성(materiality) 375

「미국의 액션 페인팅 화가들」(The American Action Painters, 로젠버그) 264

미니멀리즘(minimalism) 12, 19, 26, 124, 134, 136~140, 143, 144, 146, 149, 152~156, 163, 164, 166, 185, 187, 192, 193, 209, 222, 223, 249, 330, 335, 346

「미술 글쓰기가 악명을 얻는 방법」(How Art Writing Earns its Bad Name, 그린버그) 266

미적 판단(aesthetic judgement) 98~100, 104, 105, 115, 116, 151

미학적 형식주의(aesthetic formalism) 93, 96, 115, 176, 398

민족주의(nationalism) 237

ㅂ

〈바이올린과 팔레트가 있는 정물화〉(Still Life with Violin and Palette, 브라크) 252

『반복』(Repetition, 키르케고르) 200

반실재론(anti-realism) 95, 274, 298, 313, 389, 396

반유대주의(anti-Semitism) 237

반형식주의(anti-formalism) 17, 91, 149, 213, 226, 322, 380, 394, 402

변증법(dialectic) 54, 212, 224~226, 366

복합체(compound) 40, 119~121, 191, 201

본질적 성질(essential quality) 71~74, 356

본질주의(essentialism) 211~214, 217, 248, 288, 330, 356

본체(noumenon) 35, 50, 51, 53, 58, 59, 65, 67, 68, 72

부르주아지(bourgeoisie) 283~286

분류학(taxonomy) 11~13, 18, 118, 153, 154, 175, 176, 198, 328, 343, 359, 398, 402

분석적 입체주의(Analytical Cubism) 13, 208, 215, 231, 234, 248, 294

분석철학(analytical philosophy) 26, 62, 91

불안정(precarious) 278, 382, 390, 391, 394

불화(dissensus) 283, 312, 313

〈브릴로 상자〉(Brillo Box, 워홀) 343~345, 348, 354, 377

비대상 미술(non-objective art) 276

비유(metaphor) 19, 44, 75, 77, 79, 83~89, 100, 141, 153, 154, 160, 165, 172, 173, 176, 190, 295, 298, 318, 346, 351~353, 360, 361, 392, 396

『비유물론』(Immaterialism, 하먼) 400

비체 미술(abject art) 385, 387, 394

비체(the abject) 382, 384, 385, 403

비판 이론(critical theory) 401, 402

ㅅ

〈사비니의 여인들〉(The Sabine Women, 다비드) 194

사실주의(realism) 12, 23, 131, 194, 274, 354

사중체(fourfold) 51

상관물(correlate) 47, 58, 175, 325

상관주의(correlationism) 38, 40, 118, 119, 174, 175

『새로운 것의 전통』(Tradition of the New, 로젠버그) 264

〈샘〉(Fountain, 뒤샹) 340, 341, 354, 361, 362, 374, 377

성실성(sincerity) 192, 199, 202

〈성전에서 쫓겨나는 엘리오도로〉(Expulsion of Heliodorus, 라파엘로) 279

「세 명의 미국인 화가」(Three American Painters, 프리드) 224

〈소리 거울〉(Sound Mirrors, 딘) 386

『수사학』(Rhetoric, 아리스토텔레스) 346, 351

순수시각성(opticality) 142

『순수시각적 무의식』(The Optical Uncon-

scious, 크라우스) 293~295

순수시각적 환영(optical illusion) 208, 215, 246, 257

『순수이성비판』(*Critique of Pure Reason*, 칸트) 51, 98, 108

숭고함(sublimity) 37, 44, 109~115, 122~127, 316, 384, 387

숭화(sublimation) 386

시뮬라크럼(simulacrum) 157, 291, 297, 299, 305, 331, 396

『시학』(*Poetics*, 아리스토텔레스) 117, 352

신비평(New Criticism) 242

신플라톤주의(Neo-Platonism) 274

실재계(the Real) 97, 303, 382

실재적 객체(real object, RO) 22, 27, 43, 68, 73, 77, 86, 87, 100, 126, 161, 173, 180, 326, 327, 360~363, 373, 374

실재적 성질(real quality, RQ) 73, 76

『실천이성비판』(*Critique of Practical Reason*, 칸트) 36, 51, 98

ㅇ

아래로 환원하기(undermining) 27~29, 81, 89, 269

아름다움(beauty) 22, 36, 37, 44, 45, 76, 77, 81, 96, 97, 99, 101~106, 109~118, 122~127, 189, 279, 317, 325~327, 329, 331, 380, 400, 405

「아방가르드와 키치」(Avant-Garde and Kitsch, 그린버그) 229

〈아비뇽의 아가씨들〉(Les demoiselles d'Avignon, 피카소) 221

『아이네이스』(*The Aeneid*, 베르길리우스) 37, 38

아카데미시즘(academicism) 230, 239, 273, 292

아카데믹 미술(academic art) 229, 230, 233,

238, 273, 287, 336, 337, 357, 372

암시(allusion) 14, 19, 27, 29, 47, 89, 116, 125, 126, 141, 208, 230, 233, 240, 246, 248, 250, 252, 254, 255, 258, 270, 281, 285, 307, 352, 373, 388, 394

액션 페인팅(action painting) 264~267

『앤디 워홀』(*Andy Warhol*, 단토) 345

〈야경꾼〉(Nightwatch, 렘브란트) 121

「어둠 속에서 속삭이는 자」(The Whisperer in Darkness, 러브크래프트) 372

〈에탕 도네〉(Étant donnés, 뒤샹) 338, 388

역겨움(disgust) 385, 386

연극성(theatricality) 12, 13, 19, 34, 35, 42, 43, 46, 77, 119, 121, 130, 131, 134, 135, 137, 139, 140, 156, 164, 165, 170, 172, 178, 180, 183, 185~190, 192, 194~196, 198~200, 226, 228, 244, 250, 318, 329, 330

『영역들』(*Spheres*, 슬로터다이크) 182

「예술과 객체성」(Art and Objecthood, 프리드) 26, 134~136, 143, 160, 165, 183, 211, 226, 330

『예술과 그 객체』(*Art and Its Objects*, 볼하임) 26

『예술의 종말 이후』(*After the End of Art*, 단토) 345

〈오줌 예수〉(Piss Christ, 세라노) 385

외부적 관계(external relation) 241

『우아한 우주』(*Elegant Universe*, 그린) 97

우유적 성질(accidental quality) 71, 72, 356

원형(archetype) 239

위로 환원하기(overmining) 27~29, 81, 89, 178, 269, 293

유물론(materialism) 42, 367

유한성(finitude) 38, 45, 53, 54, 64, 67, 68, 114, 118, 126

『윤리형이상학 정초』(*Groundwork of the Metaphysics of Morals*, 칸트) 36, 98

은폐(concealment) 14, 51, 156, 236, 240, 356

응시(gaze) 13, 42, 185, 198, 304, 318, 383, 384

의인화(anthropomorphism) 140, 153~156, 399

이중 환원하기(duomining) 27, 28, 370

인상주의(Impressionism) 196, 207, 208

〈인생〉(La Vie, 피카소) 343

『일상적인 것의 변용』(The Transfiguration of the Commonplace, 단토) 345, 346

일원론(monism) 241, 393

입체주의(Cubism) 14, 208, 215, 221, 231, 233, 234, 245, 248, 250~256, 258, 259, 280, 282, 294, 333, 370, 373, 404

ㅈ

자기 현전(self-presence) 285, 299~302

자동기술법(automatism) 369

자본주의(capitalism) 281, 288, 290, 390, 391

자율성(autonomy) 17, 20~22, 31, 33, 35, 37, 40, 42, 43, 93, 95, 98, 99, 105, 120, 121, 133, 134, 139~141, 145~148, 176, 188, 189, 191, 240, 241, 250, 262, 265, 266, 269, 281, 290, 292, 293, 314~317, 324, 328, 342, 358, 359, 396, 399~401, 403, 405

잠재성(virtuality) 164

재현 미술(representational art) 271, 277

전성기 모더니즘(High Modernism) 18, 47, 96, 129, 136, 137, 261, 290

전체론(holism) 61, 62, 145, 148, 166, 168, 241~243, 259, 268, 283, 293, 404

정화(purification) 38, 119, 175

「제3의 탁자」(The Third Table, 하먼) 29

존재 분류학(onto-taxonomy) 11~13

존재론(ontology) 8, 15, 18, 20, 25, 26, 43, 47, 58, 94, 123, 135, 157, 170, 176, 177, 199, 235, 236, 240, 290, 314~316, 342, 348, 356, 368, 369, 383, 395, 398

존재신학(ontotheology) 238

『존재와 시간』(Being and Time, 하이데거) 9, 61, 64, 259

「종이 붙이기 혁명」(The Pasted Paper Revolution, 그린버그) 245

좌파(Left) 94, 212, 213, 306, 310, 391

주체성(subjectivity) 309, 368

『중고가게 회화』(Thrift Store Paintings, 쇼) 361

즉물주의(literalism) 19, 29, 134, 138, 143~146, 155~157, 164, 165, 170, 209, 222, 223, 330

지방주의(provincialism) 232, 233, 245

지시 대상(referent) 276, 296, 297

지지체(support) 142, 209, 210, 222, 278, 294

지향성(intentionality) 55, 56, 304, 396, 397

직서적 객체(literal object) 20, 221, 358, 361, 362

직서주의(literalism) 19, 44~48, 55, 75, 80, 81, 152, 160, 161, 164, 165, 240, 321, 326~332, 337, 356, 361, 363, 364, 370, 372, 373, 377, 378, 384, 390

ㅊ

차가운 매체(cold media) 404~407

『철학에의 기여』(Contributions to Philosophy, 하이데거) 237, 239

초험적 객체(transcendental object) 108, 109

초현실주의(Surrealism) 46~48, 231, 289, 320, 332, 337, 356~358, 362~366, 368~374, 377, 378, 387, 388

추상 미술(abstract art) 270, 271, 273, 277

추상표현주의(abstract Expressionism)

216, 221, 264, 284, 285

「추상표현주의를 옹호하며」(In Defense of Abstract Expressionism, 클라크) 284

추상화(abstraction) 131, 137, 231, 233, 234, 270, 274, 278, 354, 374

취미(taste) 11, 37, 99~103, 105, 107~109, 161, 262, 265, 317, 339, 400, 401

ㅋ

〈카드의 집〉(The House of Cards, 샤르댕) 171, 192, 194

『칸트와 형이상학의 문제』(Kant and the Problem of Metaphysics, 하이데거) 64, 65

캔버스(canvas) 12~14, 19, 46, 142, 161, 171, 182, 187, 193, 197, 207, 209, 210, 220, 221, 223, 224, 231, 243, 249, 252~254, 256, 259, 264, 266~269, 271, 273, 276, 278, 294, 295, 302, 315, 331, 337, 347, 349, 365, 372, 387, 404

〈캠벨 수프 캔〉(32 Campbell's Soup Cans, 워홀) 376

「콘스탄틴 콘스탄티우스가 극장에 가다」(Constantin Constantius Goes to the Theater, 프리드) 200

콜라주(collage) 184, 215, 245, 248, 251, 254~259, 280, 282, 283, 292, 294~299, 302, 305, 319, 331, 387, 404

『쿠르베의 사실주의』(Courbet's Realism, 프리드) 23, 131, 194

〈큰 유리〉(The Large Glass, 다비드) 338

〈키스〉(The Kiss, 리히텐슈타인) 344

키치(kitsch) 80, 122, 207, 214, 229, 237, 287

ㅌ

탈승화(desublimation) 386

탈은폐(unconcealment) 51, 236

ㅍ

〈파크 애비뉴〉(Park Avenue, 키로) 168

『판단력비판』(Critique of Judgment, 칸트) 11, 16, 36, 44, 51, 76, 98, 116, 147, 175, 188, 328

팝아트(Pop art) 138, 344, 354, 355, 376~378

퍼포먼스(performance) 27, 122, 161, 173, 174, 264, 269, 270, 382, 392, 395

평면성(flatness) 32, 46, 132, 142, 184, 195, 196, 207~209, 211, 215, 217, 220, 222, 224, 231, 233, 234, 238, 243, 245~251, 253~256, 258, 271, 272, 277~279, 281, 282, 287, 295, 315

폐쇄성(closure) 31, 194, 197, 198, 200, 201, 398, 400, 401, 403

포스트개념 미술(postconceptual art) 20

포스트모더니즘(Postmodernism) 135, 205, 292, 297, 313, 345, 355, 386, 389, 401

포스트형식주의(post-formalism) 14, 15, 33, 34, 43, 120, 169, 206

〈풀잎〉(Leaves of Grass, 파머) 378

프랑크푸르트 헤겔주의(Frankfurter Hegelianism) 148

플라톤주의(Platonism) 53

「피에르 메나르, 『돈키호테』의 저자」(Pierre Menard, Author of Don Quixote, 보르헤스) 347

「피카소의 이름으로」(In the Name of Picasso, 크라우스) 295

ㅎ

하강하기(lowering) 369

하위객체(sub-object) 368

합리론(rationalism) 8, 59, 102

합목적성(purposiveness) 98, 99, 106

해체(deconstruction) 48, 292, 380

해프닝(happening) 27, 122, 161

행위자-네트워크 이론(actor-network theory, ANT) 42, 95, 398

현대 미술(modern art) 97, 214, 244, 277, 386, 407

『현대미술의 상실』(*The Painted Word*, 울프) 263

현상학(phenomenology) 397

현재성(presentness) 159, 160

현전(presence) 8, 14, 27, 50, 56, 72, 73, 87, 88, 99, 171, 197, 235, 236, 238, 240, 256, 285, 294, 296, 299~302, 326, 386

〈호라티우스 형제의 맹세〉(Oath of the Horatii, 다비드) 193

혼성체(hybrid) 13, 40, 95, 162, 175, 176, 178, 189, 388

환언(paraphrase) 11, 19, 21, 81, 85, 86, 89~91, 141, 210, 262, 353, 356, 375

환영주의(illusionism) 13, 46, 48, 138, 139, 142, 195, 208, 215, 231~234, 246, 249~252, 254, 278, 279, 315, 337, 363, 370, 372, 405~407

회화(painting) 12~14, 16, 27, 31, 41, 42, 46~48, 88, 117, 121, 122, 131, 133, 134, 136, 138, 139, 142, 143, 149, 151, 159, 170, 171, 184~200, 207~212, 214~225, 227, 231~235, 238, 243, 245~248, 250~260, 264, 265, 267~271, 275, 276, 278~281, 283~285, 294, 295, 301, 302, 305, 315, 319, 323, 329, 337, 342, 346, 347, 349, 359, 361~365, 370~373, 405~407